故宫经典　CLASSICS OF THE FORBIDDEN CITY
ANCIENT BOOKS AND RECORDS OF QING DYNASTY

清宫盛世典籍

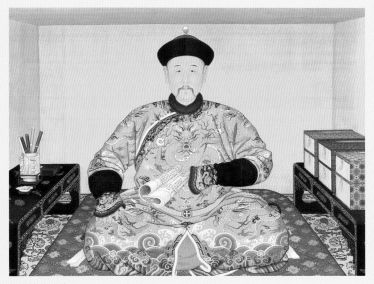

故宫博物院编
COMPILED BY THE PALACE MUSEUM
故宫出版社
THE FORBIDDEN CITY PUBLISHING HOUSE

图书在版编目（CIP）数据

清宫盛世典籍／朱赛虹编.—北京：故宫出版社，2012.1
（2013.7重印）（故宫经典）
ISBN 978-7-5134-0075-6

Ⅰ．①清… Ⅱ．①朱… Ⅲ．①古籍－汇编－中国－清
代 Ⅳ．① Z424.9

中国版本图书馆CIP数据核字（2010）第205914号

编辑出版委员会

主 任	郑欣淼
副主任	李 季 李文儒
委 员	纪天斌 王亚民 陈丽华 宋纪蓉 冯乃恩 余 辉
	胡 锤 张 荣 胡建中 闫宏斌 朱赛虹 章宏伟
	赵国英 傅红展 赵 杨 马海轩 娄 玮

故宫经典
清宫盛世典籍

故宫博物院编
主 编：朱赛虹
图版资料：故宫博物院资料信息中心
责任编辑：江 英 王冠良
装帧设计：王 梓
出版发行：故宫出版社
 地址：北京东城区景山前街４号 邮编：100009
 电话：010-85007808 010-85007816 传真：010-65129479
 邮箱：ggzjc@vip.sohu.com 网址：www.culturefc.cn
制版印刷：北京雅昌彩色印刷有限公司
开 本：889×1194毫米 1/12
印 张：27.5
字 数：105千字
图 版：382幅
版 次：2012年1月第1版
 2013年7月第2次印刷
印 数：2001-4000册
书 号：ISBN 978-7-5134-0075-6
定 价：360.00元

经典故宫与《故宫经典》

郑欣淼

故宫文化，从一定意义上说是经典文化。从故宫的地位、作用及其内涵看，故宫文化是以皇帝、皇宫、皇权为核心的帝王文化和皇家文化，或者说是宫廷文化。皇帝是历史的产物。在漫长的中国封建社会里，皇帝是国家的象征，是专制主义中央集权的核心。同样，以皇帝为核心的宫廷是国家的中心。故宫文化不是局部的，也不是地方性的，无疑属于大传统，是上层的、主流的，属于中国传统文化中最为堂皇的部分，但是它又和民间的文化传统有着千丝万缕的关系。

故宫文化具有独特性、丰富性、整体性以及象征性的特点。从物质层面看，故宫只是一座古建筑群，但它不是一般的古建筑，而是皇宫。中国历来讲究器以载道，故宫及其皇家收藏凝聚了传统的特别是辉煌时期的中国文化，是几千年中国的器用典章、国家制度、意识形态、科学技术，以及学术、艺术等积累的结晶，既是中国传统文化精神的物质载体，也成为中国传统文化最有代表性的象征物，就像金字塔之于古埃及、雅典卫城神庙之于希腊一样。因此，从这个意义上说，故宫文化是经典文化。

经典具有权威性。故宫体现了中华文明的精华，它的地位和价值是不可替代的。经典具有不朽性。故宫属于历史遗产，它是中华五千年历史文化的沉淀，蕴含着中华民族生生不已的创造和精神，具有不竭的历史生命。经典具有传统性。传统的本质是主体活动的延承，故宫所代表的中国历史文化与当代中国是一脉相承的，中国传统文化与今天的文化建设是相连的。对于任何一个民族、一个国家来说，经典文化永远都是其生命的依托、精神的支撑和创新的源泉，都是其得以存续和赓延的筋络与血脉。

对于经典故宫的诠释与宣传，有着多种的形式。对故宫进行形象的数字化宣传，拍摄类似《故宫》纪录片等影像作品，这是大众传媒的努力；而以精美的图书展现故宫的内蕴，则是许多出版社的追求。

多年来，紫禁城出版社出版了不少好的图书。同时，国内外其他出版社也出版了许多故宫博物院编写的好书。这些图书经过十余年、甚至二十年的沉淀，在读者心目中树立了"故宫经典"的印象，成为品牌性图书。它们的影响并没有随着时间推移变得模糊起来，而是历久弥新，成为读者心中的故宫经典图书。

于是，现在就有了紫禁城出版社的《故宫经典》丛书。《国宝》、《紫禁城宫殿》、《清代宫廷生活》、《紫禁城宫殿建筑装饰——内檐装修图典》、《清代宫廷包装艺术》等享誉已久的图书，又以新的面目展示给读者。而且，故宫博物院正在出版和将要出版一系列经典图书。随着这些图书的编辑出版，将更加有助于读者对故宫的了解和对中国传统文化的认识。

《故宫经典》丛书的策划，无疑是个好的创意和思路。我希望这套丛书不断出下去，而且越出越好。经典故宫藉《故宫经典》使其丰厚蕴涵得到不断发掘，《故宫经典》则赖经典故宫而声名更为广远。

目　录

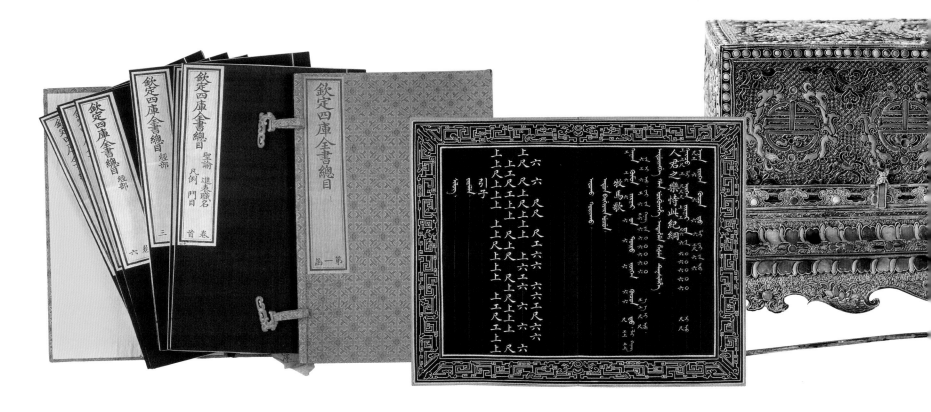

清宫盛世典籍与文化综论

朱赛虹

贯穿于十八世纪的清代康、雍、乾三朝，经济繁荣，社会安定，文化昌盛，构筑了中国封建社会的最后一道辉煌，史称"康乾盛世"。

"帝王敷治，文教是先"。"文治"是中国封建统治的悠久传统。随着清代国家统一的最终完成，清廷也把统治重点转向"文治教化"。

盛世修书修史是中国历史中独有的文化景观，清代盛期的学术文化更呈现出前所未有的恢宏气象和集大成的趋势，"经籍日盛，学术斯昌，文治之隆，汉、唐以来所未逮也"[1]。

一、典藏之盛

清初以来的统治者，上承自古以来王室收藏典册的传统，将绝大部分图书藏于宫廷，由掌管宫禁事务的内务府各有关下属机构统一管理，因又称内府藏书。其作法既沿袭前代，更有所超迈。

1. 广储天下图籍

接收前朝遗书。自明中期以后，随着吏治的腐败，管理制度日益松弛，特别是明代灭亡之际战争的破坏，使积存二百余年的图书文献受到极大损失，火灾劫余的遗书被清皇室收归所有，其中尚有宋、元遗物[2]。

广征民间图书。前朝遗存有限，自顺治帝开始，仿历代作法，利用帝王的权势多次下诏求书，广搜天下有关启、祯二朝史事的档册、典籍。康熙四年（1665），又以修《明史》谕礼部搜采明季史书。康熙二十五年（1686），复谕礼部翰林院，凡经、史、子、集等善本，宜广为访辑，搜罗罔失[3]。乾隆朝的征书活动更加频繁，乾隆中期编纂《四库全书》时，接连颁发征书之谕，大规模地汇集天下图籍，从各地征集的图书总数达一万五千种左右（《永乐大典》未计）[4]，达到了封建时代的顶峰。清廷求书既有广泛征集，更有专项搜采，多是配合内府各项编纂活动而展开的。

当代敕修各籍。清代的内府编书从顺治朝开始。康熙朝设立专门的刻书机构以后，编书更成为例常之举，此后各朝虽然编书数量多少不一，但相续不断，直至清末。

有清一代书籍编纂的总量，按子目计（包括《四库全书》等大型丛书）达万余种[5]。其中，刊印的书籍（不计子目）有千余种[6]，每一种书籍的印行数量，少则六十余部，一般为二百部，多者千余部[7]。由于编印数量迅速增加，源源不断，遂成为皇家藏书的主要来源。

2. 广辟藏书处所

清宫藏书至乾隆时期达到最盛，紫禁城外朝与内廷各路藏书处呈现出"星罗棋布"的格局。请看下页图[8]。

3. 藏书功能齐备

陈设尊藏。为某些具有特别意义的书籍建立的专门藏

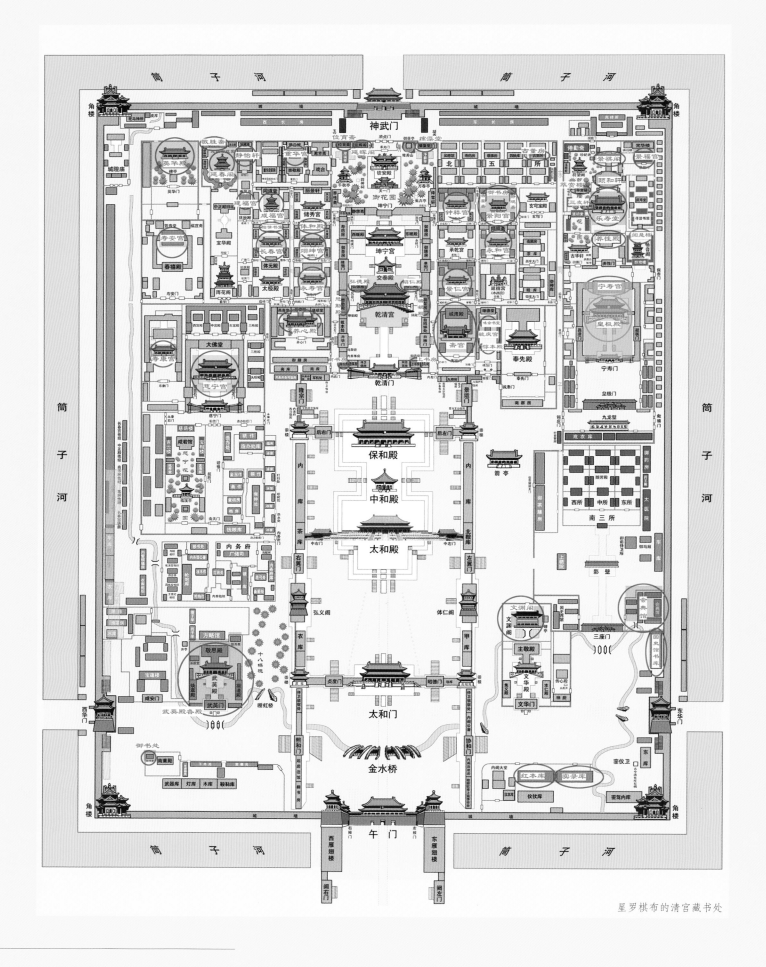

星罗棋布的清宫藏书处

区　域	地　点
外朝东路	内阁大库、文渊阁、国史馆、实录馆、会典馆等
外朝西路	武英殿各殿、御书处、方略馆等
内廷中路	乾清宫、昭仁殿、五经萃室、弘德殿、端凝殿、上书房、懋勤殿、南书房、摛藻堂、延晖阁、位育斋等
内廷东路	斋宫、钟粹宫、惇本殿、毓庆宫、味余书室、宛委别藏、永和宫、景阳宫、御书房、静观斋、古鉴斋、古董房等
内廷西路	养心殿、永寿宫、翊坤宫、体和殿、咸福宫、长春宫、怡情书史、重华宫、建福宫、静怡轩、延春阁、敬胜斋等
内廷外东路	皇极殿、宁寿宫、养性殿、乐寿堂、三友轩、颐和轩、景祺阁、阅是楼、萃赏楼、景福宫等
内廷外西路	慈宁宫、寿康宫、寿安宫、英华殿等

内廷藏书处所一览表

书处。如文华殿后收藏《四库全书》的文渊阁，收贮《四库全书荟要》的御花园摛藻堂，以及专门收藏历朝《实录》、《圣训》和《玉牒》等书的皇史宬和乾清宫等。

观览鉴赏。在版本方面有特殊价值的善本特藏。清代以宋、金、元、明本为善，皇帝视同珍秘，辟专室存放。如建于乾隆九年（1744）的乾清宫之东昭仁殿"天禄琳琅"，昭仁殿后殿的"五经萃室"，都是著名的善本藏室。

典学治道。包括供皇帝和皇子学习的场所，如乾清宫南廊的上书房，雍正初年建，供六岁以上诸皇子就读之用[9]。乾清门内西廊下的南书房，为词臣入值之所。自康熙十六年起，命文学之臣侍直，或日进讲章，或应制赋诗，或代拟御旨，或纂修书籍，或召见讲论，是一个兼有政务、文事、授业等多项功能的场所。[10]与南书房毗连的懋勤殿，也有过类似功用，因此是陈设书籍的重点殿堂之一。为了满足多种需要，该处收藏儒家经典、正史列传、政书地理、金石目录、类书总集等各类书籍。[11]修

心养性之处如禁中的"长春书屋"、"味余书室"等，皇帝在此读书品书，写字赋诗，调养心性，故此类书房也带有消遣的功能。

文娱消遣。如内廷东路的宁寿宫，乾隆帝将其作为归政后尊养的居处，书籍品类甚多。内廷西路的慈宁宫则是太皇太后、皇太后、太妃、太嫔等的尊养之地，慈宁花园中的慈荫楼、宝相楼、吉云楼、咸若馆等都是佛堂，内有各种佛像和供器，还有《楞严经》《大乘妙法莲华经》、蒙藏文《文殊师利赞》、《无量寿佛经》等佛经，以及《内则衍义》、《三国志》等各种满文书。这些书籍就是她们的精神寄托。

公务参考。康熙朝以后，随着修书活动的开展，各种编纂机构如雨后春笋般相继开办。各书馆收藏的图书、档案不同，各有侧重。它处需用时，互相之间可以办理移借。文华殿对面的内阁，掌敷奏本章，其后门外的内阁大库，存贮故明文献、本朝盛京旧档、内阁承办的各种上呈下

行文件、与其它衙门及其所属机构日行公事档案、官修书籍底稿、实录副本、史书、录疏、起居注及前代帝王功臣画像等。再如太医值房和寿药房，是宫廷御医侍值处，收藏有数种医药书，如《御纂医宗金鉴》《万病回春》《巢氏病源》《名医指掌》《本草纲目》等，还有各种治疗档案等，以供参考。

各类库储。大内西路的武英殿修书处，既是成就卓著的刊刻机构，还兼作藏书之地，如《四库全书总目》"存目"及未入"存目"各书，"殿本"之复本、通行本，"殿本"的书版及查缴的应毁板片，历年由各处交到的杂项书籍，以及售卖之书等。

经过清初各帝，尤其是乾隆帝的精心策划和营造，一个庞大的、功能齐全的皇家藏书网络终于形成。凡是皇帝处理政务、批阅奏章、日常起居、读书、休憩、游乐之处，以及太上皇、皇太后、皇子、后妃等的活动场所，都是图书文献的陈设、收藏之所。除三大殿及少数殿宇外，几乎处处有藏书。在未建立国家藏书的情况下，集多种职能于一身的皇家藏书承担了国家藏书的大部分职能。

二、编纂之盛

官修一般指皇帝干预、集众编纂、由重臣监修的敕修方式。据学者统计，明代的敕修书数量有二百部，包括巨帙《永乐大典》和各种钦定、御纂等名目的书籍[12]。清代的历数与明代相近，官修数量却达一千三百余种，增加了五倍多[13]，书名前多冠有"钦定"、"御纂"、"御定"、"御批"、"御注"等字样，其中三朝所修占大多数，说明帝王对编纂活动的控制加强。

1. 书馆林立

顺治初年，专设史馆，纂修《实录》、《圣训》、《明史》等，隶属于内三院。从散见于清代内阁、军机处、国史馆、宗人府等机构的档案中，可知康熙朝以后，随着修书活动的开展，各种书馆如雨后春笋般相继开办。它们或为常设，或为临时设置。临时设置的修书各馆，又分为例开、特开等类。

常设书馆，指常开不闭、持续不断进行纂修活动的书馆。如康熙朝设立的国史馆、起居注馆，两馆所修史书的持续性决定了它们必然成为常设修史机构[14]。

例开书馆，指每到一定时期即开办之书馆。如实录馆、圣训馆、玉牒馆、律例馆、则例馆等，每朝皆定期开办，书成闭馆。还有康熙年间开设的方略馆，原为例开，后成为常设书馆。

特开书馆，指专为撰修某一特定书籍而开设的书馆，书成即撤，不再重开。从顺治至乾隆朝的一百多年间，以特开书馆居多，先后开设过数十个，如三通馆、续三通馆、三礼馆、经史馆、八旗满洲氏族通谱馆、明史馆、明纪纲目馆、同文志馆、通鉴纲目馆、通鉴辑览馆、八旗上谕馆、孝经馆、春秋馆、律吕正义馆、图书集成馆、四库全书馆、四库全书荟要处、藏经馆（经咒馆）、清字经馆、朱批谕旨馆、医宗金鉴馆、全唐文馆、文颖馆等等。

还有介于特开与例开之间的书馆，如会典馆等。

所有书馆，分隶不同机构，如国史馆、起居注馆隶属于翰林院；一统志馆、三礼馆、三通馆、实录馆等隶属于内阁；玉牒馆、律例馆隶属于宗人府；方略馆、清字经馆隶属于军机处，等等。

2. 纂修官员众多

每个书馆，皆配备一定数量的、级别不同的官员，分司编纂和事务性工作。如总裁、副总裁，往往是皇帝最信任的朝廷重臣，官衔、品级很高，由皇帝特简，多由

皇室郡王、大学士、六部尚书、侍郎兼任，或派充，起着上传下达的作用。还有主管修书具体事务的提调，负责撰写书籍的纂修和协修，负责删改的总纂，负责文献保管和收发的收掌，负责书稿校勘的校对，负责满、汉文字对译的翻译，负责抄录书籍资料的誊录，经办各种具体繁杂事务的供事等。此外还有监理、绘图、承修等职，视各书需要而增设。

各书馆人员数量根据各书规模大小而不同，少则十几、几十，多则数百。四库馆规模最大，在编官员多达三百六十余人，仅正总裁就有十六名[15]。各馆纂修官员加在一起，是一个非常庞大的数目，不少官员同时或先后兼任多种书籍的编纂[16]。

3.纂修成果丰硕

清统治者的整理古籍工程旷日持久，"目录、版本、校勘、辑佚、编纂、考证等全面开花，硕果累累"[17]。

翻译注释。清内府付刊的满文译著即有二百余种[18]，含满汉及满蒙汉等多种文字合璧本，以汉、满对译的作品居多，包括清以前经史典籍，如《四书》《三国志演义》、《六韬》等资治和用兵之书等。

清帝还热衷于注释经籍，如"日讲"各书。此类释文重点在讲述经文的微言大义，有明显的为政治服务的倾向，与对儒生的重训诂、音义的注释方法有别。

校勘考证。乾隆初年，为表彰学术，重刊前代经史。选任大臣校正"十三经"、"二十四史"和"三通"等书，主要是校勘文字的讹、错、衍、脱。如《二十四史》，以明北监本做底本，校改了明监本大量讹误，对史事做了一些订补，自《元史》以上皆有考证，是古史丛考的代表性著述。

辑佚补阙。随着考据学的兴盛和《全唐诗》、《四库

全书》的编纂，开创了官府组织辑佚活动的先例，从而改变了仅有私家辑佚的局面。以乾隆年间从《永乐大典》中搜集的佚书最富，达五百一十六种[19]，对当时和后世都产生了很大影响。

整序编目。整序的方法主要是编制书目。如史志目录有《明史·艺文志》，"续三通"中的《经籍考》《艺文略》等等。最具有目录学意义的，当属《四库全书总目》和《天禄琳琅书目》。前者是系统总结中国传统学术的巨著，代表了十八世纪中国学术界的最高学术成就和水平[20]；后者则是古代第一部官修提要体版本目录，又是目录学史上完善版本目录体例的重要作品。二者均显示出相当的学术功力，同为承先启后的典型范例。

4.新作拓展迭出

清廷新撰书籍的体裁和题材，既因袭、仿从历代传统，又根据当朝的统治需要而有所拓展、创新。

因袭之作如《二十四史》中最后一部纪传体史书《明史》，以清初学者私撰明史的成果为基础，纂修过程几近一个世纪，成为正史中继《史记》等前几史之后最受好评的一部史籍。除资料极富外，在体例方面也据明代特点作了变通和创新：创立的《七卿年表》，特设的《阉党传》、《土司传》等，皆反映了明代社会的特点。政书方面的通制类书籍，除校刊"三通"外，还接续其体例，先后修成"续三通"、"清三通"。其间还作了大量补缺纠谬、广搜博采等工作，并根据清制实况而对有关类目等加以变革。仿《大明律》、上承《唐律》的基本内容制订的《大清律例》，经过近百年的实际运用及屡次修订，形成为一部比较完备的法典。集历代行政法典之大成的《大清会典》，在很大程度上受到《明会典》的影响，但比其更为严谨，内容也更为丰富。沿袭元、明两代作法修成的全国性地理总志《大

清一统志》，于乾隆八年（1743）成书，以资料丰富，内容翔实，考核精审著称。后又续修和再修。

拓展之作。如专史纪事本末，称为方略，或称纪略，类似军事史，自康熙朝开始，每于军功告藏后开馆纂修[21]。其写法采用编年体，叙述事件的全过程，富于史料价值。但是为了炫耀武功，对失误与不利之处多加掩饰或篡改，在一定程度上影响其史料的真实性。康熙二十一年（1682）所编《平定三逆方略》是此类书的第一部。乾隆时期纂辑《平定准噶尔方略》《平定金川方略》等，数量较多。各部、院则例的制订也比较完整，成为行政法律的重要组成部分。如《钦定礼部则例》、《钦定户部则例》、《钦定刑部则例》、《钦定兵部则例》等，加上少数民族地区的民族法规如《蒙古律例》、《理藩院则例》《钦定西藏章程》《回疆则例》等，从而形成了以《会典》为纲，以众多的则例为纬，系统而又庞杂的法律网络。以乾隆朝成果最多。在民族语言方面，康、乾时期编纂了大量满文字书、词书，相继完成两体至五体《清文鉴》，以及《钦定清汉对音字式》、《实录内摘出旧清语》等大量满语规范化工具书，使满文的发展进入较高阶段。乾隆帝发起创修的民族史专著《满洲源流考》等，也是清代统治者对民族文化的贡献。舆图、史地学的成果，有康熙朝历时十一年编制的著名的《皇舆全览图》，它是我国最早使用新法绘制的一幅中国地图，也是当时世界上工程最大、最准确的地图，堪称地理舆图学研究方面一项伟大的工作。乾隆年编纂的《皇舆西域图志》，将实地勘测与历史考证相结合，既记地理和史事，又述沿革和现状，从编纂内容到方法均有示范之功。

5. 征引弘富

官修书籍的选题，多针对前代同类书籍之不足而定。

如万卷之数的《古今图书集成》，所据经、史、子、集古书约二万五千卷，是中国现存规模最大的类书。所录文集极富，多为整段、整篇甚至整部录入，大量宋、元、明古籍皆借此以存。再如康熙帝认为元代阴时夫《韵府群玉》和凌稚隆《五车韵瑞》等书引据未能详确，命廷臣博考群籍，大加增补，编成《佩文韵府》，所收资料有经、史、子和元明以前的若干诗文集，各韵所收字头一万二千余，词藻数量达六七十万条。每条词藻下征引文籍，少则一例，多至十余甚至数十例。它如《骈字类编》《子史精华》《分类字锦》、《渊鉴类函》等，无不以征引弘富著称。

征引弘富，必然篇卷浩繁，历时数年。据统计，内府书籍卷帙在百卷以上者，就有一百四十余部[22]。《佩文韵府》的纂修历时八年，《古今图书集成》、《骈字类编》历时七年，《康熙字典》历时六年，……。《四库全书》《清文翻译全藏经》（满文《大藏经》）、《龙藏》等更是旷日持久的大型文化工程。

三、写刻之盛

皇室藏书、编书的历史悠久，但皇室刻书则只有明清两朝。清廷将缮写、图绘、刻印、套印、活字摆印等各种技艺兼收并蓄，各展其长，与仅倚重单一技术的明内府形成鲜明对比，正所谓"青出于蓝而胜于蓝"。

1. 抄写仍盛

在雕印技术发达的清代，大量书籍还以抄写方式流传，这是内府书籍的一大特点。其原因，一是书籍部头特大者，复本少，因此雇人抄写。最大的抄本是《四库全书》。这部三万六千余册的大丛书，字数近九亿，乾隆帝先后下令抄写了七部，总字数近七十亿，缮写人数就达数千人；二是从不发刻之重要书籍，如历朝陈设的《实

录》，例有大、小红绫本，各有汉、满、蒙文，分藏乾清宫东西暖阁、皇史宬和奉天大内等处；还有《国朝宫史》、《钦定秘殿珠林石渠宝笈》、《钦定天禄琳琅》等多种。像《佩文韵府》、《康熙字典》等书，既有刻本，还另有朱墨精抄本，各具风貌。精抄本比刻本略小，每叶皆以蝇头细楷精缮而成，密行细字，笔笔不苟，双行小注更见功力，且全帙多册，版面虽紧凑无隙，却如排版一般整齐划一，令人叹为观止。

2. 绘本入化

很多写本、写经，还配有精致的图绘。典型者如清乾隆三十五年内府泥金藏文精写本《甘珠尔》，专为庆祝乾隆帝的生母圣母皇太后八旬万寿而特制，经叶以磁青纸双面书写，版框外绘泥金八宝缠莲纹饰，排列的经叶各立面均有彩绘泥金八宝图案，极为精致。

佛经中的绘画内容极为丰富，在羊脑笺纸、瓷青笺纸或金栗山藏经纸等材质上，描绘姿态各异、活灵活现的佛教人物，有的还绘制山水台阁、七珍八宝、树木禽鸟、花蔓火焰、云纹瑞光等等，构图极富变化。有的以单一的泥金、泥银或墨笔勾勒繁复的物象线条，细微处的描绘相当精准细腻，整个画面秀丽工致、肃穆庄严；有的则以墨线金钩线条，再填以石青、石绿、朱砂、胭脂与白粉等重彩，呈现绚丽夺目、极富感染力的视觉效果。

3. 雕印日精

清内府单色刻本达数百种，是内府印书的主流。康熙时刻印行的《钦定篆文六经四书》，雍正时的《音韵阐微》，乾隆时的《御定仿宋相台岳氏本五经》等众多佳作，数不胜数。还有不少旷日持久的大工程，如《龙藏》，共七千两百四十五册，所用版片特选直隶、山东出产的优质梨木，全部是无结节、无拼凑的整板，共七万九千余块，

均两面刻字。字体工整，笔锋秀丽，镌刻精湛，如出一人。当时募集的各种优秀工匠就达八百六十余人[23]。当时的扬州、苏州等诗局也是内府的书籍承刻单位之一，刻行过《全唐诗》等。这些书籍以细楷字精刻，字迹秀丽匀净，享有"康版"之誉。

多色套印在明代彩色印刷取得辉煌成就的基础上，清代继续对套印技术加以改进，不仅套色位置准确，用料考究，印制精良，而且有选择地将套印术应用于部分诗赋、文集等文学艺术书籍中，各色之用途也形成一定规律，正文与圈点、人名、地名等处的符号以朱墨区分；遇有评注、批语之书，则以蓝、绿等色分辨各家手笔；御评则非黄即红，主次分明。代表作有朱墨两色的《钦定词谱》和时宪书等，四色的《御选唐宋文醇》等，五色的《劝善金科》等。可以说，此期套印精品均出自内府。

4. 活版超前

清内府有两大令世人瞩目和称道的活字摆印工程，足以反映当时的技术水平高超和印刷规模巨大。在铜活字方面，雍乾时期摆印的大类书《古今图书集成》，共印行六十余部，每部五千两百册。其卷帙之富、排印之精，史无前例，现今完整存世者已寥寥无几。其它用铜活字印行的书籍还有《律吕正义》等可数的几部。遗憾的是，这批铜活字在乾隆时期已被熔为它物。在木活字方面，有乾隆年间摆印的大丛书《武英殿聚珍版书》等，尽管木活字印书元明时期就有，但此举仍有其特殊意义：其一，采用了雕板加活字的方法，即用活字摆印文字，用整版雕刻界栏，称作"套格"；其二，摆印过程包括制字、排架、拣字、拼版、打校样、拆版、还架等，已接近于现代铅印活版车间的工作程序。事后，主持者金简编撰了具有里程碑意义的《武英殿聚珍版程式》一书，以图文

并茂的形式概括总结了全部工艺流程。它是继宋沈括《梦溪笔谈》、元王桢《造活字印书法》之后论述活字印刷最详细的著作，刊行后其影响广及海内外。

5. 诸艺并用

在同一种书籍中综合运用多种写刻技艺，反映出清宫印艺的纯熟和高超，达到因书施技、挥洒自如的境地。内府刻《万寿衢歌乐章》，将活字和套印两项技术合用，故称为"聚珍版套印本"，虽只印行了一、二种，大约是试验性创新成果。版刻插图则是另一特色，尤其是康熙朝以后，宫廷版画流派异军突起，这是绝无仅有的历史现象。题材既因袭传统，又有新的拓展，像纪实性的大型作品《万寿盛典图》和《八旬万寿盛典图》连环版画，除了本身的艺术价值外，还有着与书中的诗赋等文字相结合所产生的更为表情达意的互补作用。此外，《八旬万寿盛典图》版画与活字印刷的结合，时宪书中雕印与局部彩色书写的结合等等，都是成功并用的例证。

除本土印艺外，内府亦注重吸收西洋铜版印艺。铜版印刷术在十八世纪初传入清廷，第一个把铜版制作法演示给康熙皇帝的是意大利画家马国贤[24]。铜版工艺复杂，只有内府受用得起，外间并未流传，影响不大，近代雕刻铜版也并非承自宫中。内府用铜版镌印的几种印本，有《平定两金川得胜图》、《平定台湾战图》、《平定安南战图》、《平定苗疆战图》，还有《平定伊犁回部得胜图》等。

四、装潢之盛

书之有装，由来已久。在中国古代文献中，对于不同书装区别时代和部类等做法有一些零星记载，并未出现装帧、装潢、装具等现代或外来语汇，而清宫留存的大量实物却充分证明这一完整体系的存在。大量的书籍实物表明，它们透过色彩、材质、工艺等对书籍外观方面进行综合性艺术设计和加工，来实现对书籍地位和内容等的诠释。

清内府书籍不仅采用当时主流的和非主流的装帧形式，而且更注重材质、色彩、图案等的搭配，注重版面、包角、书签、签别、丝带等各种细节的设计和处理，注重多种手段的有机结合。对不同书籍使用明黄、红色、石青等不同色彩，书面、函套、经帙等处敷以华贵富丽的上好丝织物，函套、书面、扉页、版框等处配以至尊的龙凤图案，以稀见的上选木材及金属、玻璃等材质配制各式书函，施以精巧绝伦的制作工艺，体现呈览本、陈设本、赏赐本和通行本的等级差别，其所表达的至尊和等级理念展露无遗。在将古代书装艺术推向极致的同时，其功用也更加全面。

在清代帝王的重视和干预下，皇室调动了一切物质条件和技术力量，全面吸收、继承了清以前书籍装帧的优良传统，又经过独具匠心的艺术创新和提高，将中国古典装帧艺术推向了它璀璨的颠峰。这种艺术风格已成为清宫典籍的有机组成部分，它是如此突出、鲜明，不仅与私、坊刻本迥异，且超越其它官刻本，卓立于东方艺术之林。

五、结语

透过上列种种"盛况"的表象，可以感觉到其背后的强劲的推动力量，正是多种因素合力的结果。

一是时代优势。在文献的累积、典藏和编纂方式、写刻和装潢技术等方面，处于封建社会末期的清代得以集历代之大成。

二是客观条件。除当朝安定的社会环境外，还有朝廷所拥有的优秀的人才保障，精良的艺术和技术背景，雄厚的财力、物力支持等种种得天独厚的条件。

三是帝王的个人因素。包括自身的文化素养、见识、魄力等方面。

就共性而言，康、雍、乾三帝皆雅好翰墨书画，重视书籍编纂和出版，也更懂得利用各种艺术和技术表现形式，为歌颂文治武功和升平之世服务，这是文治兴盛的决定性因素。从主观因素看，三帝各有侧重，爱好自然科学和文学的康熙帝，政治、宗教色彩浓厚的雍正帝，以"十全"著称并酷爱鉴藏的乾隆帝，无不留下了极具个人色彩的文化遗产。

"盛世"遗留的文化成果是极其丰硕的，留给后人诸多值得探索的课题。

注 释

1.《清史稿》卷一四五，页4219，中华书局，1977年。

2.《清宫述闻》，页270，页550，紫禁城出版社，1990年。

3.《清史稿》卷一四五，页4219，中华书局，1977年。

4. 黄爱平：《四库全书纂修研究》，中国人民大学出版社，1995年。

5. 据《四库全书总目》、《古今图书集成》引书等推算。

6. 故宫博物院图书馆、辽宁省图书馆：《清代内府刻书目录解题》，紫禁城出版社，1992年。

7. 中国第一历史档案馆藏《武英殿修书处档案》。

8. 本表及第一部分内容主要依据故宫博物院图书馆、第一历史档案馆、国家图书馆所藏相关档案整理。

9. 中国第一历史档案馆藏《武英殿修书处档案》。

10.《清宫述闻》"南书房"各条，页490，紫禁城出版社，1990年。

11.《清宫述闻》，页270，页550，紫禁城出版社，1990年。

12. 参见李晋华：《明代敕撰书考》，燕京大学引得编纂处，第三号。

13. 参见故宫博物院图书馆、辽宁省图书馆编：《清代内府刻书目录解题》，紫禁城出版社，1992年。

14.《东华录》康熙四十五年。

15.《四库全书总目》，卷首。

16. 参见内府各书前所列"职名表"。

17. 孙钦善：《中国古文献学史》，第七章，第一节，页864，中华书局，1994年。

18. 故宫博物院图书馆、辽宁省图书馆：《清代内府刻书目录解题》，附录二，紫禁城出版社，1992年。

19. 赵万里《〈永乐大典〉内辑出之佚书目》，载《北平北海图书馆馆刊》第二卷第三、四号，1929年。

20. 参见周积明：《文化视野下的四库全书总目》，广西人民出版社，1991年。

21.《钦定大清会典》，卷三，办理军机处·方略馆，页53，台北新文丰出版公司据清光绪二十五年刻本影印，1986年。

22. 据故宫博物院图书馆、辽宁省图书馆《清代内府刻书目录解题》统计，紫禁城出版社，1996年。

23. 孙关根：《乾隆版大藏经重印琐记》，载《中国印刷》，1989年，第8期。

24. 韩琦：《铜版印刷术的传入及其影响》，载《装订源流和补遗》（中国印刷史料选辑 四）印刷工业出版社 1990年。

琅函秘籍
皇家藏书

一

清统治者上承汉唐以来王室收藏典籍的传统，
广征天下藏书。
既有广泛征集，更有专项搜采，
多是配合书籍编纂而展开的。
至乾隆朝，清宫大内、皇家园囿、行宫等处的
藏书已呈星罗棋布之势。
凡是皇帝处理政务、日常起居、读书休闲等处，
太子、后妃的活动场所，以及修书各馆等，
都是图书文献的收藏之所。
盛期的藏书数量巨大、种类繁多，
涵盖了当时各个知识门类，还有各式各样的版本，
在清帝典学、图书编纂
和文化传承等方面发挥了巨大作用。

一、皇史宬

皇史宬座落在北京南池子大街，明嘉靖十五年（1563）建成，距今已有四百六十多年的历史。占地八千四百六十平方米，建筑面积三千四百平方米。它集中了历代藏书保护的多种功能，是目前保存最完好的明清皇家藏书处。1982 年被列为"全国重点文物保护单位"。

1、皇史宬门额

2、皇史宬正殿外景

正殿全部用砖石垒砌，无一钉一木，是谓"石室"，可防火。大殿顶部覆以黄琉璃瓦，檐下深柱斗拱，油饰彩画，视如木结构。大殿墙厚六尺多，设券门五座，东西山墙各有一窗，门窗均为整块汉白玉制成。整座建筑坐于 1.42 米高的石基上，四周以汉白玉雕栏环护，殿前有宽阔的丹陛，可曝晾书籍。

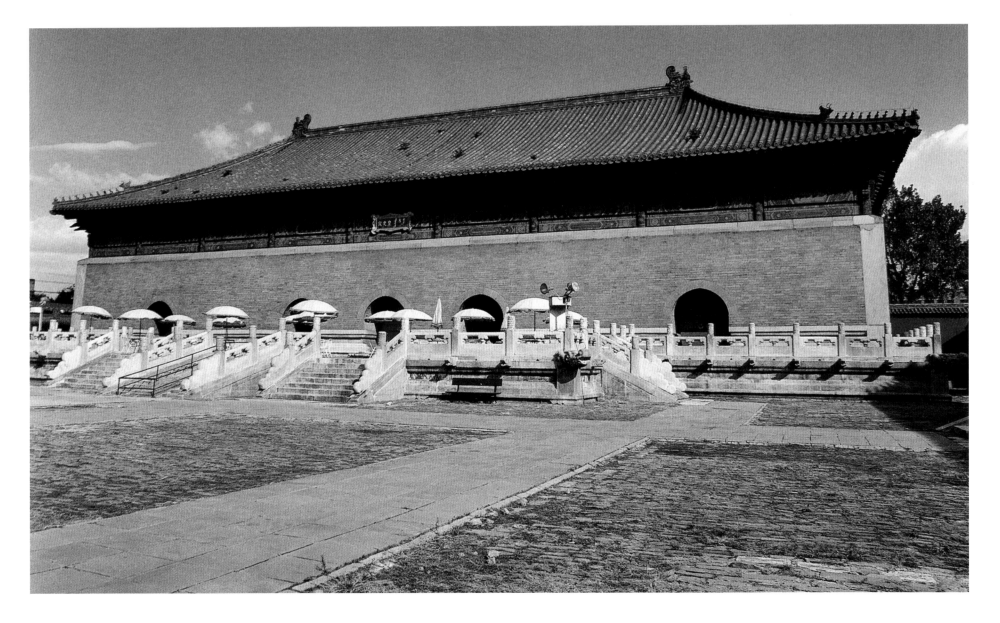

3、皇史宬正殿内景

殿内东西宽十二丈七尺七寸（约42.5米），南北进深三丈二尺六寸五分（10.8米），穹顶为石砌拱形。殿内冬暖夏凉，温差变化小；东西辟窗可使空气对流，潮气可以及时排出；高台可防地下湿气侵蚀；樟木柜可防虫蠹。

4、皇史宬"金匮"

殿内地面筑有石台，台上摆放外包铜皮鎏金雕龙的樟木柜，即所谓"金匮"。收贮《实录》、《圣训》和《玉牒》。柜体硕大沉重，开启时樟香四溢。

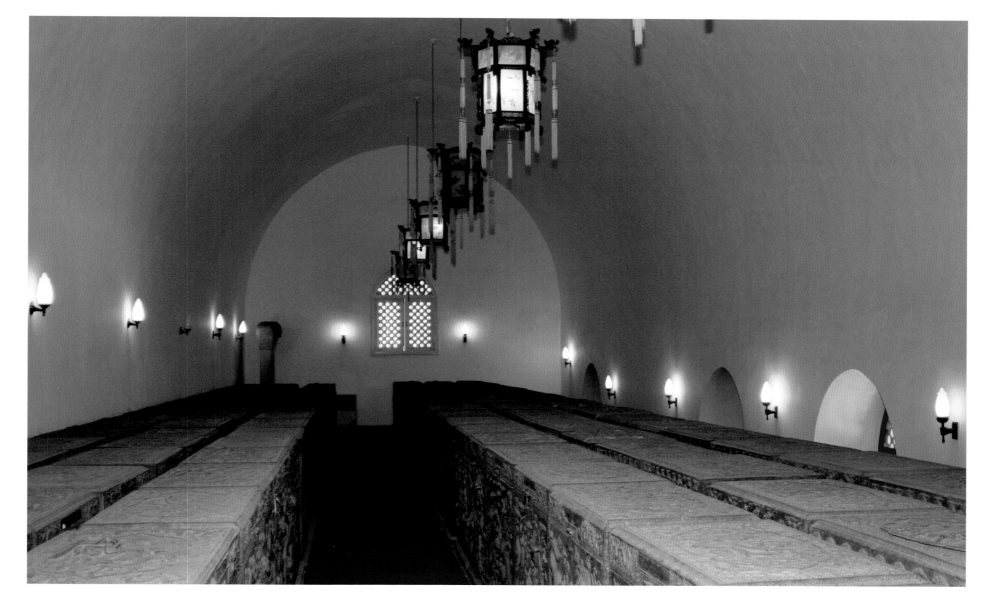

5、皇史宬排架图

<u>中国第一历史档案馆藏</u>

<u>清内府写绘本</u>

明代的皇史宬贮历朝《实录》、《宝训》和《永乐大典》副本。清沿明制,将《实录》、《圣训》、《玉牒》等重要文献奉为"致治之权舆,万年之鸿宝",敬谨尊藏。图中显示"金匮"内各书摆放的情形。

6、皇史宬藏大、小《玉牒》

<u>中国第一历史档案馆藏</u>

<u>清宗人府纂 清内府抄本</u>

<u>大本纵90厘米 横51厘米</u>

<u>小本纵48厘米 横31厘米</u>

《玉牒》是皇帝家族之谱册。唐代已有,沿及明清。清代每十年续修一次。以帝系为统,长幼为序。生者朱书,逝者墨书。宗室记于黄册,觉罗记于红册,并各有满、汉文本。男女分记,各记有宗支、房次、封职、名字、生卒年月日时、母族姓氏、婚嫁时间、配偶姓氏等。

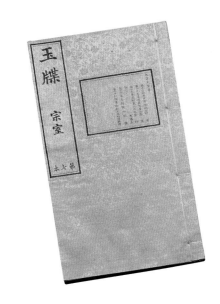

7、大红绫本汉文《清实录》

中国第一历史档案馆藏

清实录馆臣纂 清内府朱丝栏写本

　　《清实录》是清官修编年体史料汇编。太祖至穆宗十朝《实录》从未刻印，只缮写满、汉文本各五部，蒙文抄本各四部。按装潢和开本，五部汉文本包括小黄绫本一部、大红绫本二部、小红绫本二部，分藏于内阁实录库、皇史宬、盛京皇宫和乾清宫。

二、天禄琳琅

"天禄琳琅"是清廷著名的善本藏室,位于乾清宫之东的昭仁殿,清乾隆九年初建。嘉庆二年,乾清宫失火,昭仁殿"天禄琳琅"藏书延遭焚毁。次年重建。

8、昭仁殿内景

乾隆帝依汉代宫中藏书天禄阁故事之意,亲题匾额"天禄琳琅"悬于殿内。此处收藏的宋、元、明善本,装帧、玺印划一。

9、《昭仁殿陈设档案》

清内务府编

清乾隆四十一年（1776）内府抄本

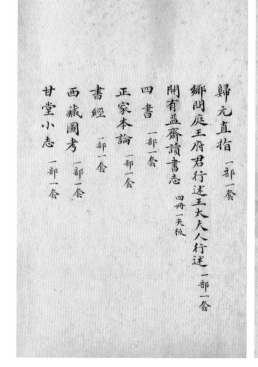

归元直指 一部一套
郷間庭王府君行述王大夫人行述 一部一套
開有益齋讀書志 四冊一夾板
四書 一部一套
正家本論 一部一套
書經 一部一套
西藏圖考 一部一套
甘棠小志 一部一套

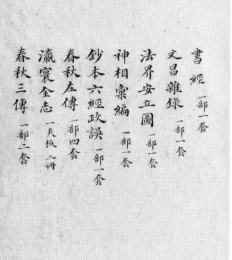

書經 一部一套
文昌雜錄 一部一套
法界安立圖 一部一套
神相彙編 一部一套
鈔本六經政誤 一部四套
春秋左傳 一部四套
瀛寰全志 一夾板一冊
春秋三傳 一部二套

鈔本左氏傳說 一部一套
宋版古史 一部二套
禮記 一部一套
禮記 一部一套
禮記 一部二套
太平御覽 一部十套
地理正宗 一部一套
泰雲堂詞集 一部一套

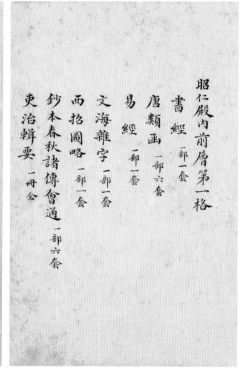

昭仁殿内前層第一格
書經 一部一套
唐類函 一部六套
易經 一部一套
文海雜字 一部一套
西招圖略 一部一套
鈔本春秋諸傳會通 一部六套
吏治輯要 一冊一套

10、《钦定天禄琳琅书目》

十卷／（清）于敏中等编

清乾隆四十年（1775）内府抄本

版框纵 20.7 厘米　横 13.6 厘米

　　《天禄琳琅书目》前编。收录宋、元、明各朝善本四百二十九部。正文经、史、子、集四部分类，再依时代先后为序，各书之下有题解，详记刻书年月和收藏源流等。

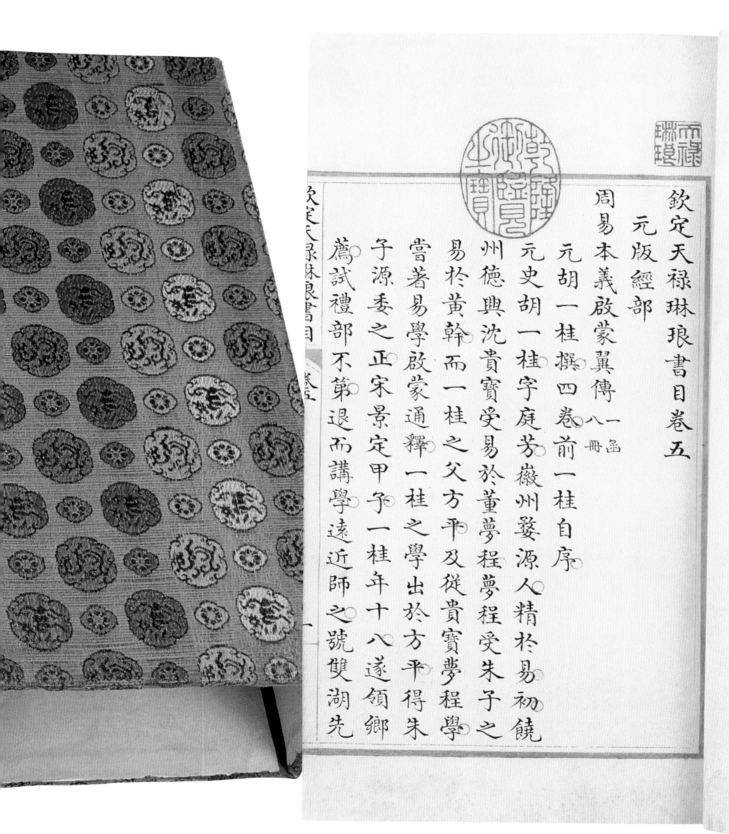

欽定天祿琳琅書目卷五

元版經部

周易本義啟蒙翼傳一函
八冊

元胡一桂撰四卷前一桂自序

元史胡一桂字庭芳徽州婺源人精於易初饒
州德興沈貴寶受易於董夢程夢程受朱子之
易於黃幹而一桂之父方平及從貴寶夢程學
嘗著易學啟蒙通釋一桂之學出於方平得朱
子源委之正宋景定甲子一桂年十八遂領鄉
薦試禮部不第退而講學遠近師之號雙湖先

11、《钦定天禄琳琅书目》后编

二十卷 /（清）彭元瑞等编

清嘉庆三年（1798）

内府朱丝栏精抄本

版框纵 20.7 厘米 横 13.6 厘米

 收录火灾后重汇的"天禄琳琅"藏书，计有宋、辽、金、元、明五朝善本六百五十九部，较《前编》为富。内有宋版书二百四十一部，乾隆皇帝曾为其中的七部撰写了御题诗。

12、"天禄琳琅"藏书：《春秋诸传会通》

二十四卷 /（元）李廉辑

元至正十一年（1351）

虞氏明复斋刻本

版框纵 20 厘米 横 13.6 厘米

 《春秋》诸传各本，以此本为最精，世传极少。书中辑宋代春秋学诸名家传注，以按语列出作者本人的见解，以供世人参考。各册前后钤有乾隆诸玺。此书曾一度为临清徐氏所有，后回归宫中。

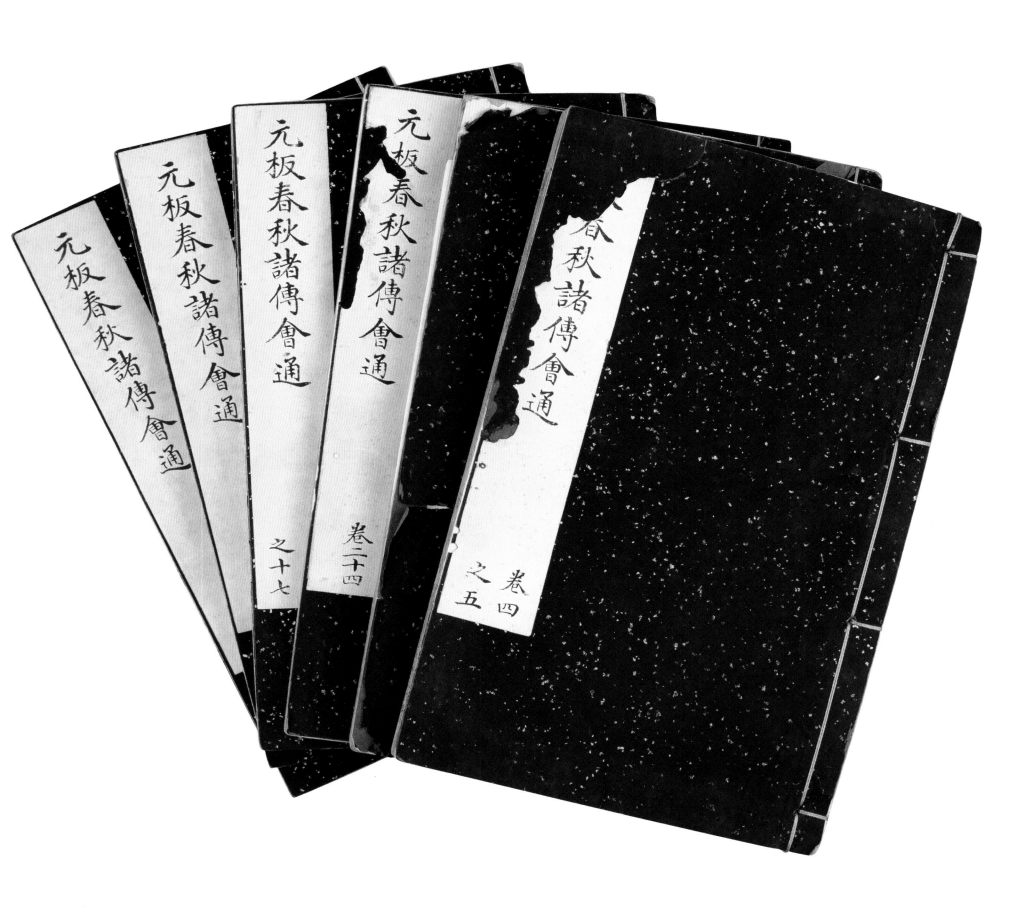

例也詞異則其例變矣正例非聖人莫能立變例非人入
莫能裁惟窮理精義以學春秋一百於例中見法例外通類
也按胡氏此條論春秋正變二例

胡氏曰左氏釋經雖簡而博通諸史敘事尤詳能令百
代之下頗見本末其有功於春秋為多公穀釋經義皆
密考其源流必有端緒非曲說所能及啖趙謂三傳所
記本皆不謬義則口傳未形竹帛後代學者妄加附益
轉相傳授浸失其真故事多迂誕理或舛駮其言信矣
然則學者於三傳忽焉而不習則無以知經習焉而不
察擇焉而不精則春秋之弘意大旨簡易明白者汩於
辨說愈晦而不顯矣
按胡氏此條論三傳取會之義

春秋諸傳會通卷之一

盧陵進士李廉輯

【左氏】杜氏曰春秋者魯史記之名也記事者以事繫日以日繫月以月繫時以時繫年所以紀遠近別同異也故史之所記必表年以首事年有四時故錯舉以為所記之名也

【胡氏】韓子曰春秋謹嚴以一萬物皆見易象與春秋文義相表裏

【公羊】休疏按春秋說云孔子作春秋一萬八千字九月而書成以一萬八千字備萬物之理

【穀梁】史官掌記時事先編年以紀之有夏秋先春冬秋使後人君動則書故動為春秋以曆生時春秋以紀遠近

【左氏】尼父因魯史策書成文示勸戒其所褒貶舊史之中文有數名史策之舊例也獲麟之後經亦不脩故傳於仲尼卒乃止之就加筆削乃史記舊文遺闕者非仲尼所改脩之也

【公羊】子疏云哀公十四年獲麟人以為仲尼不王亦傷周道之衰哀公十四年西狩獲麟此制作之本意

【穀梁】錯綜四時之義以為名也以月繫時以時繫年遂因以為當名故名曰春秋

【左氏】之隱公讓國也因以為以出奔而非以為政也今以麟出而起因以終隱之賢君也

春秋諸傳會通廿四卷以至正時雲氏
明復齋鐫本為精世傳已少此清內府
秘笈乾隆諸璽具在曾歸臨清徐氏
自梧生惺化所蓄宋元槧往々流入敞肆
此其一也甲申秋七月銅山張伯英惜觀回記

春秋諸傳序

13、"天禄琳琅"藏书：《通鉴总类》

二十卷 /（宋）沈枢辑

元至正二十三年（1363）

吴郡庠刻本

版框纵 25.1 厘米 横 17.9 厘米

　　是书取材于司马光的《资治通鉴》事迹，仿《册府元龟》之例，内容分为二百七十一门，各以事迹标题，略依时代为序，间采司马光议论附之。此书的南宋刻本今已不传，此本曾经康熙朝大臣揆叙收藏，后进献宫中，各册钤乾隆诸玺，是流传有序的罕见善本。

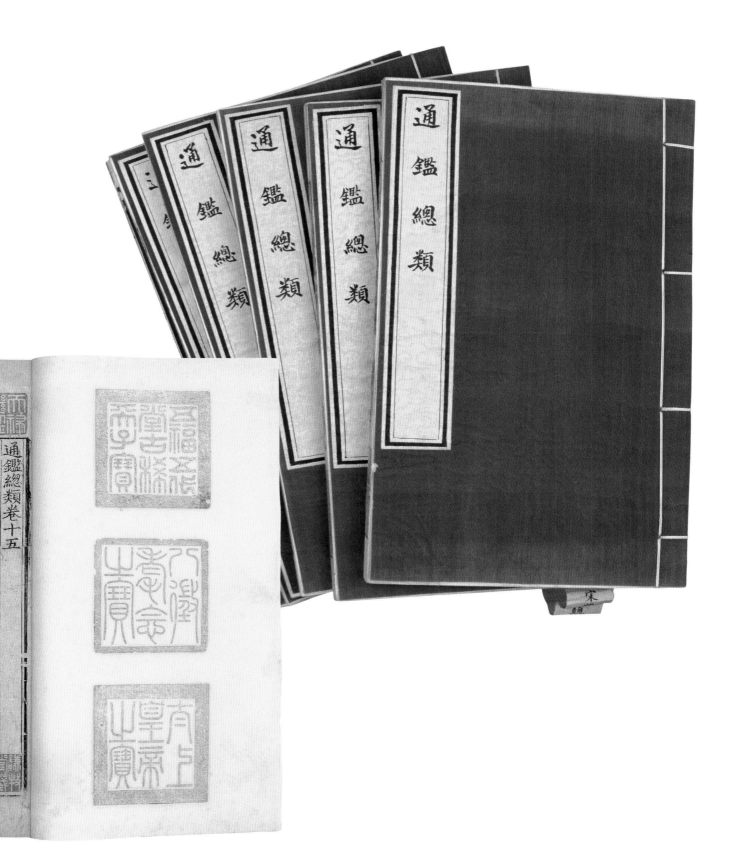

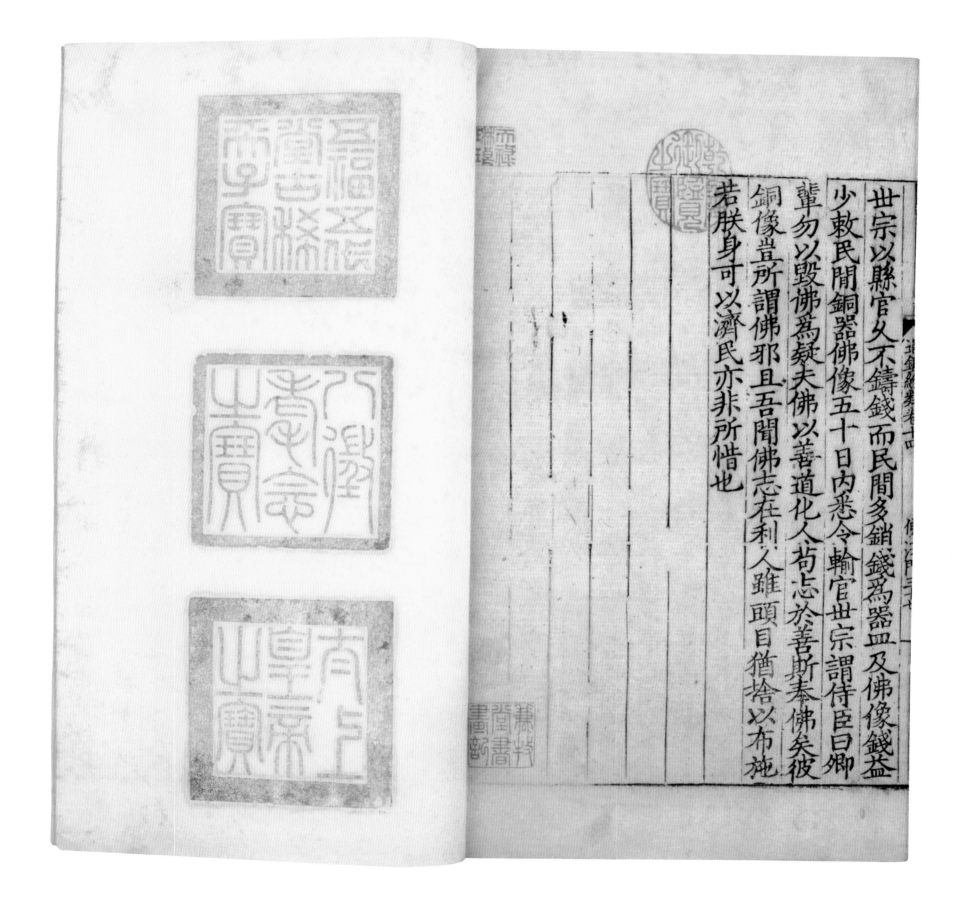

世宗以縣官久不鑄錢而民間多銷錢爲器皿及佛像錢益

少敕民間銅器佛像五十日內悉令輸官世宗謂侍臣曰卿

輩勿以毀佛爲疑夫佛以善道化人苟志於善斯奉佛矣彼

銅像豈所謂佛邪且吾聞佛志在利人雖頭目猶捨以布施

若朕身可以濟民亦非所惜也

三、"五经萃室"及其它

乾隆朝征书时,曾得相台岳氏校刻《五经》中的《周易》、《尚书》、《毛诗》、《礼记》,后又在"天禄琳琅"中找到《春秋》而终成完璧,特将其合贮于昭仁殿后楹内,乾隆帝御题匾额曰"五经萃室"悬于室内,体现出好古、惜古之心。嘉庆二年(1797)乾清宫失火,"五经萃室"与昭仁殿同烬。

14、"五经萃室"宝

清·乾隆／印文长 3.2 厘米
宽 3.4 厘米 通高 7 厘米 钮高 3.7 厘米

青玉制,蟠龙钮,篆书。此印有嘉庆初年乾清宫火灾烧过的痕迹。此宝与"八微耄念之宝"和"自强不息"印为一组,同贮于木匣中。

15、乾隆帝《五经萃室记》围屏

清·乾隆／金书
纵 188 厘米 横 39 厘米

乾清宫火灾一年后,重建昭仁殿和五经萃室,重汇善本,室中陈设匾额及屏风均重制。屏风共六扇,此为第一扇。

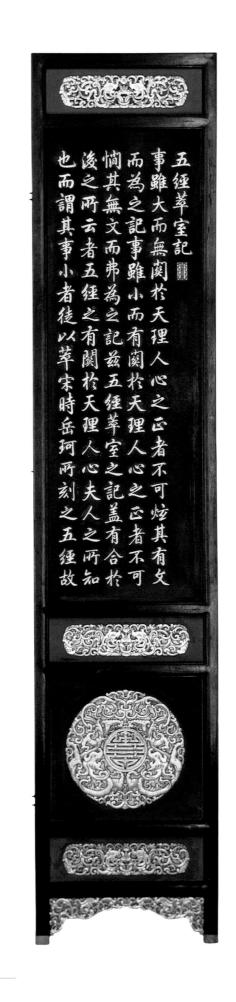

五經萃室記
事雖大而無關於天理人心之正者不可炫其有文
而為之記事雖小而有關於天理人心之正者不可
惱其無文而弗為之記茲五經萃室之記蓋有合於
後之所云者五經之有關於天理人心夫人之所知
也而謂其事小者徒以萃宋時岳珂所刻之五經故

16、五经萃室印

清·嘉庆／印文 11.5 厘米见方

通高 10 厘米　钮高 4.5 厘米

　　青玉质，交龙钮，篆书。钮中有孔，系黄色绶带。盛于硬木匣中。

17、《御定仿宋相台岳氏本五经》

九十三卷　附考证／（宋）岳氏编

清乾隆四十八年（1783）

武英殿刻仿宋本

　　这是火灾后乾隆帝命按宋本版式翻刻的《五经》，基本保持了原本风格，连历代藏书印都无一遗漏，翻刻水平极佳。

堅夫令何在紙牘脆哉茲

尚珎我豈善言言豈敢手

胼口沫意猶諄

　　癸卯新正月沘筆

御題重刻淳化閣帖

經乾傳第一

王弼註

乾下乾上

乾。元亨利貞。初九潛龍勿用。

九二見龍在田利見大人。

九三君子終日乾。

乾夕惕若厲无咎。

清·乾隆 /（清）董诰书

纵 23.5 厘米　横 13.3 厘米　厚 4.8 厘米

　　碧玉质。册文共四页，以玉版为册心，装裱成书籍形式，另一面为拓片，存于如意锦套内。

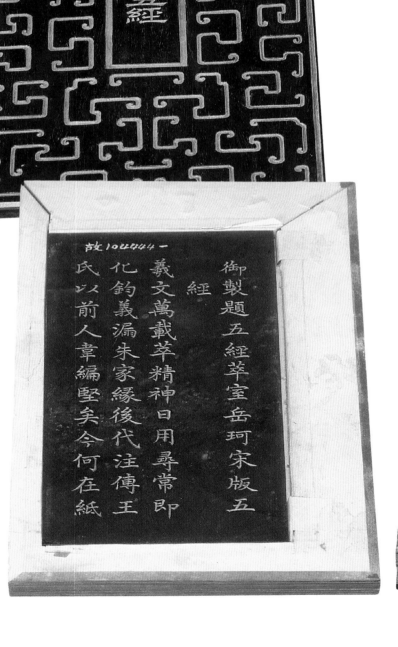

19、乾清宫东西暖阁陈设圣训实录格式

清内务府编 / 纵 47.5 厘米　横 22.1 厘米

　　清康熙时曾沿明制将后三宫之首的乾清宫作为寝宫。雍正帝移居养心殿后，将乾清宫兼用为召见群臣、处理政务和举行筵宴的政寝合一的场所，由此亦成为宫内主要的藏书处所之一。其正殿后檐北为仙楼，两侧设书格，东、西暖阁收贮清各朝《圣训》《实录》、《玉牒》等重要书籍，以期永久传承。嘉庆十二年（1807），重缮前五朝《实录》，将旧贮之五朝《实录》撤换。以后为例，前五朝《实录》藏东暖阁，后五朝至穆宗《实录》存西暖阁。

20、"宁寿宫宝"

清·乾隆 / 印文 12.9 厘米见方

通高 9 厘米　钮高 5 厘米

　　碧玉质，交龙钮方形玺，篆书。钮中有孔，系黄色绶带。盛于海水云龙纹描金漆木匣中。宁寿宫位于皇极殿后，宫制如坤宁宫，西楹为祭神之所，东楹为东暖阁。乾隆时为颐养之所，室内陈设书籍多种。

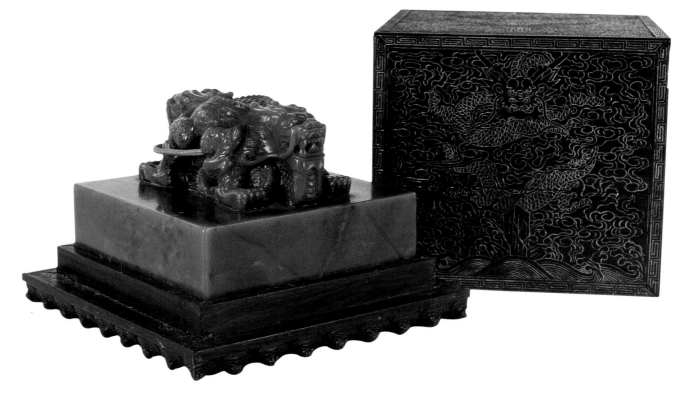

四、"四库"七阁

著名的《四库全书》是清高宗弘历发起的两大文化工程之一,同时连带进行了与之相匹配的系列土木工程——"南北七阁"用于贮书。建筑采用了浙江宁波范氏藏书楼"天一阁"的营建理念和模式,又有所发挥。随着"七阁"在大江南北相继落成,乾隆帝"嘉惠士林,启牖后学"的愿望得以实现。

21、文渊阁外景

文渊阁位于北京故宫文华殿后,继文津、文源阁之后第三个建成。但在七部《四库全书》中,以"文渊阁本"入藏最早,亦最为精善。

文渊阁座北面南,阁制仿浙江天一阁,外观为上下两层,腰檐之处设有暗层,面阔六间,西尽间设楼梯连通上下。两山墙青砖砌筑直至屋顶,简洁素雅。黑色琉璃瓦顶、绿色琉璃瓦剪边,喻意黑色主水,以水压火,以保藏书楼的安全。前廊设回纹栏杆,檐下倒挂楣子,加之绿色檐柱,清新悦目的苏式彩画,更具园林建筑风格。阁前凿一方池,引金水河水流入,池上架一石桥,石桥和池子四周栏板都雕有水生动物图案,灵秀精美。阁后湖石堆砌成山,势如屏障,其间植以松柏,历时二百余年,苍劲挺拔,郁郁葱葱。阁东侧建有一座碑亭,盝顶黄琉璃瓦,造型独特。亭内立石碑一通,正面镌刻有乾隆皇帝撰写的《文渊阁记》,背面刻有文渊阁赐宴御制诗。

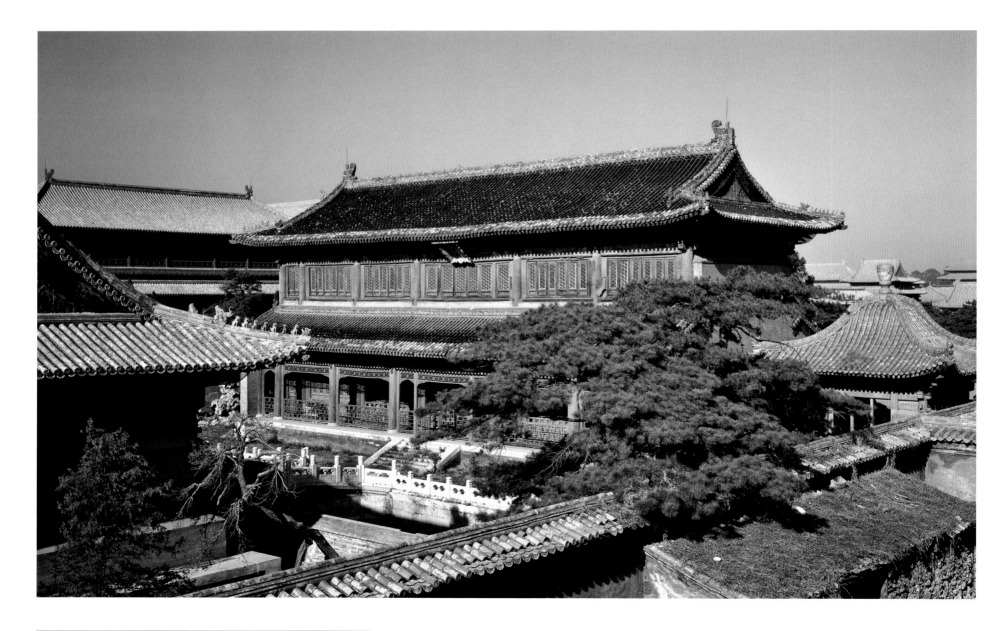

22、文渊阁内景

　　《四库全书》连同《钦定古今图书集成》入藏文渊阁，按经史子集四部分架放置。以经部儒家经典为首共二十二架和《四库全书总目考证》、《钦定古今图书集成》放置一层，并在中间设皇帝宝座，为讲经筵之处。二层中三间与一层相通，周围设楼板，置书架，放史部书33架。二层为暗层，光线极弱，只能藏书，不利阅览。三层除西尽间为楼梯间外，其它五间通连，每间依前后柱位列书架间隔，宽敞明亮。子部书22架、集部书28架存放在此，明间设御榻，备皇帝随时登阁览阅。乾隆帝为有如此豪华的藏书规模感到骄傲，曾作诗曰："丙申高阁秩千歌，今喜书成邺架罗，……。"清宫规定，大臣官员之中如有嗜好古书，勤于学习者，经允许可以到阁中阅览书籍，但不得损害书籍，更不许携带书籍出阁。

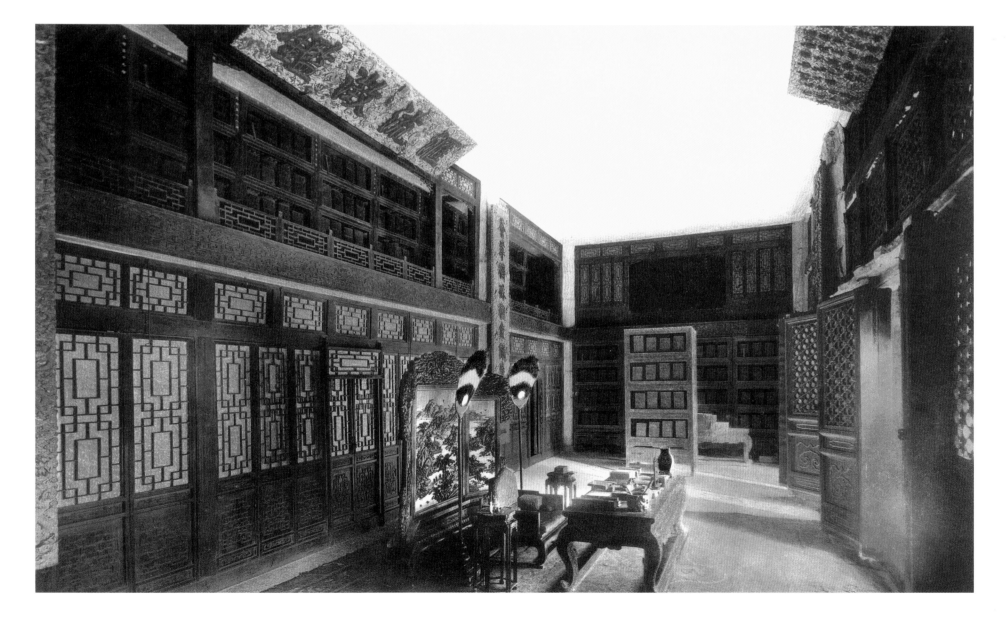

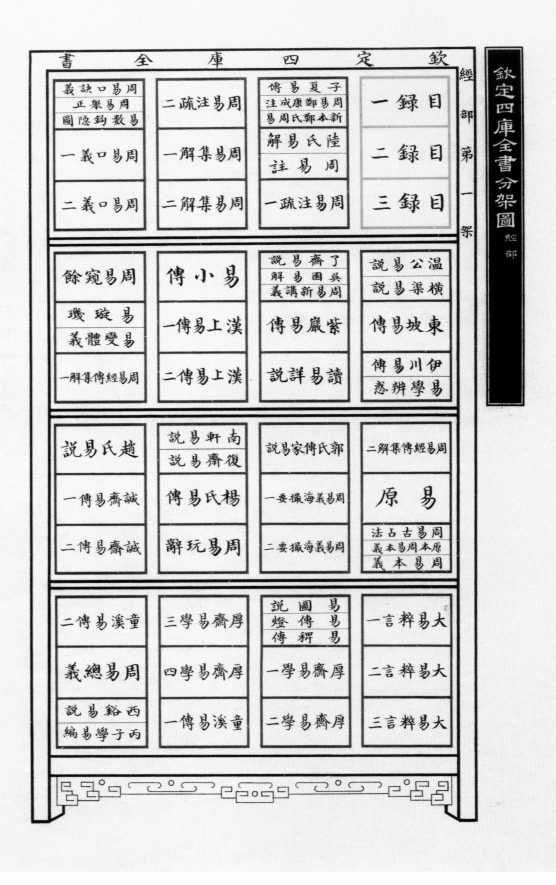

24、"文渊阁宝"

清·乾隆 / 印文 12.8 厘米见方

通高 9 厘米　钮高 4 厘米

白玉质，交龙钮，篆书。

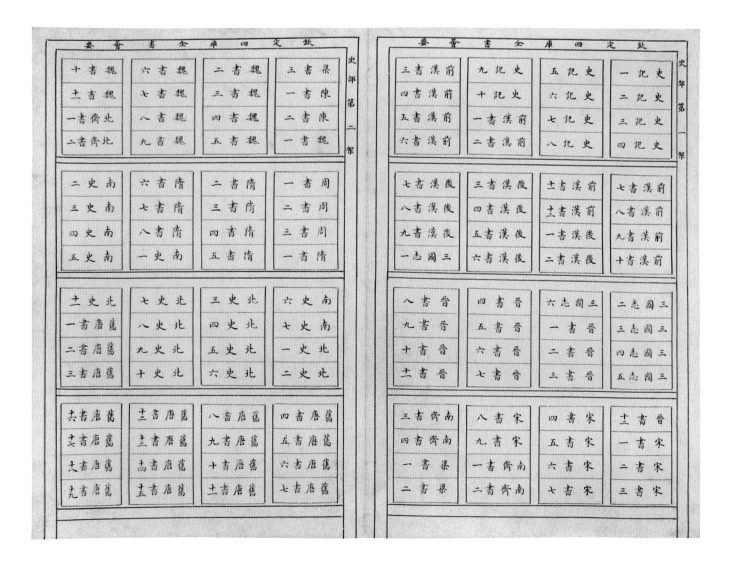

25、《钦定四库全书荟要》分架图

不分卷

清嘉庆年内府写本

折装

　　清乾隆皇帝诏修《四库全书》时已届六十三岁高龄，深恐不能亲睹其成，遂命大臣从全书中撷取精华，缮为《四库全书荟要》，既可求精，又可求速。这部丛书收录书籍四百六十三种，卷帙为两万零八百二十八卷、一万两千册，其数量分别占《四库全书》的七分之一、四分之一和三分之一。依照《四库全书》的式样，《四库全书荟要》先后缮写了两部：一部于乾隆四十三年（1778）完成，贮于宫内御花园摛早堂，民国年间因避敌南迁，现藏台北故宫博物院；另一部于乾隆四十五年（1780）完成，贮于京郊长春园味腴书室，咸丰十年（1870）毁于英法联军侵华之役。

26、文津阁

高 16.28 米　宽 15.80 米　长 26 米

　　最先建成的文津阁位于避暑山庄西山脚下热河引渠的中间小岛上，明面两层，实为三层。顶层连通，阁内以柱分为六开间，取"天一生水，地六成之"之意。建筑色彩以冷色为主，含避火之意。楼外巧妙地运用山、水、石、木等材料构景，假山下洞府顶部留出月牙形透光，倒映池中，呈现水天一色之意境。

27、"文津阁宝"

清·乾隆／印文纵 4.4 厘米　横 2.9 厘米

通高 2.9 厘米　钮高 2.9 厘米

　　青玉质，云龙钮长方形，篆书。与"古稀天子之宝"、"犹日孜孜"印为一组，同贮于木匣中。制作于乾隆四十五年（1780）乾隆七十寿辰之时。

28、《御制文津阁作歌》扇

清·乾隆／（清）董诰书 泥金笺 墨笔

纵 17.2 厘米 横 53 厘米

文津阁是北四阁中度置《四库全书》最晚的一阁。乾隆四十九年（1784）春，第四部《四库全书》誊录完毕，于次年春天先后分四批运至阁内。乾隆帝闻之十分高兴，挥毫写下《文津阁作歌》。此歌为七言诗，阐明了文渊、文源、文溯、文津四个藏书阁的得名缘由，以及经、史、子、集书成后各依春夏秋冬装潢的依据等。

此歌作成后，由大学士董诰抄录于泥金质地的成扇上，以示君臣共庆文津阁入藏之禧。

释文："四库全书胥告成，如种树以十年计。自渊而溯复至源，兹乃于津觇厥萃。循名前后似不伦，七字长歌阐其义。渊海资溯乃得源，得源方可知津谓。循环徃复沃于心，内圣外王枕葄备。浩如虑其迷五色，挈领提纲分四季。经诚元矣标以青，史则亨哉赤之类。子肖秋收白也宜，集乃冬藏黑其位。如乾四德岁四时，各以方色标同异。义如是耳贵躬行，讵在侈谈夸博记。"

29、文溯阁

　　盛京皇宫是清王朝的肇业重地，顺治帝迁京后将其改作"留都"。自乾隆八年（1743）开始将列朝《实录》、《圣训》、《玉牒》、殿本图书以及大量重要藏品入贮此，以示"敬天法祖"。藏书处除原有的凤凰楼、西七间楼外，增建了崇谟阁、敬典阁、文溯阁，并改建了翔凤阁。

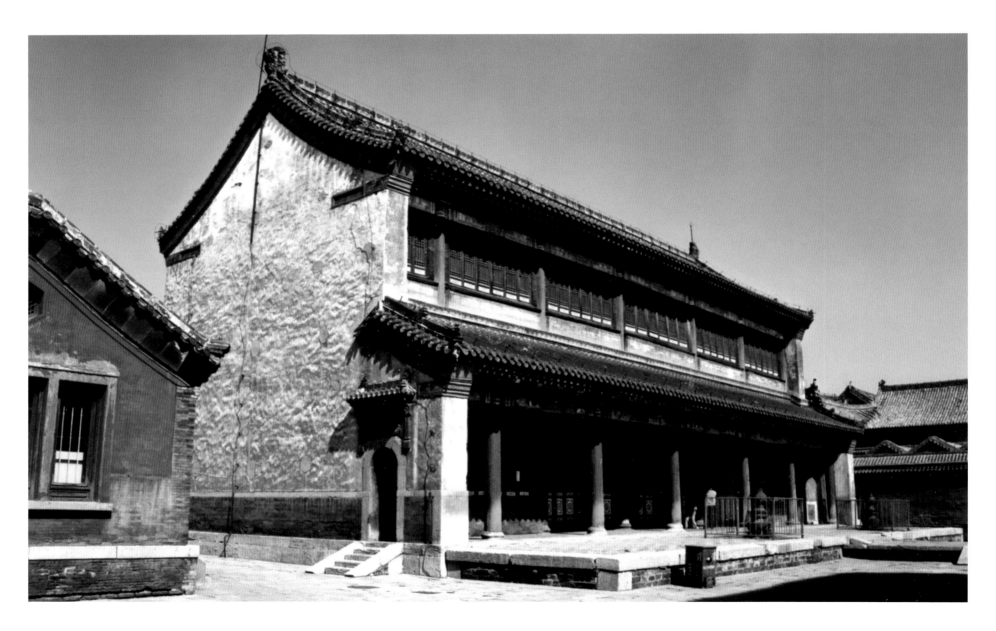

30、《文溯阁记》玉册

清·乾隆 / 长 23.7 厘米　宽 13 厘米
厚 6 厘米

　　白玉质，共八页，为单片散离状。文字楷书描金，系乾隆御笔。首尾两页雕有描金升降龙图案。御制诗文玉册为乾隆朝所独有，反映了此期玉源充足、国家强盛及乾隆帝好大喜功的特点。

31、御制文渊文源文津文溯阁记

一卷 /（清高宗）弘历撰

绵恩写本　折装

　　"北四阁"建成之后，乾隆皇帝为其各写一篇文记，以汉、满两种文字刻碑立于阁旁。而王公大臣书写御制诗文，制成精美书册，献给皇帝，以投其好。

　　此书为乾隆之孙绵恩写本。绵恩（生年不详，1822 年卒），高宗长孙，永璜第二子，乾隆四十一年（1776）袭定郡王，五十八年（1793）晋亲王。

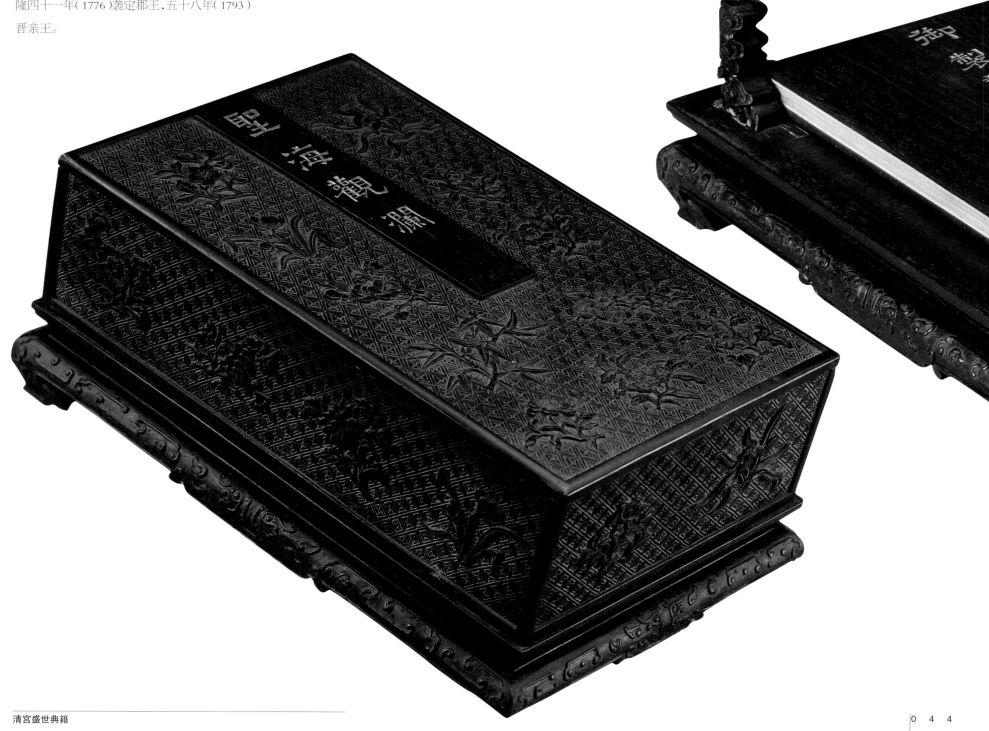

御製詩

題文源閣 乙未

因輯四庫全書豫搆閣為度
貯之瓱其式一倣浙江范氏
之天一閣閣凡三在大内者
曰文淵在避暑山莊者曰文
津玆在御園者曰文源既藏

工賦詩以落之其詳見於閣
記

四庫搜羅書浩繁搆成層閣待諸
園佽言凡事豫則立謝賦沿波討
以源泉寓細渠落沿渚林依曲遶

阁名、地点	始建时间	建成时间	全书入藏时间	钤 记
文津阁（河北承德）	乾隆三十九年秋	乾隆四十年春	乾隆五十年春	首页：文津阁宝 末页：避暑山庄 太上皇帝之宝
文源阁（圆明园内）	乾隆三十九年秋	乾隆四十年春	乾隆四十九年春	首页：文源阁宝 古稀天子 末页：圆明园宝 信天主人
文渊阁（禁城大内）	乾隆四十年	乾隆四十一年六月	乾隆四十七年春	首页：文渊阁宝 末页：乾隆御览之宝
文溯阁（盛京皇宫）	乾隆四十七年初	乾隆四十七年十月	乾隆四十七年十月至次年三月	首页：文溯阁宝 末页：乾隆御览之宝
文宗阁（江苏镇江）	乾隆四十四年	乾隆四十四年	乾隆五十五年	首页：古稀天子之宝 末页：乾隆御览之宝
文汇阁（江苏扬州）	乾隆四十四年	乾隆四十五年	乾隆五十五年	首页：古稀天子之宝 末页：乾隆御览之宝
文澜阁（浙江杭州）	乾隆四十四年	乾隆四十九年	乾隆五十五年	首页：古稀天子之宝 末页：乾隆御览之宝

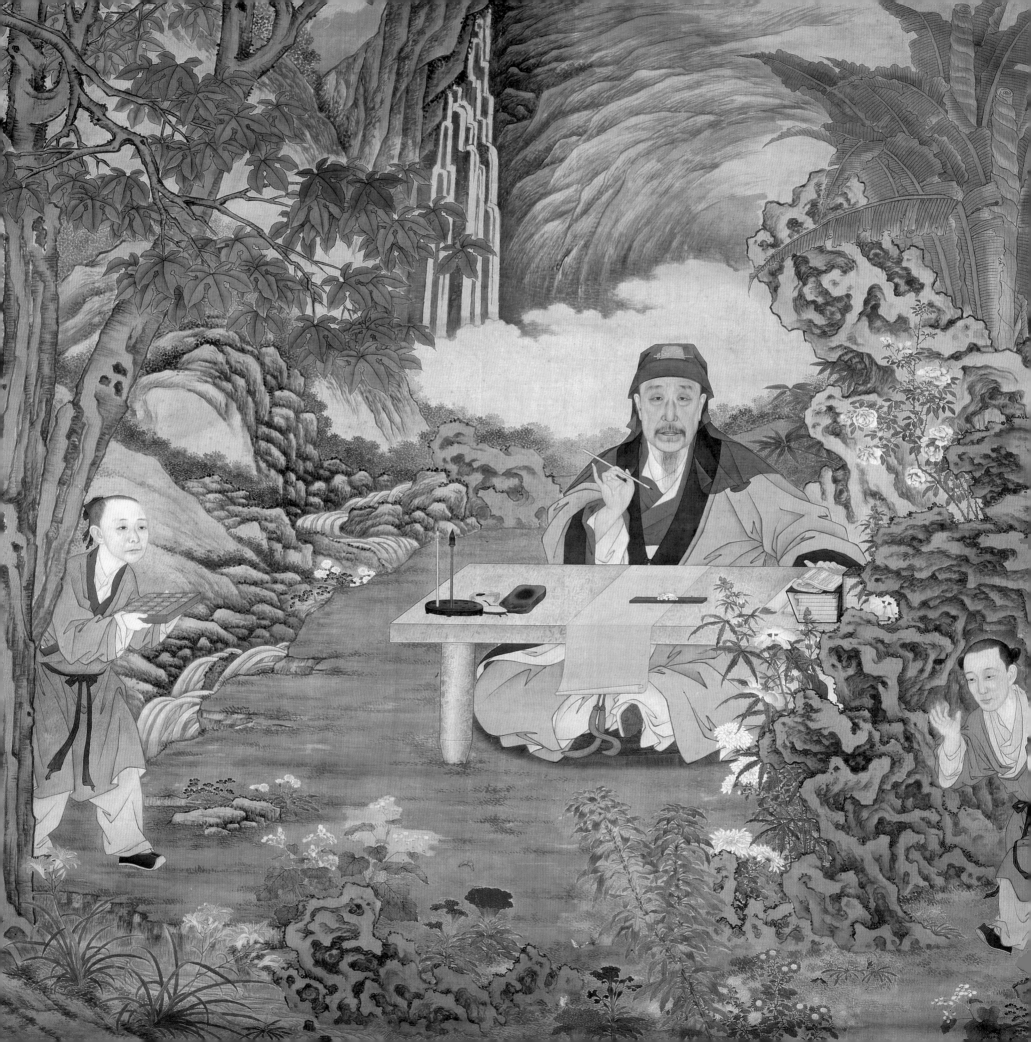

典学治道

二 清帝读书

清前期诸帝勤奋好学，全面接受汉族传统文化。
为了探究儒家经典等的微言大义，
以史为鉴，康熙帝下令重设经筵和日讲，
遍阅圣贤经传，研究帝王道法，
常年坚持不懈，从不徒务虚名。
政务之暇，还研习诗文、书画、满蒙汉文字，
以及科学技术和自然科学知识等
一切裨益"治道"的学问。
其后的雍正、乾隆帝亦自幼读书，
颇谙治理。他们把所学用于为政实践中，
以儒家思想教化天下，
形成了以儒学、尤其是程朱理学为理论基础的治国方略，
保持了"大一统"的稳定局面。

一、经筵日讲

经筵日讲是为皇帝研读经史而开设的御前讲席。宋制，每年春季二月至五月、秋季八月至冬至，每逢单日举经筵，由经筵官轮流入侍讲读，称为春讲、秋讲。经筵设御案、讲官案，列讲章及进讲副本。元、明、清三代均沿用其制。清代经筵官由大臣兼衔。

康熙十年（1671）四月经筵大典完毕后，又开设日讲。初为隔日讲，两年后改为每日进讲，由日讲官轮讲，皇帝听前或听后复讲，"以融会义理"。

1、康熙时日讲处——弘德殿
2、经筵场所——文华殿

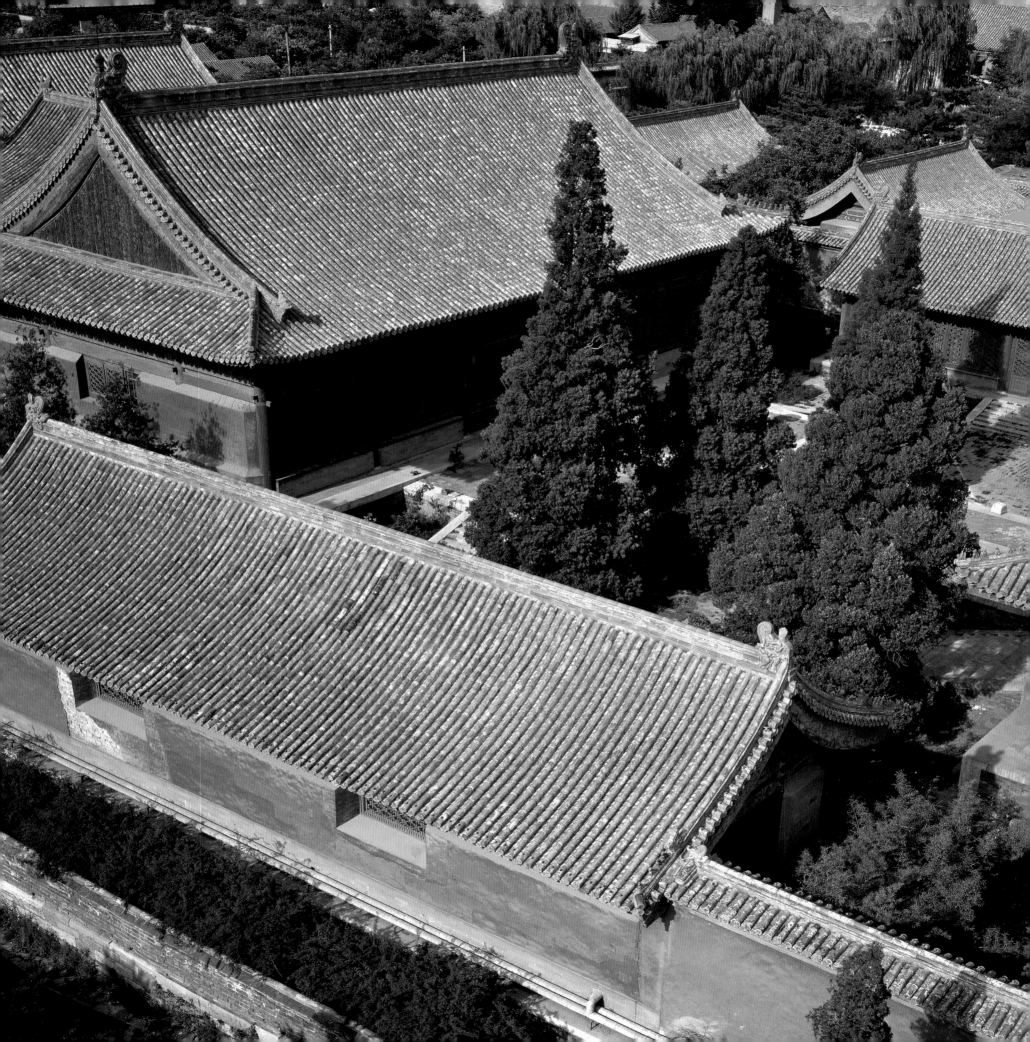

3、《大清会典·经筵位次图》

4、满文本《钦定日讲四书解义》

二十六卷 /（清）喇沙里等纂

清康熙十六年（1677）武英殿刻满文本

版框纵 26.6 厘米 横 18.7 厘米

康熙认为《论语》、《大学》、《中庸》、《孟子》体现了孔子、曾子、子思、孟子的思想，"皆作圣之基，为治之本"，所以尤为推崇，在日讲诸书中首先整理、翻译、刊刻《四书》。

5、《日讲易经解义》

十八卷 筮仪一卷 朱子图说一卷

（清）牛钮等撰

清康熙二十二年（1683）内府刻本

版框纵 19 厘米 横 14.5 厘米

此书以浅近语言概括历史上诸儒对《周易》的解释，综合了卦、爻的变化理论，探讨易理宗旨及其与社会现象的联系。"其大旨在阴阳往来刚柔进退，明治乱之倚伏，君子小人之消长，以示人事之宜，于帝王之学最为切要"，因而受到清帝重视。

6、《日讲春秋解义》

十八卷 总说一卷 /（清）库勒纳等撰

清乾隆二年（1737年）武英殿刻本

版框纵 18 厘米 横 14.2 厘米

此书康熙时已编撰成书，因日讲诸臣多采宋胡安国之说，而胡氏之说多有穿凿附会之处而未刊行。雍正时重加审定。

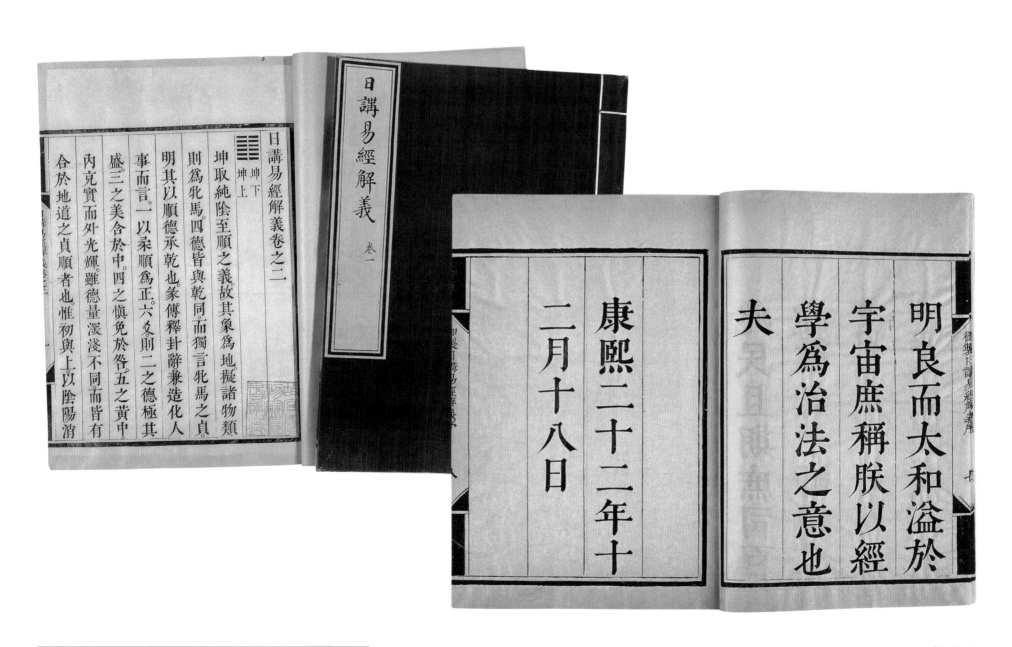

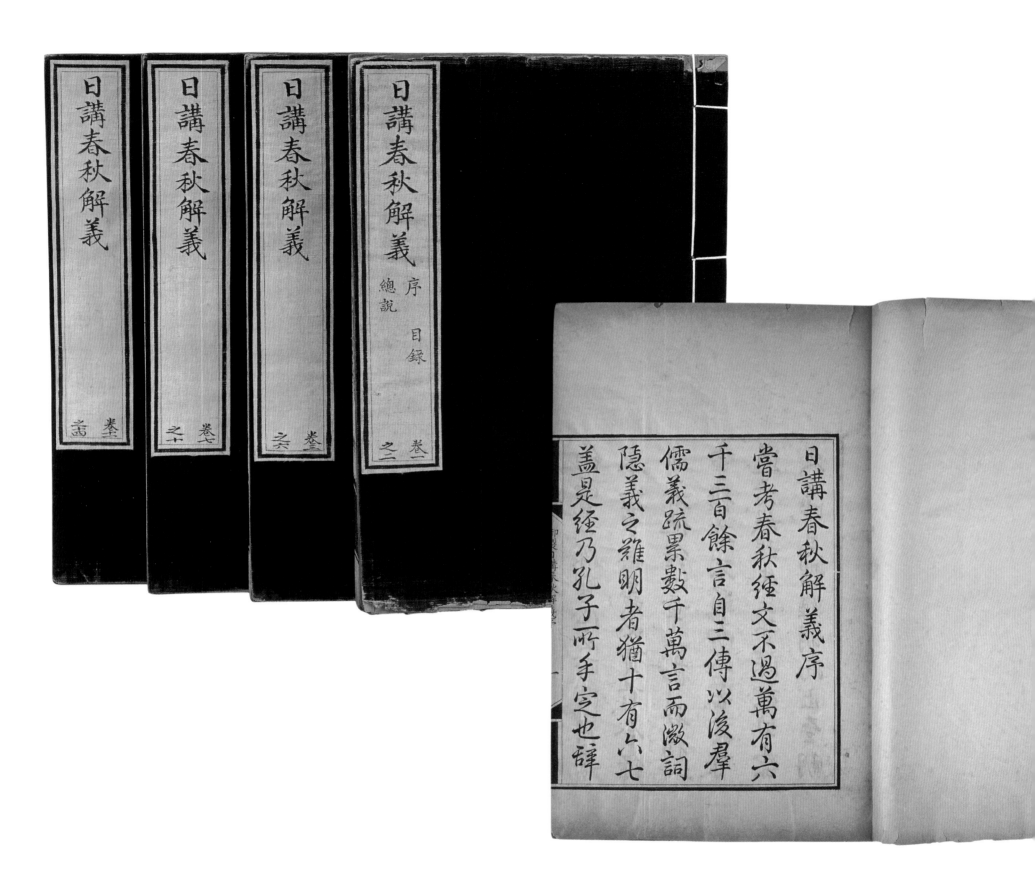

日講春秋解義序

嘗考春秋經文不過萬有六

千三百餘言自三傳以後羣

儒義疏累數千萬言而激詞

隱義之難明者猶十有六七

蓋是經乃孔子所手定也辭

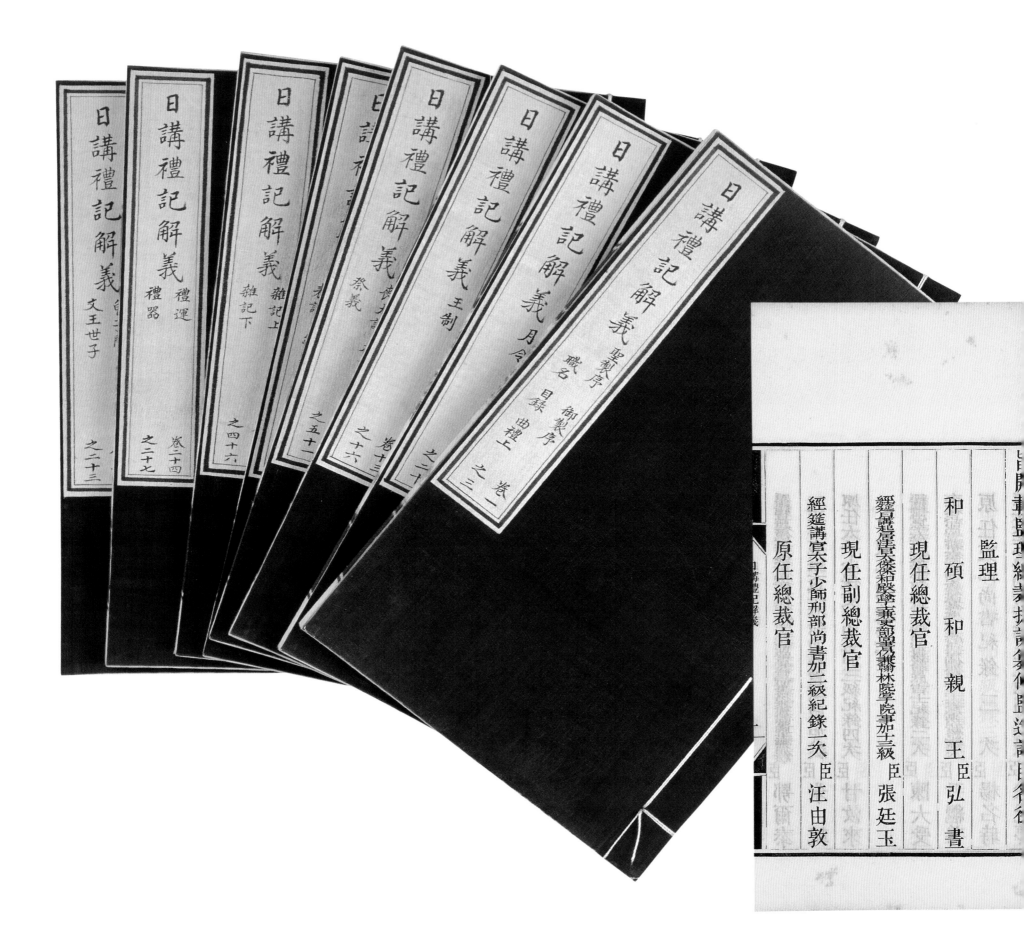

日講禮記解義　文王世子　之二十三

日講禮記解義　禮器　卷二十七

日講禮記解義　禮運　之二十四

日講禮記解義　雜記上　之四十六

日講禮記解義　雜記下　之五十一

日講禮記解義　祭義　之三十六

日講禮記解義　王制　卷十三

日講禮記解義　月令　之二十三

日講禮記解義　聖製序　職名　御製序　目錄　曲禮上　卷一　之三

監理　和碩和親王臣弘晝

現任總裁官　王臣弘晝

現任副總裁官　臣張廷玉

經筵講官太子少師刑部尚書加三級紀錄一次臣汪由敦

原任總裁官

7、《日讲礼记解义》

六十四卷／（清）鄂尔泰等撰

张廷玉等整理

清乾隆十四年（1749）武英殿刻本

版框纵 18.5 厘米　横 14.3 厘米

　　康熙命将日讲教材先后刻印成书，只有《礼记》因卷帙繁多而未刻印。乾隆又令儒臣重新整理、出版。

勅敬書

日講官起居注翰林院侍讀學士臣陳邦彥奉

日講禮記解義卷之一

禮者。所以經天地理人倫。皆人性所固有。而非僞貌飾情之具也。原其所起則高卑定位而禮立焉。萬物散殊而禮行焉。聖人循天秩之自然而制爲冠婚喪祭朝聘燕饗鄉射之禮以行君臣父子兄弟夫婦朋友之義凡所爲脩身齊家治國平天下之道未有外於此者粤自唐虞以至三代遞有損益而於周爲盛蓋周公輔成王致太平述文武之德監夏

〈日講禮記解義卷之二 曲禮上〉

第六十三卷
鄉飲酒義
射義

第六十四卷
燕義
聘義
喪服四制

三年問

第六十一卷

欽定書經傳說彙纂 二卷

欽定書經傳說彙纂 序書

欽定書經傳說彙纂 下

欽定書經傳說彙纂 上

欽定書經傳說彙纂 目録 御製序

欽定書經傳說彙纂 一卷

欽定書經傳說彙纂卷第一

虞書

集傳 虞舜氏因以爲有天下之號也書凡五篇。陸氏德明
曰虞書凡十六堯典雖紀唐堯之事然本虞史所作。
篇十一篇亡。

集說 孔氏頴達曰莊八年左傳云夏書曰皋陶邁種
德僖二十四年左傳引夏書曰地平天成二十
七年引夏書曰賦納以言襄二十六年引夏書曰
殺不辜寧失不經皆在大禹謨皋陶謨當云虞書而

故曰虞書其舜典以下夏史所作當曰夏書春秋傳
亦多引爲夏書或以爲孔子所定也。

堯典雖紀唐堯之事然本虞史所作。

二十二卷 卷首二卷 书序一卷

（清）王顼龄等撰

清雍正八年（1730）武英殿刻本

版框纵 22 厘米 横 15.3 厘米

《书经》即《尚书》，是中国商周时期的档案汇编。康熙、雍正十分看重该书在治理国家中的作用，令儒臣将秦汉至明代诸家对该书的研究成果汇为此编，逐篇逐节注释。

皇考尊崇經學啟牖萬世
之盛心顧不美歟是為

序

雍正八年仲春十二日

勅敬書

都察院左副都御史臣王圖炳奉

9、《钦定诗经传说汇纂》

二十一卷 卷首二卷 诗序二卷

（清）王鸿绪等撰 清雍正五年（1727）

武英殿刻本

版框纵 22.3 厘米 横 16.1 厘米

　　《诗》是我国最古的文学作品集，也是研究殷周社会的重要史料，汉以后奉为儒家经典而称《诗经》，受到历代统治者和学者重视。此书逐篇逐章训解《诗经》，首引朱熹《诗集传》，再博采汉代以来诸儒的解释，并评论其短长等。

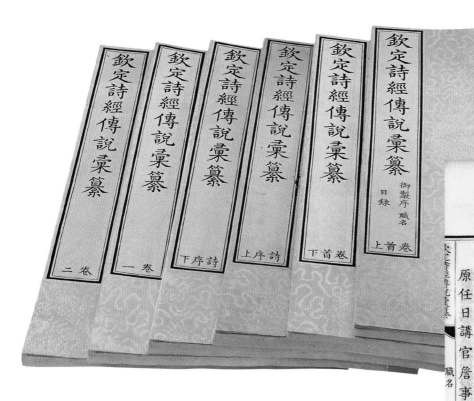

10、《御批资治通鉴纲目全书》

一百十九卷／（清）宋荦等编

清康熙四十六至四十九年（1707～1710）

扬州诗局刻本

版框纵 18.6 厘米　横 13.4 厘米

　　宋朱熹的《资治通鉴纲目》、宋元间金履祥的《资治通鉴前编》和明代商辂的《续资治通鉴纲目》三部纲目体史书中包含了元以前的历史，康熙皇帝经常翻阅，令儒臣重新汇校、出版。

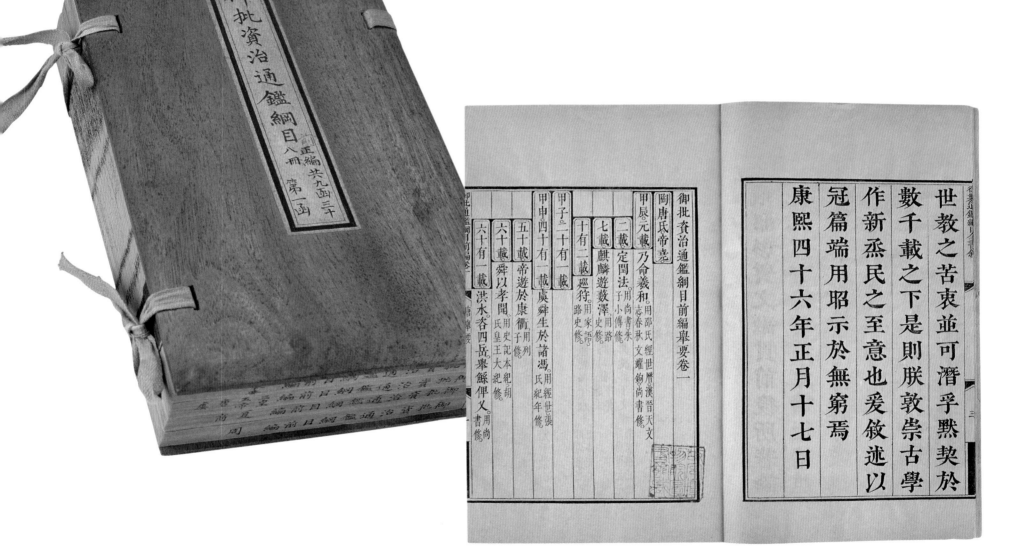

11、《宋荦像》轴

（清）万上遴绘／纸本 设色

纵 147.2 厘米 横 54.2 厘米

　　宋荦（1634～1711），字牧仲，号漫堂、
又号西陂，河南商丘人。康熙年间任江苏巡抚、
吏部尚书等官职。富收藏，精鉴赏，工绘事，
亦工诗，有《西陂类稿》《漫堂说诗》等传世。

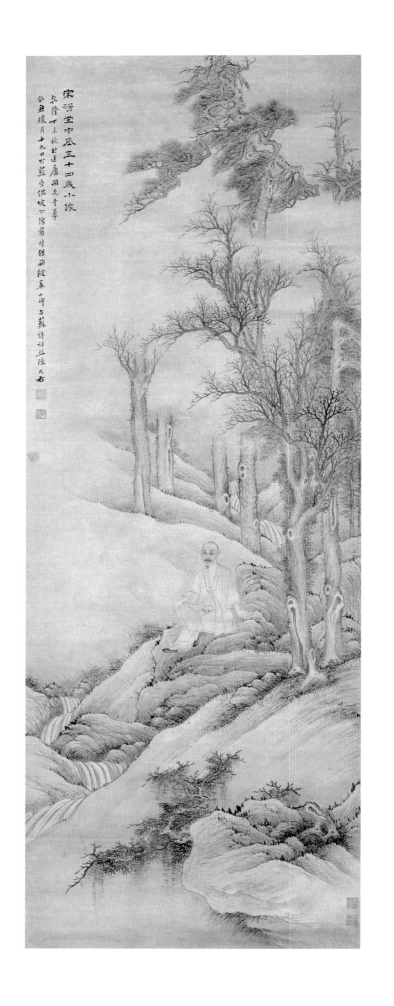

12、《御批历代通鉴辑览》

一百六十卷 /（清）傅恒等撰

清乾隆三十三年（1768）

武英殿刻朱墨套印本

版框纵 28.9 厘米　横 22.5 厘米

　　乾隆帝认为康熙时出版的《御批资治通鉴纲目全书》议论太多，且不得执中，命儒臣重加编纂，由他亲自"详加评断"，因而称为"御批"。此书被士大夫接受，成为科举考试评史的标准，影响很大。

13、《御纂朱子全书》

六十六卷 /（清）李光地等纂

清康熙五十三年（1714）

武英殿刻本

版框纵 19 厘米　横 14 厘米

　　康熙帝尊崇孔孟之道和程朱理学，命大学士李光地等汇编《朱子全书》，将朱熹原有文集、语录等汇为一编，以备学用。刊成后，又令从速颁行，作为读朱子之书者的"指南"。

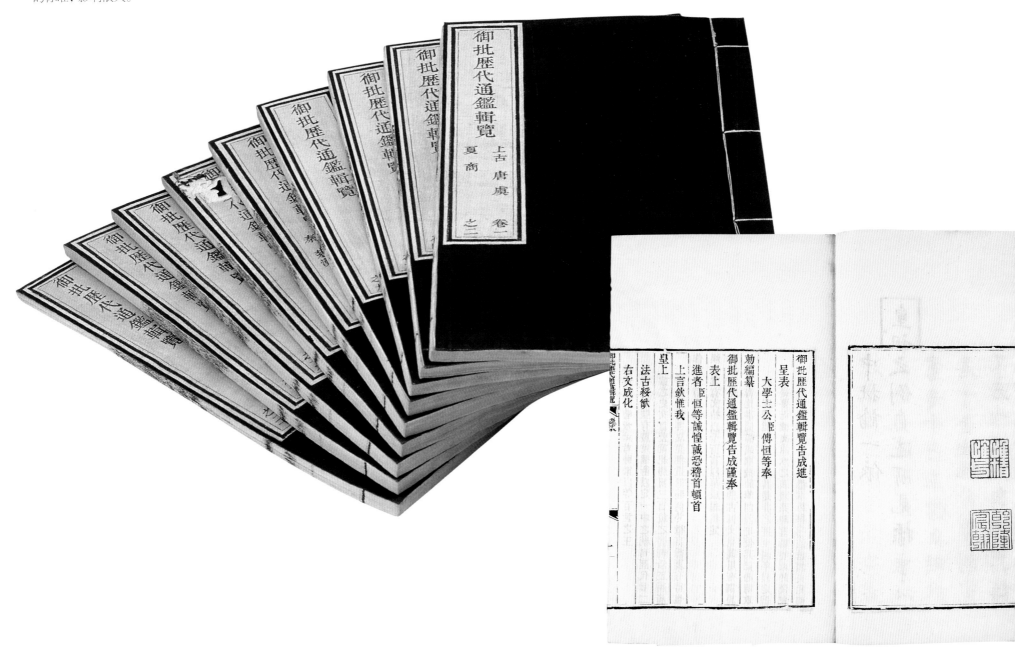

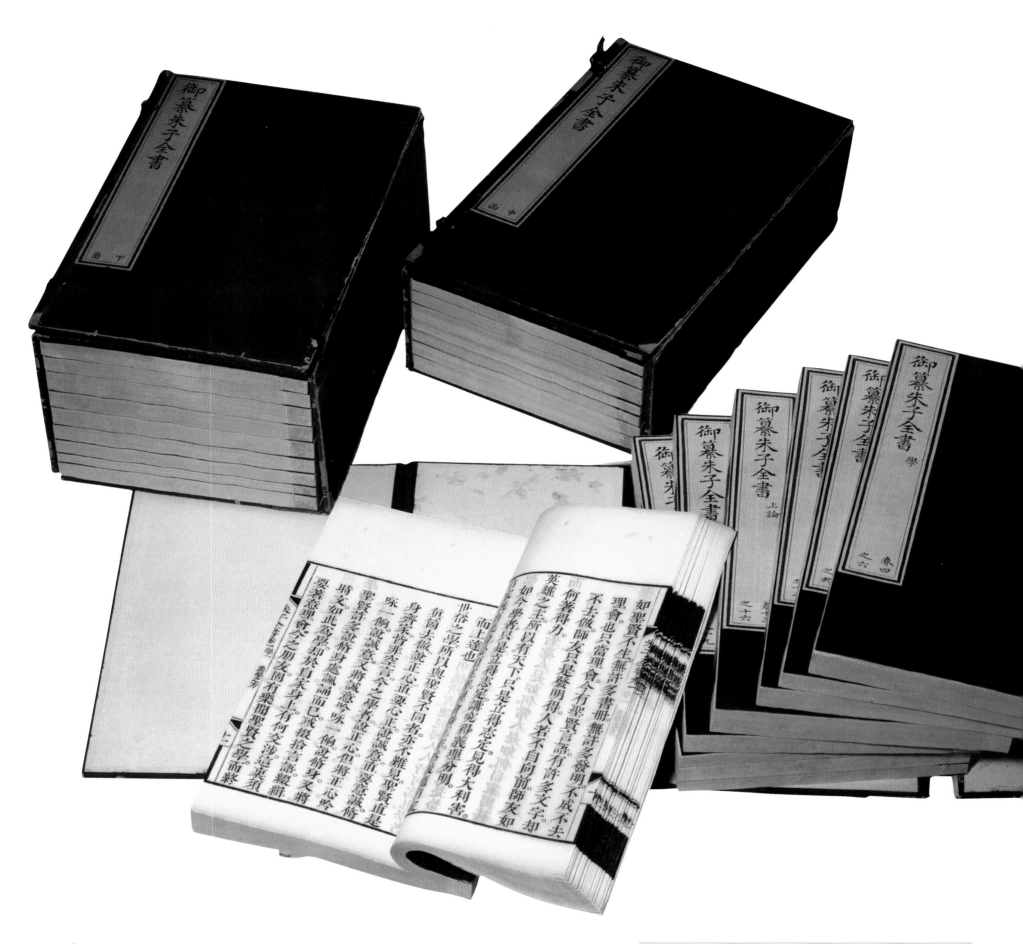

14、《高士奇像》卷

（清）禹之鼎绘 绢本 设色

纵 40.2 厘米 横 199.6 厘米

高士奇（1645～1704），字澹人，号江村，浙江钱塘（今杭州）人。能书善画，精于鉴赏，淹通经史。康熙十六年（1677）经举荐以布衣身份入南书房，与康熙帝切磋诗词文章，并整理、鉴别宫中收藏，受到康熙帝"得士奇，始知学问门径"的高度评价。

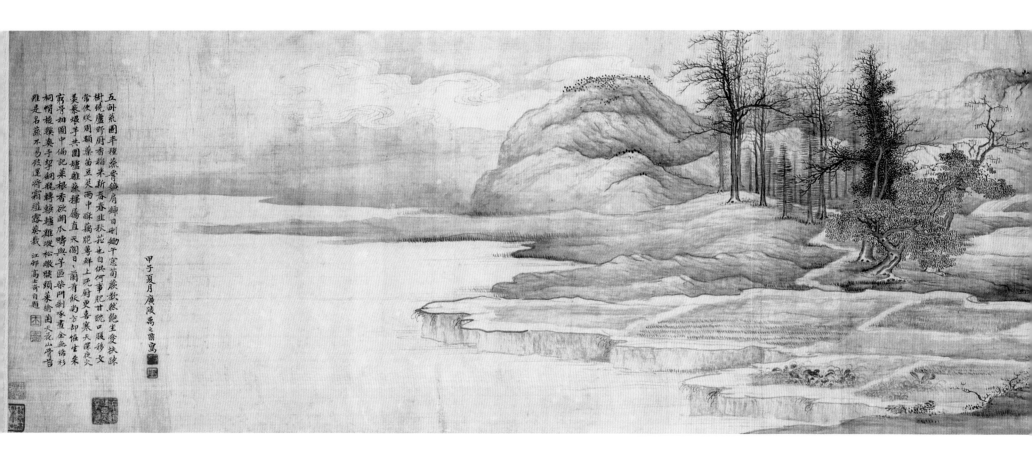

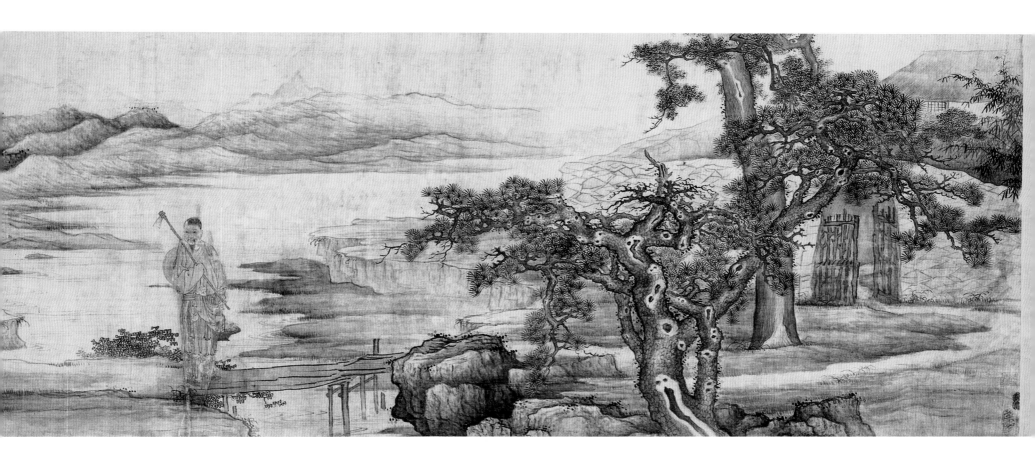

二、翰墨词章

在繁忙的政务之暇，康、雍、乾三帝怡情翰墨，或习字作画，品鉴名迹；或写诗属文，君臣唱和，皆留下了大量作品。康熙同时还醉心于关乎国计民生的中西科技，经常通宵达旦，孜孜不倦。不懈的读书生活，多元的文化熏陶，培育了一代英主所应具备的进取精神、博大胸怀和非凡才能，使其在盛世中引领风骚，大放异彩。

15、《康熙帝便装写字像》轴

（清）佚名绘 绢本 设色

纵 50.5 厘米 横 31.9 厘米

图中穿着便装的康熙帝，左手轻按平铺于方桌上的宣纸，右手提笔正欲习字，身后屏风上的墨龙暗示着王者的尊贵地位。以中国传统透视技法画出的方桌，与用欧洲焦点透视法绘制的屏风座，形成了画面中的无法调和的矛盾。由此能够指出，这幅作品绘制于西风东渐的早期，是一位学习过西方画法，但又没有彻底明瞭其透视原理的宫廷画家所创作的。虽然此画存在不协调的现象，但是它依然是中西绘画交流、碰撞下的有趣的作品，值得我们去进行进一步的研究和探讨。

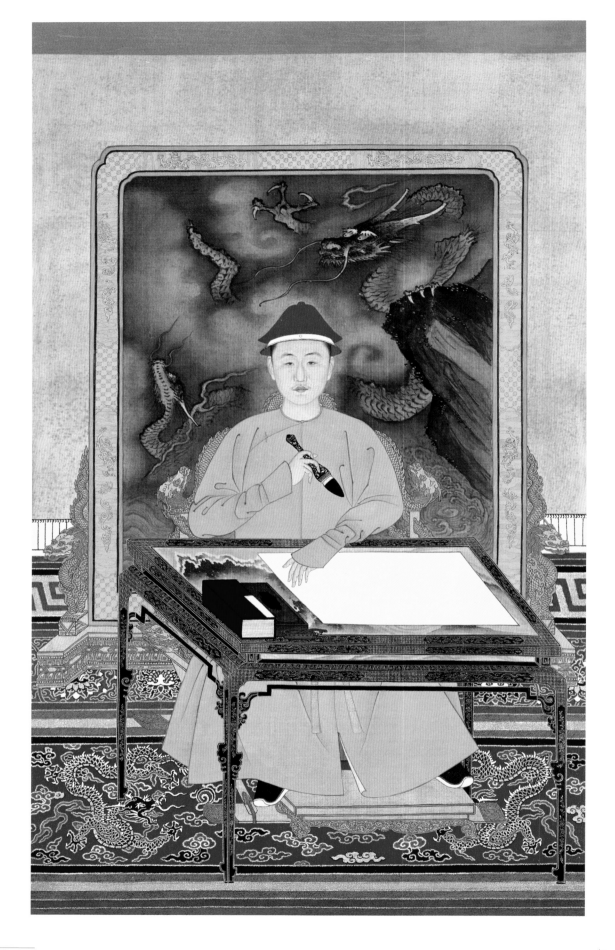

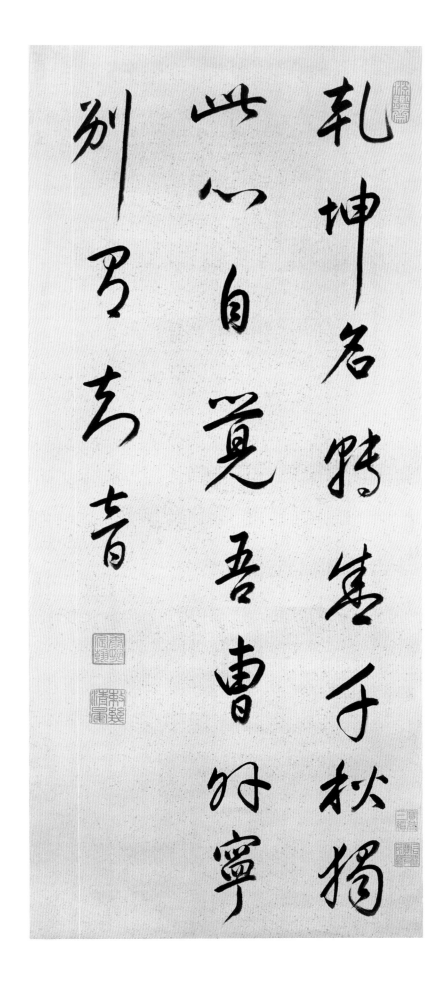

16、康熙帝《行书五古诗》轴

纸本 泥金

纵 123 厘米 横 54 厘米

　　康熙帝自幼受到系统严格的汉文化启蒙教育，对汉传统文化有强烈的认同感。他不仅大力倡导汉文化，本人亦饱读诗书，好学敏求，学习书法便是其中的重要功课之一。万几余暇，与臣下观摩古人墨迹，切磋书艺，以翰墨陶怡情怀。历代书家中玄烨对董其昌书法最为崇尚，刻意模仿，功力渐深，最终成为一名出色的董派书家，并直接影响和引领了书风走向，使清初书坛弥漫董派的流风余韵。

　　此作笔法婉转虚和，风度舒展而飘逸。想来康熙皇帝在挥洒翰墨之际，心情颇为轻松，运笔也格外流畅自如。

　　钤"康熙宸翰"、"敕几清晏"二款印，迎首章钤"渊鉴斋"。另钤"宝笈三编"、"石渠宝笈所藏"两方鉴藏印。

　　释文：乾坤名转盛，千秋独此心，自觉吾曹外，宁别有知音。

17、康熙帝《儿暇格物编》

清圣祖玄烨撰 张玉书等编

清末石印本

康熙对天文、数学、农业、地理、医学等无不涉猎。在日理万机之余，把自然界的各种现象及见解与思考记述下来，汇为此书，先收录于康熙《御制文四集》中。

康熙幾暇格物編 下冊

康熙幾暇格物編 上冊

盛伯羲太史書

18、《雍正帝读书像》轴

（清）佚名绘 绢本 设色

纵 171.3 厘米 横 156.5 厘米

　　雍正帝自幼及长素以读书为重，登极之后依然如故，举行经筵，继续学习。他熟悉经史典籍，儒释兼通，能吸取前代治世经验，完善统治方式与手段，驾驭群臣自有法度。终其一朝，使康熙末年吏治松弛等种种弊端多为转变，为乾隆一朝登上封建社会的最后一个顶峰进一步奠定了坚实的基础，应该说如此种种均和雍正帝本人勤于读书、善于思考息息相关。《雍正帝读书像》绘写他端坐锦垫之上，手捧书卷，默默沉思，仿佛体味书中三昧。此类读书坐像构图最早见于康熙时期，之后成为一种固定的布局模式，延续到晚清。

19.《胤禛朗吟阁读书像》轴

20、雍正帝《行书夏日泛舟诗》轴

绢本 纵 140.3 厘米 横 62.2 厘米

　　雍正帝受其父康熙帝影响，亦喜书法，远师二王及晋唐诸家，近法董其昌及馆阁体，真、行二体颇入规矩，在清代皇帝之中书法造诣较高。此作录御制《夏日泛舟》七言诗一首，作品草行相间，笔墨饱满劲建，气韵贯通，其圆熟之势可与馆阁体高手相颉颃。

　　钤"朝乾夕惕"、"雍正宸翰"二款印，迎首章钤"为君难"一方。鉴藏印为"宝笈三编"、"石渠宝笈所藏"。

　　释文：殿阁风生波面凉，微泂徐泛芰荷香。柳阴深处停桡看，可爱纤儵戏碧塘。夏日泛舟旧作。

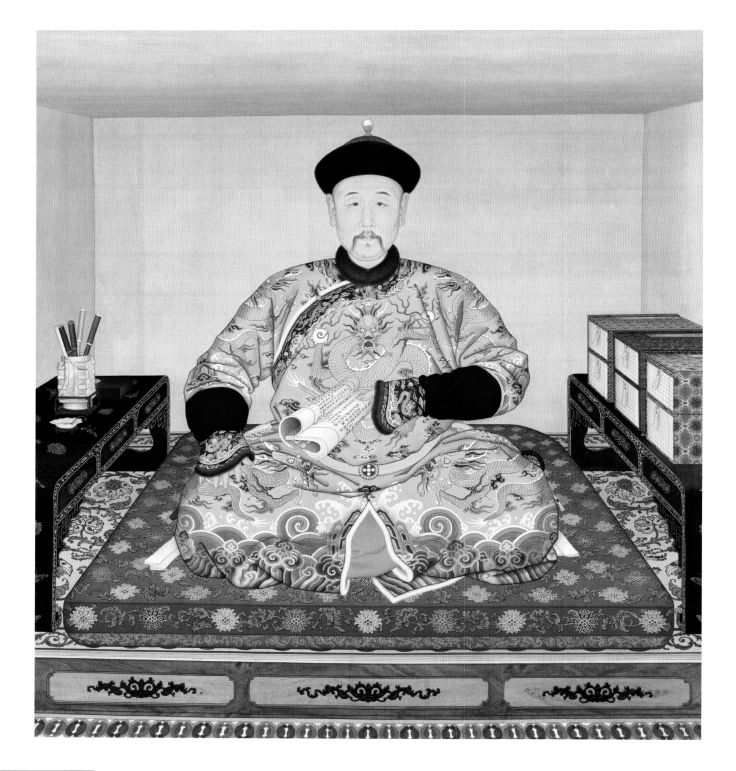

21、《雍正帝临雍讲学图》卷

绢本 设色 纵 62.8 厘米 横 619.5 厘米

雍正帝提倡教育，兴办官学，在位时曾多次前往学府国子监讲学。他在举行雍释奠礼以前，谕告礼部，以后凡去太学，一应奏章记注将"幸学"改称"诣学"，以申崇敬。此图所描绘的是雍正帝临雍讲学的情形。

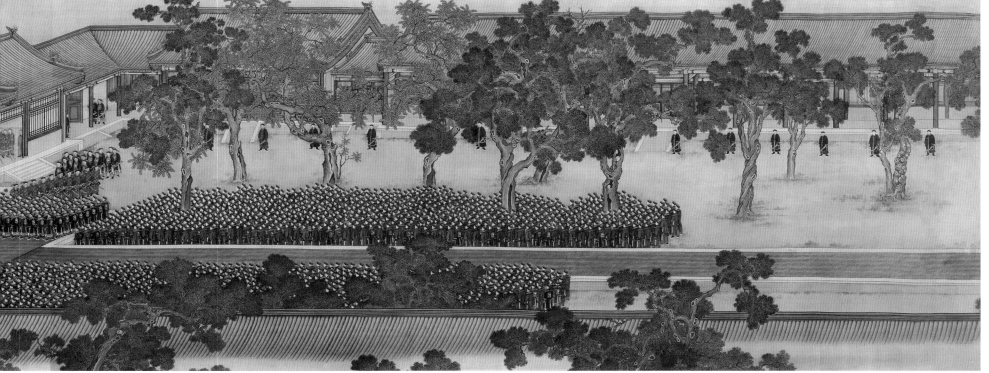

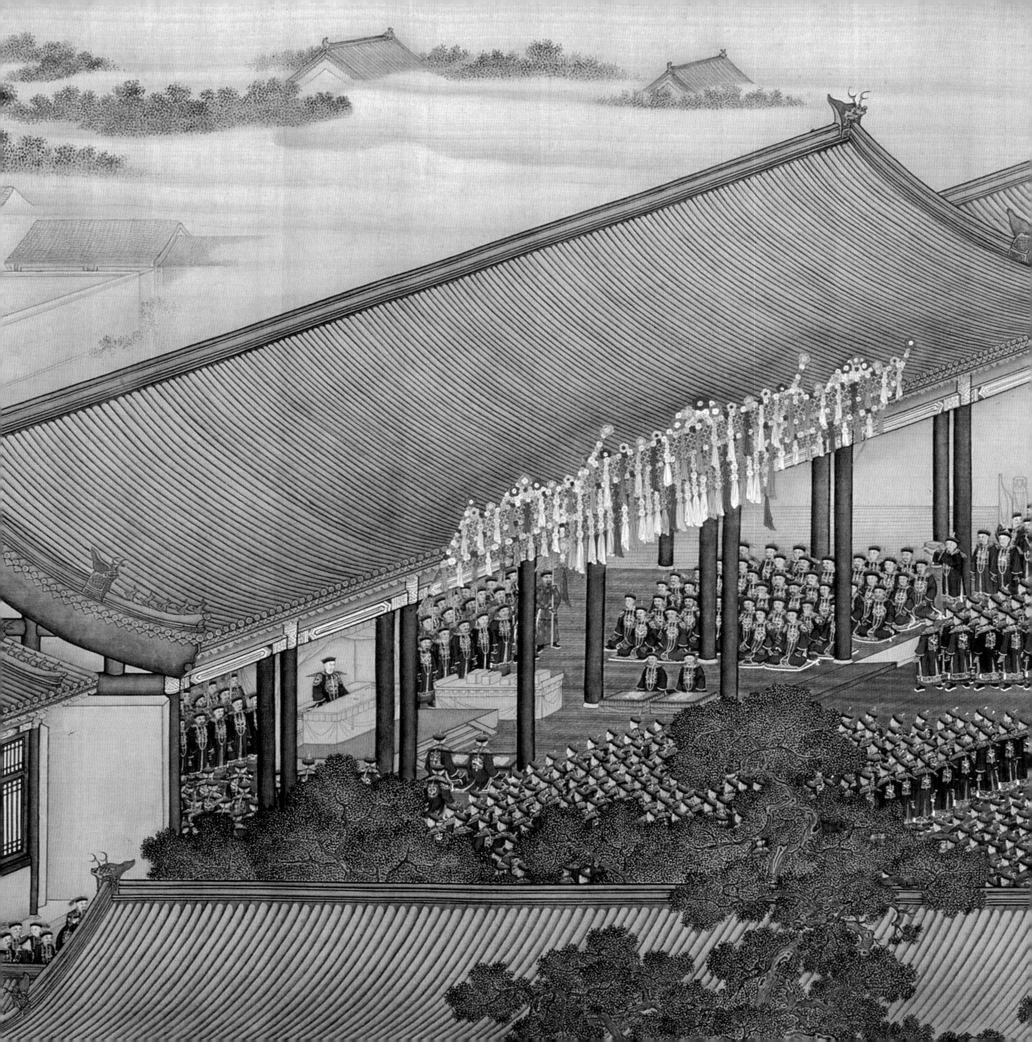

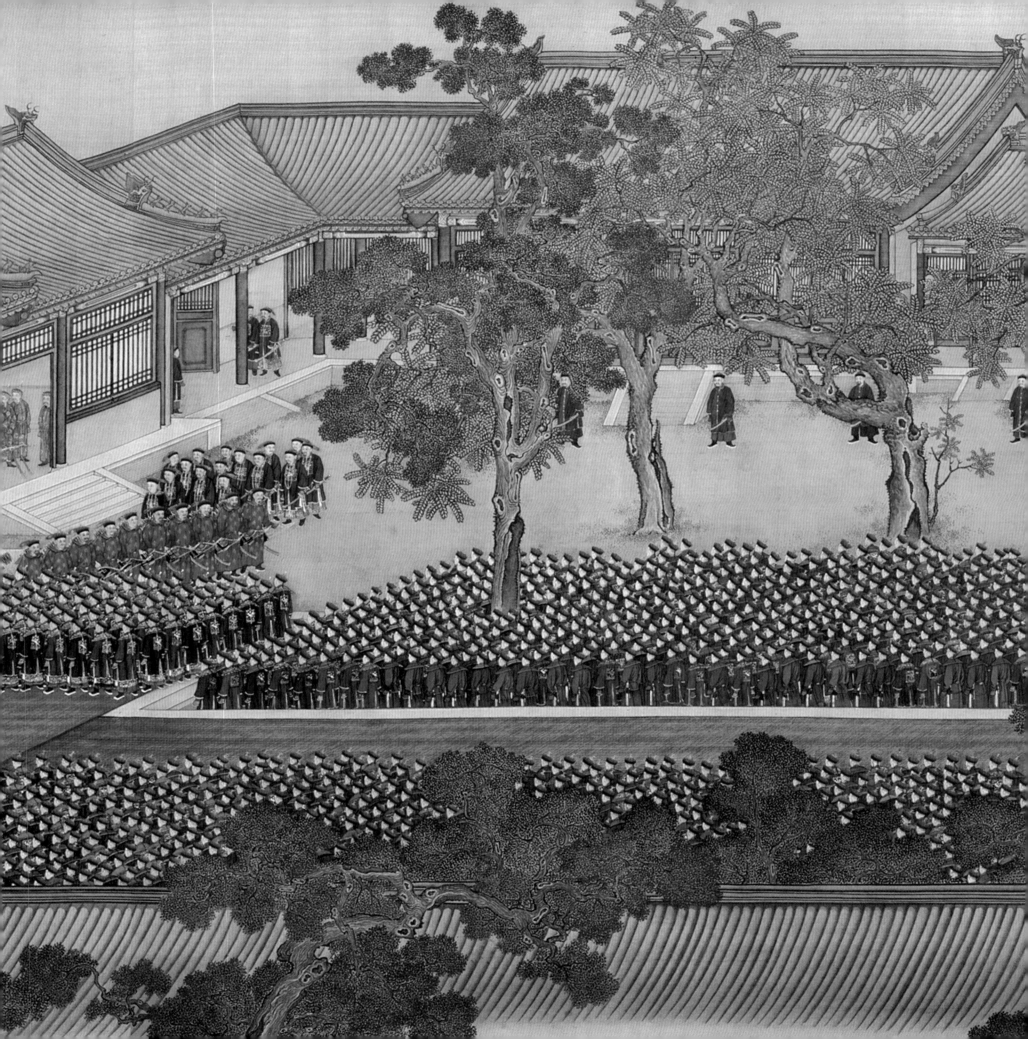

22、《大清会典》临雍位次图

23、《行书癸巳春帖子词》卷

（清）钱陈群书　纸本　金丝栏

纵 17.2 厘米　横 107.6 厘米

引首：黄绢本，绘松鹤鹿鸣图。

钱陈群（1686～1774），字主敬，号香树，嘉兴人，康熙六十年进士。雍正、乾隆时久直南书房，充经筵讲官，官至刑部左侍郎。乾隆帝与他考论古今，称为故人。

此件作品书五绝一首、七绝二首，立春

时节进献给乾隆，属应制颂圣之作，以"癸巳"恰逢闰年，预示太平盛世长治不衰，同时表达臣子对皇帝的祝祷之情。创作于去世前一年，时年八十八岁高龄，但字画依然矫健浑厚，充满自信与才情。

款署："臣钱陈群敬书并识，时年八十有八。"钤："宫傅尚书"、"臣钱陈群"二印。鉴藏印有："乾隆鉴赏"、"乾隆御览之宝"、"三希堂精鉴玺"、"宜子孙"、"乐寿堂鉴藏宝"、"宝蕴楼书画录"等。曾被《石渠宝笈》著录。

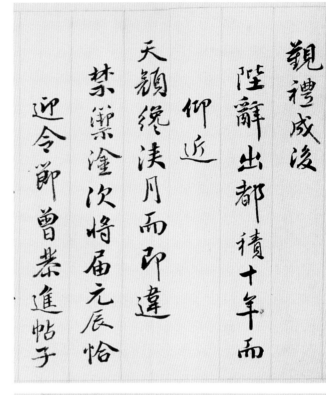

癸巳春帖子詞

元日開豐象 元日浮 卯為十

谷豐稔韶華應攝提 寅為於攝格立春帖 逢寅日正協孟陬之吉
之占

昌明千載會仁壽八方躋

处河畿甸奏宣防疏瀹

功成

聖澤長翔鳳

親扶

祥光

金母駕遙瞻瀛鄞有

泰彌殿已盛時

敷文自洽昭陽序徐

帝治長如春日願閏年

春日更遲

禁籞瀹次將届元辰帖

迎令節曾恭進帖子

少申依戀微忱自返

里門更週年簫隙婚

和之

帝令欣已盛之紀年春

較運而愈長歲逢閏

而自稔我

皇上對時茂育爱日舒長

处玉甸而

恩渶省耕奉

金根而歡腿搬輦臣坐雲曉

候倍切心馳仿故事於歐

蘇呈好音於

殿閣喜報擔前之雀香

傳顔上之梅敬緻春詞

仰祈

乙覽可勝抃躍之至

臣錢陳群敬書并識

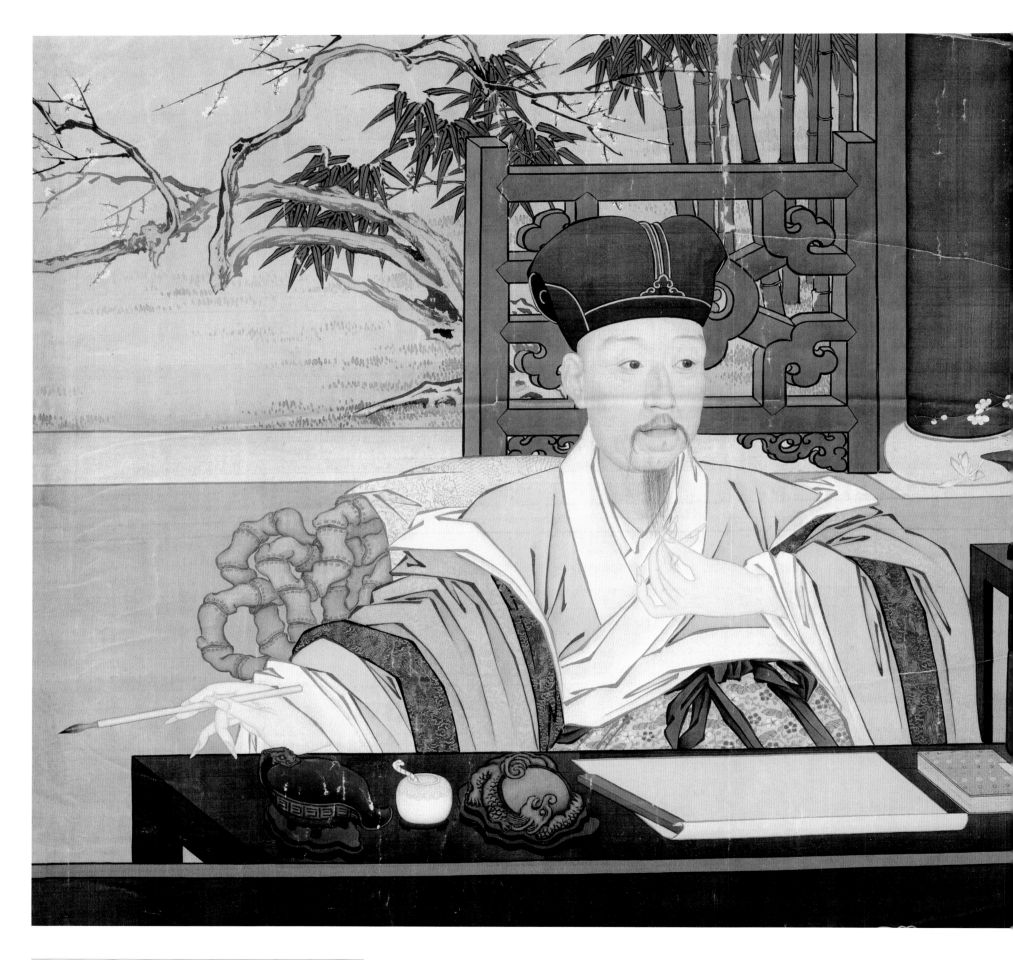

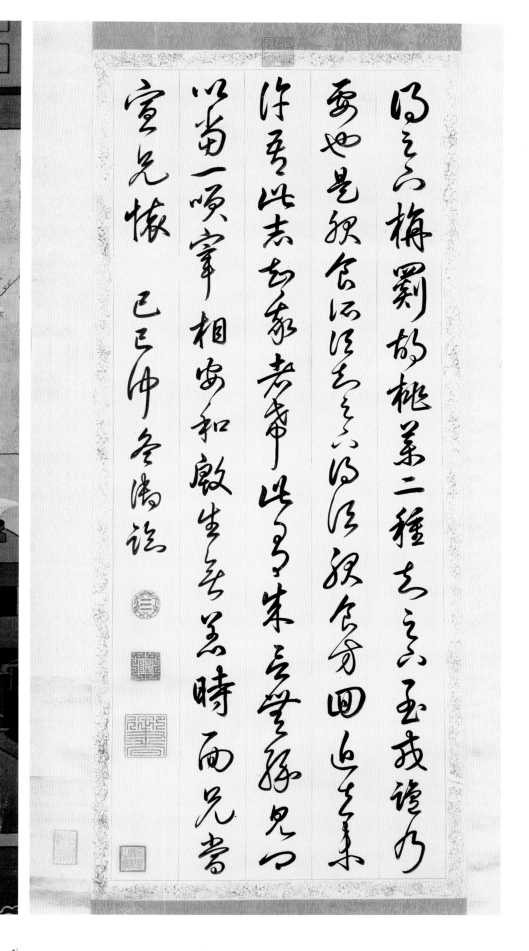

24、《乾隆帝写字像》轴

（清）佚名绘／绢本　设色

纵 100.2 厘米　横 63 厘米

　　图绘乾隆帝身着汉服，扮作文人雅士状，于书案处执笔沉思的情景。此幅无作者的款印，依照画风及水平分析，人物脸部应出自意大利画家郎世宁之手，它完全为西洋技法表现，以色塑型，淡化线条的勾描，注重解剖结构和立体感。图中人物的服饰及衬景竹梅、文房、家具等，则明显地带有中国画家金廷标的笔墨意趣，画风工细规整，多以中锋运笔勾勒，线条富有顿挫、提按变化。在乾隆朝，中西画家联笔承旨创作，各展艺术才能，是其宫廷绘画的一大特点。

25、乾隆帝《临王羲之帖》轴

纸本　草书　纵 92.5 厘米　横 39 厘米

　　乾隆帝在位六十年，是清帝中最长寿的一位。一生中游艺笔墨，擅画山水、花草，尤工诗文。《囊岳楼笔谈》记其"栖情翰墨，纵意游览，每至一处，必作诗纪胜，御书刻石"。存世墨迹很多，书学元赵孟頫，用笔圆润秀媚，结构整密。

　　此书为临王羲之胡桃、安和二帖，在《淳化阁帖》中也称为旃罽帖、宰相安和二帖。署款："己巳仲冬"，为乾隆皇帝三十八岁所书。款下印有："三"（即乾朱圆）、"隆"朱方连珠、"御书"朱方两印。

　　其书虽为临帖，但大多出于随意自运，明显地渗透着赵孟頫书体的韵味，笔法遒劲、圆润，笔墨饱满、流畅自然，与晚年圆熟柔媚风格成正比。

　　释文：

　　得足下旃罽胡桃药二种，知足下至，戎盐乃要也，是服食所须，知足下谓顷服食，方回近知，未许吾此志，知我者希，此有成言，无缘见卿，以当一笑。宰相安和，殷生无恙，时面兄，当宜兄怀。

26、康熙帝《御制诗文集》

一集四十卷　二集五十卷　三集五十卷

四集三十六卷 /（清圣祖）玄烨撰　张廷玉等编

清康熙五十年至雍正十年 (1711 ～ 1732)

内府刻本

版框纵 18.8 厘米　横 13.4 厘米

　　康熙在位期间所作诗文共有四集、一百七十六卷，包括敕谕、奏书、表、论、序等各体文三千五百余篇，古今体诗一千一百余首。

27、雍正帝《御制诗文集》

三十卷 目录四卷 /（清世宗）胤禛撰

清乾隆三年（1738）武英殿刻本

版框纵 18.3 厘米 横 13.2 厘米

　　是书包括文二十卷，分敕谕、诏、册文、论、记、序、杂著、题辞、题跋、碑文、祭文等十三体，诗十卷，前七卷为雍邸集，皆康熙六十一年前所作，后三卷为四宜堂集，即雍正即位以后之作品。

28、乾隆帝《御制诗文集》

诗集：初集四十四卷 二集九十卷 三集一百卷 四集一百卷 五集一百卷 余集二十卷

（清高宗）弘历撰 蒋溥等编

清乾隆十四年至嘉庆五年（1775～1800）武英殿刻本

文集：初集三十卷 二集四十四卷 三集十六卷 余集二卷

（清高宗）弘历撰 于敏中等编

清乾隆二十九年至嘉庆五年（1764～1800）武英殿刻本

　　乾隆皇帝是位多产作家，在位期间共出版文集三集九十卷，收录各体文一千三百余篇；诗集五集四百三十四卷，收录古今体诗达三万余首。作品中有不少是大臣代笔之作。

三、清帝书房用品

29、紫檀描金嵌螺钿字画桌

长 137 厘米 宽 73 厘米 高 86 厘米

　　桌为紫檀木包镶。光素桌面，采用四角攒边框，打槽镶装板心。面沿起双阳线。面下带束腰，描金地子上镶嵌蝠纹及缠枝花纹螺钿。四方材直腿，回纹马蹄。桌四面腿间，装有宽大的曲形牙板。桌面沿及腿、牙板均有描金诗文及花纹。诗文有七言、五言，花纹有梅、兰、竹、菊及灵芝，落款有张照及其字号。

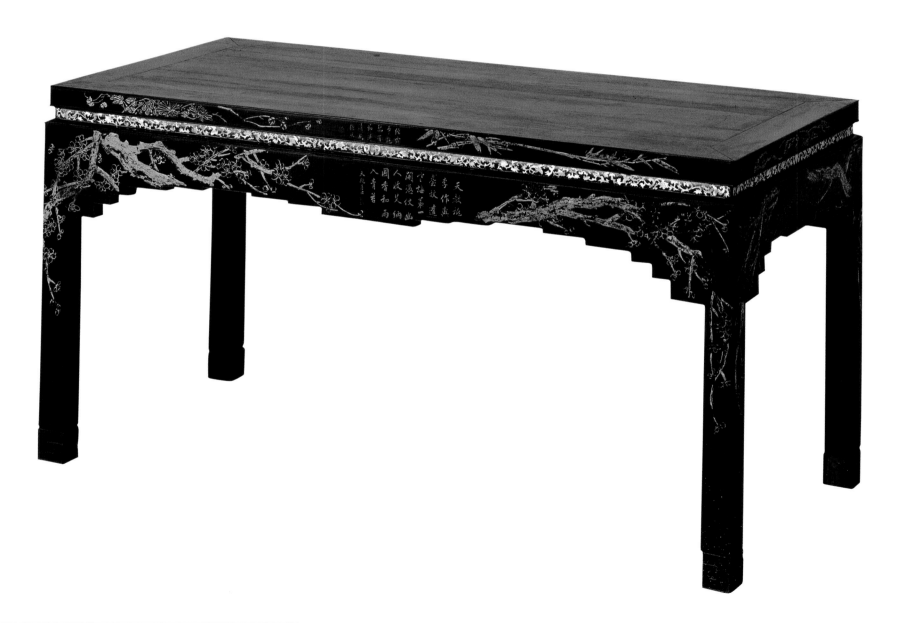

30、紫檀圈椅

清早期

椅面长 63 厘米 宽 50 厘米 通高 95 厘米

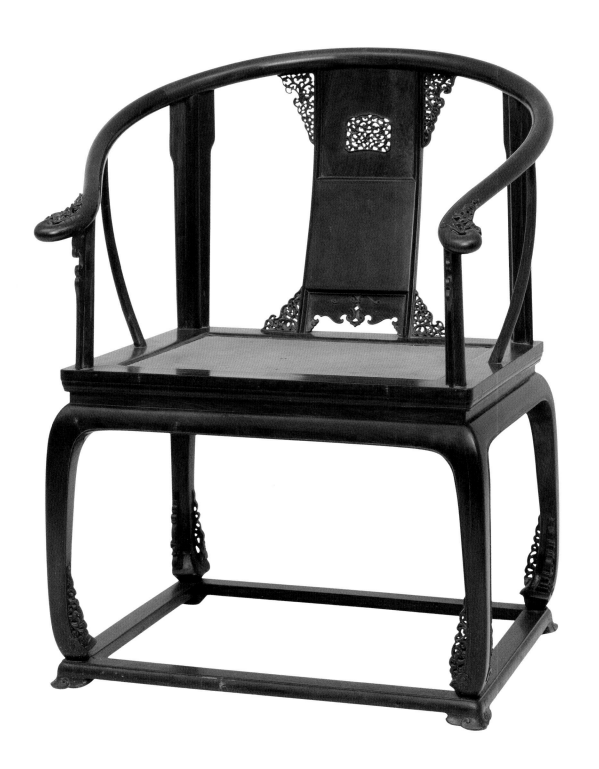

圈椅通体为紫檀木质地。椅圈以销钉榫连接，从搭脑蜿蜒前伸，至扶手回卷，并镂雕缠枝莲纹。弧形靠背分为三节，上节镶中部镂雕缠枝莲纹绦环板；中节以实木光素板心镶装；下节为亮脚，有如意云纹牙子。靠背上下均有镂空缠枝莲纹角牙。座面系四角攒边框镶藤席，席下有硬板加带。面下束腰平直、光素。鼓腿膨牙内翻马蹄，马蹄上有一木连作并镂雕的缠枝莲纹。腿下有托泥，四角为龟式足。

圈椅靠背与扶手下的镰帮棍，一改明代家具的 S 形曲线形式。但其整体仍不失明式家具的造型与特点。无论在质地、造型及工艺上，都达到了上乘标准，为清早期家具的经典之作。

31、地球仪

清·康熙

通高 135 厘米 球径 70 厘米

清初中西文化交流，西方的地理学、测绘学传入宫廷，康熙帝对此产生浓厚的兴趣，并先后制作了大小不一的地球仪，以随时认知。康熙朝地球仪，既是宫廷室内的陈设物，也是清帝了解世界的一扇窗口。

球体的中腰处为地平圈，上刻四象限。与地平相交的铜圈为子午圈，上刻 360 度。球北极附时刻盘，上刻十二时辰。球面上绘黄道、赤道、经纬度，其中赤道用红色绘画、黄道用黄色绘画，经线每隔十度画一条。黄道标有二十四节气名称、南北回归线、南极圈、北极圈。球面绘大陆行政区域，标注一些大城市名称，如中国的"北京"、"太原"、"宁夏"、"兰州"、"南昌"、"苏州"、"厦门"、"武昌"、"汉口"等。西南太平洋上的"澳大利亚"、"菲律宾"、"爪哇"、"马来半岛"、"新几内亚"等。还标有特殊的地理位置，如中国的"长城"。球体下端的一部分表现的是宽阔的海域中，有奇形怪状的水兽、大小帆船及航海线。地球仪安放在工艺精湛的紫檀木雕花三弯腿支架上。

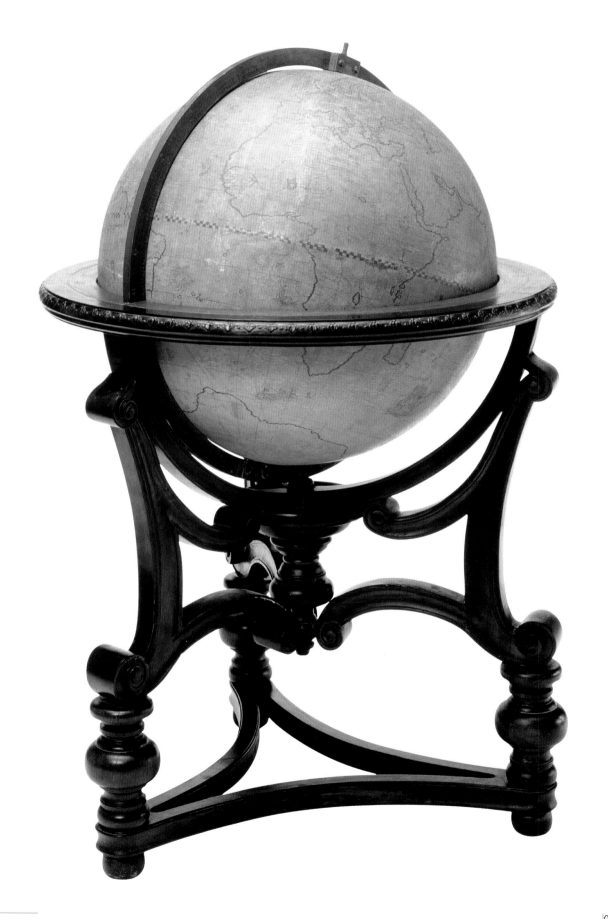

32、铜镀金十二位盘式手摇计算机

<u>清·康熙</u>

<u>长 56 厘米 宽 13.9 厘米 高 4.5 厘米</u>

　　盘式手摇计算器由法国科学家巴斯加于 1642 年在巴黎成功制作。

　　清初的来华传教士将计算器及其理论带入宫廷，康熙帝对此很重视，旨授清宫造办处仿制。

　　计算器上面为数盘，下面为齿轮装置。使用时算者手拿拨针，拨动数盘上银圈内的小孔以带动下面齿轮的转动，随之数盘上的数字不断变化，按顺时针方向拨动，数盘体现进位数，即可算加、乘法；反之逆时针拨动，则数盘体现退位数，可做减、除法。

33、满文《几何原本》

七卷 /[法] 白晋、张诚编译

清康熙年满文抄本

康熙帝自幼喜爱自然科学，尤其酷爱数学。他请法国传教士白晋、张诚用满语讲解算术、几何、三角、对数等。这部《几何原本》即是专为康熙帝编译的进讲教材之一，也是唯一一部满文译本。

34、紫檀嵌玉字乾隆御书千字文围屏

<u>高 174.4 厘米 每扇宽 32 厘米</u>

屏风边框、底座系紫檀木制成，共九扇。屏扇采用四角攒边结构，打槽镶装板心。板心正面漆地镶嵌乾隆御题草书《千字文》玉字，后署"怀素草书千字文 庚寅小年夜 御临"。玉字之后有三枚印纹，全部为阳刻上红漆。中间一枚字迹已脱落，上一枚为"乾隆御笔"，下一枚为"养心殿"。边框边沿起双阳线，下端用双抹头留出裙边。裙板为落堂踩鼓式，镶嵌有黄杨木雕成的梅花图案。须弥座式屏座，呈一字平直。中间束腰处，亦为黄杨木雕梅花图案。束腰上下端雕有仰覆莲花瓣托腮。

35、朱漆描金夔凤管紫毫笔

<u>明</u>

<u>通长 16.6 厘米 帽长 9.3 厘米 帽径 0.8 厘米</u>

紫毫笔头，竹质笔管、笔帽，朱漆底色，以描金绘出精美的夔凤纹饰，为明代佳制。它追求的热烈喜庆的气氛与精致的工艺，是明清时期宫廷御用物品的共同特点。

36、彩漆缠枝莲纹紫毫笔

<u>清</u>

<u>管长 18.7 厘米 管径 0.9 厘米 帽长 9.1 厘米</u>

紫毫笔头，根部饰浅黄色毫毛，其"兰蕊"造型是清代流行的毛笔式样。笔管、笔帽均为竹胎漆艺，黄色漆地，朱、绿彩绘缠枝莲。笔管末端及笔帽两端描朱色几何图纹。笔顶、帽口镶饰象牙。此笔为御用之物，纹饰精细，寓意子孙绵长。

37、青玉管碧玉斗紫毫提笔

清

管长 17.2 厘米　管径 1.3 厘米　斗长 2.3 厘米

清宫旧藏

　　提笔是明清时期流行的笔式之一。笔斗纳束紫毫，笔头根部装饰红、蓝、黄等彩色毫毛。青金石笔顶。此笔光素无琢，突出玉材之美。

38、紫檀木镂雕会昌九老图笔筒

明晚期

通高 19 厘米　口径 14 厘米　底径 16 厘米

　　笔筒口沿嵌银丝勾连菊花纹，近口处以螺钿镶嵌狮纹及葡萄纹，外壁镂雕山水人物，底座雕作岩石状，与筒身景物相呼应。器身纹饰所表现的是"会昌九老"故事，为唐会昌年间（841~846）白居易等九位文人在洛阳龙门香山寺宴集的情景，明清时已演化为一种固定的装饰题材，有吉祥祝寿的寓意。

　　此器以高浮雕和圆雕为主，刀法锋棱快利，磨工颇为粗犷，螺钿装饰较为厚重，其造型设计、图纹刻划等都带有鲜明的明代紫檀雕刻风格。

39、梅花玉版笺

清中期 长 50 厘米 宽 49.5 厘米

皮料质地。笺为白色，通幅为泥金冰纹所覆，点缀梅花朵朵，清新中有柔美。笺右下角朱文隶书"梅花玉版笺"，界以勾云纹长方栏。

纸是纤维不规则交叠的薄片。初成原纸，纤维间的缝隙使纸张透光，强不足，表面凸凹不平，在书写或印刷的过程中会有渗水现象。为了改善纸张的物理性能，美化纸容，聪明的先人继造纸技术后，逐步发明了添粉、砑光、涂蜡、印花等加工技术。梅花玉版笺表层填白色粉料，既填补了纤维间的缝隙，也是纸张的呈色原因。粉层之上涂有石蜡并施砑光工艺，具有纸表光洁，质地坚韧的特点。

梅花玉版笺系清代宫廷御用纸张，康熙、乾隆时期均有制作。图纹由宫廷画师设计，通过印刷手法表现。是清代工艺性、艺术性兼备的纸张精品。

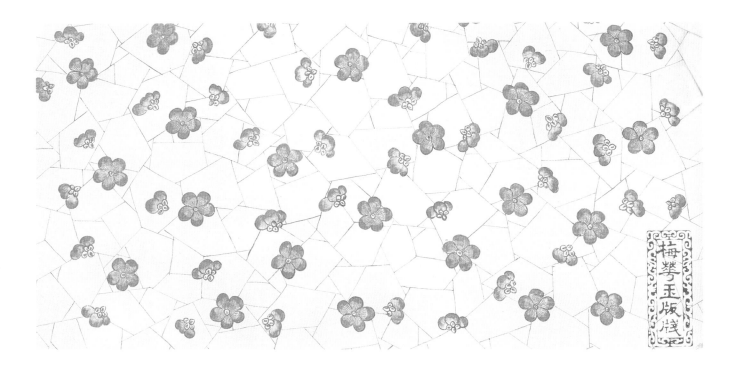

40、嵌蚌池松花江石砚

清中期 长 17.5 厘米 宽 11.5 厘米

松花江石制成，绿色上隐现微淡的刷丝纹理。砚面上方，中间凹处嵌多彩的蚌壳一块，周围浮雕海水云文，两螭穿游其间，构图有寿山福海之意。下方平坦，磨出圆形砥理，为受墨处。砚背阴刻楷书"寿古而质润，色绿而声清，起墨益豪，故其宝也"。文末阴刻"体元主人"、"万几余暇"连珠印、砚盒黄色，亦为松花江石制。盒面嵌两块玻璃，周边雕夔龙绕饰。

松花江石本名"乌拉玉"，亦称"松花玉"，产于东北的松花江畔。初为砺具，因产于清朝始祖发祥地，圣祖康熙擢其为砚材，并撰《制砚说》以志此事。此后制作松花江砚逐成清代宫廷的定制。清康熙、雍正、乾隆朝均制作了较多的松花江砚，嘉道以后，松花江砚的制作日渐衰落。

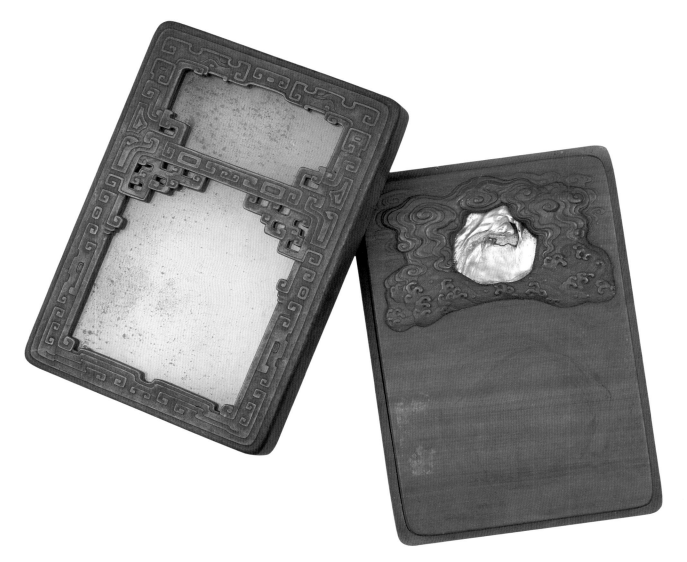

41、御题西湖十景诗彩

清·乾隆

盒长 31 厘米　宽 20.2 厘米　厚 4.6 厘米

　　全套十锭，盛黑漆描金双龙纹盒中，盒面描金隶书"御题西湖十景彩砗"。墨面分别雕刻一幅灵秀的杭州西湖美景，墨背则填金楷书题录乾隆帝观景诗赋，诗画交融。其中一锭的侧面，阳文楷书"汪节庵恭造"。

　　此套西湖十景墨，是清代乾隆时期新创题材的宫廷御墨，造型巧致、色彩绚烂，精于装潢，反映该时期宫廷墨观赏性尤佳的普遍特点。

42、掐丝珐琅云龙纹墨床

清·乾隆

长 14.5 厘米 宽 9 厘米 高 3.8 厘米

墨床作长方形，下承铜镀金錾花座。通体饰掐丝填彩釉的花纹。顶面饰正面蛟龙一条，身躯蜿蜒遒劲，威风凛然，四周布以朵朵祥云。四壁环饰缠枝的花卉纹。整体为典型的宫廷装饰风格。铜座底部中心阴刻双方框，内起地阳文"乾隆年製"双竖行楷书款。

掐丝珐琅工艺并非原于我国，而是在元代的时候由西亚传来的。由于它具有富丽堂皇的装饰效果，很快地被中国的宫廷所接受，并在明早期的时候就完成了中国本土化的过程，从而使这门外来工艺在中国的文化土壤中扎根成长。乾隆时期是掐丝珐琅工艺发展的繁荣时期，产生了许多优秀的作品，该墨床便是其中之一。

43、青玉灵芝笔架

明

通座高 7.2 厘米，长 18.7 厘米，宽 5.6 厘米

青玉镂雕笔架。取曲柄灵芝造型，灵芝根部又雕折枝柿子。笔架承放在紫檀木座之上，木座亦镂雕灵芝、折枝柿子。

此笔架琢制精美，造型题材借物寓意，表现祈福长寿，期盼"事事如意"的传统思想。

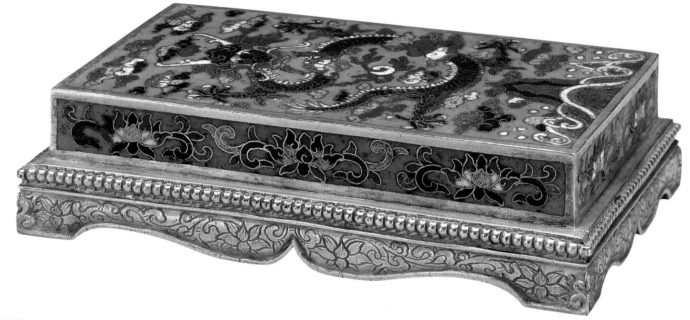

44、白玉凸雕鱼螺荷叶洗

<u>清</u>

<u>高 7.8 厘米 最大口径 8.6 厘米</u>

　　洗为白玉质，局部略有褐色浸。雕作一片凹起的荷叶形，荷叶极薄。采用镂空雕刻的技法将三枝莲梗系为一束，并缠绕在四壁外，一部分则形成笔洗的足。其间还分别镂琢有荷叶、荷花及鱼螺。下配以镂雕树枝状的红木座。

　　玉洗乃文房用具，清代玉洗的式样极多，除荷叶式外，还有贝叶式、蕉叶式、葫芦式、云龙形、双鱼形、瓜式等，不可胜数。

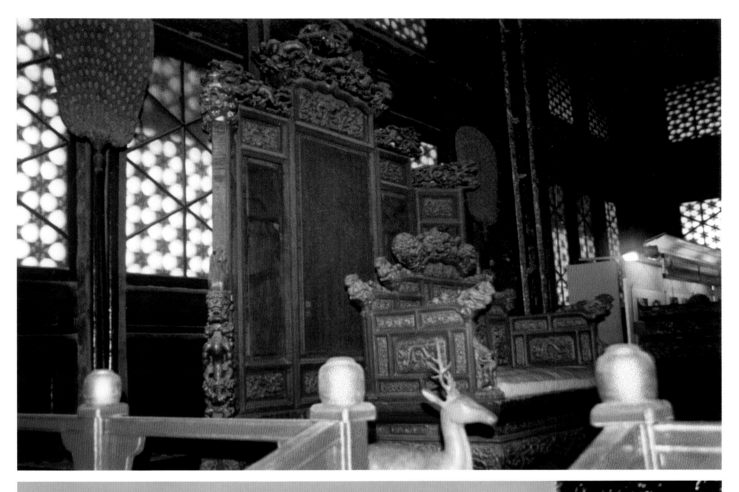

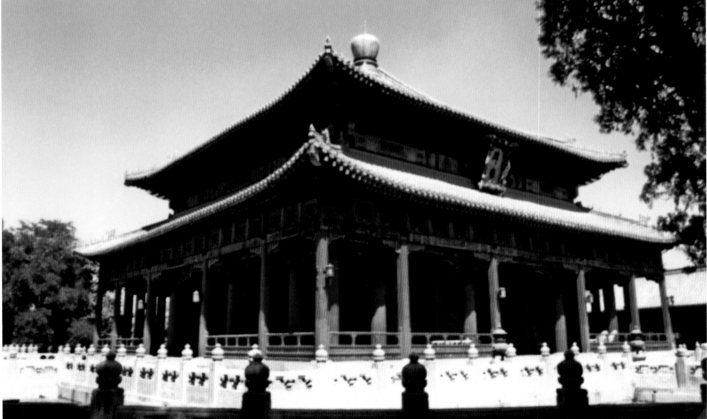

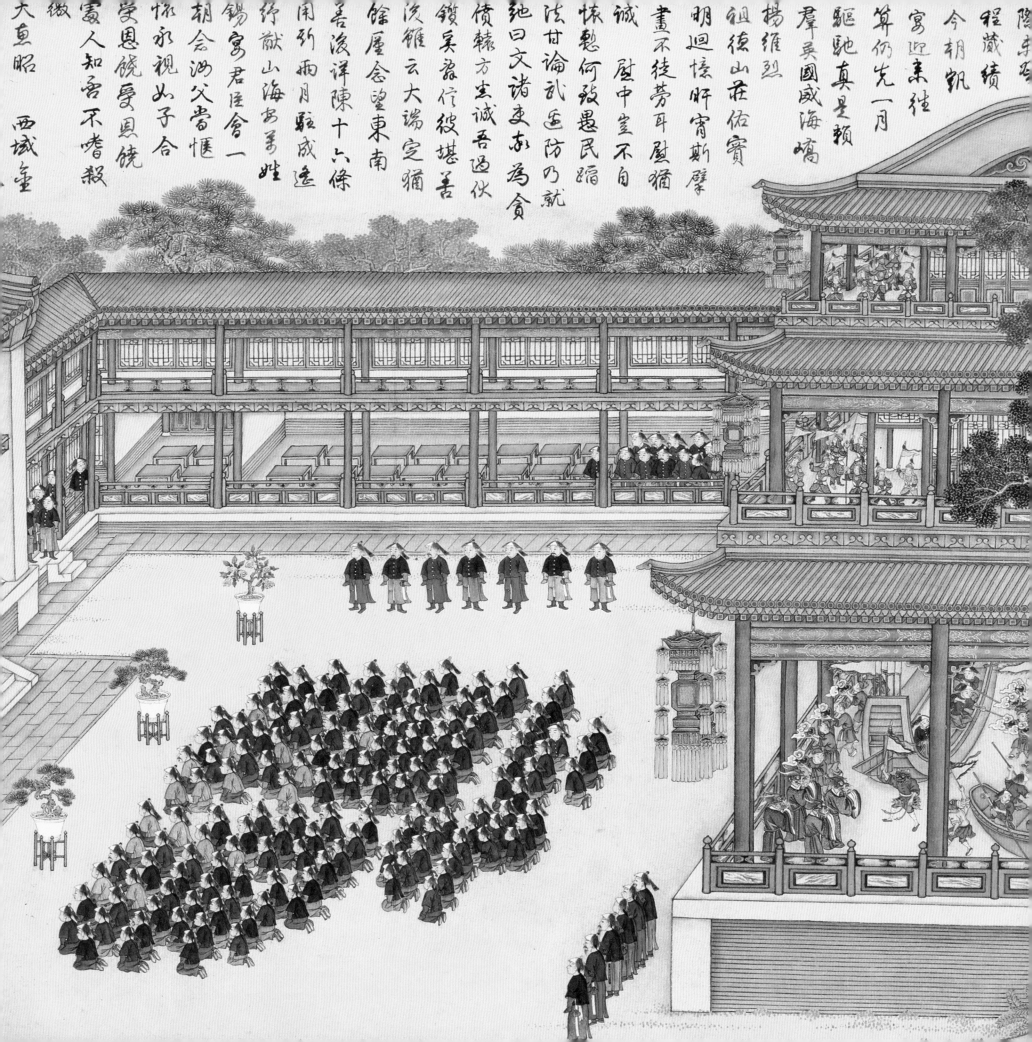

稽古右文 官府编书

三

早在孔子时代，书籍编纂即有官私之分。
由于私修仅凭个人决断，
容易触及统治阶级利益，所以统治阶级重视官修。
随着封建皇权专制不断强化，
帝王对于书籍编纂的干预逐渐加强，
因此清代"钦定"书籍的数量居历代之首，
尤以康、雍、乾三朝为最。

清廷修书，既注重整理古籍，又不断纂修新书。
书籍体裁多仿从历史传统，
又根据本朝情况加以变通和拓展。
清代的文献基础据历代之冠，
可供撷取的内容较明修《永乐大典》时又增加许多，
加上皇帝大力提倡，因而产生了很多总汇性的巨著。
官修书籍的权威性和示范作用，
对当时的学术风气产生了深远影响，
清代由此成为"目录、版本、校勘、辑佚、编纂、考证等
全面开花，硕果累累"的时代。

一、类书的颠峰

类书是辑录各种古籍中的片断资料、整篇或整部著作，按类别编排，以便检索的工具书。清廷编纂的类书，无论是综合性的还是专门性的，皆以征引弘富见长。

（一）综合性类书

1、《古今图书集成》

一万卷 目录四十卷

（清）陈梦雷等初纂 蒋廷锡等续纂

清雍正四年（1726）内府铜活字印本

现存最大的综合性类书。全书分为历象、方舆、明伦、博物、理学和经济六汇编，下分三十二典、六千一百零九部。每部之下再按汇考、总论、图、表、列传、艺文等项依次叙述。征引各类古书约二万五千余卷，几乎囊括了当时所有的知识门类，达一亿六千万字。编排科学，图文并茂，分装为五千零二十册。

制凡以民用所資不容或畧也

欽定古今圖書集成總目

曆象彙編

乾象典　二十一部　一百卷

歲功典　四十三部　一百一十六卷

曆法典　六部　一百四十卷

庶徵典　五十部　一百八十八卷

方輿彙編

坤輿典　二十一部　一百四十卷

職方典　二百二十三部　一千五百四十四卷

鳳凰圖

詩經

鳳凰

大雅卷阿

鳳凰于飛翽翽其羽亦集爰止

傳鳳凰靈鳥仁瑞也雄曰鳳雌曰凰翽翽眾多也

正義禮運云麟鳳龜龍謂之四靈鳳亦鳳類故俱云
靈鳥言此鳥有神靈也言仁瑞者五行傳及左氏
說皆云貌恭體仁則鳳凰翔言行仁德而致此瑞
毛此意用臣之仁以致南方鳳昭二十九年左傳
云水官廢矣故龍不生彼言臣修水職致東方龍

瓷器窰圖

天窻十二眼
後入薪燒火
兩箇時火從
上足下共計
火力十二時
辰

門火先燒十箇時
足火從下攻上

五
圖

《經濟彙編考工典第二百四十九卷奇器部彙考之二十七

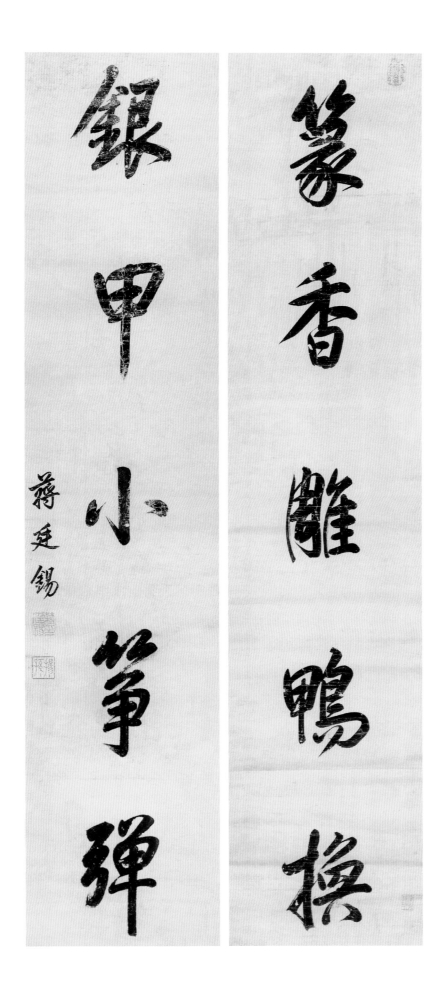

2、《行书五言联》

（清）蒋廷锡书 纸本

纵 125 厘米 横 27 厘米

　　蒋廷锡（1669 ～ 1732），字扬孙，号西谷、南沙、青桐居士，江苏常熟人。康熙四十二年（1703）赐进士，授编修，官至大学士。后经历坎坷。康熙三十八年（1699）进诚亲王胤祉府，为其词臣。他博学广识、精于典章。雍正年奉敕为《古今图书集成》总裁，续纂《大清会典》副总裁和《圣祖仁皇帝实录》总裁。雍正帝即位，因皇位之争，受胤祉牵连流戍黑龙江。乾隆六年（1741）卒于戍所。著有《青桐集》、《秋风集》等多部诗文集。

　　蒋廷锡深厚的文化修养还体现在其工书善画，是清代著名画家。其作品工率兼出，气韵超逸，因此深得乾隆帝喜爱，故多藏于宫中。绘画传世真迹不多，书法更为少见。此幅对联用笔苍劲，风神生动，是少有的书法佳作。

3、《塞外花卉图》卷

（清）蒋廷锡绘　绢本　设色

纵 38 厘米　横 511.2 厘米

　　蒋廷锡擅绘花鸟，能于工致的法度中显示出意笔的风采，是康、雍时期重要的词臣画家。此图卷是他三十六岁所作写生花卉，生动地刻画了塞外六十六种各色花草，在创作上通过物象间高低位置的错落、墨与色浓淡深浅的变化，以及精描细绘不同笔法的运用，巧妙地将本是各自独立，不相连贯的物象有机地结合成富有节奏的整体，从而在纵情挥洒的笔墨间，显示出其较强的构图能力。

（二）专门性类书

4、《佩文韵府》

一百六卷 /（清）蔡升元等辑 张玉书等编

清乾隆年内府朱墨精抄袖珍本

版框纵 12.1 厘米 横 8.8 厘米

全书据元阴时夫《韵府群玉》及明凌稚隆《五车韵瑞》等书为基础，并博考群书增补而成。"佩文"为康熙皇帝的书斋名，故命名为《佩文韵府》。

语词性类书。康熙以元阴时夫《韵府群玉》、明凌稚隆《五车韵瑞》等书引据未详，命廷臣考群书增补，亲定成书。全书共收一万零二百五十二字。首标韵藻，其下自二字至六字，以经、史、子、集为序，而列人名于后，次附对语摘句。

是书卷帙浩繁，内容丰富，惟编制不够严谨，引书不注出处，引诗不标题目，且所用资料都系辗转抄录而来，因而错误较多。但因其资料较多，仍可供参考。

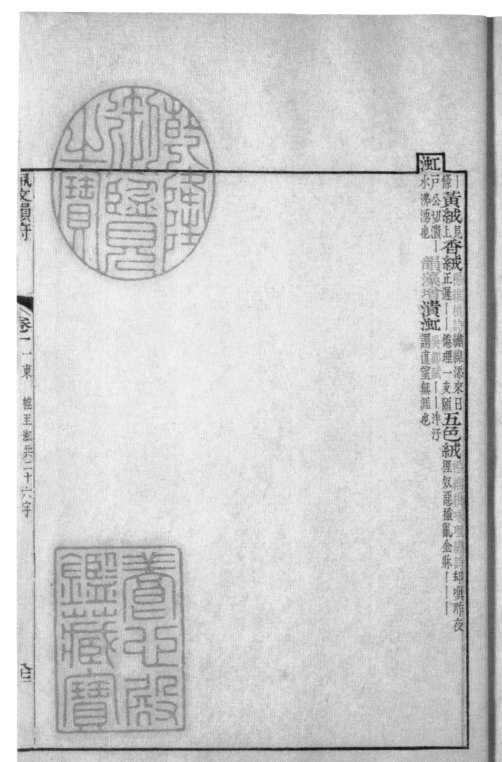

5、《渊鉴类函》

四百五十卷 目录四卷

（清）张英等辑 清康熙四十九年（1710）

扬州诗局刻本

版框纵 17.3 厘米 横 11.7 厘米

明俞安期编有《唐类函》，康熙帝以其所收诗文、故事仅限唐初，故命大学士张英总领其事，摭取《太平御览》、《玉海》等十七种类书及总集、子史稗编等明嘉靖以前古籍，依《唐类函》体例，增其所无，详其所略。康熙十六年（1677）辑合增编成帙。内容分天、地、岁时、帝王等四十五部，部下分二千五百三十六类，次列典故、对偶、摘句、诗文等。是书资料丰富精审，皆注出处，是检索唐宋以至明嘉靖的典故、词藻及其源流的工具书。

6、《骈字类编》

二百四十卷 /（清）沈宗敬等编

清雍正六年（1728）内府刻本

骈字，即由二字组成的联绵字。本书限收骈字中的"典雅"之词，以词头字义排比，故名《骈字类编》。词条按名物分为天地、时令、山水、居处、珍宝、数目、方隅、彩色、器物、草木、鸟兽、虫鱼十二门。又补遗人事一门。各门以类编次，并以各词目首字为标，共归纳首标一千六百零四字，隶属其下，每条词目均详注出处，引书注篇名，引诗文词句必详著作者、题目，一题而数首者，必注其第几首。引用材料按经、史、子、集次序排列。是书体例与《佩文韵府》同，但与《佩文韵府》齐尾字不同，均齐首字。右侧序文为雍正帝之"御笔"。

御製駢字類編序

我

皇考德秉生知學深稽古

萬幾之暇披覽簡編

自六經諸史以逮諸

子百家莫不探其本

源究其闡奧又令詞

臣纂集摩文廣稽博

采丹黃甲乙薈萃成

編俾就者非止一書

昕錄去勤盈萬卷咸

秉

宸衷之釐定益為秘府之

弆藏又以自古類書

或以事而相從或以

韻而相次固循故轍

華圖書集成等書卷

遵

先志爰命臣工夙夜校讐

益皆後事而駢字類

編名以今秋告成記

曰比事屬辭蓋駢之

義也易曰方以類聚

則類之始也今字則

弁之簡端庶幾以學

勤時敏之思為紹述

陟降之志云尔

雍正九日

7、《分类字锦》

六十四卷／（清）何焯、陈鹏年等纂

清康熙六十一年（1722）内府刻本

版框纵 18.8 厘米 横 12.5 厘米

 是书采集古籍中的"丽词雅语"，内容分天文、节令、地理、山水、帝后等四十门，门下又析为六百十八类，每类词语又分为"成对"及"备用"二属。各属词语按字数顺序排列。各条词语均详引原书于条下，首列出典，次列例句，连篇累牍，集成巨帙，体例详明。便于读者作诗填词、联句、著文时选用。

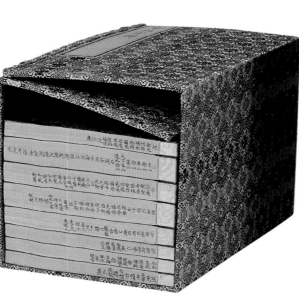

二、最大的丛书
——《四库全书》

　　《四库全书》是乾隆帝发起的旷日持久的两大文化工程之一。编纂的过程是对封建传统文化的一次全面总结和整理，对保存古代文献起了极大作用，拓宽了学术研究领域，推动了盛世的学术走向全面繁荣，促进了中国古代学术史上著名的"乾嘉学派"的最后形成。但是借聚书、访书之机，清洗了一大批所谓"违碍悖逆"之书，又对保存之书酌量改易，从而达到思想控制的目的，这对当时及其以后整个社会思想文化又造成了无可估量的损失。

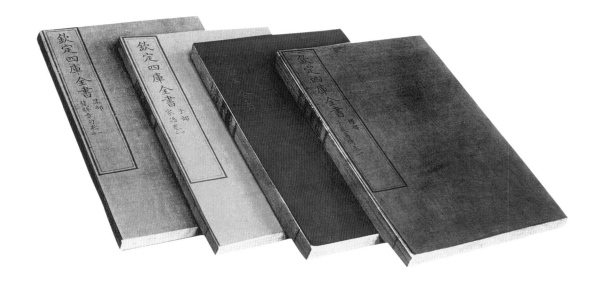

8、《四库全书》书影

<u>七万九千三百卷 / 清高宗敕辑</u>
<u>民国年据清乾隆年内府抄本影印</u>

　　《四库全书》是我国古代最大的丛书，清乾隆皇帝敕辑。乾隆三十八年（1773）诏开"四库全书馆"，裒辑《永乐大典》之散篇，并收罗天下之遗书，包括先秦至清初文献典籍，内容广泛，是中国传统学术文化之总汇。参其事者四千四百余人，历时十年完成。《四库全书》分经、史、子、集四部，故名"四库"。共三千四百余种，凡六千一百一十四函，三万六千三百八十一册，约九亿九千七百万字。对整理保存古代文献起了极大作用。

　　《四库全书》以丝绢作书皮，其中经部书用褐色绢，史部书用红色绢，子部书用黄色绢，集部书用灰色绢，分别贮于楠木书匣中，再放置在书架上，十分考究。《四库全书》前后共抄录七部，其中以文渊、文源、文津三阁藏本最为精致，疏漏较少；文宗、文汇、文源各本已亡失。现存四部中，文渊阁本现藏台北故宫博物院；文津阁本现藏北京图书馆；文溯阁本现藏甘肃省图书馆；文澜阁本散佚后补抄复原，现藏浙江省图书馆。

9、《永瑢像》轴

（清）华冠绘 纸本 设色

纵 115.8 厘米 横 47.6 厘米

永瑢（1744～1790），乾隆皇帝第六子，号九思主人、西园主人。善诗文绘画，兼通天算，富文采，喜好与文人雅士交游。乾隆三十八年领衔主持《四库全书》编纂工作。卒谥"庄"。著有《九思堂诗抄》。

图绘永瑢身着夏袍，临池而坐。郁郁葱葱的翠竹，点染出江南六月天清丽的景致，也暗寓着被画者永瑢的"君子"品质。人物为中国传统的肖像画写真法勾描，脸部先以淡赭色线条造型，绘出骨骼轮廓，再用赭色平涂表现肤色，最后以重墨描眉画眼，点提人物的精神和神韵。永瑢对此幅形神兼备的画像很满意，在画幅的诗堂处作长题，并抒发感叹之词。

10、永瑢《平安如意图》轴

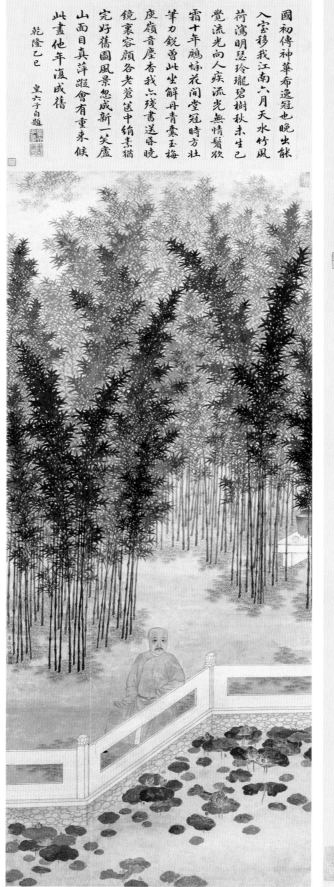

（清）永瑢书 纸本

纵 27.3 厘米　横 116 厘米

　　永瑢书法远学唐人徐浩，亦工山水，兼善花木，师法明代陆治。此卷先抄录其叔瑶华道人弘旿所作吟咏桂花之诗四首，复依此韵作诗一首，请正于弘旿。二者均以行楷书写就，因是为长辈所书，虽闲暇之作，亦颇为用心，故行笔沉稳，结体端庄，一气呵成，是其书法上乘之作。后有题大觉寺长诗一首，乃乾隆之孙绵恩所书，后人将此二本合装成为一卷。

秋花錦石置紛紜繪秋信蒼
弦報鴈聲留向山中招舊
隱飄來雲外播清芬珍名
采冠桐君篆直雜修咸鄞
氏斤束縛不辭盆盎小絕
滕擎折語空閒
踈踈密密萬星攢涼露非霜
已染丹金界布成無住相
玉樓高霩不禊寒霏激瀨
氣侵眉宇領略滇光入肺
肝枒紫薑紅珠臭味社行
正色獨留看

斸取樛枝別故林冬榮端
合伴冬心溫麐爐爐風初
定窗簾篝波月有陰頹去
獨全香味色指彈頹悟去
末午年心載自南船玉蹤
近淮山尚可尋
判生芳訊未全迷青李函
封異會稽涇爪不曾隨雪
散山肩依氣興花齋曾藏玄年
鏡雲窺幌高詠覓崇月滿
閒吏約秋深尋老圍一杯
蘭俟又分題

瑤華姊以盆桂對吟四律見示
勉步
原韻請政
皇六子

戲詠山巖山圭木附呈
題花妙筆豪形萬錯恍吳剛
斧刀尖尖拆家人閒有吉影
秋月半猶鐵香魂頂向君平
問畫手何當禹玉添夏陸
樹會將去隱霧探驪俟耶
詎傷廉

閒說暘臺阜祇園舊址留棄閒聊結社
遣興一鳴騎石有雲迷徑僧因客下樓入
門情轉逆小坐廳淨往蹟知猶在徐行
覽獨周上方標勝果大覺塔古毫
光歙碑殘筆力遒寺有遠碑蓋三千超世界
五百閒春秋老衲饒禪味安心浮靜修晨
鐘振硏礎午梵苕颸翠篠參天宣清
泉噴琱流如銀垂杏密比琲綴櫻桐新
影翻紅藥踈陰散碧楸哢枝翔眾鳥依
藻聚牽僮鬥室忙除榻筠簟半挂鈎
煎茶生蟹眼其饌斸猫頭時足戀避近話相投
何煩問趙州澗吏時足戀避近話相投
殿啟法王煥山連城子幽歸來動吟思
淡泊誌茲游
誨正
戊申四月偶至大覺寺有作錄請
綿恩謹呈

12、《纪昀画像》旧照

纪昀（1724～1805），字晓岚，一字春帆，晚号石云，直隶（今河北）献县人。乾隆进士，官至礼部尚书，协办大学士。精考证，工诗及骈文。学识渊博，贯彻儒籍，旁通百家，文章名天下。任《四库全书》总纂官，纂定《四库全书总目提要》，对古籍整理做出极大贡献。卒谥文达。有《纪文达公遗集》《阅微草堂笔记》等多种著作传世。

13、《阅微草堂笔记》

二十四卷 /（清）纪昀撰

清嘉庆五年（1800）刻本

版框纵 16.9 厘米 横 11.7 厘米

《阅微草堂笔记》是纪昀晚年撰写的笔记小说集，自乾隆五十四年（1789）至嘉庆三年（1798）陆续写成。本书依序有序、目录和正文。序由纪昀门人盛时彦作。所记内容多是鬼怪神异故事，间杂考辨。文风质朴简淡，记事简要而多议论，宣扬正统的封建道德，书中关于风物民俗的记载，地名和物产的考据，至今仍有一定的参考价值。

14、楷书《乾隆御制诗》册

（清）纪昀书 纸本 乌丝栏 九开

纵 12 厘米 横 17.8 厘米

作品书乾隆皇帝御制《将军鄂辉等奏巴勒布归顺实信并班师回藏事宜诗以誌事》七言诗一首。诗后有纪昀跋语一则，赞美皇上以五十余年的卓越武功，使国家边围敉宁，百姓长享太平之福。作品为馆阁体书风，点画遒美规整。

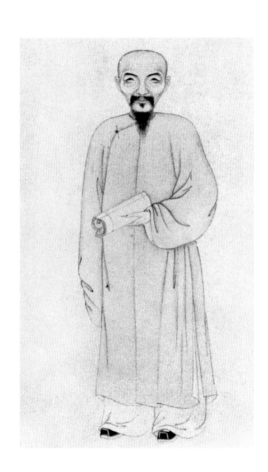

旅接踵而來獻雜貢藝爭
先恐後又正當
八旬萬壽之前驩心溥洽
聖懷欣慰豈非保佑
天申之明騐哉百祿之荷萬福之
同有不合符協契者哉臣
所為跽讀
奎章黽藻而不能已也臣紀昀
拜手稽首敬跋

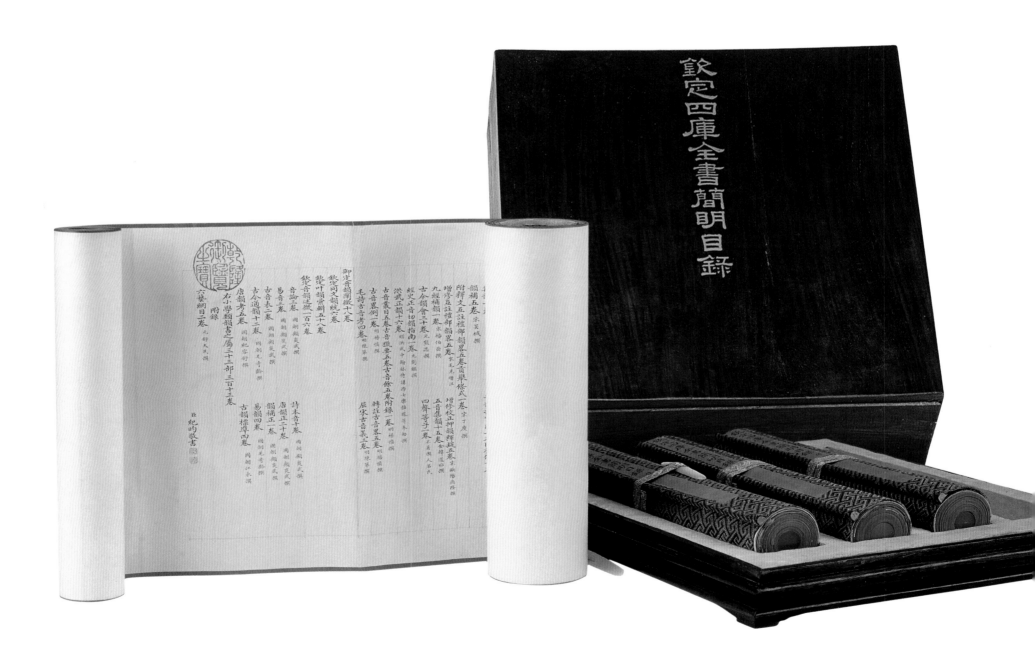

經部

易類

- 周易鄭康成注一卷　漢鄭元撰
- 子夏易傳十一卷　舊本題卜子夏撰
- 陸氏易解一卷　漢陸績撰
- 新本鄭氏周易三卷　漢鄭元撰　國朝惠棟編
- 周易正義十卷　唐孔穎達撰
- 周易註十卷　魏王弼註
- 周易口訣義六卷　唐史徵撰
- 周易集解十七卷　唐李鼎祚撰
- 周易數鈎隱圖三卷附遺論九事一卷　宋劉牧撰
- 周易舉正三卷　舊本題唐郭京撰
- 溫公易說六卷　宋司馬光撰
- 周易口義十二卷　宋倪天隱述
- 東坡易傳九卷　宋蘇軾撰
- 橫渠易說三卷　宋張載撰
- 易小傳六卷　宋沈該撰
- 易傳四卷　宋程頤撰
- 易學辨惑一卷　宋邵伯溫撰
- 了翁易說一卷　宋陳瓘撰
- 紫巖易傳十卷　宋張浚撰
- 周易新講義十卷　宋耿南仲撰
- 吳園易解九卷　宋張根撰
- 讀易詳說十卷　宋李光撰
- 易璇璣三卷　宋吳沆撰
- 漢上易集傳十一卷卦圖三卷叢說一卷　宋朱震撰
- 周易經傳集解三十六卷　宋林栗撰
- 易變體義十二卷　宋都絜撰
- 郭氏傳家易說二卷　宋郭雍撰
- 周易窺餘十五卷　宋鄭剛中撰
- 南軒易說三卷　宋張栻撰
- 易原八卷　宋程大昌撰
- 楊氏易傳二十卷　宋楊簡撰
- 周易古占法一卷古周易章句外編一卷　宋程迥撰
- 易說四卷　宋趙善譽撰
- 易圖說三卷　宋吳仁傑撰
- 大易粹言十卷　宋方聞一編
- 周易本義十二卷　宋朱熹撰
- 古周易一卷　宋呂祖謙編
- 周易義海撮要十二卷　宋李衡刪定
- 易裨傳二卷　宋林至撰
- 易傳燈四卷　宋徐總幹撰
- 童溪易傳三十卷　宋王宗傳撰
- 復齋易說六卷　宋趙彥肅撰
- 西谿易說十二卷　宋李過撰
- 厚齋易學五十二卷　宋馮椅撰
- 易通六卷　宋趙以夫撰
- 周易玩詞十六卷　宋項安世撰
- 易象意言一卷　宋蔡淵撰
- 周易總義二十卷　宋易祓撰
- 東谷易翼傳二卷　宋鄭汝諧撰
- 誠齋易傳二十卷　宋楊萬里撰
- 易學啟蒙通釋二卷　宋胡方平撰
- 丙子學易編一卷　宋李心傳撰
- 淙山讀周易記二十一卷　宋方實孫撰
- 周易要義十卷　宋魏了翁撰
- 易學啟蒙小傳一卷　宋稅與權撰
- 周易經傳訓解二卷　宋蔡淵撰
- 周易集說四十卷　宋俞琰撰
- 周易輯聞六卷附易雅一卷筮宗一卷　宋趙汝楳撰
- 用易詳解十六卷　宋李杞撰
- 周易傳義附錄十四卷　宋董楷撰
- 三易備遺十卷　宋朱元昇撰
- 朱文公易說二十三卷　宋朱鑑編

16、《御制题画诗》册

（清）刘统勋书 纸本 行书 二十四开

每半开纵 26 厘米 横 20.5 厘米

刘统勋（1699～1773），字延清，号示纯，山东诸城人。清雍正二年（1724）中进士，选庶吉士，授编修。乾隆元年（1736）擢内阁学士，累官至东阁大学士兼军机大臣，加太子太保。他曾担任过四任的会试主考官，充《四库全书》正总裁。他性刚直，励清节。任都察院左都御史时曾上疏弹劾三朝元老张廷玉及吏部尚书讷亲，刚直之声名震朝野，卒后谥文正。

此部诗册共计有两册二十四开。所录内容为清高宗弘历的题画诗。据款记看，是其在乾隆十七年（1752）任军机处行走时所作，时年五十四岁。此册用笔娴熟，结构舒畅，为刘统勋传世书迹中的代表作。

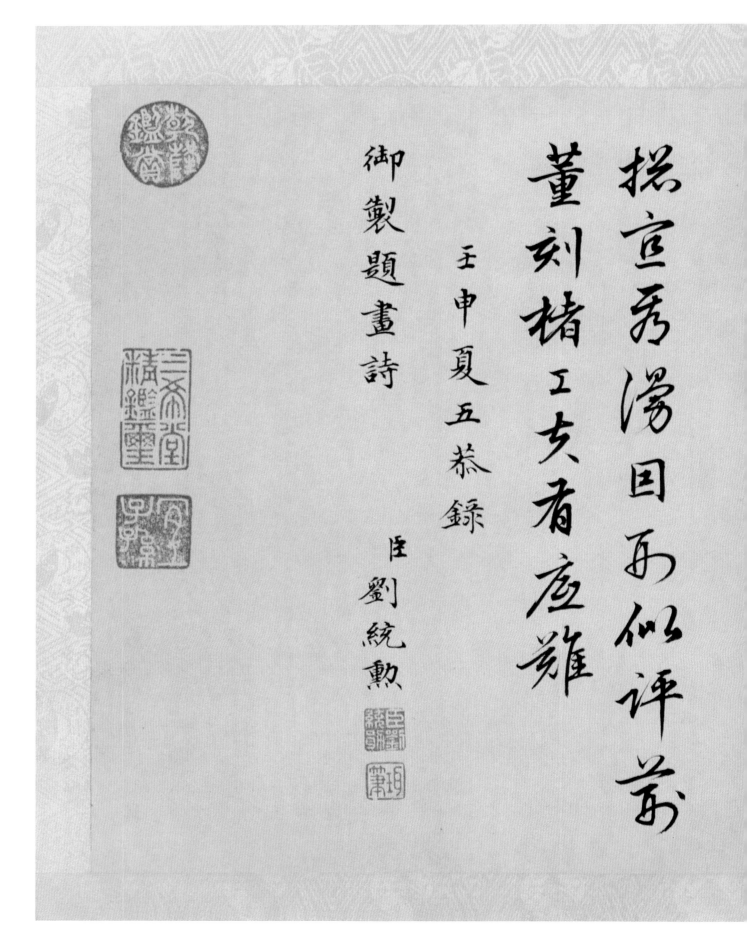

颐音爱喜仿董邦达迤

唐图

山示巉嶷偏峻拖水怪修

蓄坡表际引余逸舆蜀

溪桥挖彼长松书友宁荒

紫鱼梁皆乃趣淡糙浓抹

香疎影笑通仙曉糚学杏
閙芳鮮九嶷芎孫瑸珊
不許舞碟知日緣湘妃波
上糖蹬、雲儀霧淞衣袂
聨九龍為衙不須瓶一品
九命瑞香團味隃虷沈典

題鄒一桂百花卷

東風駘蕩珠斗梔如夷早
淺嘗司權採喜為使冒曉
它毛〱雪葛扼韶手東郊
迎春〱可媂赭貢袍笋映
日暄是時紅梅方燦弄晴

17、《永乐大典》

二万二千八百七十七卷

凡例、目录六十卷

（明）解缙、姚广孝奉敕编纂

2004 年北京图书馆出版社影印本

　　《永乐大典》我国历史上最大的类书，初名《文献大成》。全书约三亿七千万字，引书达七、八千种，而且绝大部分已不传，因而成为蕴藏极富的辑佚渊薮。辑校《永乐大典》，既是编修《四库全书》的一个重要起因，又是作为《四库全书》编纂工作的重要组成部分首先开展起来的，共辑出佚书数百种，许多古书失而复传。《永乐大典》毁于咸丰年间英法联军之役，今仅存两百余册，更见辑佚工作的重要！

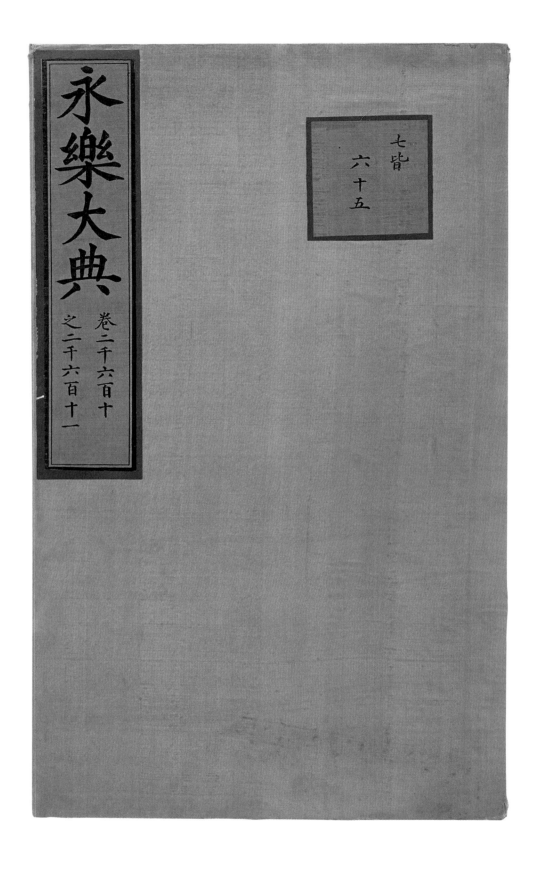

臺　御史臺五

元南臺備要南臺類紀者以紀南臺之事而作也至元十四年宋既平國

家以疆域廣遠照臨或有未及爰立行臺於維揚以式三省以統諸道即

今江南諸道行御史臺之在集慶者也建官設屬委任責成與中臺如一

迨于累朝明揚舊章率循惟謹其形諸詔旨播之天下者燦如日星中臺

嘗并其官屬之名氏除拜之歲月合為一書刊布中外所謂憲臺通紀是

已至正癸未纂成董公守簡由中臺侍御史授湖廣行省左丞未仕來為

中丞視事未幾告諸同寅曰竊觀通紀固為嘉書然在我臺事多未悉宜

別為載籍以備觀覽同寅曰善迺命椽屬劉孟琛率其肄業生劉敏楊暹

錢適王仲恒披牘歷案稽覈故實裒輯成編自有行臺以來典章制度與

夫隨時制宜者罔不畢備至若治所之變遷官聯之除擢屬道之廢置亦

皆秩然卽列於斯所攷矣或曰是編也顧與通紀疊見層出者多不亦

贅乎應之曰夫物有本末聖賢名言今多同於通紀者臺之典章制度也

18、《东观汉纪》

二十四卷八册 /（汉）刘珍撰

（清）杨昌霖等校勘

清乾隆四十二年（1777）

武英殿聚珍版（木活字）印本

版框纵 19.4 厘米 横 12.7 厘米

《东观汉纪》为我国最早的官修史书，可以补正《后汉书》阙失之处颇多，惜已亡佚，杨昌霖等从《永乐大典》中辑出。杨昌霖，江苏吴县人。乾隆四十年（1775）进士，入《四库全书》馆，任校刊《永乐大典》纂修兼分校官。

19、《直斋书录解题》

二十二卷 /（南宋）陈振孙撰

（清）邹炳泰等辑佚

清乾隆三十八年（1773）武英殿聚珍版印本

版框纵 19.3 厘米 横 12.7 厘米

该书属目录学著作，传录旧书五万一千余卷。此书久佚，唯《永乐大典》载，清邹炳泰等从《永乐大典》等书中辑佚校勘，并增加按语，使其再度流传。

原书将历代典籍分为五十三类，属于经部者有十类，史部者有十六类，子部者有二十类，集部者有七类。该书无大序，只有八个增创或内容变化的类目有小序，用以说明原因。全书按类详细记载各书卷帙多少，撰人姓氏及官称，成书时间及内容起止，重要序跋摘录，史书考订，品批得失。

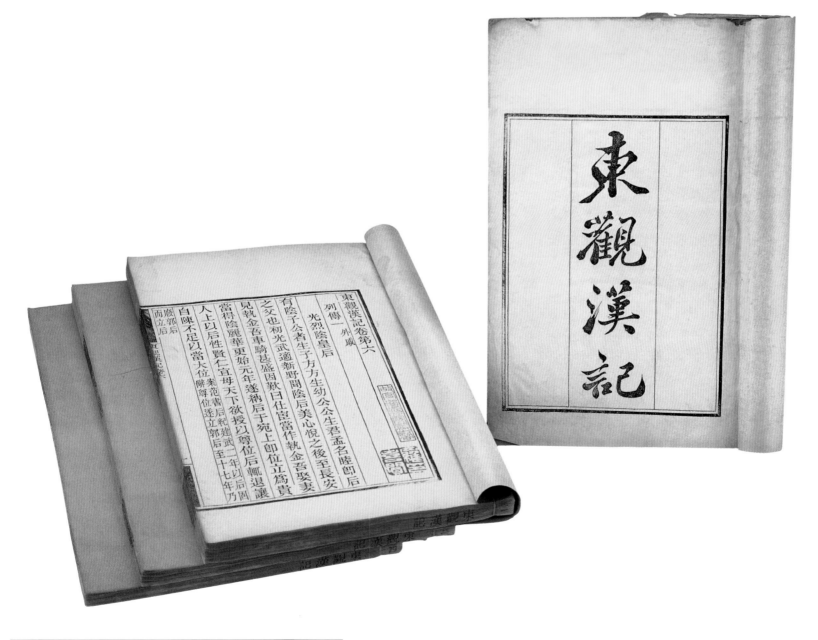

直齋書錄解題二〔目錄〕

一

20.《水经注》

四十卷 /（后魏）郦道元撰（清）戴震校勘

清乾隆三十九年（1774）

武英殿聚珍版印本

三国时桑钦撰《水经》。公元六世纪初郦道元为其作注，是以河流系统为纲的古代历史地理名著，内容增加十倍多，叙述一千二百五十二条水流的发源、流向及流域内的山丘陂泽，关塞隘障，历史遗迹，郡县乡亭地址。

《水经注》因为是在雕版印刷术前五百多年问世，其流传完全依靠传抄，久之残缺讹漏不少。戴震利用参加编修《四库全书》的机会，根据《永乐大典》所引名，诸条详细参校，补正七千二百九十一字。使数百年"绝无善本"之书"神明焕然，顿还旧观"。

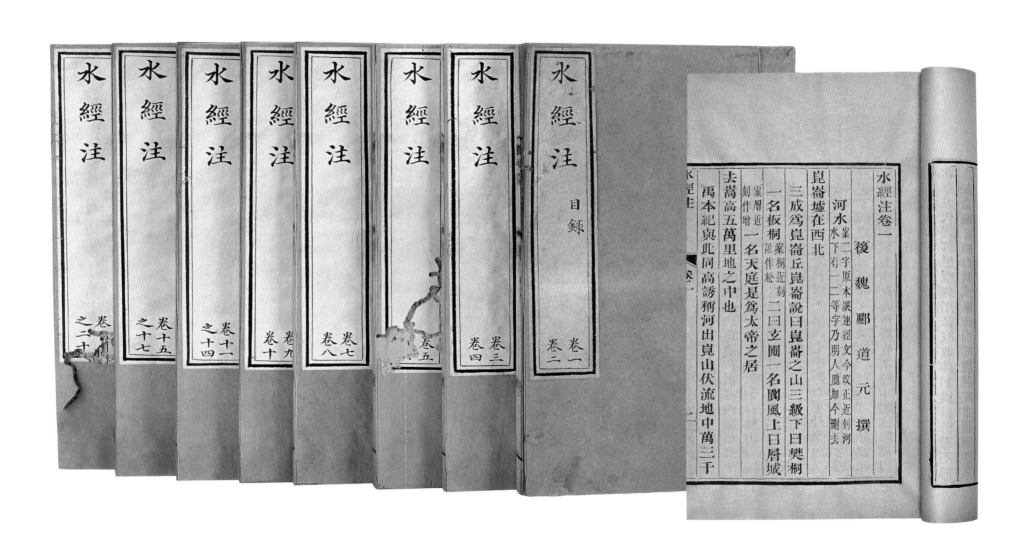

21、《旧五代史》

一百五十卷

（宋）薛居正等撰（清）邵晋涵辑补

清乾隆四十九年（1784）武英殿刻本

邵晋涵（1743～1796），字二云，浙江余姚人。清经学家、史学家。入四库馆任纂修官，与修《八旗通志》，著有《尔雅正义》等。主持纂辑的《旧五代史》，被公认为最好的一种。其中《梁太祖纪》原帙已缺，将散见于《永乐大典》各韵者一一辑录排纂，辅以《册府元龟》等书引文，又据行文书法恢复原书体例，达到恢复原书面貌十之八九的良好效果。

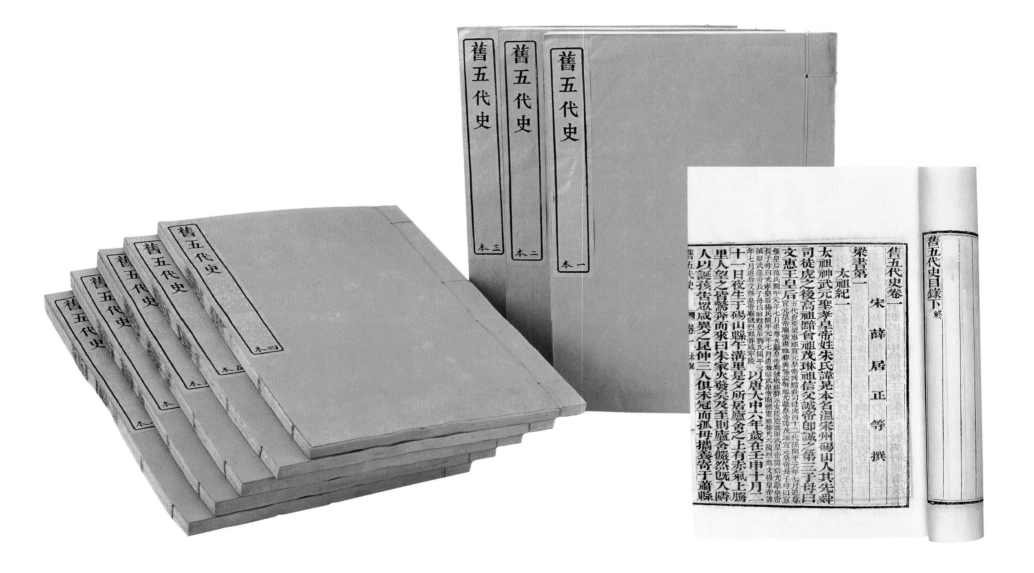

22、《钦定四库全书总目》

二百卷 卷首四卷／（清）纪昀等纂

清乾隆年武英殿刻本

这是在《四库全书》编纂过程中产生的一部解题目录。收录书目万余种，先秦至清乾隆以前中国古代重要典籍基本包括在内。除品种丰富外，它的分类体系严谨，提要编写方式新颖、全面，继承了此前各代的目录学成就，反映了十八世纪中国学术的最高水平，对后世学子的读书、研究具有重要的指导作用。

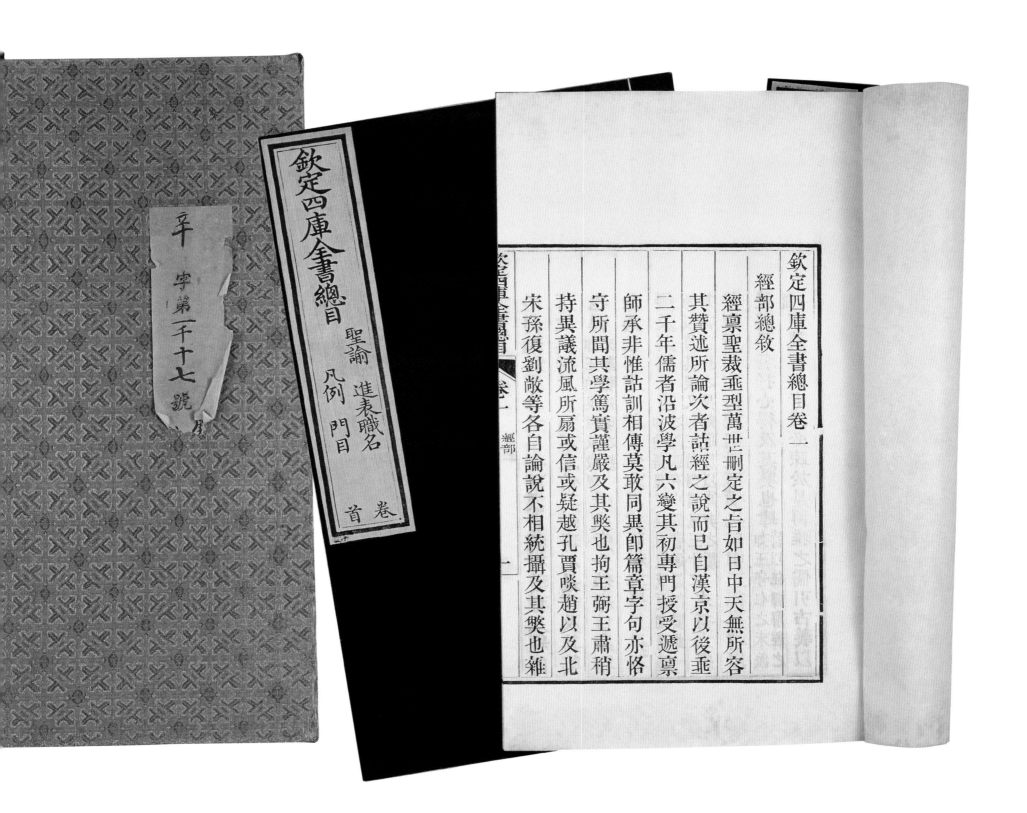

欽定四庫全書總目

聖諭 進表職名
凡例 門目
卷首

欽定四庫全書總目卷一

經部

欽定四庫全書總目卷一

經部總敍

經稟聖裁垂型萬世刪定之旨如日中天無所容
其贊述所論次者詁經之說而已自漢京以後垂
二千年儒者沿波學凡六變其初專門授受遞稟
師承非惟詁訓相傳莫敢同異卽篇章字句亦恪
守所聞其學篤實謹嚴及其獘也拘王弼王肅稍
持異議流風所扇或信或疑越孔賈啖趙以及北
宋孫復劉敞等各自論說不相統攝及其獘也雜

23、文津阁撤出本《读画录》

四卷 /（清）周亮工撰

清乾隆五十二年（1787）

《四库全书》撤出本

版框纵 22.3 厘米 横 15.5 厘米

　　明末清初画家传记。乾隆于五十二年（1787）重新审阅文津阁《四库全书》所收之书，查出本书有"人皆汉魏上，花亦义熙余"之句，怀疑属明遗民作者以"义熙"作喻，暗含反清之意。因此，本书与其它十一种书从《四库全书》中撤出，并在社会上查毁相关版本。

24、南三阁撤出本《南北史合注》

一百九十一卷 /（明）李清

《四库全书》撤出本之一

　　李清，字心水，号映碧。扬州兴化人。明末清初史学家。崇祯辛未进士。官至吏科给事中。入清不仕。有《澹宁斋集史论》、《三垣笔记》等。

　　是书仿《三国志注》体例，合宋、齐、梁、陈四史为《南史》，魏、齐、周、隋四史为《北史》，博采《通鉴》诸书，参订异同差讹，堪称信史。《四库全书》收入史部别史类，乾隆五十二年（1787）因所谓对清太祖不恭，将李清著述从《四库全书》中撤出，共撤出十一种。

三、以史为鉴

（一）纂修《明史》

　　历经九十余年纂成的《明史》是《二十四史》中最後一部官修正史。它以私撰明史为基础，又集中了以万斯同、王鸿绪为代表的康、雍两朝众多著名学者的智慧和心血，其体例既总结了历代正史编纂的经验，又据明代特点作了必要的变通和创新，因而是正史中继《史记》等前几史之后最受好评的一部史籍。

25、满文《明史》

纂修官群像

26、《万斯同画像》旧照

《明史》主要纂修者之一万斯同（1638～1702），字季野，学者称石园先生，浙江鄞县人。师事黄宗羲。平生淡于荣利，博通诸史，尤熟明代掌故，康熙间举鸿博不就，后应召修《明史》，稿多出其手。著作有《读礼通考》、《历代史表》等。

27、《叶方蔼画像》旧照

叶方蔼（生年不详，1686年卒）字子吉。江南昆山（今属江苏）人。顺治年间进士。康熙年间为经筵讲官、直南书房、掌院学士、礼部侍郎、鸿博阅卷官等。先后出任《鉴古辑览》、《皇舆表》、《明史》总裁。著述有《尚书讲义》。

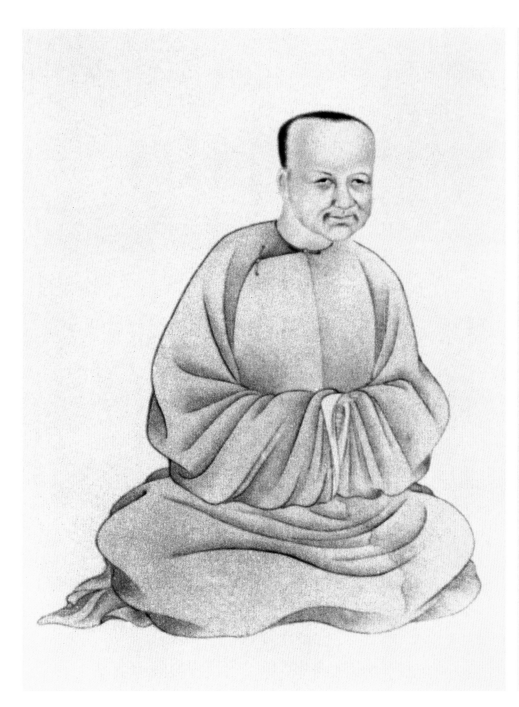

28、《汪琬画像》旧照

汪琬（1624～1691），字苕文，号钝翁，江苏长洲（今苏州）人。其古文疏通畅达，为时人所重。顺治十二年（1655）进士，任户部主事、刑部郎中等官。康熙十八年（1679）举加博学鸿辞，授翰林院编修，参修《明史》，不久因病乞归。结庐尧峰山，闭门著述，有《钝翁类稿》、《尧峰文钞》等书行世。

29、《徐乾学画像》旧照

徐乾学（1631～1694），字原一，号健庵，江南昆山（今属江苏）人。以文章知名。康熙十八年（1679）举博学鸿词，授编修。二十一年，充《明史》总裁官。二十四年，入值南书房，充《大清会典》《一统志》副总裁。后遭弹劾，乞归故里。与弟秉义、元文皆为显贵，号"昆山三徐"。著有《澹园集》、《虞浦集》、《词馆集》等。

30、《赵执信画像》旧照

赵执信（1662～1744），字伸符，号秋谷，晚号饴山老人、知如老人，山东益都（今青州）人。康熙十八年（1679）进士，授翰林院编修，后任《明史》纂修官。二十八年被罢官后，纵游南北，直至老朽。就论诗而言，他主张诗以写性真为主，强调诗中有人，诗外有事。其诗虽含蓄不足，但用现实主义的笔触揭露了封建社会的黑暗，为清初诗坛增添了一丝亮色。著有《饴山堂诗文集》、《谈龙录》等书。

31、《陈维崧画像》旧照

陈维崧（1625～1682），字其年，号迦陵，常州宜兴（今属江苏）人。康熙十八年（1679）举博学鸿辞，授翰林院检讨，参修《明史》。诗文兼工，尤长于词，与朱彝尊并称"朱陈"。因他是江苏宜兴人，宜兴古名阳羡，故世称其词为"阳羡派"。他的词作风格豪迈奔放，跌宕悱恻，接近宋代苏（轼）、辛（弃疾）派，以壮语著称。著有《湖海楼诗文词全集》五十四卷，其中词占三十卷。

 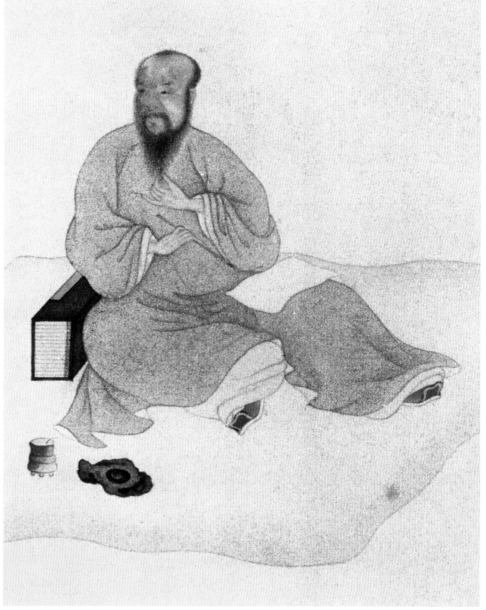

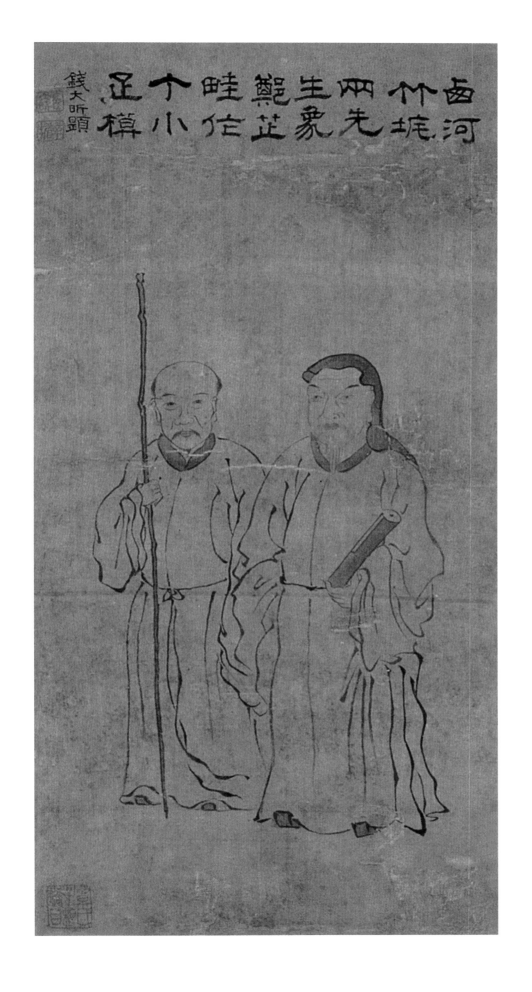

西河先生
竹垞先象先生
两生
熙生
睦小模
个正
钱大昕题

32、《毛奇龄朱彝尊合像》轴

(清)朱鹤年绘 纸本 设色

纵 37 厘米 横 23 厘米

毛奇龄(1623 ~ 1713 或 1716),又名牲,字大可,一字齐于,号秋晴,学者又称西河先生,浙江萧山人。曾参加抗清斗争。学问渊博,精于考据。康熙十八年(1679)举博学鸿辞,授翰林院检讨,与修《明史》,后以病乞归。一生著作甚多,去世之后其门人子侄编为《西河全集》。

朱彝尊(1629 ~ 1709),字锡鬯,号竹垞,晚号小长芦钓鱼师,浙江秀水(今嘉兴)人。康熙十八年(1679)举博学鸿辞,授翰林院检讨,参修《明史》。他博学多才,在诗、词、经、史、文、考据等领域都取得了很高的成就,其诗清新浑朴,词作尤为时人所重。所填之词以宋代姜夔、张炎为宗,以工整雅健见长,讲求声律词藻之美,故被推作浙西派的领袖。著《曝书亭集》、《经义考》、《日下旧闻》等,编选《明诗综》、《词综》等。

此图为画家临摹罗聘为两位学者所绘肖像,二人并肩站立,有玉树临风之态。

33、《汪懋麟像》卷

（清）禹之鼎、恽寿平绘 纸本 设色

纵 30.8 厘米 横 185.6 厘米

汪懋麟（1640～1688），字季用，号蛟门，晚年更号觉堂，扬州府江都（今江苏扬州）人。康熙六年（1667）进士。在充任《明史》纂修官期间，撰写传记若干篇，又为《崇祯实录》补入若干卷，因记述清晰明瞭，讨论精当严密，受到众人称许。

《汪懋麟像》由禹之鼎绘制人物，恽寿平补绘背景。卷首淡淡云烟弥漫开来，汪氏席地而坐，把玩自己所藏砚台珍品，旁有图书相伴，显出高雅脱俗的文人趣味。山间遍铺青草，

碧松苍翠，丛竹散布石间，远处溪水潺缓，清音入耳。画家描画了一个清幽宜人的隐居所在，烘托出像主心仪山林、寄情诗文的真实愿望。

禹之鼎（164～1716），字尚吉，号慎斋，江都（今江苏扬州）人。康熙二十年（1681）出任鸿胪寺序班，擅长人物画与山水画。在肖像画创作上，吸收了明末曾鲸（1568～1650）的画法，人物面部以细线勾勒，以淡墨和赭色略作皴染，人物面色真实自然，

衣纹兼取李公麟的白描法、马和之的兰叶描，线条飘逸潇洒，洗练流畅，恰当地体现了主人公文雅超逸的气质。

恽寿平（1633～1690），又名格，字正叔，号南田、白云外史等，武进（今江苏常州）人。早年工绘山水，宗元人王蒙画风，笔墨清灵秀洁，意境萧散幽淡。后改绘花鸟，远师宋徐崇嗣，近学明人，注重写生，更发展了没骨技法。他与王时敏、王鉴、王翚、王原祁、吴历并称"四王吴恽"，亦称"清六家"。

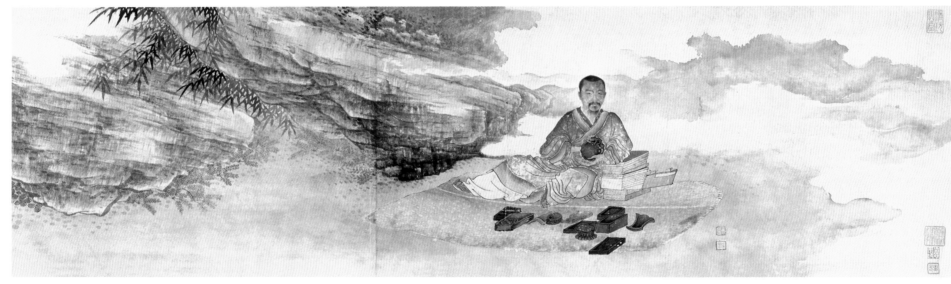

34、《明史》之《历志》

《明史》卷三一。除文字外又附表图，为前志所无，记载《大统历法》和《回回历法》，《天文志》初次介绍利玛窦的天文理论，再以中国天文学说参证。

35、《明史》之《艺文志》

《明史》卷九十六。改以前正史艺文志古今通列的作法，只载明人著述，共收录明人著作四千四百余种。

右侧书影（明史卷三十六　志第七　曆一）：

明史卷三十六
志第七
曆一
敕修
總裁官　經筵講官少保兼太子太保和殿大學士兼管吏部戶部尚書加……

後世法勝於古而屢改益密者惟曆為最著……唐志謂天為動物久則差忒不得不屢變其法以求之此說似矣而不然也易曰天地之道貞觀者也蓋天行至健確然有常本無古今之異其歲差盈縮遲疾諸行古人知之有者因其數甚微積久始著古人不覺而後人知之而非天行之忒也使天果久動而差忒則必差參蹉替而

左侧书影（明史卷之九十六　志第七十二　藝文一）：

明史卷之九十六
志第七十二
藝文一
敕修
總裁官　經筵講官少保兼太子太保和殿大學士兼管吏部戶部尚書加……

明太祖定元都大將軍收圖籍致之南京復詔求四方遺書設秘書監丞尋改翰林典籍以掌之永樂四年帝御便殿閱書史問文淵閣藏書解縉對以尚多闕畧帝曰士庶家稍有餘資尚欲積書況朝廷乎遂命禮部尚書鄭賜遣使訪購惟其所欲與之勿較值北京既建詔修撰陳循取文淵閣書七部至百部各擇其一得百櫃

36、《明史》之《阉党传》

《明史》卷三〇六。《明史·列传》创阉党、土司、流贼三传。《阉党传》揭露宦官专权。

37、《明史》之《土司传》

《明史》卷三一一。阐述明代中央政府与民族地方关系。

38、《明史本纪》

二十四卷

（清）张廷玉等奉敕纂修　英廉等奉敕改订

清乾隆四十二年（1777）武英殿刻本

版框纵 21.9 厘米　横 14.5 厘米

纪传类断代史书。《明史》始修于康熙十八年（1679），续修于雍正二年（1724，告成于乾隆四年（1739）。乾隆四十二年（1777）改定，当年五月十三日谕旨认为，《本纪》纪事每多讳饰，偏徇不公，于是敕命英廉等将《明史本纪》原本逐一考复添修，其中还对于蒙古人地名音译给予统一考订。

张廷玉（1672～1755）字衡臣，号研斋。安徽桐城人。清臣。为政求实效，受帝倚重。康熙年进士。雍正时官至保和殿大学士、军机大臣，规制多出其手。乾隆时历充圣祖、世宗《实录》、《明史》等总裁官。历三朝五十年富贵寿考，为清代之最。有《传经堂集》、《澄怀园集》。

英廉（生年不详，1782 年卒）字季六。冯氏，内务府汉军镶黄旗人。雍正十年（1732）举人。自笔帖式授内务府主事。乾隆年外授江宁布正史兼织造。乾隆三十年（1765）迁刑部侍郎。四十二年（1777）授协办大学士，四十五年（1780）特授汉大学士。

（二）编纂《方略》

清代官修史籍以专史纪事本末最为发达。从康熙朝开始，每当一次政治、军事行动后，即下诏设馆，纂修"方略"或"纪略"，纪其始末。一方面记其赫赫武功，另一方面总结经验教训，因此在纂修中对失误与不利之处多加掩饰或篡改。

39、《平定三逆方略》

六十卷 /（清）勒德洪等纂
清康熙二十五年（1686）内府朱格抄本
版框纵 25 厘米 横 16.1 厘米

这是清代纂修的第一部方略，未刻印。清初，明朝降将吴三桂、尚可喜、耿精忠立下功勋，分别受封云南、广东、福建。称为"三藩"。此后各拥重兵，对清朝统治构成严重威胁。康熙十二年（1673）三藩先后起兵反清。经过长达八年的战争，清朝平定"三藩"叛乱。是书有满、汉两种文字，详细而具体地记载平定吴三桂、尚之信（尚可喜子）、耿精忠叛乱始末，并且开清代纂修"方略"、"纪略"之先河。

恭惟

皇上御極以來政教覃敷恩澤翔洽薄海內外罔不

率俾方偃戈鞬甲以文德懷柔四方煦嫗生

息休養萬姓兼容并覆銷弭尊芽時二三藩

臣父分閫於外便蕃錫予異數有加應或怙

寵而驕盈深欲保全其終始因其乞骸之陳

40、《亲征平定朔漠方略》

四十八卷 /（清）温达等纂

清康熙四十七年（1708） 武英殿刻本

版框 纵 24.2 厘米 横 16.8 厘米

　　是书记载康熙帝三次帅清军平定噶尔丹叛乱事。前后征叛据事直书，系日具载卷中。可作为清史研究的参考资料。有汉、满两种文字本，有清康熙四十七年（1708）武英殿刻本，清康熙四十八年（1709）武英殿刻满文本。

　　温达（生年不详，1715 年卒）费莫氏，满洲镶黄旗人。初为笔帖式，康熙四十六年（1707）官至文华殿大学士。纂修《国史》等书，并充总裁。

41、《平定金川方略》

二十六卷 目录一卷 图说一卷

（清）来保等纂

清乾隆十七年（1752） 武英殿刻本

版框纵 23.5 厘米 横 15.8 厘米

　　记载平定大金川土司莎罗奔发动叛乱的全过程及其善后措施。有汉、满两种文本。

　　来保（生年不详，1764 年卒），字学圃。喜塔腊氏，满洲正白旗人。康熙年任三等侍卫，雍正年拔内务府总管。乾隆年官至武英殿大学士，军机大臣。

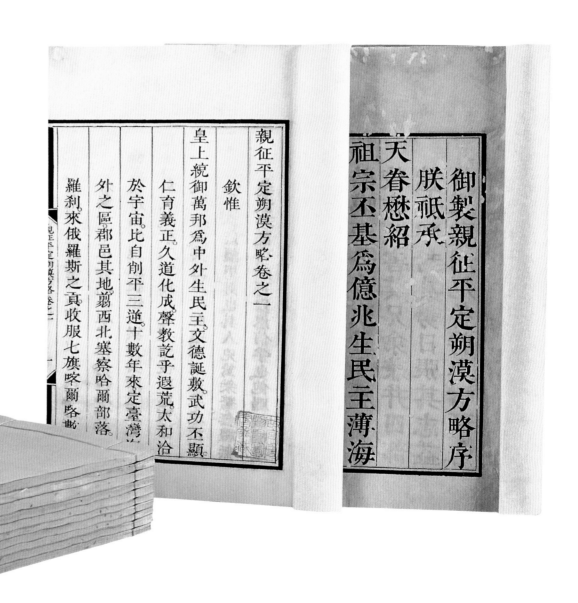

御製平定金川方略序

御製平定金川方略序

金川方略纂輯既竣諸臣以

聖祖平定朔漠方略

御製序文之例爲請夫所謂方略

者非遙執事權掣其肘而矜

自用千里請戰之謂也惟天

子將將將之道無他信賞

平定金川方略 一

43、《平定两金川方略》

一百三十六卷

卷首八卷 纪略一卷 艺文八卷

（清）阿桂等纂 清乾隆五十一年（1786）

武英殿刻本

版框纵 23.3 厘米 横 15.9 厘米

是书为纪事本末体史书。叙述平定大金川土司郎卡与小金川土司僧格桑叛乱始末。此后，清军从大小金川倚险设碉坚守的战术得到启迪，并将其运用到嘉庆年间镇压白莲教起义中，取得了成效。有汉、满两种文本。

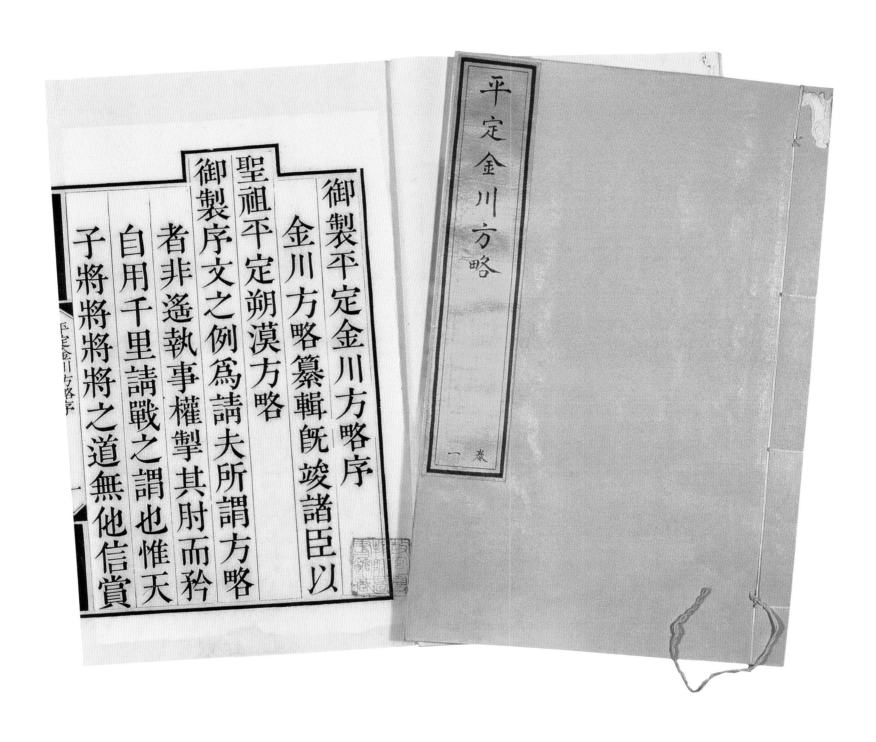

44、《平定准噶尔方略》

一百七十二卷 /（清）傅恒等纂

清乾隆三十五年（1770）武英殿刻本

版框纵 23.8 厘米 横 16 厘米

纪事本末体史书。记康雍乾三朝平定准噶尔叛乱事。

傅恒（生年不详，1770 年卒），字春和，富察氏，满洲镶黄旗人。高宗孝贤皇后弟。初为侍卫，后官至军机大臣，参与机要政务二十余年，颇为高宗倚任，后官至军机大臣。在平定准噶尔叛乱的后期，积极为朝廷出谋划策，并于乾隆二十年（1755）任本书正总裁。

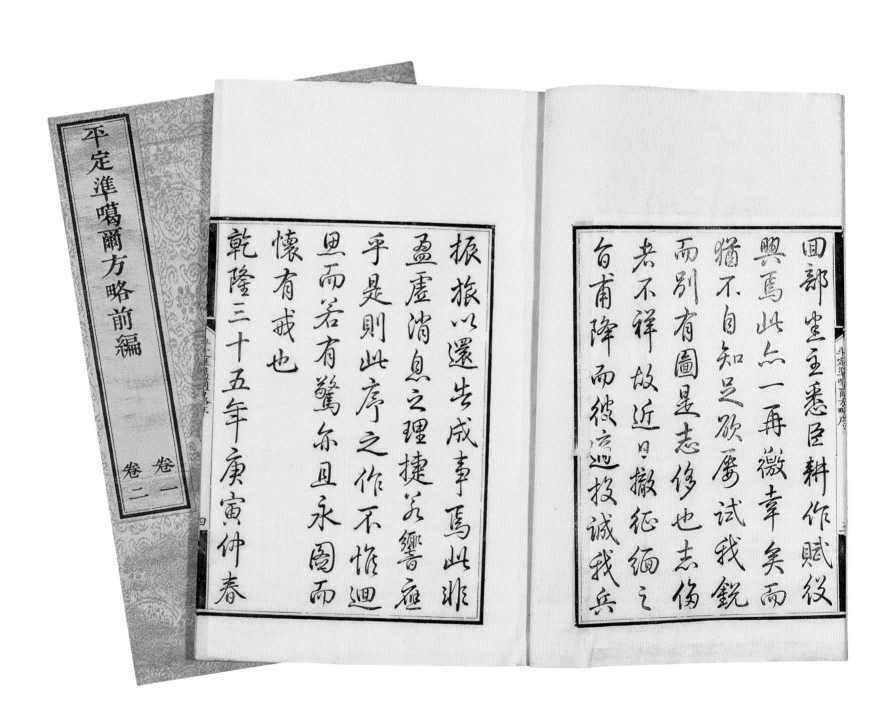

紫閣元勳

45、《阿桂像》轴

<u>（清）沈贞绘 绢本 设色</u>

<u>纵 162.2 厘米 横 109.1 厘米</u>

　　阿桂（1717～1797），字广廷，号云岩，章佳氏，满洲正白旗人。乾隆举人，官至武英殿大学士、兵部尚书、军机处行走。参预机要政务数十年。定伊犁，讨缅甸。乾隆三十九年（1774）受任定西将军，指挥清军取得平定大小金川的最后胜利。奉敕纂修《平定两金川方略》和《皇清开国方略》。封诚谋英勇公。卒赠太保，谥文成。

　　阿桂因军功显赫，而被乾隆帝敕绘其像，悬于紫光阁，以示嘉奖。此图是光绪朝宫廷画家沈贞依据紫光阁内阿桂画像绘制的摹本。作者以精细的笔法，准确的造型，形神兼备地刻画出阿桂既儒雅睿智，又不失骁勇顽强的将军霸气。

46、楷书《乾隆御制文》册

纸本 金丝栏 三开

纵 13.7 厘米 横 26.7 厘米

此作录乾隆皇帝御制《天地之道恒久而不已也论》一文，款署："臣阿桂敬书"。馆阁体书法，工整匀净。

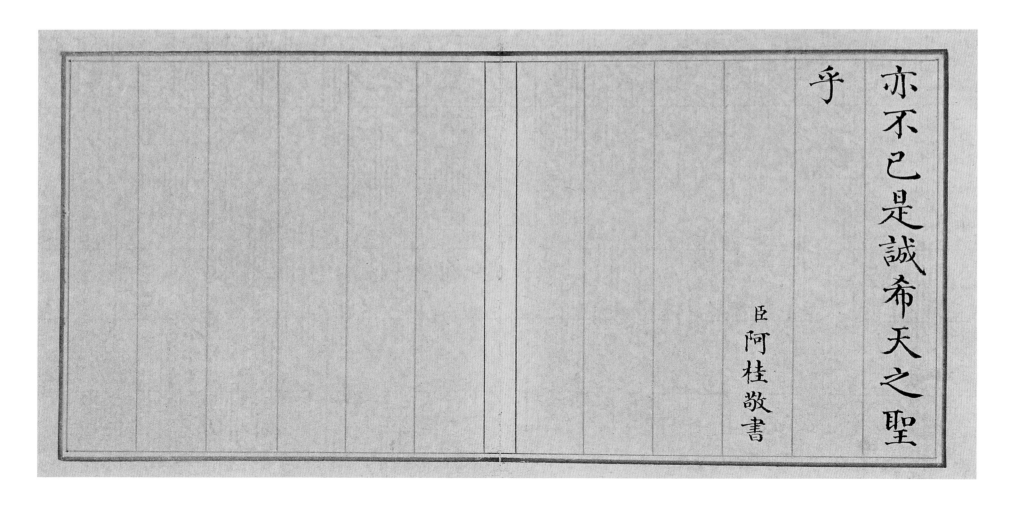

御製天地之道恒久而
不已也論
元亨利貞天道之常是
惟無恒所以恒久而不
已也夫四時代謝二氣
遞嬗何嘗久春而久夏
乎然惟其不恒是以春
恒去而夏恒來運而不
窮豈非天地之以正而
能久耶所謂正者何其
不已之謂乎故曰維天
之命於穆不已是久於

其道也而大生廣生萬
物芸芸孰非易知簡能
所悠久以無疆者乎是
故天地以正而恒而天
地初不自見其可恒於
正使天地自見其可恒
於正是有恒矣有恒斯
無恒必恒生而恒滅恒
屈而恒伸無是理也故
觀天地之恒久不若觀
天地之不已惟其不已
是以恒久穆穆文王純

（三）编修典制政书

古代著名的《通典》、《通志》、《文献通考》的三部私修经典通论古代典制，开辟了史书编纂的新体裁。康熙、乾隆深知"三通"裨益治道的深远意义，将其重刻印行。又因"三通"史料截止于唐代或南宋，难解清代法制建设之近渴，因此由官方接续纂办，产生出"续三通"、"皇朝三通"、《大清会典》和《大清律》等一系列仿续之作，并陆续制订了各部、院则例和少数民族地区法规。反映出清朝典制建设渐强的趋势。

47、《通典》

二百卷 /（唐）杜佑撰

清乾隆十二年（1747）武英殿刻本

《通典》是我国第一部记述典章制度的通史。记事起上古传说中的黄帝，终唐玄宗天宝之末。所记每一种制度，均能综贯古今，溯源明流，翔实可征，被誉为体大思精之作。

48、《通志》

二百卷 总目一卷

（宋）郑樵撰 乾隆十二年（1747）

武英殿校刻本

《通志》是历代制度通史，成书于南宋绍兴三十一年（1161），该书整理编录了大量政治、法律制度方面的史料，方便后人的检索研究，在中国政治、法律制度史的研究中有重要意义。是书采用纪传体通史体例，记事上起三皇，纪传下迄于隋，略则终于唐宋。共五百万余字。全书精华在诸略，计有二十略。在校雠、音韵、文字等方面有重要价值。

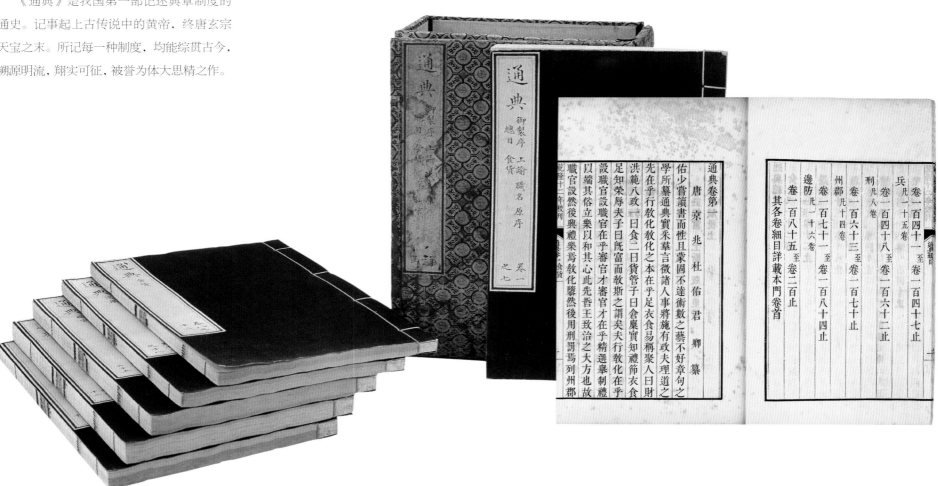

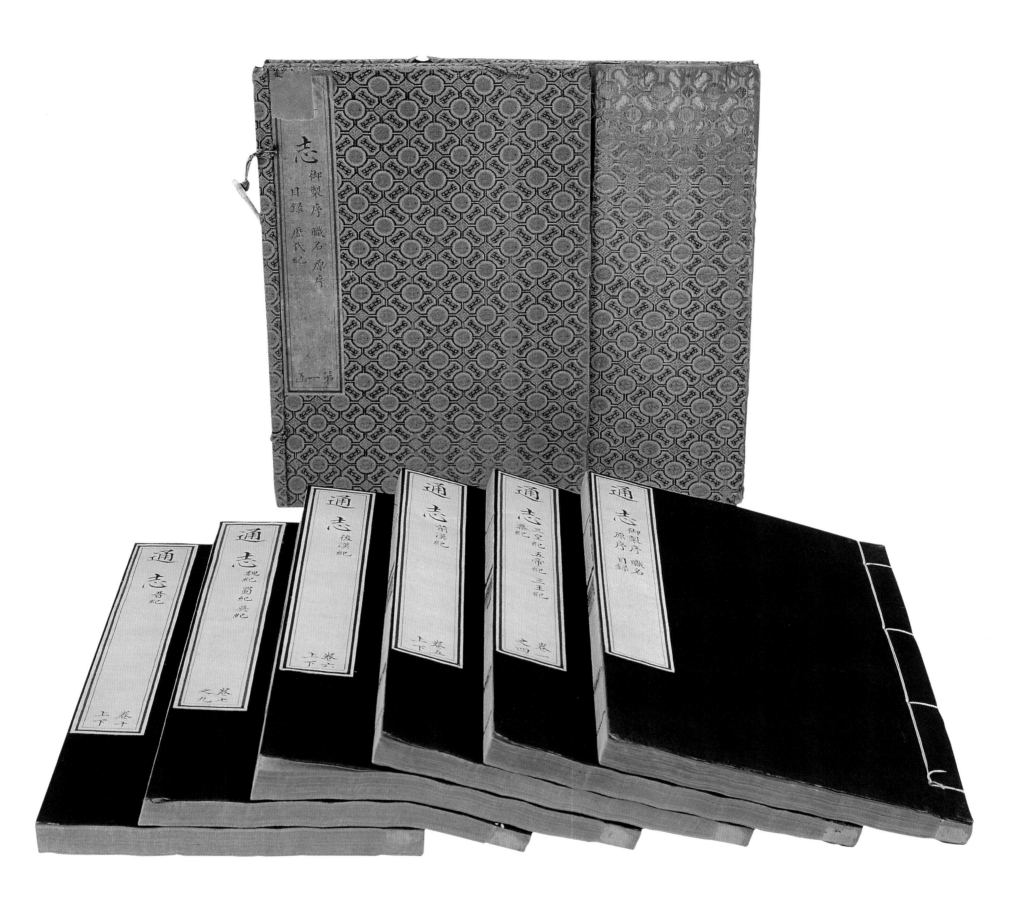

49、《文献通考》

<u>三百八十四卷</u>

<u>（元）马端临撰　清乾隆十二年（1747）</u>

<u>武英殿校勘本</u>

<u>版框纵 22.5 厘米　横 15.2 厘米</u>

　　《文献通考》，书成于元成宗大德十一年（1307），历时二十余载，是书资料网罗之宏富，过于《通典》五倍。尤以宋代为巨，居全书一半以上，被视为研究宋代制度的主要参考书。为继《通典》之后的一部通博的典章制度通史巨著。是研究上古至南宋嘉定年间的制度史，尤其是宋代政治、经济、法律等制度的极有价值的参考书。

50、《钦定续通志》

<u>六百四十卷</u>

<u>（清）嵇璜等撰</u>

<u>清乾隆五十年（1785）武英殿刻本</u>

　　是书体例与郑樵《通志》大体相同，记事与《通志》相接，始自唐初，迄于元末，历唐、宋、辽、金、元五朝，其文字，全部抄自正史。但与《通志》相比有所增改。研究有关方面的历史可与《通志》互相参照。从整体上看，此书较《通志》稍有所长，但内容多与同时期所修的《续通典》与《续文献通考》有所重复。

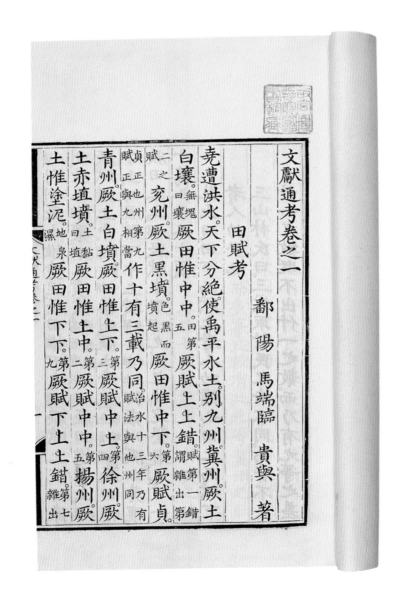

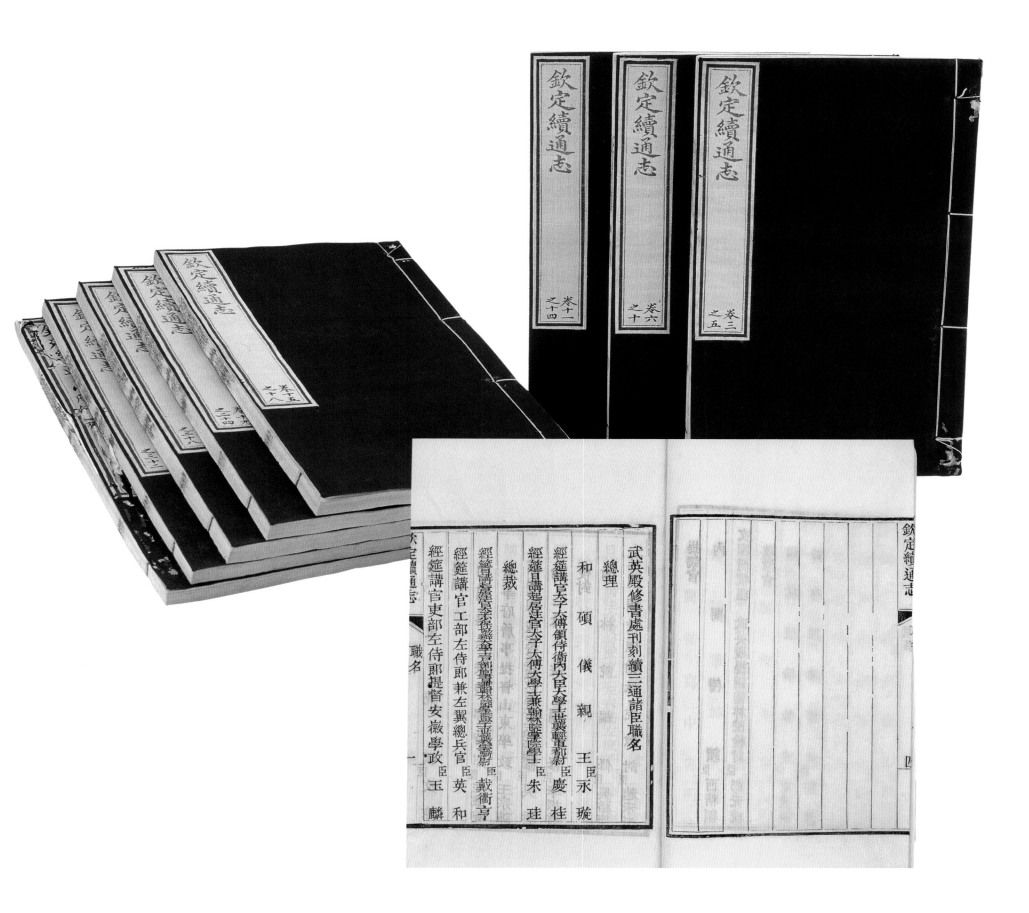

51、《钦定续通典》

一百五十卷

（清）嵇璜等撰

清乾隆四十八年（1783）武英殿刻本

为续杜佑《通典》之作。体例基本仿杜佑《通典》，仅将兵典分为兵、刑二门。始自唐肃宗至德元年（757），终于明崇祯十七年（1644），近九百年间，

是书取材范围广泛，于前代正史、政书、类书及文集、奏议等无不采撷。历唐、宋、辽、金、元、明六朝政治、经济等方面的典章制度，尤详于明代之事。对考察唐以后各代的政治、经济状况具有重要参考价值。

52、《钦定续文献通考》

二百五十卷

（清）嵇璜等撰

清乾隆四十九年（1784） 武英殿刻本

又名《续文献通考》。记事上接马端临《文献通考》，始自宋宝庆元年（1225），终于明崇祯十七年（1644），其间四百多年，门类略有删增。是书体例清晰，舛错较少，其史实价值高于《续通典》和《续通志》，为清编《续三通》中之佳作。

53、《皇朝通志》

一百二十六卷 / （清）嵇璜等撰

清乾隆年武英殿刻本

又称《清朝通志》，略称《清通志》。体例仿郑樵《通志》，共分二十略，但省去了本纪、列传、世家、年谱，且细目也据实际情况有所增减。

书成于乾隆五十二年（1787）。记事始于清初太祖天命元年（1616），迄于清高宗乾隆五十年（1785）。反映了清前、中期的政治、经济、文化等诸多方面的情况。对清开国至乾隆典制，缕分条析，端委详明，内容丰富，对研究清代典章制度具有参考价值。

54、《皇朝通典》

一百卷 / （清）嵇璜等撰

清乾隆年武英殿刻本

又称《清朝通典》，略称《清通典》，于乾隆三十二年（1767）开始编修，大约完成于乾隆五十一年（1786）至五十二年（1787）之间。全书共分九典，记清开国时太祖努尔哈赤天命元年（1616）至乾隆五十年一百七十多年间的社会典章制度之沿革。据《清一统志》、《大清会典》、《大清通礼》等书编纂而成。反映了这一阶段的历史变化，为研究清史的重要参考书。

55、《皇朝文献通考》

三百卷／（清）嵇璜等纂

清乾隆年武英殿刻本

又名《清朝文献通考》，略称《清文献通考》。其体例同于乾隆十二年（1747）所修《续文献通考》，是《续文献通考》之一部分。记事始于清开国时的天命元年（1616），迄于乾隆五十年（1785）。取材多据档案、国史、实录、起居注、官修诸书、省修诸志及私人文集等。清前、中期主要行政典制和社会经济制度资料大致包罗于内，对研究清史有一定参考价值。

56、《大清会典》（康熙朝）

一百六十二卷／（清）伊桑阿等纂

清康熙二十九年（1690）

内府刻本

版框纵 24.3 厘米 横 17.4 厘米

亦称《康熙会典》，是清入关后正式颁行的第一部会典，记事始于清初崇德元年（1636），迄于康熙二十五年（1686）。其体例因于《明会典》，以职官为纲，分项列述。全书内容丰富，凡有关"职方、官制、郡县、营成、屯堡、觐享、贡赋、钱币诸大政于六曹庶司之事"无所不载，是研究清代法律的重要参考资料。

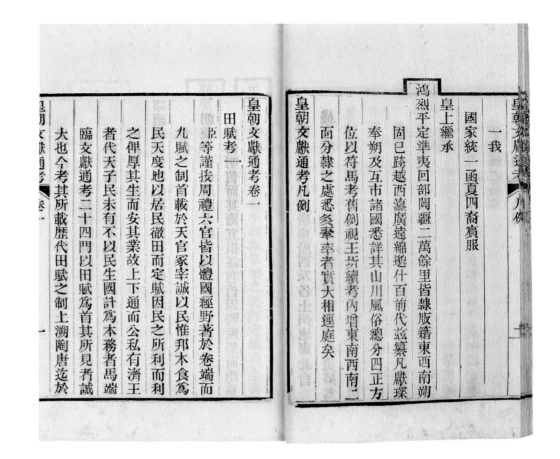

大清會典

册五　册四　第三册　册二　第一册

御製序
凡例
進表
職名
目錄
宗人府
內閣

卷一至二

57、《大清会典》（雍正朝）

二百五十卷 /（清）允禄等纂

清雍正十年（1732）内府刻本

版框纵 23.5 厘米 横 17.4 厘米

　　亦称《雍正会典》，于雍正二年（1724）
下谕纂修，增入康熙二十六年（1687）至雍
正五年（1727）的内容，结构有所调整，由
康熙十六子允禄与盛京户部侍郎兆华主持，
至雍正十年（1732）修定呈览，并于次年颁行。

58、《大清会典》（乾隆朝）

一百卷 《则例》一百八十卷

（清）允祹等纂　清乾隆二十九年（1764）

武英殿刻本

版框纵 23 厘米 横 17.1 厘米

　　此本继《雍正会典》之后，于乾隆十二
年（1747）下令修纂。记事上起清初太祖努
尔哈赤、太宗皇太极和顺治三朝，下迄乾隆
二十七年（1762），是一百余年来最完备的一
部《会典》，其创新之处是在编纂《会典》的
同时，又编定《会典则例》。以典为经，以例
为纬的会典体例，丰富了行政法律师的内容，
并为嘉庆、光绪两朝所基本沿袭。

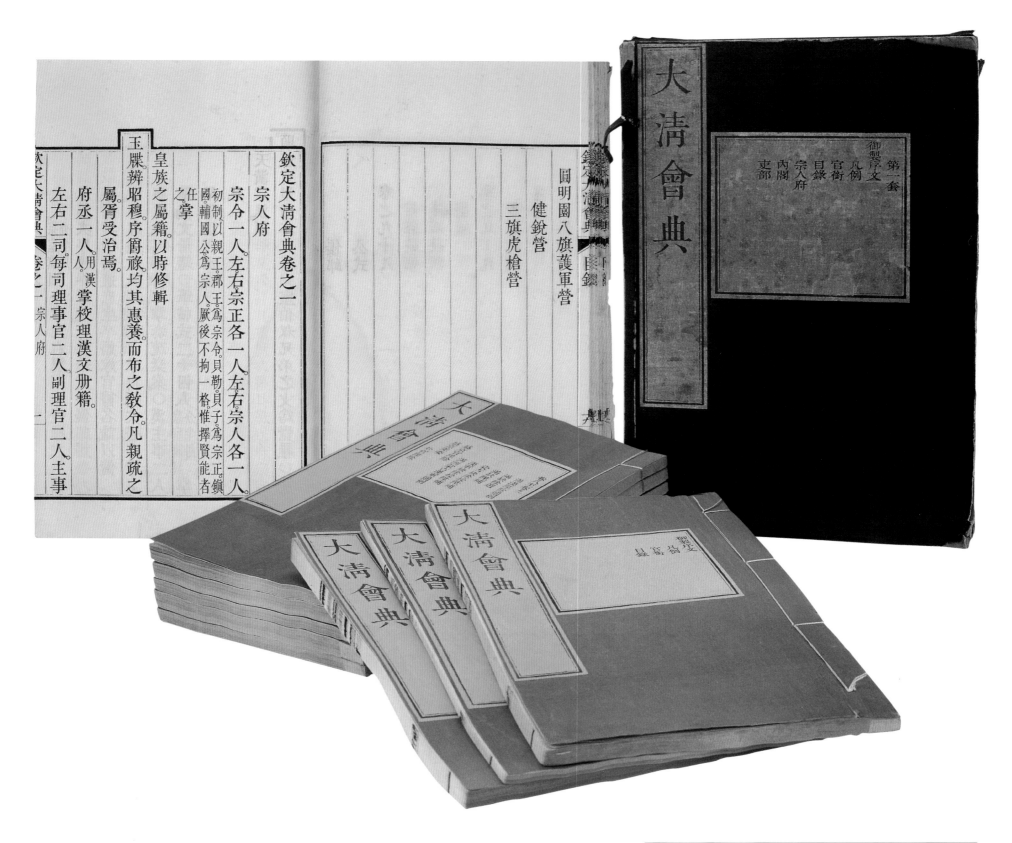

59、《钦定吏部则例》

<u>六十六卷 /（清）弘昼等纂</u>

<u>清乾隆七年（1742）武英殿刻本</u>

　　全书分六十六卷。计铨选汉官则例八卷、铨选满官员则例五卷、铨选满官品级考二卷、汉官品级考四卷、处分则例四十七卷。记事起于乾隆六年（1741）。是书为继雍正十二年（1734）刻本之后的增修本，流传较少，颇为珍贵。

60、《钦定户部则例》

<u>一百二十六卷　卷首一卷</u>

<u>（清）于敏中等纂</u>

<u>清乾隆四十六年（1781）武英殿刻本</u>

<u>版框纵 19.8 厘米　横 15.8 厘米</u>

　　户部是清代中央国家机关中总理全国户籍、钱粮的重要部门。《户部则例》是户部所属各司办理有关钱、粮诸事的各项规定。始修于乾隆二十六年（1761）。此后，每届五年续修一次。内容包括户口、田赋、库藏等十四门，系例案二千七百余条。

　　《户部则例》所载材料翔实，特别是在户口、税收、漕运和开支等方面，提供了比较系统的数字，是研究清代户部沿革制度及全国财政情况的重要史料。

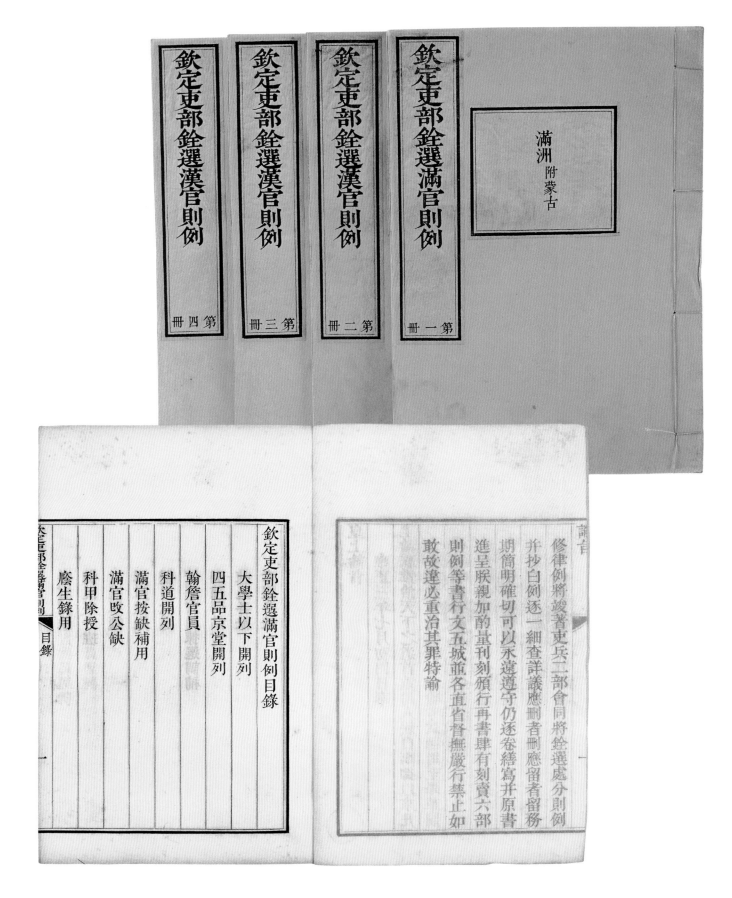

欽定戶部則例

第一函

欽定戶部則例　卷首　總類

欽定戶部則例　卷一至四　戶口

欽定戶部則例　卷五至七　田賦一

欽定戶部則例　卷八至十二　田賦二

欽定戶部則例　卷十三至十八　田賦三

欽定戶部則例　卷十九至二十三　庫藏

欽定戶部則例　卷二十四至二十七　倉庚一

欽定戶部則例　卷二十八至三十二　倉庚二

欽定戶部則例　卷三十三至三十四　漕運一

欽定戶部則例　卷三十五至三十七　漕運二

欽定戶部則例　總類　二　奏疏

戶部謹

奏為奏

聞事乾隆二十六年二月吏部會同臣部等部議覆

貴州巡撫周人驥條奏內稱查吏部等部所纂

之例其間增刪更定者不知凡幾俱未改正外

省止以准到部文存案今合計新舊纂之案

不下數千百件若不亟為編集成書誠恐年久

愈積愈多更難考究經臣等公同酌議戶部係

錢糧總滙較之別部欵項繁多一應事件俱怵

61、《钦定大清律例》

四十七卷 /（清）刘统勋等纂

清乾隆六年（1741）武英殿刻

三十三年（1768）增修本

版框纵 22.4 厘米 横 17 厘米

　　《大清律例》始修于顺治二年（1645），历时近一百年，至乾隆五年（1740）完成。此次续修，律文不变，四百三十六条，重点是增修例条，共一千四百五十六条，末附比引律条和秋审条款。《大清律例》以《大明律例》为蓝本，是中国历史上最后一部封建法典。是清朝最重要、最具代表性的法典。目前所见清代各次续修本有二十余种，是研究清代刑律沿革的资料。

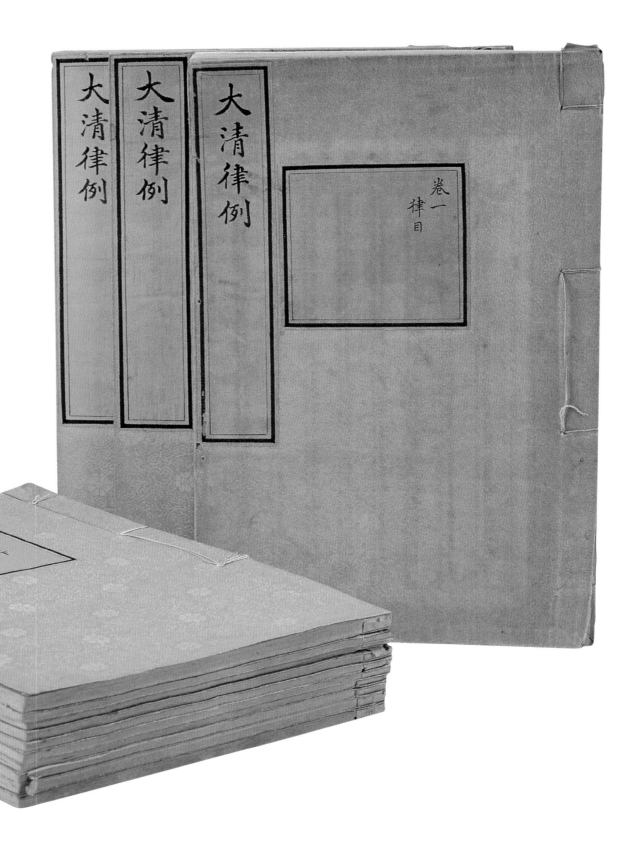

世祖章皇帝御製大清律原序

朕惟

太祖

太宗創業東方民淳法簡大辟之外惟有鞭笞朕仰荷

天休撫臨中夏人民既眾情偽多端每遇奏讞輕重出

入頗煩擬議律例未定有司無所稟承爰敕法司

官廣集廷議詳明律裘以國制增損劑量期於

平允書成奏進朕再三覆閱仍命內院諸臣校訂

妥確乃允刊布名曰大清律集解附例爾內外有

四、字书

清统治者在学习汉文化的同时，也注重发展民族历史文化，编纂了大量满文、蒙文和其它文字的字书、词书。相继完成两体、三体、四体、五体《清文鉴》，和《钦定清汉对音字式》《实录内摘出旧清语》等大量规范性词书的编纂，使民族语文的发展进入到较高阶段。

62、《康熙字典》

四十二卷 /（清）张玉书等纂

清康熙年内府朱墨精抄本

版框纵 18 厘米　横 11.7 厘米

清圣祖玄烨以为清初通行的明代梅膺祚的《字汇》疏舛、张自烈的《正字通》芜杂，遂于康熙四十九年（1710）成立编书机构，命大学士张玉书等多人编纂字书，至康熙五十五（1716）成书，共收入四万七千零三十五字，由康熙帝钦定书名《字典》，因其系康熙亲自主持编纂，故后人通称为《康熙字典》。它是我国第一部以《字典》命名的工具书，也是集历代字书之大成的古代官修字典，但其中也存在若干错误。

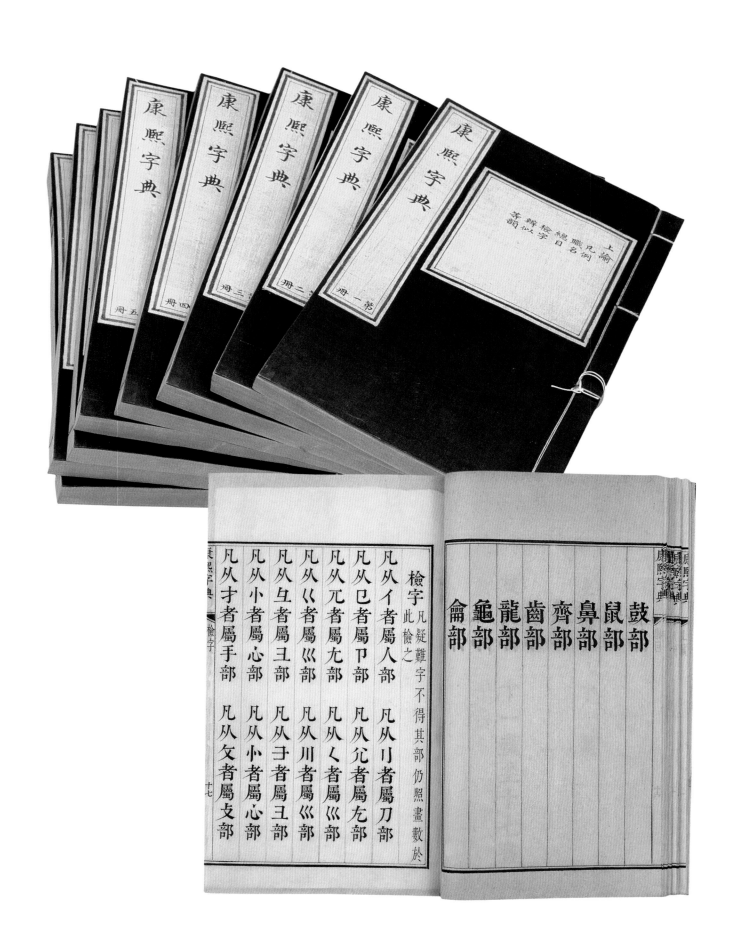

同 唐韻都寒切集韻韻會多寒切正韻都官切夶音單赤色丹砂也書禹貢礪砥砮丹山海經丹山以赤爲主黑爲外丹白爲內丹黃帝命甯封子烹鼎金石爲外丹之類陶弘景丹砂卽朱砂也又道家以赤爲丹黑爲主黑丹納新爲內丹黃庭經八瓊丹註八者朱砂雄黃空青硫黃雲母戎鹽硝石雌黃之類也又博物志和氣相感則陵出黑丹主壽昌民又以朱色塗物曰丹揚雄解嘲朱丹其轂又容美曰渥丹顏如渥丹又赤心無僞曰丹仁曰丹謝朓詩秉丹心寧流素絲涕又姓漢丹玉宋丹山又崔明丹東又丹陽郡名漢武帝改鄣郡爲丹陽郡晉武帝分立丹州後改丹州又宣城毗陵二郡又州名本赤翟地元魏置

用安息又通作垸周禮冬官考工記冶氏爲殺矢刃重三垸淮南子時則訓圓而不垸註轉也列子黃帝篇侗然承翳累五垸而不墜垽與凡同又叶都年切音顛詩商頌松柏丸丸叶下遷虔說文傾仄而轉者从反仄徐曰仄者可反爲丸故仄而不可回故反而不可左可右仄者一面敧而反可爲凡而凡不可回也又俗丹字凡

丸 字三丹曰彤 古文 曰彡

豹古今注丹徼南方徼色赤故稱丹徼爲南方之極也又丹國名見南史又山海經鳳凰產于丹穴又窺丹鳥名爲九鳳之一又牡丹花名本草一名鼠姑又木丹梔子花別名又叶都懸切音顛羅敷歌南陌北紫丹芷草別名又葉都懸切音顛羅敷歌南陌北紫渚盈軒清川舍藻景高岸被華丹形膚等字从此越赤石外象丹井中象丹形青彤䑪等字从此說文丹巴

文 、 宝

、唐韻之庾切集韻韻會正韻腫庾切夶音主塵君也董仲舒賢良策行高而恩厚知明而意美愛民而好士可謂誼主矣呂氏春秋朝臣多賢左右多忠如此者國曰安主日尊天下服此所謂吉主也又大夫之臣稱其大夫曰主日左傳昭二十八年成鮒對魏舒曰公室益近文德矣又天子女曰公主周制天子嫁女諸侯不自主婚使諸侯同姓者主之故謂之公主又賓之對也禮檀弓賓爲賓焉主爲主焉又左傳僖三十年燭之武見秦伯曰若舍鄭以爲東道主註鄭在秦之東也又宰也守也宗立以爲東道主主也又神主宗廟立以栗木爲之春秋傳虞主用桑

四 主 古

63、《御制五体清文鉴》

三十六卷 /（清高宗）弘历敕纂

清乾隆年内府精写本

版框纵 34 厘米 横 19 厘米

　　该词典是一部满藏蒙维汉合璧辞典，此书系《御制清文鉴》基础上逐渐增加蒙文、汉文、藏文、维文等而成的清代第六部官修"分类词典"。该词典由"正编"、"补编"等组成。约收一万九百余组满藏蒙维汉文对照词语条目，词汇量最丰富，是一部满藏蒙维汉语互译及研究清代满藏维语语言学最珍贵的资料，在清代满蒙文语言文化及词典编纂中具有很高的价值。

64、《实录内摘出旧清语》

十四卷 /（清）傅恒等编

清乾隆年武英殿刻本

版框纵 20.1 厘米 横 13.8 厘米

　　又名《实录内择出旧清语》《旧清语》等。该词典是满文注解词典，摘录解说清前三朝《清实录》内出现的疑难满语词语，主要从清太祖、太宗、世祖三朝皇帝《实录》中选出意义转变较大、早期口语成分或具有习惯用法的古旧满语词语，按出现的先后顺序编排，用乾隆时期经过规范的新清语加以解释。正文每门首字满文词语，下列满文注解。全书共四百一十一页，收录八百一十四条旧满语词汇，是一部小型"时序词典"。该词典词虽汇量最少，但是为满洲语言文化发展演变提供了重要资料。

65、《满蒙藏嘉戎维语五体字书》

不分卷 /（清）佚名辑

清满蒙藏嘉戎维语合璧写本

版框纵 2.8 厘米　横 13.6 厘米

又名《五体字书》。主要收录以名词为主的单词、"奏折成语"、日常用语等，全书共三百七十八页，大约收录七百四十六组满蒙藏嘉戎维语对照词语条目。是一部小型"无序词典"，该词典词汇量虽少，但是清代唯一一部满蒙藏嘉戎维五体合璧词典。是满蒙藏嘉戎维语的互译及满洲、蒙古、藏族、维吾尔族各语言文化研究不可缺少的的资料。该词典流传不广，只有一部清写本流传于世。

66、《和素像》

（清）佚名绘

绢本　设色　纵 159.2 厘米　横 115 厘米

　　和素，清康熙年间满洲人。字存斋，姓完颜氏，阿什坦之子。隶内务府满洲镶黄旗，累官内阁侍读学士，御试清文第一，赐巴克什号，充皇子师傅，翻书房总裁，博学群书，通晓满汉两种文字，精于翻译。译有《左传》《黄石公素经》《菜根谭》《琴谱》《三国志》《西厢记》《金瓶梅》等名著。

　　本幅画为和素四十五岁坐像。上诗堂有张英、励杜讷、孙宗宪及和素本人题记。图中和素身穿朝服，挂朝珠。其面容具有典型的满洲民族特征，面色微赤，高颧，留须。其神态蔼然，目光沉静，举止端庄。画面生动再现了这位满洲大臣儒雅谨严的性格和精神风貌。

五、目录书

　　盛期的皇宫古物文玩收藏既美且富，对其整理的结果就产生了各种专门性目录。如书画目录有《石渠宝笈》，佛道书画目录有《秘殿珠林》，金石目录有《西清古鉴》、《西清续鉴》等。图书方面，有进书目录《浙江采集遗书总录》、《江苏采进遗书目录》，禁书目录有四库全书馆编定的《全毁书目·抽毁书目》，排架目录有《钦定四库全书荟要分架图》等，可谓异彩纷呈，只是多未付梓。

67、《石渠宝笈》

四十五卷／（清）张照等编

清乾隆年

内府朱格抄本

　　乾隆喜爱书法绘画，注重收藏。当时宫廷收藏的历代书画已达万余件，真赝并蓄，敕命廷臣张照等人"详加别白，遴其佳者"，一一著录，荟成此目。

68、《云山墨戏图》卷

（宋）米友仁绘

纸本 纵 21.4 厘米 横 195.8 厘米

　　米友仁（1074～1153）名尹仁、寅哥，字元晖，号嫩拙老人，祖籍太原（今属山西），移居润州（今江苏镇江），是著名书画家、鉴赏家米芾的长子，人称"小米"。他深受家学影响，具有深厚的书画造诣；曾任兵部侍郎、敷文阁直学士，为皇室鉴定法书绘画。其山水画继承了米芾以墨点积叠表现烟雨变灭的技法，笔墨更加放纵挥洒，不求物象的外在形似，崇尚平淡天真的审美意趣，自称"墨戏"。它丰富了中国画水墨渲染的技法传统，促进了水墨山水画的进一步发展。画史上有"米家山"、"米氏云山"、"米派"之称。

　　此幅以米氏云山所擅长的"米点皴"表现云雾掩映的江南丘陵景色，颇为乾隆帝喜爱，不仅在本幅上题诗一首，钤宝玺多方，而且将它著录于《石渠宝笈》内，以示珍藏。

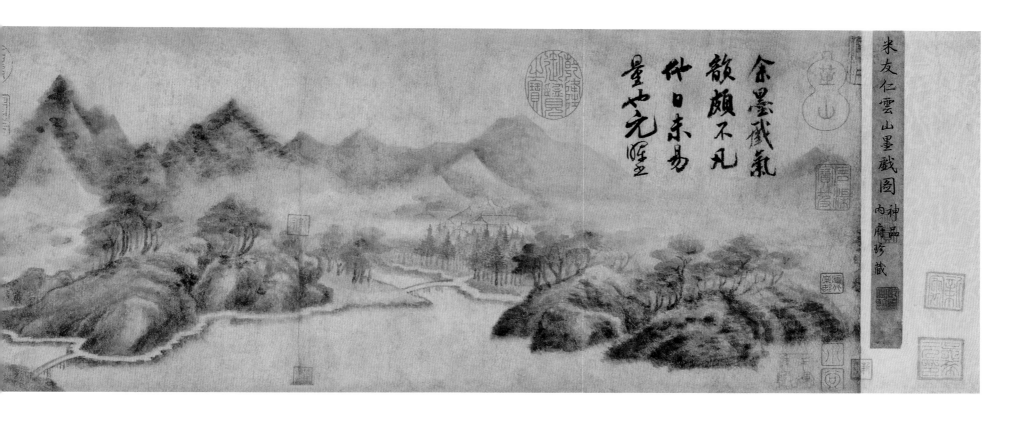

余墨戲氣
韻頗不凡
他日未易
量也元暉

米友仁雲山墨戲圖 神品 內府珍藏

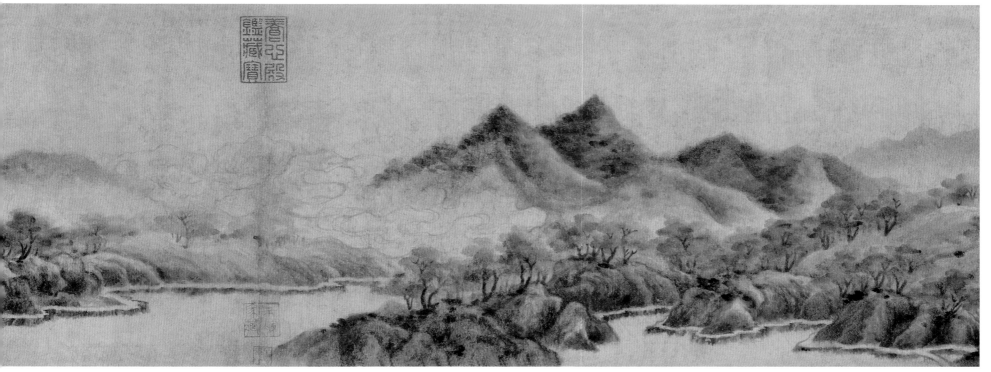

69、《江山牧放图》卷

（宋）祁序绘

绢本 设色 纵 47.3 厘米 横 115.6 厘米

祁序，生平不详。宋内府《宣和画谱》记载，他善作花竹禽鸟，又工画牛，有戴嵩笔法写实，妙得其真的遗风。其作品被宣和内府收藏并著录于《宣和画谱》的有四十四件。此幅是他流存至今的唯一一件作品。

本幅无款，前隔水有金章宗完颜璟瘦金体书题签："祁序江山放牧图"。本幅有清高宗弘历题五律诗一首。清梁清标书签："北宋祁序江山放牧图蕉林珍藏"。鉴藏印有金章宗"内殿珍玩"、"明昌"、"明昌宝玩"、"御府宝绘"；清耿昭忠"耿昭忠信公氏一字在良别号长白山长收藏书画印记"，梁清标"蕉林"、"观其大略"以及乾隆、嘉庆、宣统诸帝之玺。

图绘初春时节，牧童们在湖泽坡岸间牧牛的情景，是典型的宋代风俗小品画。作者将悠闲惬意的牛与风和日丽的环境有机地融为一体，浓郁的乡土风情洋溢在画面，展现出欢乐祥和的主题。全画为平远式构图，取景开阔。各种情态的牛，或低头饮水或昂首举目，或扭身顾盼或侧身前行，皆神态生动，富有情趣，显示出作者娴熟的笔墨技法和准确的造型能力。

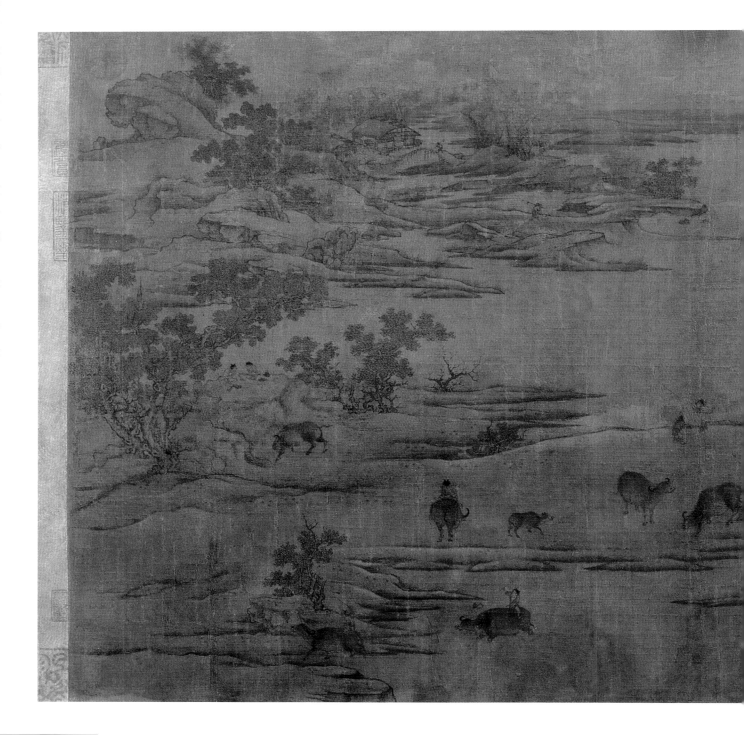

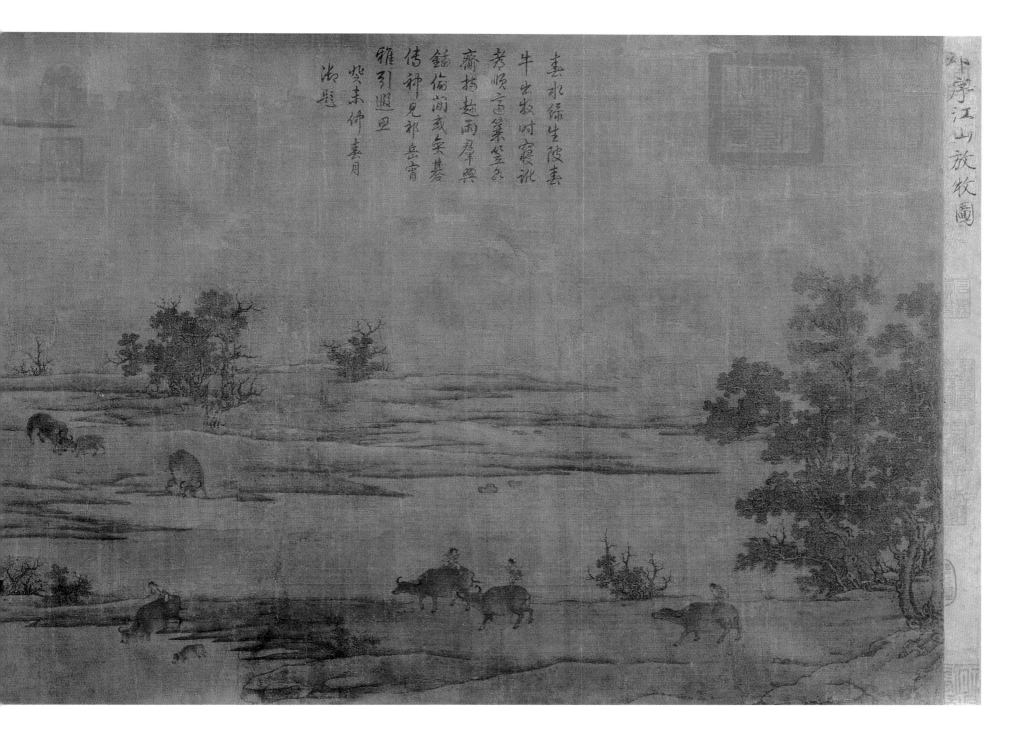

70、《临韦偃牧放图》卷

（宋）李公麟绘

绢本　水墨淡设色

纵 46.2 厘米　横 429.8 厘米

　　李公麟（1049～1106）字伯时，号龙眠
居士，舒州舒城（今属安徽）人。宋神宗熙
宁三年（1070）中进士第，官至朝奉郎。他
好古博学，擅画各种题材，并卓有成就。宋代
邓椿《画继》评他："鞍马逾于韩幹，佛道追
吴道玄，山水似李思训，人物似韩滉。"不仅
如此，他完善了不事粉黛、纯以线条勾勒物
象的"白描"画法，对中国画传统的线描造
型方法具有重大影响。

　　卷右上角有李公麟篆书自题："臣李公麟
奉敕摹韦偃牧放图。"另有清弘历题诗。后隔
水有弘历题记，后幅有明朱元璋题记。

　　此卷是李公麟奉北宋皇帝旨意而临摹
唐代画马高手韦偃《牧放图》之作。画卷在
布局、立意上不失韦偃原作的风貌，图自右
向左展开，共描绘了一千二百八十六匹马，
一百四十三位奚官、围人。作者运用马群间
自然的聚散离合，牧马人彼此的顾盼呼应，形
成疏密有致的空间节奏，从而将宏大的场景
安排得有条不紊，较好地体现了韦偃所描绘
的牧放皇家良驹的壮观场景。在具体的人物、
马匹描绘上，表现出李公麟自己的技艺特点，
图中设色较为浓重，冷暖色调在和谐互衬中
无富丽之气，深得朴拙无华之美。人物和马
均用中锋行笔，墨线勾描，遒劲圆转而富于表
现力度的精细线条，成功地刻画出神态各异
的人、马形象。图中坡石、杂木或用赭石色
渲染，或略做皴擦，其笔致已初现文人山水画
雅洁、淳朴的情趣。

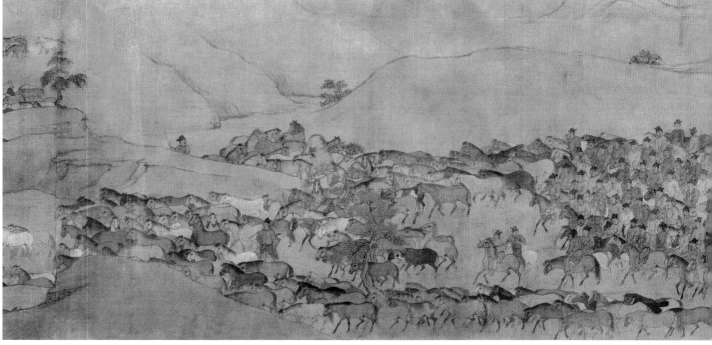

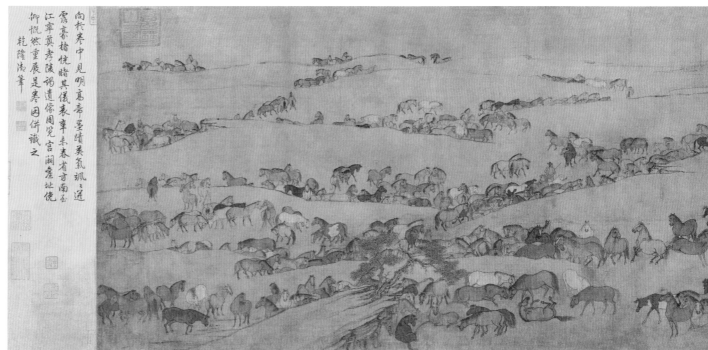

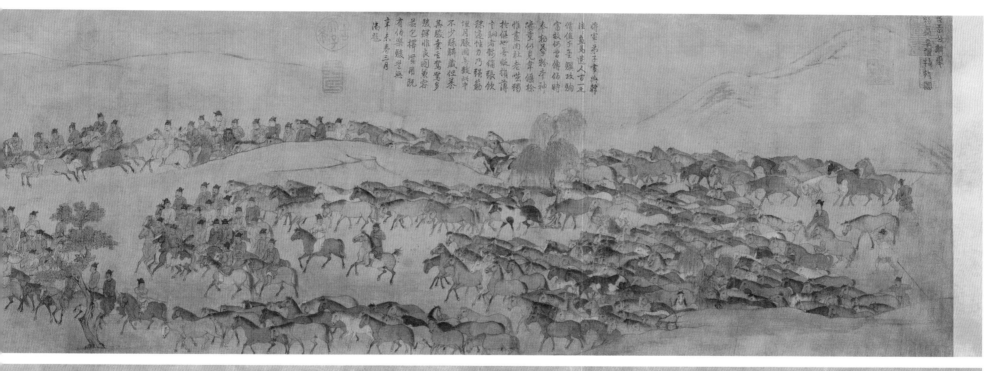

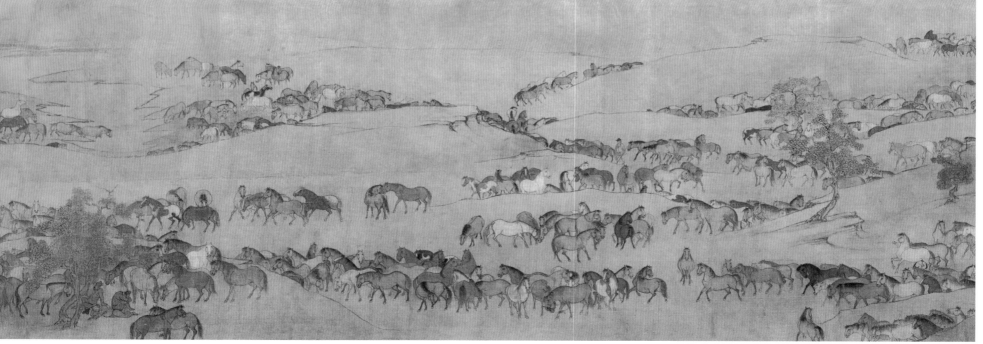

71、《昭陵六骏图》卷

（金）赵霖绘

绢本 设色 纵27.4厘米 横444.2厘米

赵霖，生平不详，雒阳（今河南洛阳）人，以专擅人马画供职于金世宗朝（1161～1189）。

引首有清弘历书《昭陵石马歌》，本幅有弘历题诗两首，尾纸处有金代赵秉文跋，称此卷为赵霖所绘。钤"乾隆宸翰"、"古希天子"、"石渠定鉴"等印玺。

昭陵，位于陕西省，是唐太宗李世民的陵墓。在陵墓的建造过程中，太宗于贞观十年下诏，由擅建造、绘画的阎立德、阎立本兄弟主持设计与施工，将随他冲锋陷阵的六匹战马形象琢刻于石屏，镶嵌在陵墓的北阙，以示对它们的表彰和纪念。因此，这六匹战马又合称"昭陵六骏"。

画卷上每匹战马旁，录有太宗亲自为每匹马做的赞辞，以及介绍该马的名称、肤色、乘用时间、所负箭疮和气格秉赋等文字说明。这些或繁或简的文字也成为画卷构图中和重要组成部分，起到了间隔画面的作用，使动态各异的六骏在形式上被联结在一起。在马匹的描绘上，赵霖在忠实于原作艺术风格的同时，又融合了唐代韩幹遒劲而细腻的笔法，将马的皮毛质感表现得更加逼真写实；又吸收了汉代的艺术传统，使马的造型显现出石刻般的朴拙意趣。

唐太宗六馬圖

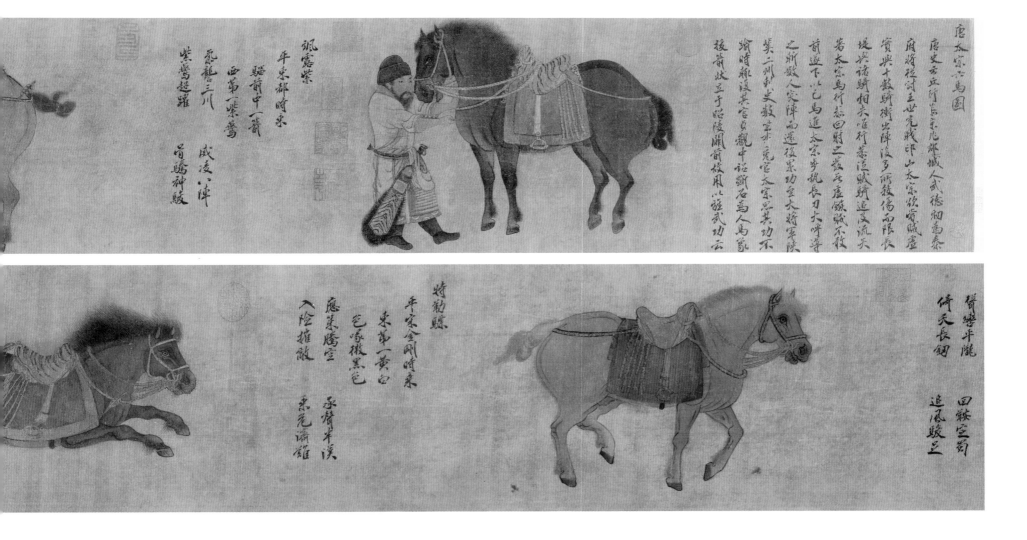

飒露紫
平東都時乘
西第一紫鷰
紫鷰超躍
威凌八陣
骨騰神駿

特勒骠
平宋金剛時乘
來第一黃白
色喙微黑色
應策騰空
入險摧敵
乘麟半漢
超兔無雕

青骓
平竇建德時乘
足輕千里
前銳之陣

拳毛䯄
平劉黑闥時乘
倚天長劍
追風駿足

飒露紫

平东都时来

骝前中一箭

西万一紫骝

72、《紫光阁赐宴图》卷

（清）姚文瀚绘

绢本 纵 45.8 厘米 横 486.5 厘米

姚文瀚，顺天（今北京）人。清乾隆八年（1743）成为宫廷画家，擅长画人物、释道像及山水，是乾隆朝后期的主要画家。

紫光阁位于紫禁城西侧的西苑中南海内。它始建于明代，清朝时是皇帝阅射和殿试武举之所。乾隆二十五年（1761），乾隆帝谕令将宫廷画家绘制的平定准噶尔部、大小和卓木回部的重要战役纪实画册，以及为战功卓著者画的一百幅肖像，悬挂在修缮一新的紫光阁内。次年正月，乾隆帝又亲自在此主持筵宴，以犒劳傅恒、兆惠、班弟、富德等平定准部、回部的各路将士和弘扬乾隆朝的武功。图绘当时赐宴时的情景：乾隆帝在中和韶乐和丹陛清乐声中，赐酒给大将军，并由侍卫分赐酒给从征将士、文武大臣、王公贵族、蒙古族首领。君臣在乐舞声中，饮酒作乐，共庆凯旋。

此图场面宏大、所绘人物众多，但经过作者合理有序地巧妙安排，则显得动静相宜，杂而不乱，不失为一件既具有较高的艺术性又具有重要史料价值的作品。

此图绘成后，乾隆帝十分欣赏，不仅命收藏于皇宫重要的场所乾清宫内，还令将它收录于清内府编纂的书画著录《石渠宝笈续编》内，图上钤有"乾隆御览之宝"、"石渠宝笈"、"乾隆鉴赏"等清宫鉴赏印共计十方。

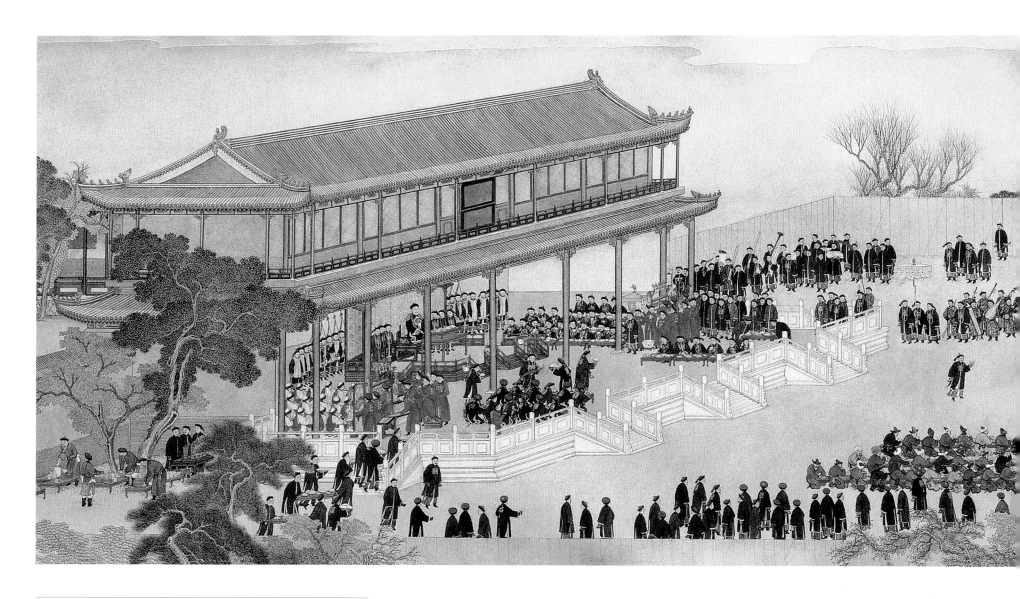

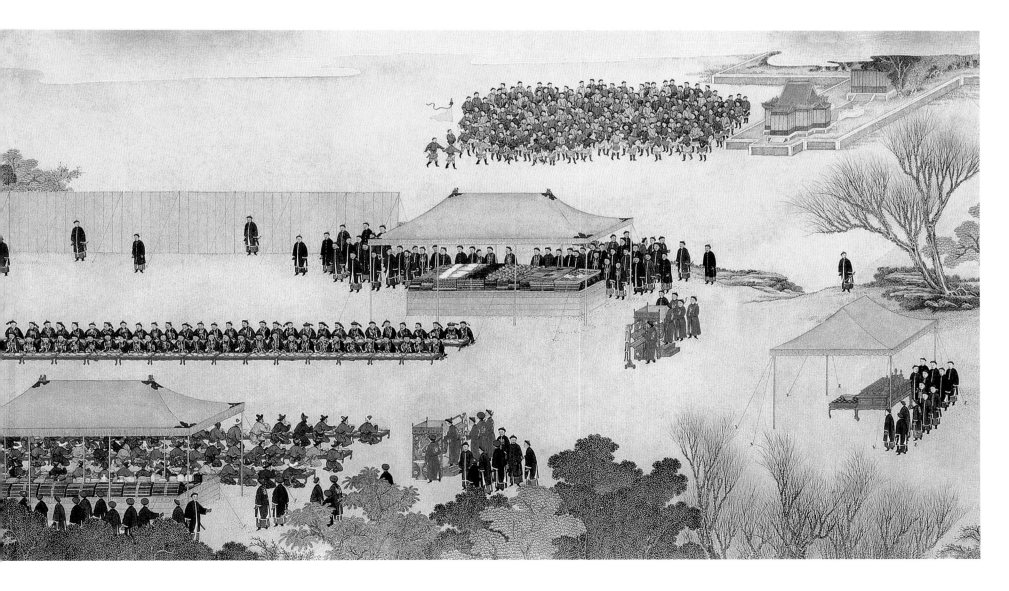

73、《陡壑奔泉图》轴

（清）王翚绘

纸本 墨笔 纵 74.3 厘米 横 31.4 厘米

王翚（1632～1717）字石谷，号耕烟山人。擅绘山水，曾因奉诏绘制清康熙《南巡图》而倍受赞誉，康熙帝赐书"山水清晖"，因此，又号清晖主人。他与同时代的山水画家王时敏、王鉴、王原祁合称"四王"，他们在清初画坛上形成了极强的复古势力，规范了中国传统山水画的技法和程式。

本幅墨题："黄鹤山人陡壑奔泉图丙辰中秋王翚"。丙辰为康熙十五年（1676），王翚时年四十五岁。画作仿元代著名画家王蒙（黄鹤山人）笔意，以高远式构图取景，通过繁林茂树，成功地表现了中秋时节，江南山水浑润沉郁之趣。

乾隆帝对此图倍加喜爱，不仅在画上钤有"乾隆御览之宝"（朱文）、"乾隆鉴赏"（白文）、"三希堂精鉴玺"（朱文）、"宜子孙"（白文）等玺印，而且将它存放在紫禁城内的重要居所重华宫内，并令在皇家绘画典藏著录《石渠宝笈重编》中详细记载。因此，图中可见"石渠定鉴"（朱文）、"宝笈重编"（白文）、"石渠宝笈"（朱文）、"重华宫鉴藏宝"（朱文）等印迹。

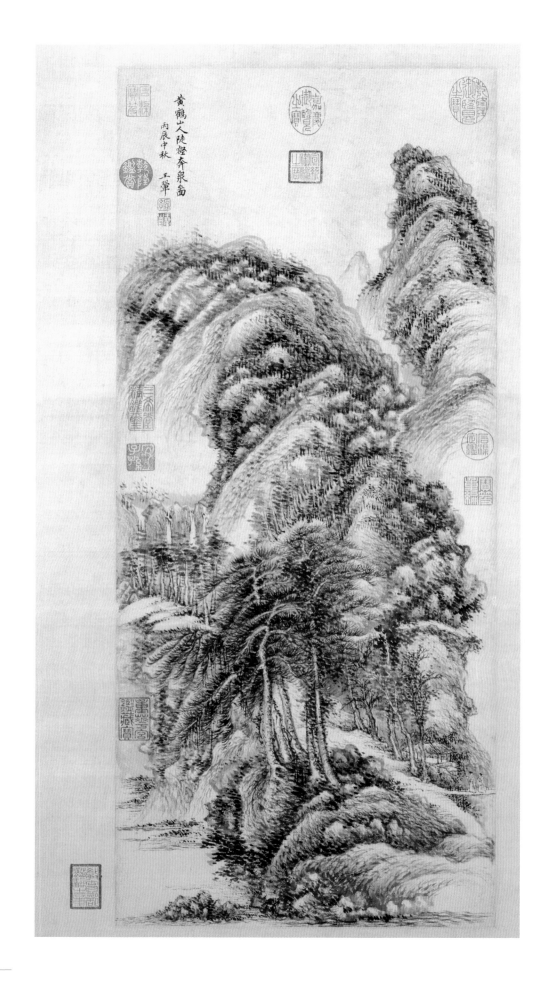

74、《秘殿珠林》

二十四卷 /（清）张照等撰

清乾隆九年（1744） 内府朱格抄本

是书修于乾隆九年（1744），比《石渠宝笈》一书稍前。此书专载清内府所藏的属释典、道经之书画。每卷之前又有该卷细目。著录每件作品的纸、墨与色，及标题、款识、印记题跋、高广尺寸等。考以往之书如《宣和画谱》等，虽有收录释、道内容者，但并无专以释、道书画为一书，从这一点上看，此书是首发其例。

75、《秘殿珠林续编》

不分卷 /（清）王杰等编

清乾隆五十八年（1791）

内府朱格抄本

版框纵 20.5 厘米　横 14 厘米

　　王杰（1725～1805），字伟从。乾隆年间进士。累迁军机大臣、上书房师傅、东阁大学士兼礼部事等。是书著录《秘殿珠林》未收和乾隆九年（1744）至乾隆五十八年清内府诸宫殿所藏佛道书画。其体例不分等次，一一详加记载。

76、《御笔菩提叶笺心经并题句》

（清）乾隆三十三年（1768）

高宗菩提叶写本

　　经折装，织金锦书衣，上有"万寿"字样及繁丽的图案，黑漆地泥金楷书题签。

　　《心经》全称《般若波罗蜜多心经》，有七种汉译本，以唐玄奘译本流传最广。乾隆帝佛缘深厚，六十三岁之前，每岁书《心经》两册；六十四至八十四岁时，改为每月朔望书之；退位后，每岁元旦、上元、浴佛日、寿辰及每月朔日各书一册。因此，故宫博物院藏有大量乾隆帝手书《心经》，但均为纸本，菩提叶笺本独此一部，系缘于大臣杨廷璋的进呈。

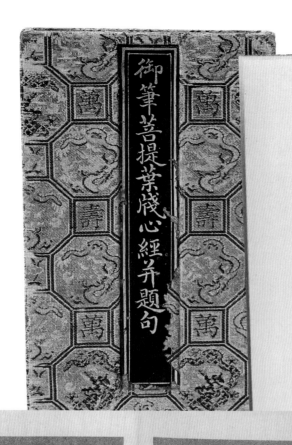

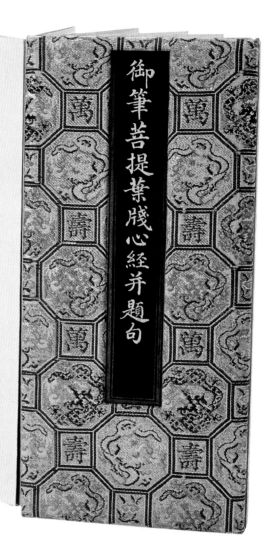

77、《西清古鉴》

四十卷 附《钱录》十六卷

（清）梁诗正等纂

清乾隆二十年（1755）武英殿刻本

磁青书衣，黄绫书签、包角。清宫藏古代铜器图录。仿宋吕大临《考古图》、《宣和博古图》二书，著录内府鼎、尊、彝等青铜器一千五百二十九件，每器绘制一图，对其铭文均钩摹注释，并有图说。所附《钱录》，著录历代货币。乾隆内府刻本《西清古鉴》传世稀少，书内虽收录部分伪器，但因器物均深藏于清内府，为世间所罕见，因而此书对后世的青铜器研究影响很大。

梁诗正（1697～1763）：字养仲，号芗林，钱塘（今浙江杭州）人。清雍正七年（1729）探花，乾隆年历户部、兵部、吏部、工部尚书，官至东阁大学士掌翰林院。

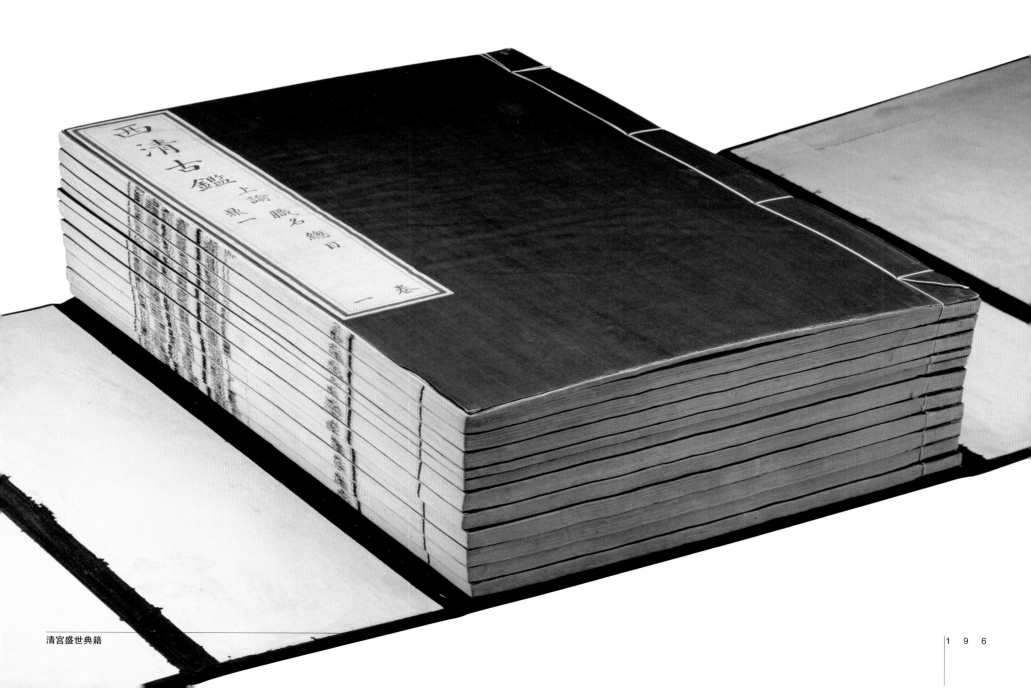

西清古鑑

卷二

鼎

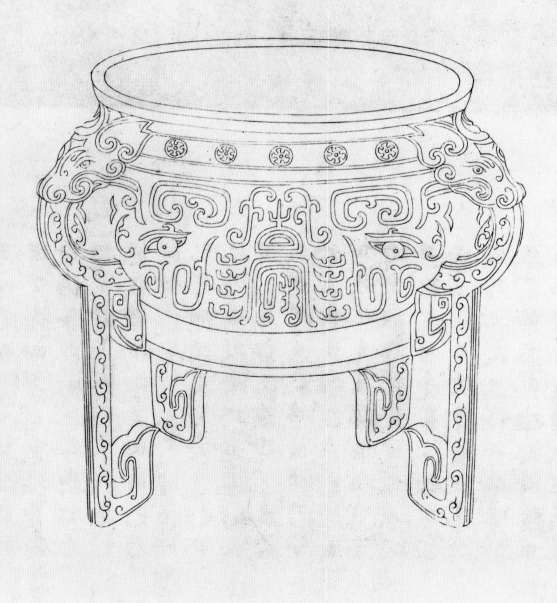

78、《西清续鉴甲编》

二十卷 附录一卷 /（清）王杰等编

清乾隆五十八年（1793） 内府抄本

版框纵 29.5 厘米 横 22.6 厘米

是书仿效《西清古鉴》体例，继续著录内府古代铜器九百七十五件。

79、才兴父鼎

西周中期 (公元前 966 ~ 前 865)

通高 22 厘米 宽 19.8 厘米

鼎是古代炊具，但在商周时期则是标志统治权力和等级的象征物。才兴父鼎造型和纹饰的特征是圆腹、圜底、三条足如柱。口沿上有两立耳，各与一足在一条直线上，也就是一耳对应一足，器物整体协调匀称，显示出一种庄严肃穆的形象。本器是传世品，经打磨上腊，颜色黑中透亮，器极精致、美观。器颈部施以回形纹为地，上以凸雕的三对长尾高冠凤鸟纹为主体的纹饰，十分华丽。器腹内壁还铸有铭文两行六字："才兴父作尊彝"。记此鼎为才兴父所作。

此鼎原为清代宫廷藏器，曾著录于《西清续鉴甲编》第一卷。乾隆帝晚年以王室之力，将宫中所藏铜器著录于书，公之于世，亲自主持编纂了《西清古鉴》、《宁寿鉴古》、《西清续鉴甲编》和《西清续鉴乙编》四书，这在当时极大地推动了金石学的研究。

周興父鼎

良作寶鼎

右高五寸四分深三寸四分耳高一寸一分濶
如之口徑五寸五分腹圍一尺七寸重六十七
兩按左傳良月註十月也又地名晉侯會吳子
於良又姓鄭大夫良霄又人名鄭子良晉王良
銘之取義未知何屬

六、戏曲音乐

80、《四海升平》（安殿本）

（清）乐部撰

清乾隆六十年（1795）南府抄本

安殿本，亦称"净本"，是为帝后看戏时对照台上角色演唱的，文词均经过润色，比较文雅，一切违碍的字句都不能出现，是定本，台上上演的内容不能超出定本的范围。

《四海升平》是节令承应戏。剧本取材于清乾隆五十七年（1792），英使马嘎尔尼来华之事，讲述文昌帝引天神天将、金童玉女等去给皇帝庆贺朝拜，借文昌帝之口叙说英咭唎国仰慕中华帝国，经海路数月赴朝，全凭圣天子洪福庇佑胜利到达。众星神同至庆贺，并跨海降伏众水怪，于是风平浪静，四海升平，突出歌颂了大清帝国抚驭万邦的主题。

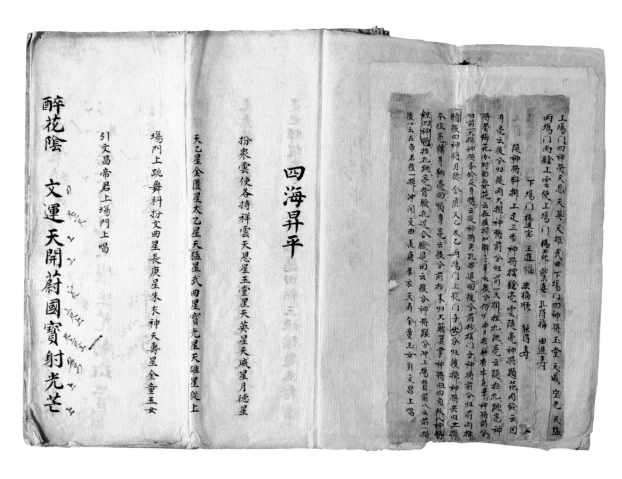

斗牛縈繞咱待持玉尺鑑氷絛懸象

昭昭應六府魁罡耀生花的斑管

任揮毫組織那才華新樣巧 白華蓋中

懸輔弼依戴匡疆含次璿璣仰承帝德開昌運萬文

文光護崇微小聖乃上清顯應梓潼元皇文昌星主

是也煇耀木天壯麗斗魁應四輔三垣標題玉籍清

華彩筆豔五花六押運二十七世之元功鴻鈞鼓鑄輔

百千萬年之景祚文治光昭道德裕才猷根柢功名

開忠孝源流桂額瑤宮鸞飛化宇霑涵敷澤嬪敔

聖母 訓政
聰明恭惟聖天子至仁至孝盡物盡倫玉著文德武

功之駿業萬邦共仰勳華誕敷經天緯地之鴻猷四

海咸孚聲教懋修聖學崇闡儒風小聖疊沐恩施

晉錫隆名微號感悚難言惟期贊襄明盛以廣皇仁

化育而已衆星辰各宜凜遵天子崇宸黙華敦本

屬行之訓諭承流宣化不得有違 衆星白領法旨金鳴

畫眉序 富貴最英豪士品真醇

孝義表看桂香玉局籍注名標炳辭

章黼黻昇平樹勳業勤廊廟這是

熙朝培養菁莪化環海宇徧沾文

教 文昌白 今當萬壽聖誕台垣星象齊赴京畿晉

祝小聖感沐恩榮孟欲趨觀天顏瞻依慶賀來此 聖母聖駕入圍

已是神州海嶼則見波平浪靜日麗風和正好穩渡雲

樣也 天井下大雲板金童玉女文昌帝君上大雲板長庚星天壽星文曲

星木衣神下至壽台四神將上四隅雲兗文昌帝君唱

81、《东皇布令》（库本）

（清）不著编者 清升平署抄本

"库本"即演员们排练时所使用的工作脚本，对上场演唱时脚色的行头穿戴都有所记载。库本可以修改，开本不一，装订粗糙。因为是工作脚本，用毕入升平署库收藏，故称"库本"。

東皇佈令 歙福錫民 總本

保看滄海幾遍桑田笑曰月跳凡不了吾乃西
池金毋是也趁此辰良吉日離却懸圃閬風暫
往塵寰走遭者保看那邊旌節幢幡定是東華
帝君來也雜扮四仙童各戴仙童巾穿氅氅絛

內奏樂科

縴引生扮東華帝君戴晃晃穿蟒束玉帶呂岛
王子登殿隨上衆趟場科仝唱

前腔 中華帝治日輝光韻說甚人間天上韻

萬民樂業壽而康韻人文闡皇風遐暢韻握玉
鏡治具畢張韻憲坤典讀式乾綱韻各作相見
科東華帝君白
王金毋勝常西池金毋白帝君萬

福東華帝君白欣逢大清 聖母 治太平理當
降福請金毋顯現神通西池金毋白怎敢占先
帝君請東華帝君白有占了玉樞上相呂岛呂
岛應科東華帝君白速宣雷公電毋風伯雨師

照見

大清國土

主聖民安嘉祥恊應今值元宵令節不免駕雲車驅風馭

臨下界到帝居降祥散福去者眾仙童仙童應科東

華帝君白可傳宣玉樞上相呂嵒隨駕仙童白領法

吉東華帝君白就此擺駕前往者仙童白領法吉眾

遠場科全唱

八聲甘州 天清氣朗看瑤空高捧化日舒長陽和

醞釀皇州錦繡風光栁絲婀娜迎仙伏花氣霏微雜

御香相將祝萬年帝道遐昌全下

82、《忠义传》（题纲）

<u>（清）不著编者</u> 清升平署抄本

　　所谓"题纲"，记录每一场次的出场人物和每一角色的扮演者，从主角到龙套无一遗漏。题纲要经过皇帝过目认可后才能开始排练，角色由谁饰演有时是由皇帝指派的。

83、《忠义传》（串头）

<u>（清）不著编者</u> 清升平署抄本

　　"串头"，也称"串关"，是演员在排戏时用的工作脚本，详细写明了各位角色的全部唱词，对白，身段表演，甚至每一位角色所站的位置，在排练时起到提示的作用，以保证顺畅排练，最后达到熟练自如的程度。

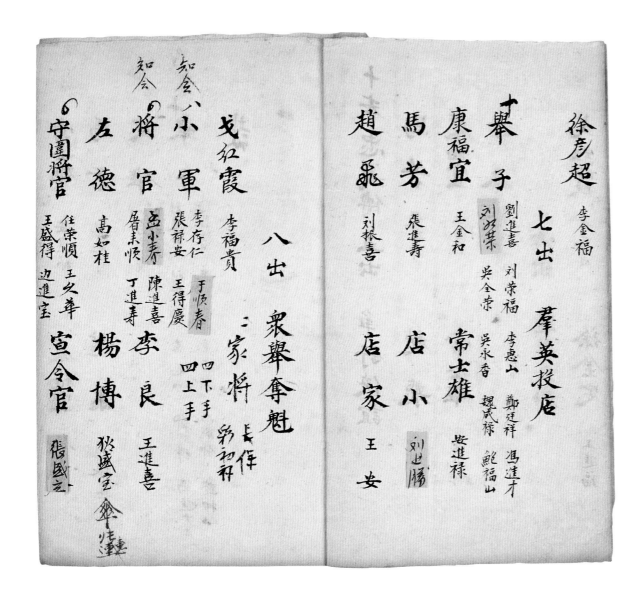

二月初八日准

本忠義傳　串頭

皮雄回白　刘荣福
上白對科下皮雄白以完常士雄
上白以作對科全下李良等白唱完　常士雄上作
　　　　　　　　　　　　　皮雄

對①皮雄下常士雄白一奔子　魏成祿上對科
魏成祿下鄭福山上對下常士雄白以戈紅霞上白

常士雄白戈紅霞白以完作對科下李良白
完唱　戈紅霞
　　　常士雄上戰戈紅霞敗束常士雄進①
戈紅霞
常士雄①對又續康初宜上對下李良白宣令官白
一奔子馬進才上對馮進才下馬芳上對下趙飛上對下
　　　　　　　　　　　　　　　　　白全

84、《忠义传》（曲谱）

<u>（清）不著编者 清升平署抄本</u>

　　《忠义传》演绎的是明初开国忠臣常遇春之后常士雄、康茂才之后康福宜二人落魄后，行侠仗义，危难中救助了被奸相陷害的吏部尚书李泰。有忠有义，是宫廷戏剧中大力提倡的一种道德规范，具有教化的作用。

　　此本曲谱为一至四出的内容，角色的对白，插科，唱词，以及身段动作一应详尽。在唱词傍注有工尺谱，是可以朗朗上口演唱的工作脚本，称"曲谱本"。

85、《雅观楼》提纲

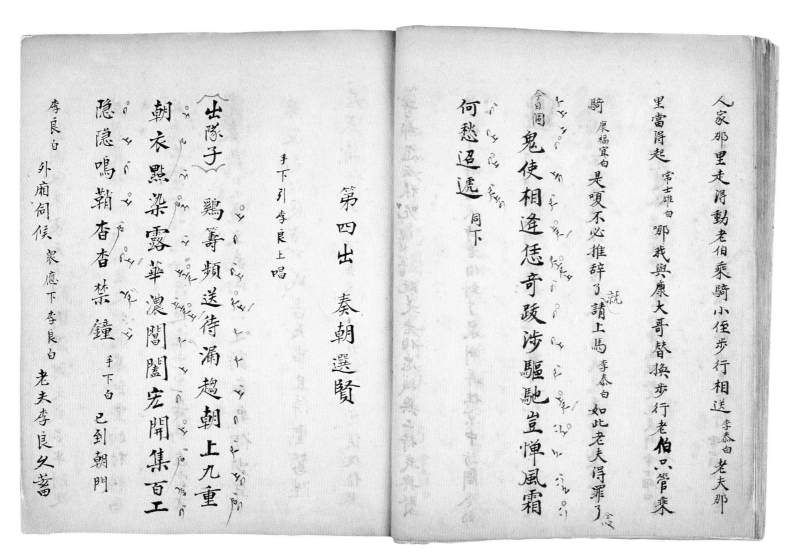

雅觀樓

頭場

李存孝　張得福　王元忠

四月華旗　謀長春壽　周進福

八馬童　畢春輝　周進喜　王順福

四龍套　劉來福　侯自祿　王恒福　王玉福
　　　　蔡進壽　馬保來　趙增福　孫義壽　楊增福
　　　　祁慶平　徐得山　于興福　石來祥　盧廷玉

四大鎧　尹元福　王得彩　穆雙祥

四上手　李三元

四將　孫和順　陸敬順　全福　張玉祿

韓鑑　劉雙福

二場

班翻浪　王全喜

四番將　劉全央　劉壽山　張央旺

四藍龍套　李富喜　李連福　白恒祿　張海央　王志寶

李存孝　元人

四月華旗　元人

八馬童　元人

四大鎧（龍套）　元元人

四上手　元人

四馬童　元人

四將　元人

三場

韓鑑　元人

二丑　王進喜　王得祿

李存孝　元人

四場

四番將　元人

李存孝　元人

五場

孟絕海　林興壽　郭春福

四藍龍套　孫全義　胡全增　楊有壽

四大鎧　尹富壽

韓鑑　元人

六場

李孝　元人

八馬童　元人

四大鎧　元元人

四月華旗　元人

孟絕海　元人

四藍龍套　元人

四大鎧　元人

七場

四上手　元人

八馬童　元人

四大鎧（龍套）　元元人

四月華旗（龍套）　元元人

李存孝　元人

四俊馬童　拿紅門旗　四鬼套　拿毒旗
八丑馬童　拿飛虎旗

86、《行书七律诗》轴

（清）张照书 纸本 行书

纵 143.7 厘米 横 54.8 厘米

张照（1691～1745）字得天，号泾南，天瓶居士、南华山人等，江苏华亭（今上海松江）人。康熙四十八年（1709）进士，雍正间官至刑部尚书，参与纂修《大清会典》，后因失职罪免职。乾隆七年（1742）复任刑部尚书，入直南书房，谥号文敏。工诗文，善书画，书法初学董其昌，中年出入颜、米，为"馆阁体"书法代表者，乾隆初年所谓的"御书"匾额和书画题跋多由他代笔。刻有《天瓶斋帖》。

此书七言律诗一首，行笔圆转流畅，墨色浓润，偶出枯笔于牵丝回绕处，更觉神采飞扬。其融董其昌疏朗闲逸的布白和颜真卿淳厚敦朴的笔致于一体，遂呈现自身风貌。

款署："张照"。下钤"张照之印"白文方印、"瀛海仙琴"朱文方印，引首钤"既醉轩"朱文方印。无鉴藏印。

87、畅音阁大戏台

此为紫禁城内演大戏用的最大的室外戏台。共分三层，上层为福台，中层为禄台，下层为寿台。三层可以同时出现人物、鬼怪、神仙。寿台台面有五个地井和三个天井，在此演戏，可上通天界，下至地狱。给人以更为全面、强烈的视觉感受。

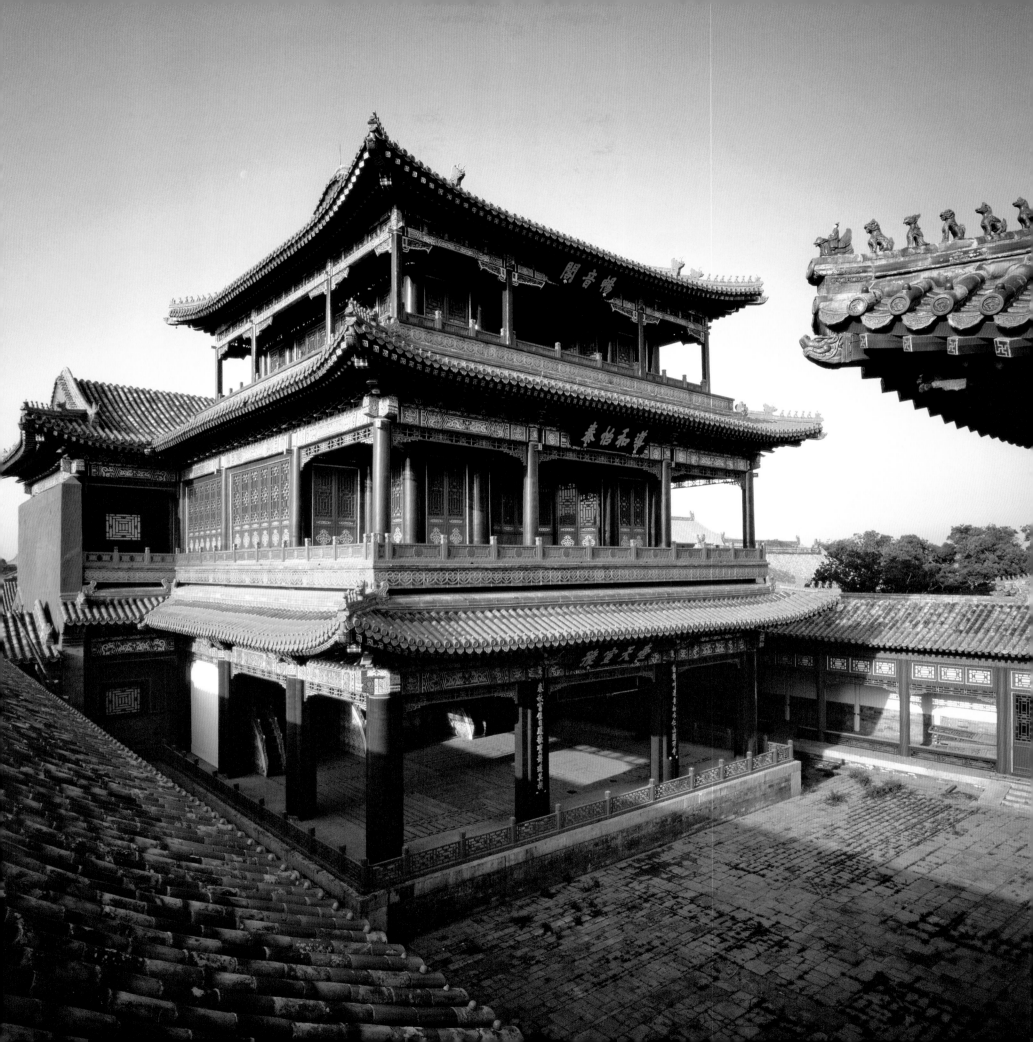

88、漱芳斋戏台

在紫禁城御花园漱芳斋。每年元旦，万寿等重要节日，均要在此唱戏。有时在宫内畅音阁大戏台唱罢后，余兴未消，便来此趁兴唱下去，直至曲终人散。

89、《平定台湾战图·清音阁演戏》页

（清）佚名绘 纸本 设色

纵 55.6 厘米 横 91.2 厘米

图绘乾隆五十三年（1788），乾隆帝款待平定台湾战事有功的福康安、海兰察等将领，在河北承德避暑山庄的清音阁观吉祥戏的庆贺场景。清音阁与紫禁城内畅音阁大戏台的建造形制一样，共分三层，上层为福台，中层为禄台，下层为寿台。上中下三层可以同时出现人物、鬼怪、神仙。寿台台面有五个地井和三个天井，在此演戏，可上通天界，下至地狱。给人以更为全面、强烈的视觉感受。

此图具有极强的真实感，画家以工整细腻的笔法一丝不苟地刻画人物与建筑。虽然人物众多，个个小如寸许，但是造型比例准确，衣冠穿戴合乎典制，乾隆帝等重要人物不失肖像画的特征，具有重要的历史价值。

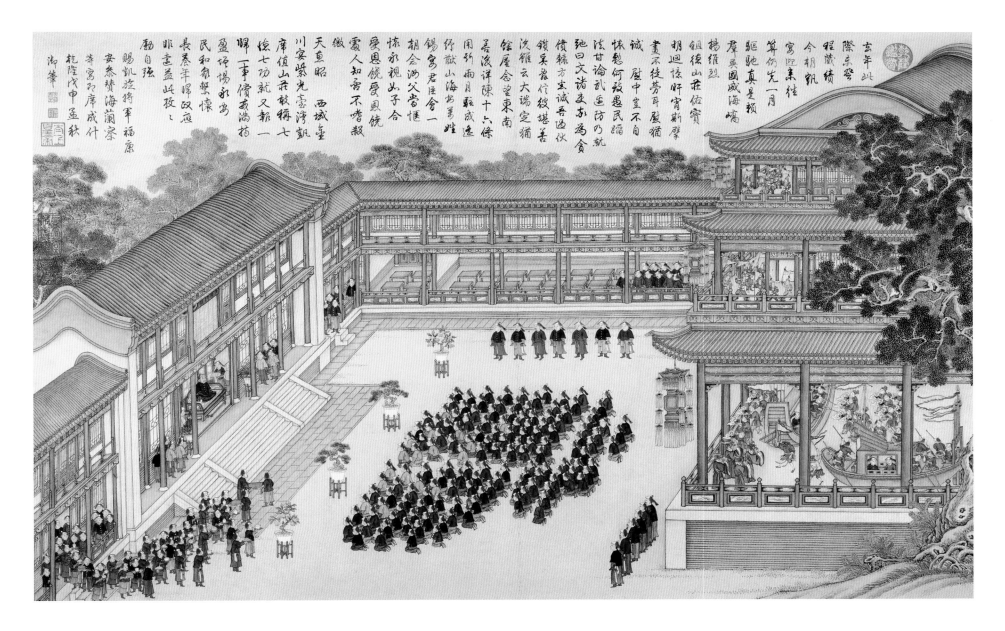

90、《茄吹番部乐章满洲蒙古汉文合谱集》

十七卷　清嘉庆初年泥金写本

经折装

版框纵 29.2 厘米　横 17.7 厘米

所谓的"乐章"是指大型套曲，如：交响曲、奏鸣曲、大合唱等各部分组成，结构上有相对独立性，可单独演奏。此集包括十七种，按文种分为"满蒙汉合璧"、"蒙满汉合璧"、"满蒙藏汉合璧"、"满蒙安南汉合璧"、"满蒙缅甸汉合璧"、"满汉合璧"等六种，根据演奏场合的不同分为朝会乐、宴饗乐等两类。

朝会乐主要在乾清宫、慈宁宫、交泰殿等内宫正殿内每逢元旦、冬至、皇太后及帝、后寿辰万寿节等重大节举行的庆贺活动中所演奏的各种音乐，宴饗乐主要在元旦、万寿节、除夕、皇帝大婚、公主下嫁、庆功等宫廷大型宴筵中所演奏的各种音乐，

以上十七部乐章书上既有歌词，又有乐谱。其歌词均是诗歌，情词谐婉，汲汲动人。

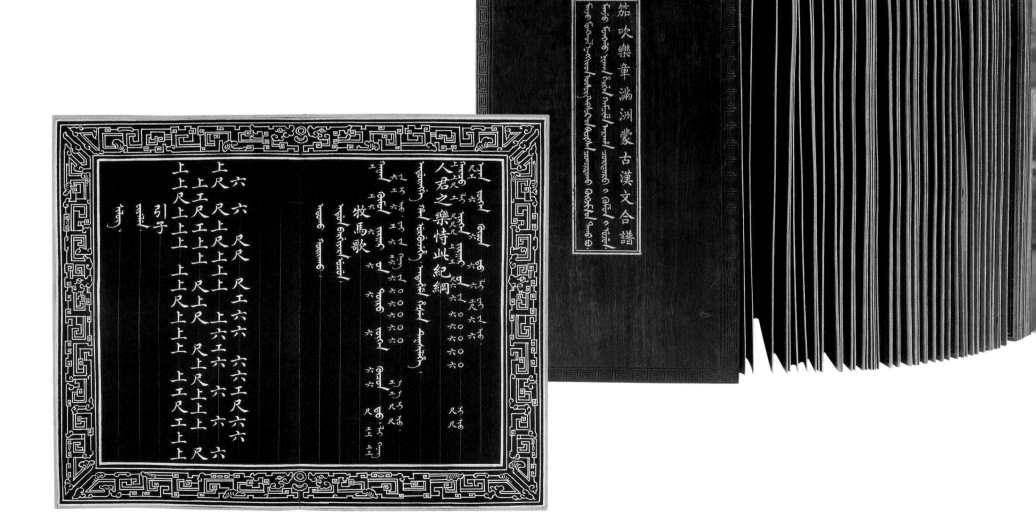

七、地学

中国很早就有制作和使用地图的传统，但康、雍、乾三帝将它发展到前所未有的规模和高度。康熙执政期间组织西方传教士和中国学者、官员共同完成了中国第一部基于西方先进测绘法精确绘制的全国地图——《皇舆全览图》。为此而进行的第一次全国地理大测量的实地测绘范围超过一千万平方公里，被誉为"伟大的工作"，在科学、政治、军事等多方面均具有深远意义。在其基础上，雍正和乾隆两朝又继续完成了《雍正十排全图》和《皇舆全图》等重要的大型舆图。

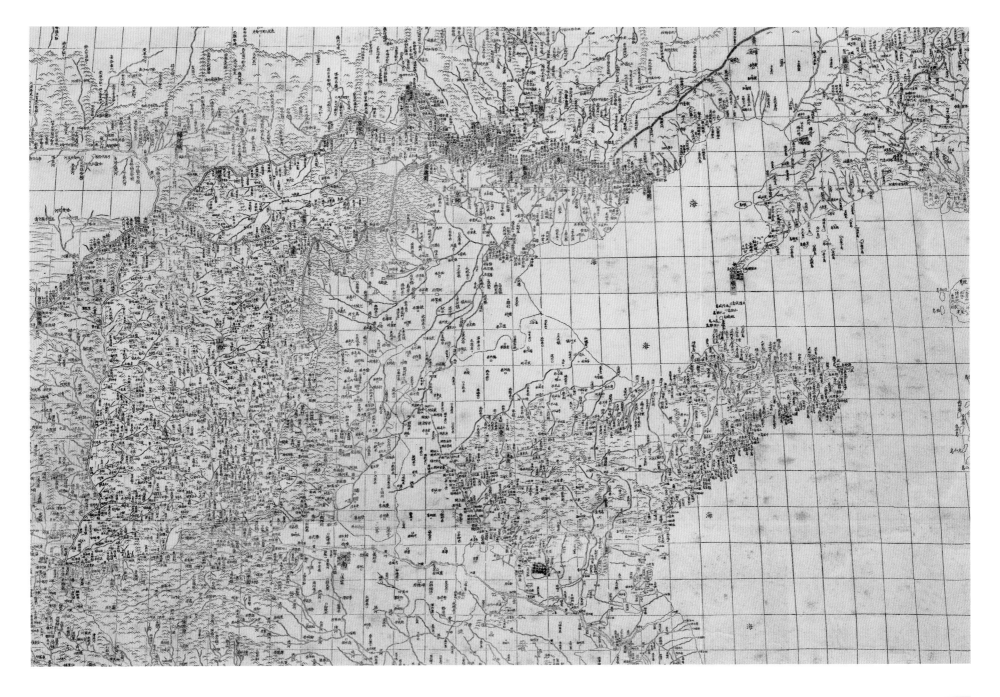

91、《皇舆全览图》

木刻墨印 设色 不注比例

版框纵 210 厘米横 226 厘米

清康熙五十六年（1717）内府刻本

　　此图又名《皇舆遍览全图》，是康熙朝绘制全国舆图中刊刻年代较早而又罕见的善本舆地图。所绘地域幅员辽阔，东北至萨哈连岛（库页岛），东南至台湾，西至阿克苏以西叶勒肯城，北至白尔鄂博（贝加尔湖），南至崖州（海南岛）。图上注有经纬线，用梯形投影法，以北京为本初子午线，东经 320 至西经 360 度，北纬 180 度至 550 度。山脉河流以及各省、府、州、卫、所、县、镇、关、堡等重要地方绘制精详，关内外均用汉字注地名，又以黄飞签注五岳、河流、省会等地方。图上以红、黄二色标示两条横贯东西的干线，南干红色，北干黄色。红线起自昆仑山之东南，顺布伦楚必拉（金沙江）南下，经云、贵、湘、赣等省入闽至福州入海。黄线西起昆仑山之东北，经星宿海、陕甘、蒙古，出义屯门（今长春）经兴京至长白山止。西藏地区多空白简略，图上嘉峪关外的"西几州"、"达里图"尚未设立卫所，据专家考证，此图绘制时间当为康熙五十六年。

　　康熙帝费三十年心力，组织领导测绘全国地图，不但在中国是第一次，在亚洲也是创举，意义十分重大。康熙帝选派官员和精通天文算法的专家梅毂成、明安图及皇子们，并聘用外国传教士白晋、费隐等技术专家，分期分批前往全国各地进行测绘，同时规定使用固定统一的尺度，以工部营造尺（1 尺＝0.317 米）为标准尺和计算单位。以营造尺 18 丈为 1 绳，10 绳为 1 里，天上 1 度即地下 200 里，也就是 200 里合地球经线 1 度。用绳量地法测量各地的距离里数，首次运用三角测量、梯形投影法等等，不仅奠定了中国地理学、测绘学的基础，对世界地理学也是一大贡献。

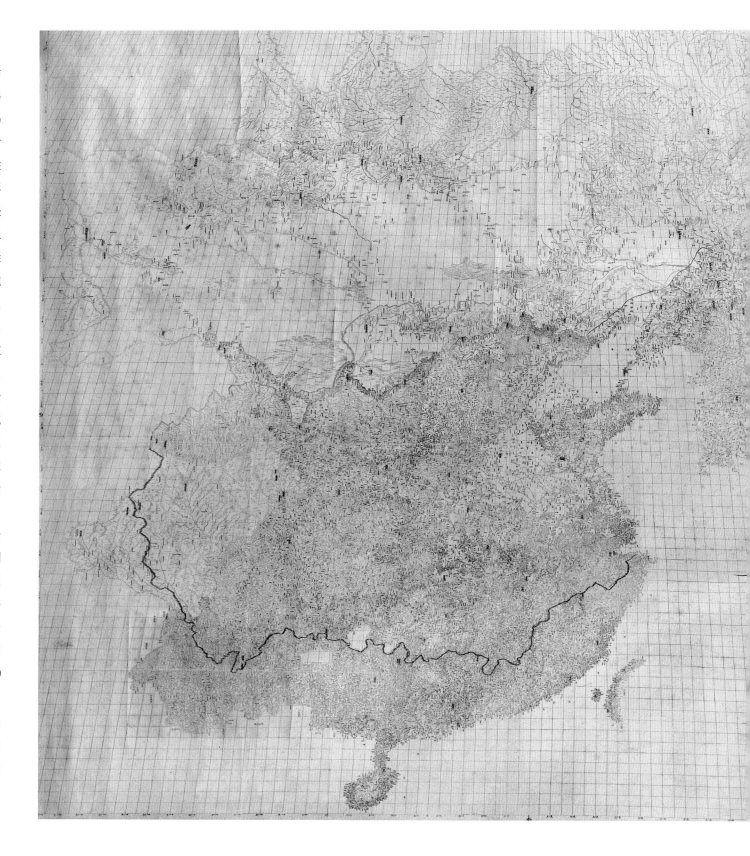

92、乾隆《皇舆全图》

铜版

长 76 厘米　宽 45.8 厘米　厚 1 厘米

清乾隆二十一年（1756）和乾隆二十四年（1759），在康熙《皇舆全览图》的基础上，又对今新疆及其以西地区进行了实地测量，绘制成《乾隆内府舆图》，校正了前图，使之更趋于完善。东至萨哈林岛（库页岛），东南至台湾，北至北冰洋，南至海南岛，西至波罗地海、地中海及红海，西南抵印度洋，不仅是中国全图，也是十八世纪亚洲大陆地图。此图由法国传教士蒋友仁制成铜版 104 块，以纬度 5 为一排，拼接印制后共计 13 排，故又有《十三排图》之称。该图因"制极其精，推极其广"而产生了积极的影响，后来清代一些著名地图的问世，皆以其为重要的依据。此图铜版于 1925 年在北京故宫发现，这是其中的一块。

欽定四庫全書簡明目錄 經部

欽定四庫全書簡明目錄 史

欽定四庫全書簡明目錄 子部

欽定四庫全書簡明目錄 集

锦囊翠轴
（四）御书装潢

封建帝王是至高无上的主宰者，

历代宫廷礼制都把维护帝王的至尊地位作为头等大事。

与其它御用器物一样，

御用书籍的装帧也处处体现着皇权至上的设计主旨。

艺术工匠们全面吸收和继承了

明以前书籍装帧的优良传统，

巧妙地利用各种色彩、装潢材料和各项工艺技术，

经过独具匠心的艺术创新，

形成了富于庙堂特色的装帧装潢风格，

将中国古典装帧艺术推向了璀灿的颠峰。

一、象征主权的装潢色彩

古代以五色配五行五方。青、赤、黄、白、黑为五方正色，土居中，故以黄为中央之正色。皇帝的建筑、衣冠、车辆等都必须涂正色。自隋代起，"天子服专尚黄"，后又推展到其它用物上，成为皇权的象征。御用书籍除用黄外，还使用纯正的红色、凝重的磁青等色彩装饰。

1、绫面《清世宗上谕内阁》

一百五十九卷 / 清世宗胤禛撰　允禄等编

清雍正九年至乾隆六年（1731～1741）

武英殿刻本

版框纵 21.1 厘米　横 14.8 厘米

是书以编年体辑录雍正所发谕旨。辑录康熙六十一年十一月至雍正七年的谕旨，后又编入雍正八年至十三年的部分。明黄绫缠枝莲纹书衣，黄丝线四目穿订。放置在长方形金丝楠木书匣中，楠木匣侧面设上提拉门，上阴识楷书"上谕"、"第一函"数字，字口填蓝漆。

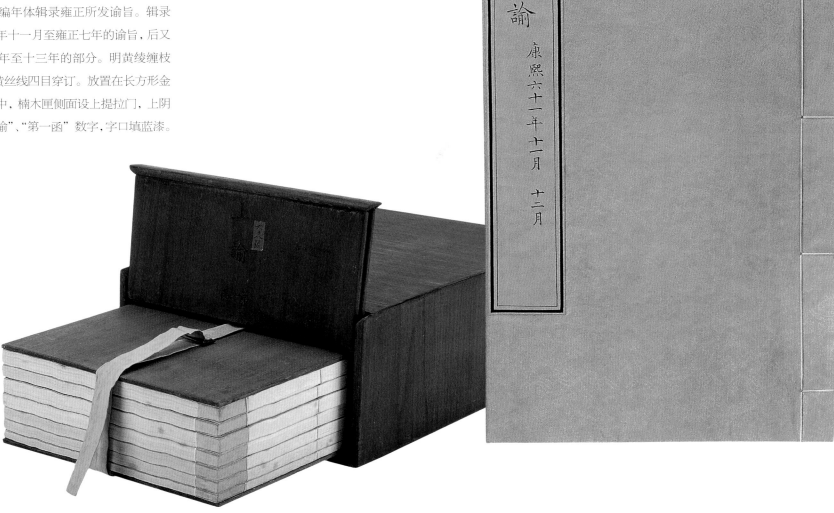

二、象征帝后的龙凤纹饰

由于中国古代龙为君象的观念所致，汉代以后龙成为帝王权威的象征。中国文化中另一种具有影响的神话动物——凤，作为鸟中之王也成为帝后的象征。在御用书籍的封面、函盒、版框等处，团龙舞凤随处可见，多采多姿。

2、《清太宗文皇帝圣训》书面云凤纹饰

六卷

清乾隆四年（1739）内府精抄本

此书为包背装。红绫云凤纹书衣，镶蓝条红绫题签"大清太宗文皇帝圣训"。盛装硬面红绫云凤纹四合函套，置云纹骨质插扦，外裹明黄缎描金龙书帙。该书装璜古雅精致，所选红绫质地细腻，红绫云凤纹饰透出一种气势宏伟的皇家神采。

3、《清太宗文皇帝圣训》书面团龙纹饰

六卷 /（清）圣祖玄烨敕撰

清乾隆四年（1739）武英殿刻本

包背装。明黄缎团龙纹书衣，明黄缎镶黑条墨笔楷书题签"大清太宗文皇帝圣训"及卷次。硬面明黄缎团龙纹四合函套。与《大清太祖高皇帝圣训》、《大清世祖章皇帝圣训》合函盛装。

4、红木嵌螺钿龙纹经盒

<u>长 34 厘米　宽 18.5 厘米</u>

盒内置《般若波罗密多心经》，清圣祖玄烨写，经折装。清康熙四十一年（1702）御笔楷书写本。经盒为长方形插盖式，盖面镶嵌螺钿海水江崖双龙戏珠图案，在二龙之间，作长方形框，填嵌铜质篆书"御笔心经"。两侧面嵌螺钿八吉祥图案。此经盒做工精致，双龙造型生动，雄健有力，而填嵌兼用螺钿及铜片两种填料，在红木底上产生了色彩斑斓的艺术效果。

三、丰富多彩的
装帧形式

中国书史各期流行的主要装帧形式，清宫都有收藏和制作：卷轴装、经折装、梵夹装、蝴蝶装、包背装等，在全面继承书籍形制特点的基础上，又颇具匠心地推陈出新，使之成为令人神弛的艺术杰作。

5、卷轴装《钦定四库全书简明目录》

四卷 /（清）纪昀等编纂

清乾隆年纪昀写本

纵 28.5 厘米　横 650 厘米

盒长 39.5 厘米　宽 32.8 厘米　通高 10 厘米

仿宋式盘绦纹织锦包首，镶嵌青玉轴头，淡绿、浅黄双色绫天头，洒金笺引首，浅黄色绫隔水，海水江牙杂宝纹轴带，上端系青白玉插扦。自左至右卷为一束，分为四卷，合装一红木书盒内。该书装帧技艺精湛，仿宋锦古朴典雅，质地紧密厚实。反映出清内府书籍装潢的艺术风格。

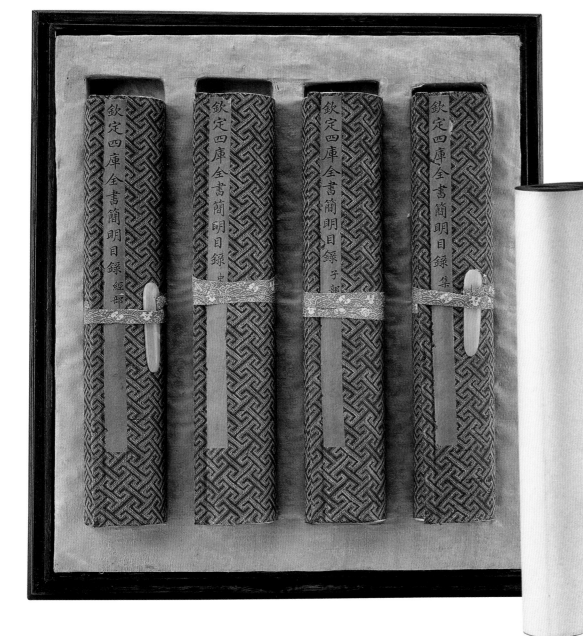

6、龙鳞装《刊谬补缺切韵》

五卷

（唐）王仁昫撰 长孙讷言注 裴务齐正字

吴彩鸾写本

纵 25.5 厘米 横 47.8 厘米

这是目前仅见的龙鳞装实物：以首页全幅粘裱于命纸右端，其余二十三页依次以右纸边向左相错一厘米粘裱。外形似手卷，但长度大大缩短。展卷时书叶鳞次相积，故称"龙鳞装"；因收卷时各叶鳞次同向旋转宛若旋风，故又有"旋风装"之称。既便于翻检，又保护了书页，可视为卷轴向书册过渡的一种装帧形式。此卷由宋内府递归清内府，清亡时被溥仪盗携出宫，流落民间，1947 年复为本院购得。

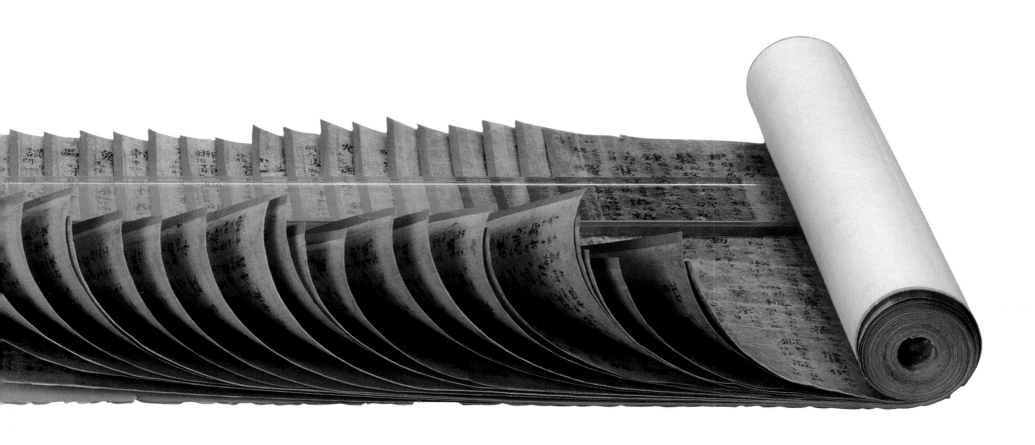

7、梵夹装《般若波罗密多心经》

（清）佚名写

清内府泥金写藏满蒙汉四体合璧本

上、下各两层经板，外层木质朱漆描金捲草纹饰，其正面有梵文，内层木胎上裱磁青纸，其内侧凹入部分彩绘佛像并覆盖五色经帘三层。整部经外裹明黄地五彩祥云团龙织锦夹袱，内包明黄地云纹暗花缎经衣，由五色经索系铜鎏金带扣捆缚。本经书写工整，装帧工艺精湛，外饰色彩绚烂夺目。

8、经折装《最上大乘金刚大教宝王经》

（宋）法天译

（清）汪廷璡泥金写本

《最上大乘金刚大教宝王经》系瑜伽密教经典。经文四周花边，边栏饰卷草纹图案。经折装，紫檀木面，面上阴刻"最上大乘金刚大教宝王经"，字口填金漆。团龙杂宝织金锦四合函套。

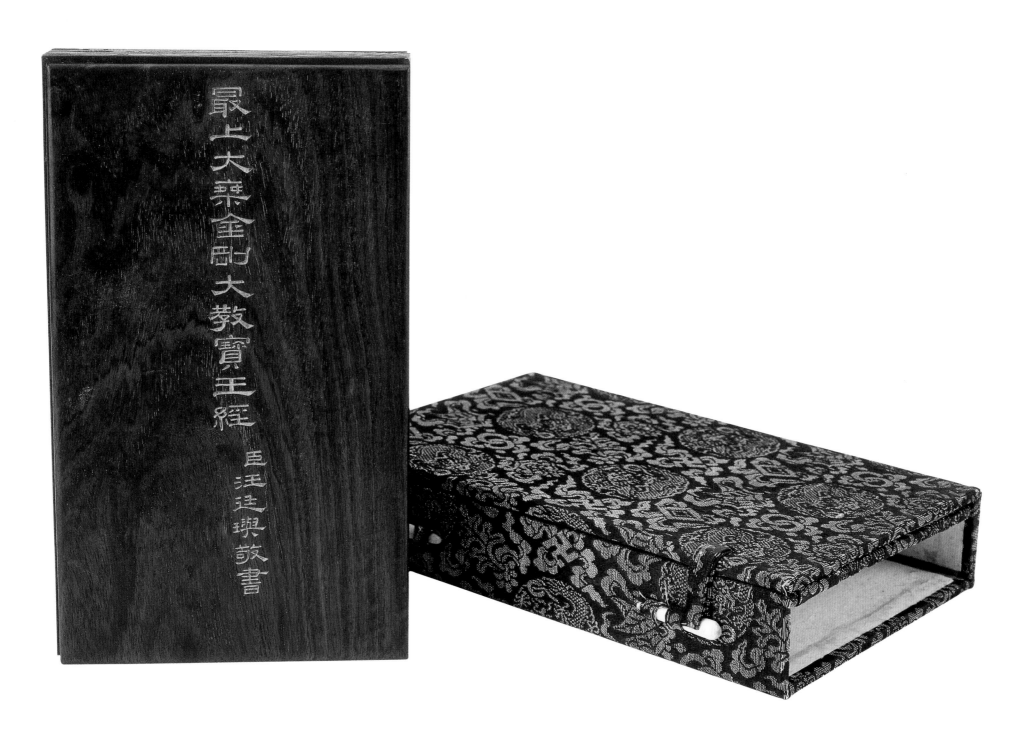

9、包背装《御定仿宋相台岳氏本五经》

九十六卷 附考证 / 清乾隆四十八年（1783）

武英殿刻仿宋本

版框纵 21 厘米 横 13 厘米

　　磁青洒金绸书衣，仿金粟山藏经纸书签，
上题墨笔正楷书名。整幅洒金绸包裹书背，
款式古雅。

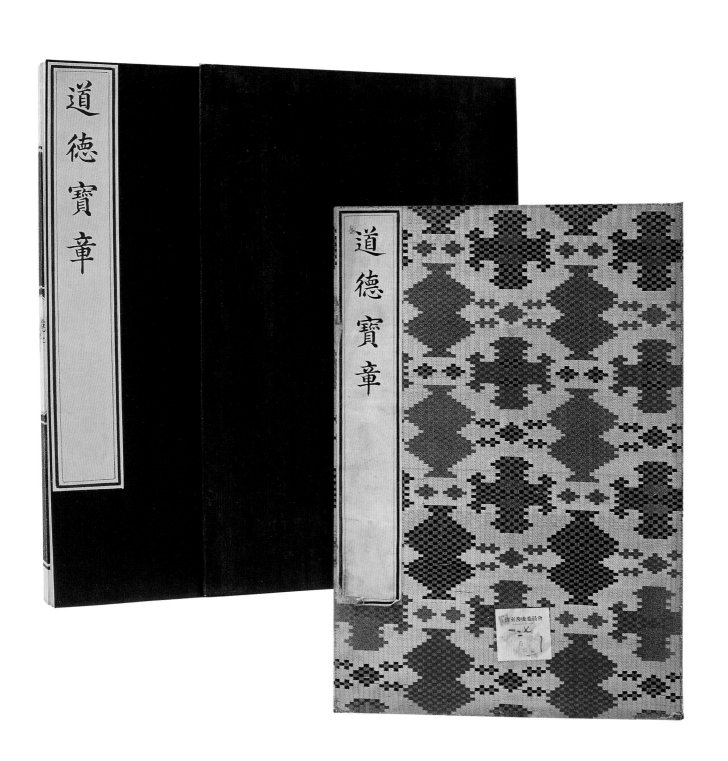

四、华贵富丽的装潢材料

朝廷聚敛的各种宝物用于御用书籍，使其拥有了无与伦比的至尊品质。书衣、书函多采用织物中最为贵重的绫、锦等丝织品，书函采用金、银、铜、木、石等上选材料，木材多是紫檀、楠木、红木、樟木等优质树种。材质本身就已具有极高的艺术欣赏性。

10、绸面《道德宝章》

不分卷／（宋）葛长庚撰
清重刻赵孟頫写刻本
版框纵 28.5 厘米 横 18.8 厘米

《道德宝章》又称《蟾仙解老》，为葛氏注老子《道德经》之作。全书分为八十章，其书随文标识，不训诂字句，亦不旁征博引，所注少于本经，且语意多近禅偈，奥妙高深。观其所注，皆以"道"为核心，间作佛、儒之言。以磁青色丝质书衣，月白色绸题签，月白地几何纹织锦插套。装帧形制简洁大方，蓝绸质书衣与素地几何纹锦函，给人以清静肃穆，玄奥高深的感受。

11、织锦面《御制全韵诗》

四卷 / 清高宗弘历撰

清乾隆年彭元瑞写刻大字本

乾隆帝以一百零六韵，每韵写诗一篇。
内容主要描写清朝发祥东土及诸帝创业垂统
继志，举唐虞迄明朝历代帝王之得失，述各代
兴废之大端。仿宋锦盘绦纹织锦书衣，仿藏
经纸书签，淡绿色绫包角，浅色丝线六眼装订。
装帧精致素雅，古色古香。

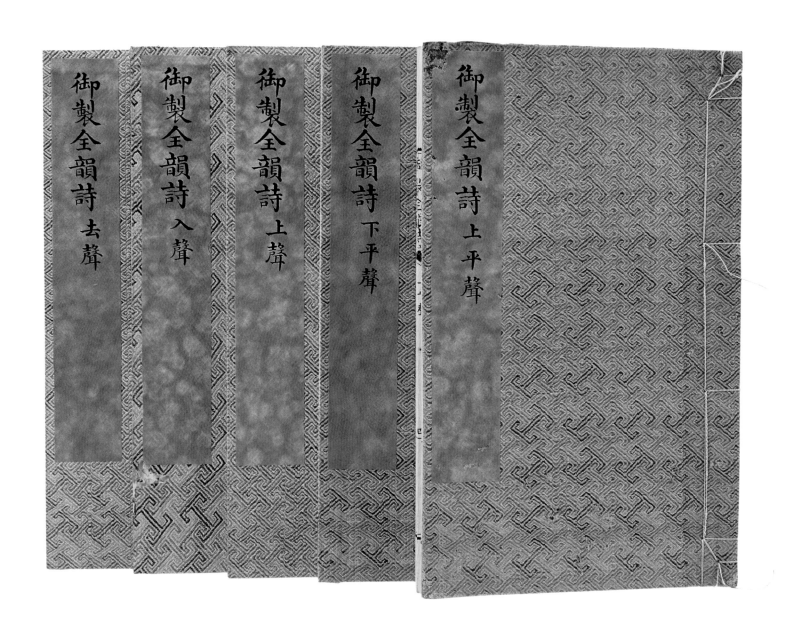

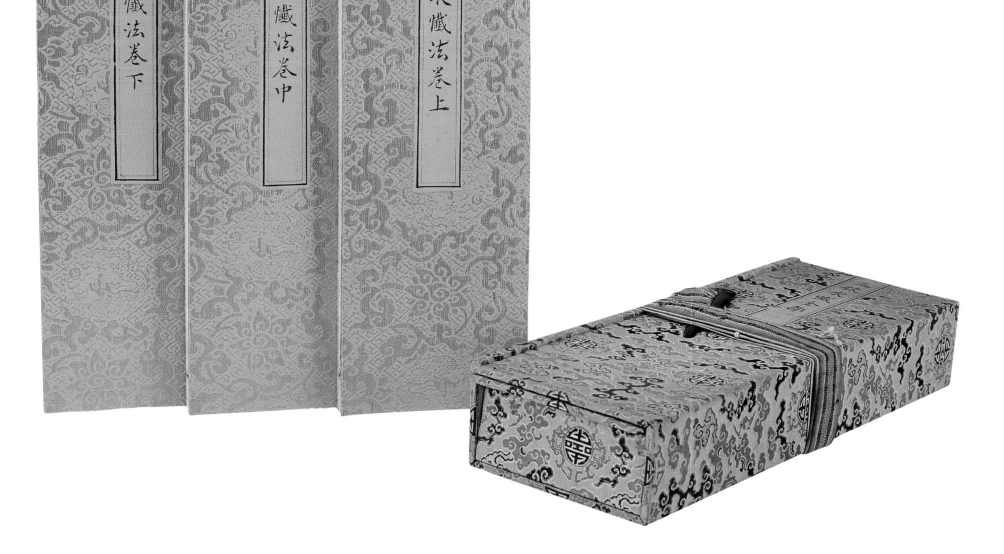

12、织金锦面《三昧水忏法》

三卷

清康熙五十二年（1713）庄府刻本

纵 33 厘米　横 12 厘米

　　佛教忏仪书。该书前有慈悲三昧水忏起缘一则，书后刻有"庄亲王章"及"法雨慈云"印记二方。主要叙述归命诸佛菩萨、忏悔罪业、因果报应、发愿信佛修行等。

　　此书为经折装，明黄地缠枝团龙纹织金锦经衣，以五色团寿云福纹织锦六合套盛置。外由紫檀木云纹书别系红色织带。整部经刊刻精美，织金锦花纹精致，质地紧密厚实，整体色彩绚丽，金碧辉煌。

13、缂丝《御笔题养正图诗》

<u>不分卷</u>

<u>清乾隆年内府缂丝本</u>

<u>版框纵 15 厘米 横 12.7 厘米</u>

 此书缂织行书五言六句御制诗六十首，系乾隆帝为《养正图解》所作诗篇。诗后并缂织御玺，计一百二十二方。缂丝天鹿海水江崖纹书衣，朱漆花果纹书盒，盒面嵌铜质"御笔题养正图诗"隶书书名，盒内髹黑漆。缂丝技艺精湛，色彩丰富华丽。

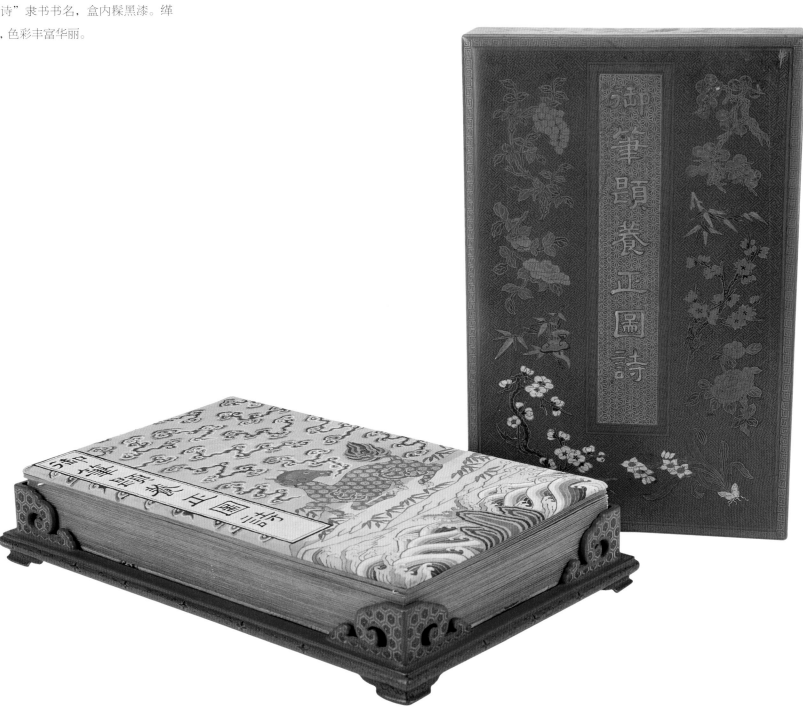

五、精致考究的
制作工艺

清廷拥有从各地招募来的优良工匠，他们运用雕漆、描金、戗金、花丝、镶嵌、镀金等各种技法对护书用品进行加工，使得皇家图书"锦上添花"，臻于化境。

14、檀香木雕镶嵌书盒

长 14.2 厘米　宽 7.8 厘米

盒内为《御制西番古画十八应真赞》，为乾隆皇帝对藏传佛教中十八罗汉的赞语，清乾隆年间彭元瑞写本。经折装，洒金笺墨笔楷书。

檀香木书盒盖面浮雕"八吉祥"图案，正中镌刻隶书书名填蓝彩，立墙亦雕刻花木纹饰。盒底部为须弥座式。檀香木材质珍贵，雕刻精巧，其天然的馥郁香气，具有驱虫避秽的作用，有护书之效。

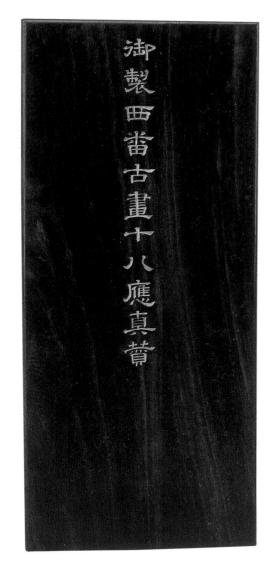

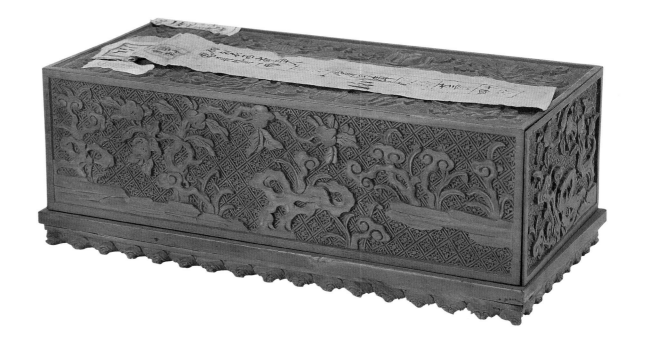

15、戗金草纹紫檀经盒

长 46 厘米　宽 17 厘米　通高 13.5 厘米

　　盒内为《大悲心忏法仪轨经》，清乾隆三十四年（1769）内府满汉蒙藏文写本。

　　本经为梵夹装。长方形洒金纸页，朱色双栏。经内多幅彩绘佛像，每页按满、汉、蒙、藏四体文字书写经文，经页各依文种注明页码。盛置在紫檀木经盒内，盒面戗金捲草纹饰及梵文字，立墙饰戗金八宝图案及佛像数尊，盒内经文上下两块紫檀护经板，上层护经板面上阴刻四体文字经名，填金漆，下层为素面。紫檀木质坚硬贵重，纹理细密，色泽光润，有驱虫防潮作用。戗金工艺精湛，图案精美，极具装饰效果。

16、黑漆描金双龙戏珠提匣

长 43.7 厘米　宽 24.6 厘米　厚 17.7 厘米

隔层间距 2.3 厘米

匣内装乾隆皇子时代所撰《乐善堂文钞序》，共十四层。

17、剔红佛教故事方匣

（清）乾隆

高 28 厘米　横 25.2 厘米　纵 26 厘米

匣为方形，天盖地式。通体髹黄、红二色漆，黄漆雕锦纹地，红漆雕人物景观。匣面长条形开光内雕"乾隆御书愣严经"，两侧雕流动不息的水纹。匣前、后、左、右四面雕与佛教相关的人物、法器、景物，有慈眉善目的观音菩萨、有脚踏风火轮的哪吒及其父托塔李天王、手捧八宝法器的众和尚，共刻画了一百三十一个形象。此匣髹漆厚，雕刻深峻，人物形象具有立体效果。在有限的空间内刻画了如此众多的形象，可谓技高一筹。

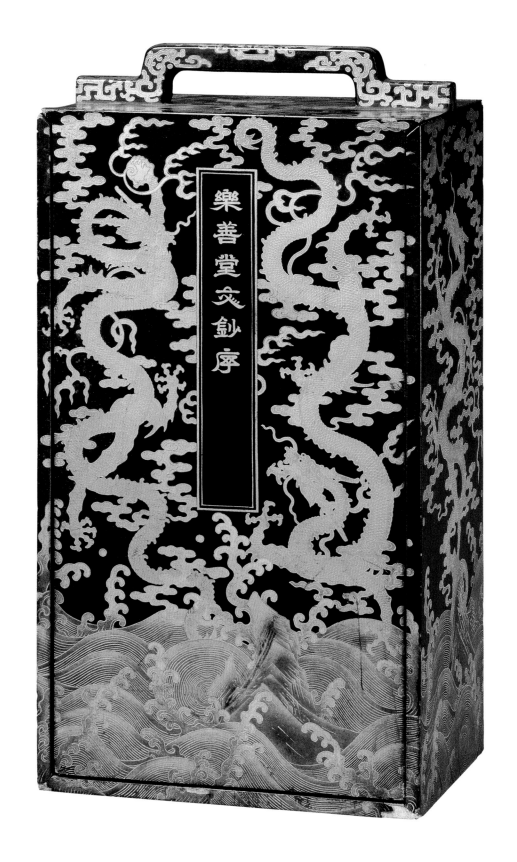

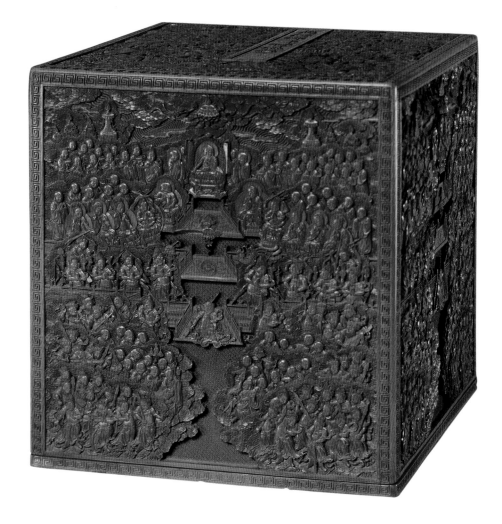

锦囊翠轴·御书装潢

大佛頂如来密因脩證了義
諸菩薩萬行首楞嚴經卷一

唐天竺沙門般剌密帝譯

烏萇國沙門彌伽釋迦譯語

菩薩戒弟子正議大夫同中書門下平章事清河房融筆受

如是我聞一時佛在室羅筏

城祇桓精舍與大比丘眾千

二百五十人俱皆是無漏大

阿羅漢佛子住持善超諸有

能於國土成就威儀從佛轉

輪妙堪遺囑嚴淨毗尼弘範

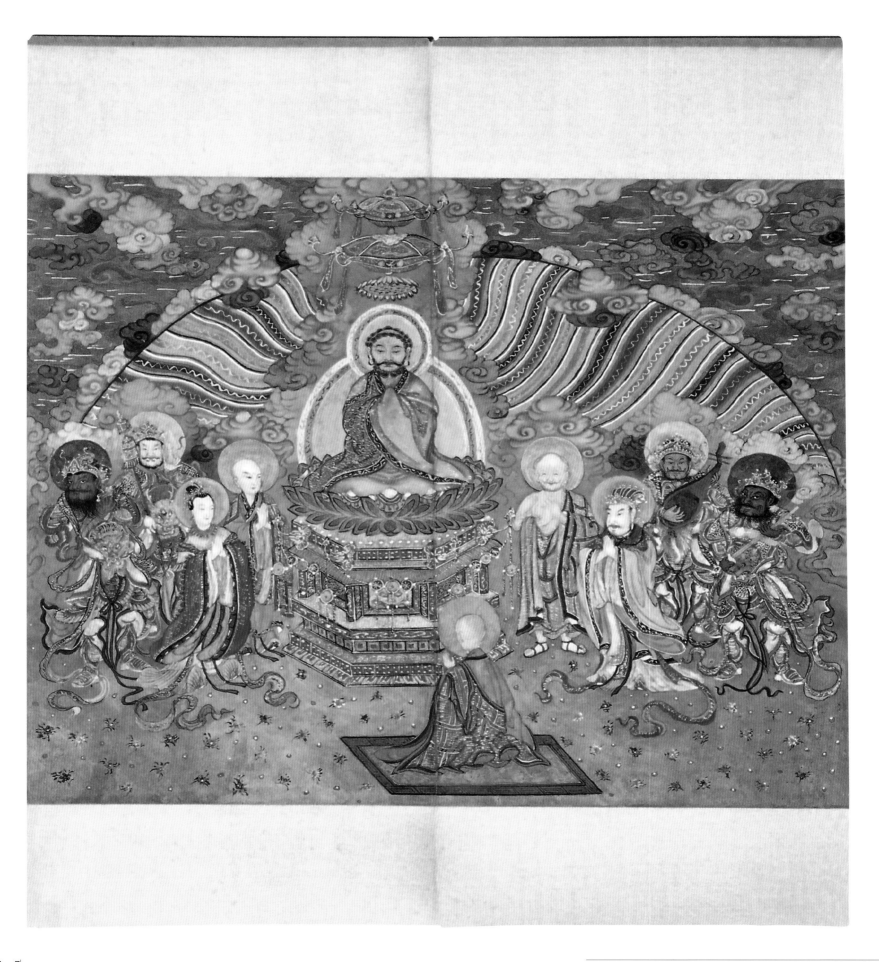

18、剔彩云龙团寿纹经盒

<u>长 33 厘米 宽 19.5 厘米 通高 11 厘米</u>

盒内置瑜伽密教经典《御书瑜伽大教王经》，六卷，清乾隆十三年（1748）高宗弘历写本。

剔彩云龙团寿纹经盒，盒盖面剔雕云龙团寿图案，立墙分别剔雕双龙戏珠海水江崖纹饰，盒内分三层各装一册佛经。此经为经折装，洒金笺墨笔写本，云龙团寿纹织锦经衣，正中墨笔楷书"御书瑜伽大教王经"。盒底部针划"大清乾隆年制"。此件经盒造型稳重大方，髹饰精美，剔雕龙纹雄健有力，气势恢宏，显示了清代雕漆技艺的水平。

19、铜镀金花丝镶嵌经盒

<u>长 22 厘米 宽 10 厘米 座长 23.5 厘米</u>
<u>座宽 12.5 厘米 通高 15 厘米</u>

盒内置密教经典《文殊师利菩萨赞佛法身礼经》，一卷，清乾隆四十六年德勒克写藏、满、蒙、汉四体合璧写本。述文殊赞佛四十一礼，磁青纸泥金散页两面书写。整部经置于铜镀金须弥托座上，座上四隅各设铜镀金花牙，外罩铜镀金嵌松石、珊瑚盖盒，盖面以珊瑚、松石嵌三组寿字，盒立墙以珊瑚石镶嵌八枚团寿纹样。此件经盒通体镀金并镶嵌青金石、松石及红珊瑚等名贵材料，花丝镶嵌工艺精湛，给人以富丽堂皇、庄重神圣之感。

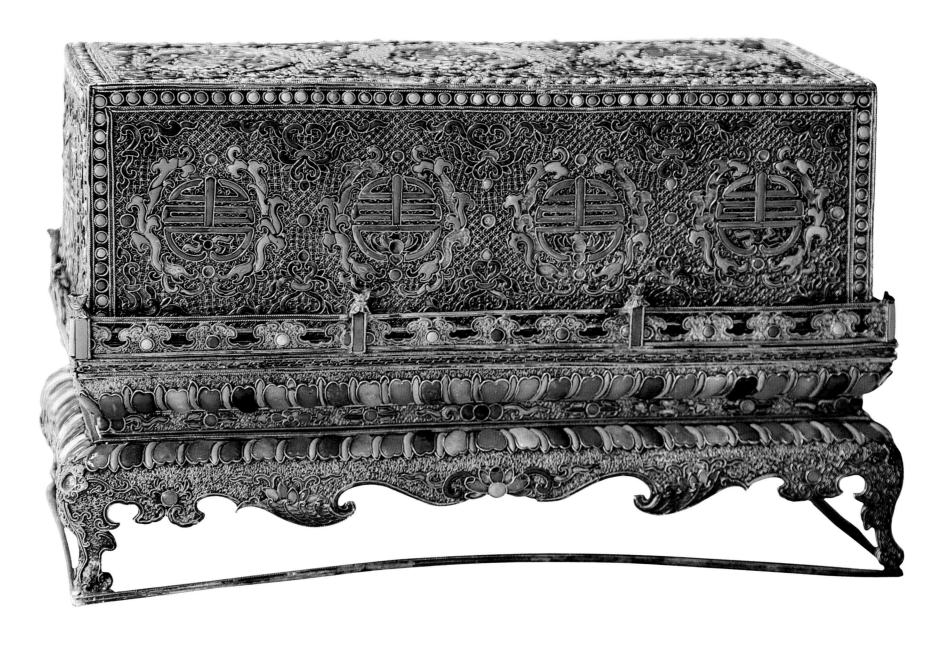

佛道同辉 特藏经典

五

佛教传入中国已久，
其理论学说已为众多人士所接受，
清统治者顺应大势，
重视藏传佛教典籍的整理、刊布与流传，
选派二世章嘉、三世章嘉主持
蒙文、汉文、满文《大藏经》等的译刻，
在佛教史上产生了深远影响。
既利用佛教理论的影响和威力，
同时又摈除其中对已不利的部分，
清代官修佛典由此而赋予了"钦定"的色彩。
雍正帝说过：儒释道三教同出一门，
以佛善心，以道修身，以儒治国。
宗教典籍也成为强化思想统治的工具。

1、三世章嘉国师坐像

清乾隆五十一年（1786）

银间镀金　高 75 厘米

　　三世章嘉若必多吉是清代著名的藏传佛教领袖、佛学大师，精通汉满蒙藏多种文字，曾主持《满文大藏经》《蒙文大藏经》等的翻译校订刻写，为清代藏汉佛教文化艺术交流作出的贡献极大。此像是乾隆五十一年（1786）四月章嘉圆寂后，乾隆帝命宫廷匠师为他造的银间镀金像，供奉于雨花阁东配殿影堂中。此像具有写实性，制作精工华丽，是乾隆时期宫廷的代表作。

2、《金刚经》

一卷 / 清康熙元年（1662）

泥金写蒙文本　梵夹装

版框纵 15.4 厘米　横 48.9 厘米

　　亦称《金刚经》《般若波罗蜜多能断金刚证道经》《能断金刚般若波罗蜜多经》《金刚般若波罗蜜多经》等。清世祖福临为弘扬佛教政策，下令用泥金抄写《金刚经》，其驾崩后由皇太后继续主持，于康熙元年（1662）完稿。本书是顺治皇帝下令翻译的唯一一部蒙文佛经，也是清代官修最早的蒙文佛经，从此开创了用蒙文翻印佛经的先河，标志着清代官修蒙文佛经及发展蒙古佛教文化的开始。

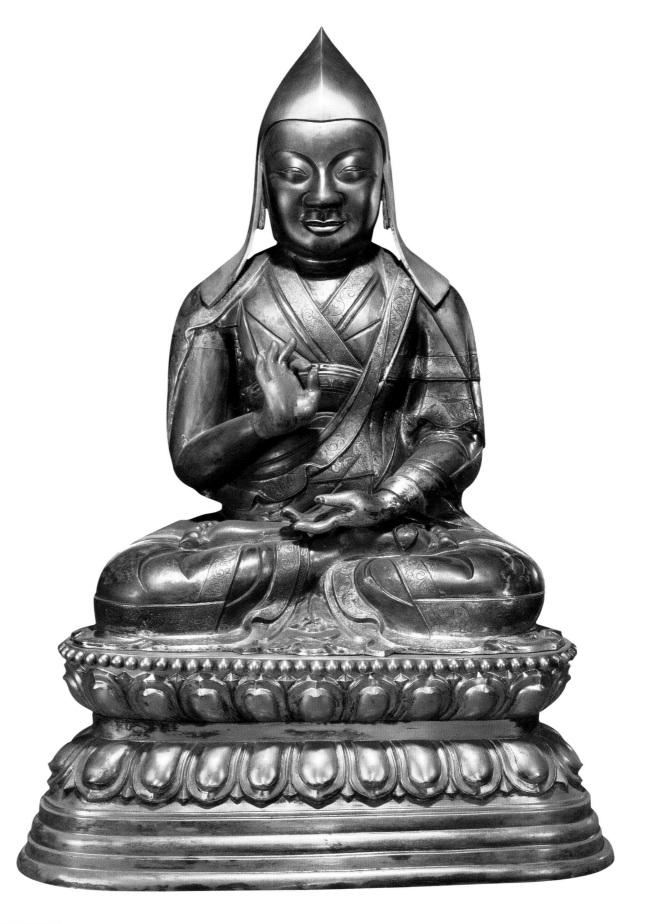

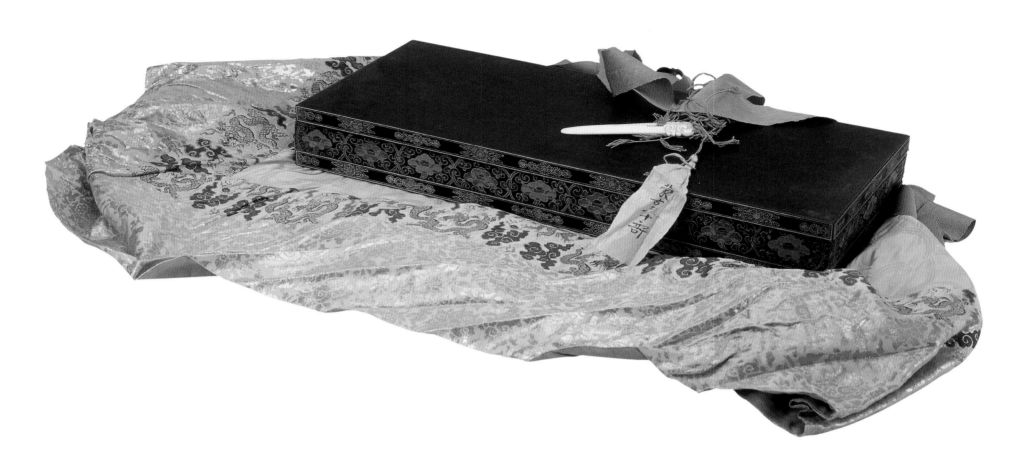

3、《雍正帝行乐图·佛装像》页

(清）佚名绘　绢本　设色

纵 34.9 厘米　横 31 厘米

　　雍正帝一生好谈佛法，自比"释主"，并参与佛教的内部事务。此图是雍正帝身着喇嘛活佛衣帽的形象，反映雍正帝尚佛的一面。

4、《御录宗镜大纲》

二十卷　清世宗胤禛选录

清雍正十二年（1734 年）内府刻本

　　首冠雍正十二年御制序，钤"圆明主人"、"雍正辰翰"二玺。宋代的永明禅师撰《宗镜录》，清世宗选录其中要点"刊十存二"，节录为二十卷，编定是书。御制序称"昔之本录百卷而今摘若干，撮其枢要，免览繁文。为执总者，明条要目，直接通分"。雍正帝晚年耽沉禅学，亲自节录，赐序而刊。足见对是书的重视程度。

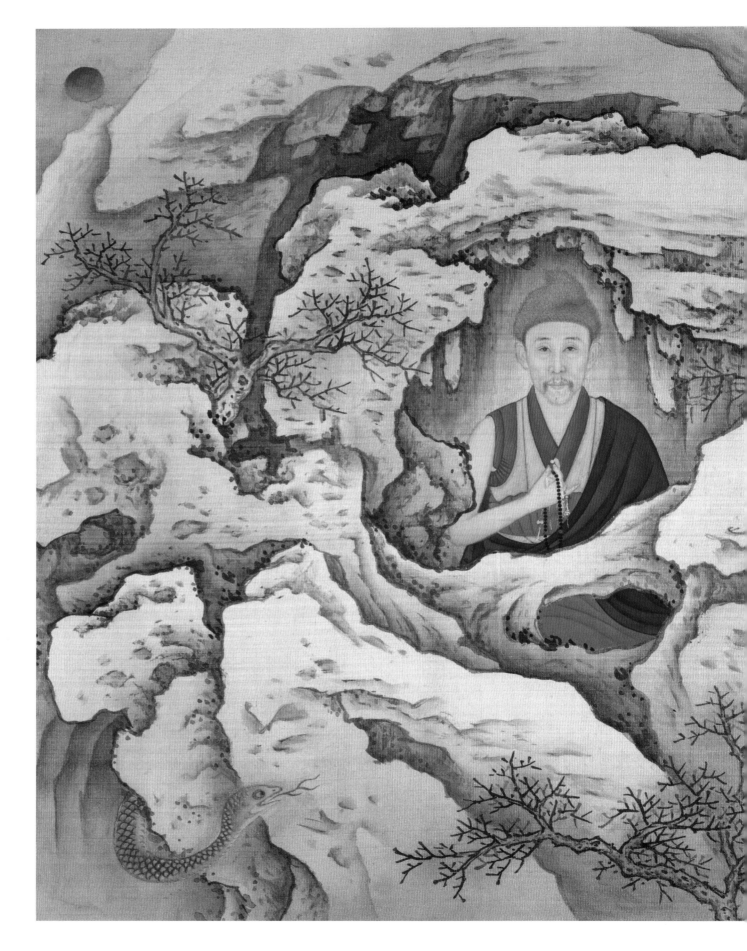

御録宗鏡大綱

冊三

御録宗鏡大綱序

宗鏡録者弘明壽禪師約舉佛祖大意

經論圖詮刊落雄文革標玉而俾覺王

所授之分大德相傳之心到眼分明招

掌彰在語芸少則不立一字語至多則該

遍恒沙笲一點一畫兩非佛心無一字一句

而異佛口不止二圓通之旨與雜思教海慈

麼相應大千方収之門豈無際真心靈

御録宗鏡大綱

全

5、《妙圆正修智觉永明寿禅师心赋选注》

四卷 /（宋）释延寿撰 （明）赵古蟾注

（清世宗）胤禛选注 雍正年内府刻本

延寿擅诗文，为宏扬佛法，以赋体撰写"心赋"，踵事铺陈，四六对仗，用以阐明禅礼。有关佛教典故，明代的赵古蟾匀引证出处以为注释。清雍正皇帝极为重视，赞许此书禅理精透，特选录作注，刊于内府，以利流传久远。

6、乾隆帝《大士像并心经图》轴

纸本 墨笔 纵 80.5 厘米 横 31 厘米

此幅宗教画创作于乾隆九年（1744），上书《般若波罗密多心经》。正是在这一年，乾隆帝决定将雍亲王府改为京城最大的喇嘛庙。

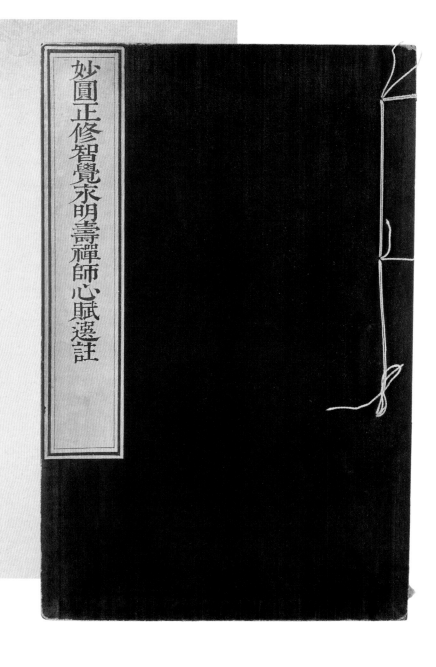

般若波羅蜜多心經

觀自在菩薩行深般若波羅蜜多時照見五蘊皆空度一切苦厄
舍利子色不異空空不異色色即是空空即是色受想行識亦復
如是舍利子是諸法空相不生不滅不垢不淨不增不減是故空
中無色無受想行識無眼耳鼻舌身意無色聲香味觸法無眼
界乃至無意識界無無明亦無無明盡乃至無老死亦無老死盡
無苦集滅道無智亦無得以無所得故菩提薩埵依般若波羅蜜
多故心無罣礙無罣礙故無有恐怖遠離顛倒夢想究竟涅槃三
世諸佛依般若波羅蜜多故得阿耨多羅三藐三菩提故知般若
波羅蜜多是大神咒是大明咒是無上咒是無等等咒能除一切
苦真實不虛故說般若波羅蜜多咒即說咒曰

揭諦揭諦 559 噶渧噶渧 巴喇噶渧 巴阿喇桑噶渧
玻堤娑訶

般若波羅蜜多心經

乾隆二十二年歲在丁丑仲冬月書於妙蓮華室

7、《乾隆帝普宁寺佛装像》唐卡

（清）佚名绘　布本　设色

纵 108 厘米　横 63 厘米

　　此幅绘乾隆帝身着佛装，手托法器的文殊菩萨样，以示他对佛教的支持与敬仰。他双目炯炯有神充满睿智，神态安怡超然物外。其上方是彩云环绕的众多佛像，标示着自佛祖释迦牟尼至乾隆帝的佛教传承源流，表明乾隆帝在佛界中的至尊地位；其下方的台坐上以金笔书写藏文，言明乾隆帝既是文殊菩萨的化身，也是人世间的主宰者。在其左侧绘有主掌诸佛理德和行德的绿身普贤菩萨，右侧是自誓尽度六道众生，拯救诸苦，始愿成佛的黄身地藏菩萨。

8、《甘珠尔》

一百零八函（夹）

清乾隆三十五年（1770）

内府泥金写藏文本

　　《甘珠尔》为藏文大藏经之一部。乾隆三十五年（1770），乾隆帝为庆祝其生母崇庆皇太后八旬万寿，特颁旨御制金书《甘珠尔》。此经以康熙八年（1669）写本为祖本誊录而成。

　　经叶两面以泥金精写正楷藏文，分别书写目录和经文。首函有"乾隆三十五年七月二十五日御制甘珠尔大藏经文序"，序文和目录用汉蒙满藏四体文字对照书写。北京故宫博物院现藏九十六函、三万零五百二十三页，另十二函藏于台北故宫博物院。

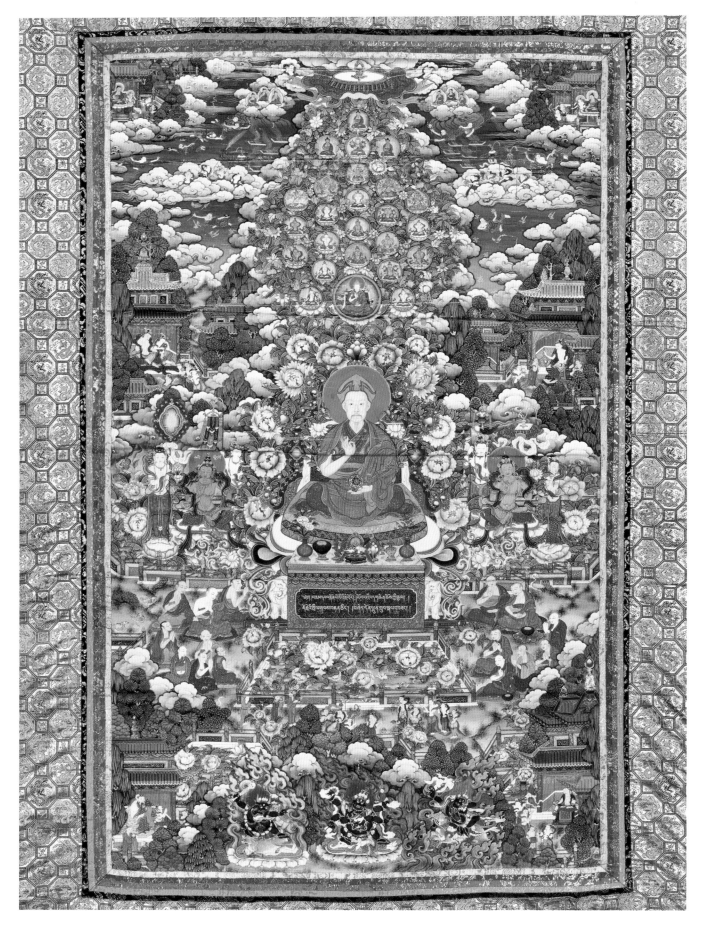

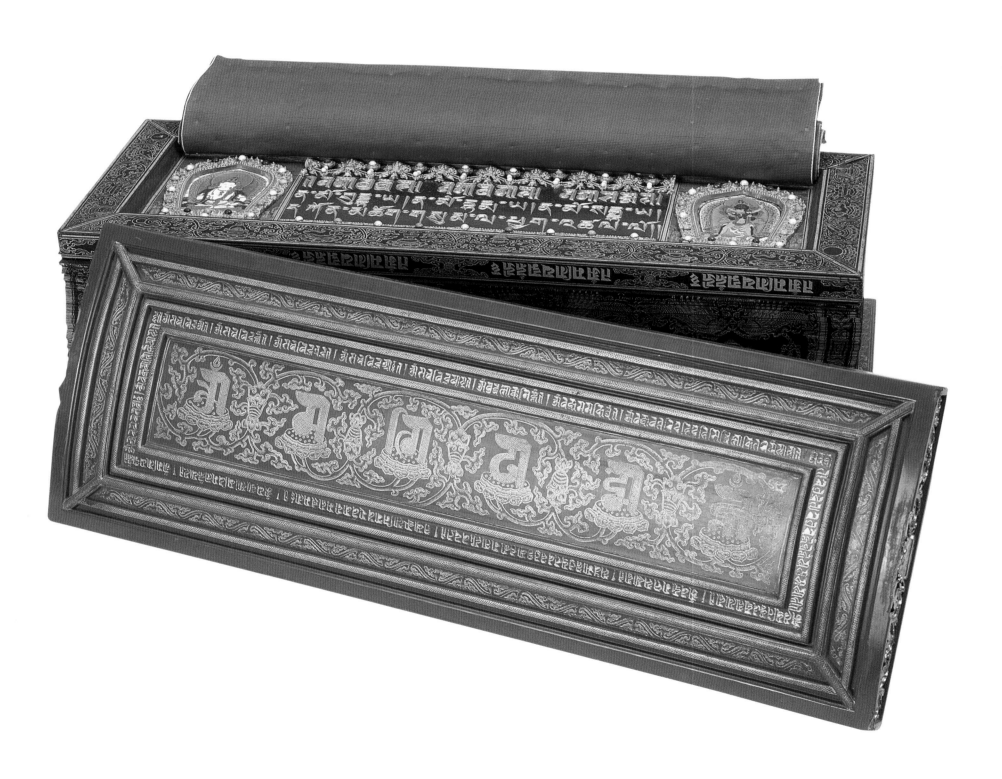

9、《甘珠尔目录》

<u>一卷／清康熙四十四年（1705）蒙文写本</u>

　　此书主要汇集蒙文《甘珠尔》中的子目而成，早在康熙四十四年（1705）已编纂成册，但尚未刊行，目前流传于世的蒙文《甘珠尔目录》已很稀少。全目共六十一页，主要按蒙文《甘珠尔》的函数、卷帙编次为序编排，但所述诸经名称均为简名。

10、菩提叶彩绘本

《般若波罗密多心经·金刚般若波罗密经》

<u>不分卷／（清）不著编者</u>
<u>清乾隆年泥金写本　附菩提叶彩绘</u>

　　此经左文右图，如连环画形式，别具一格。菩提叶原形以挖裱的方法镶在磁青笺之上，黄绫边，共有十八幅菩提叶彩绘图，工笔重彩，艳丽浓郁，构图严谨，当出自宫廷画师之手。

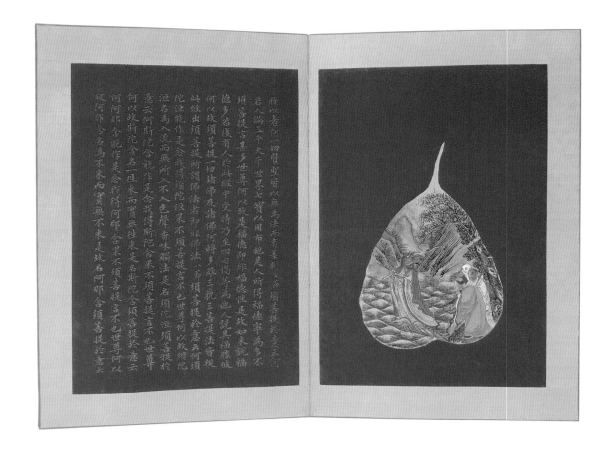

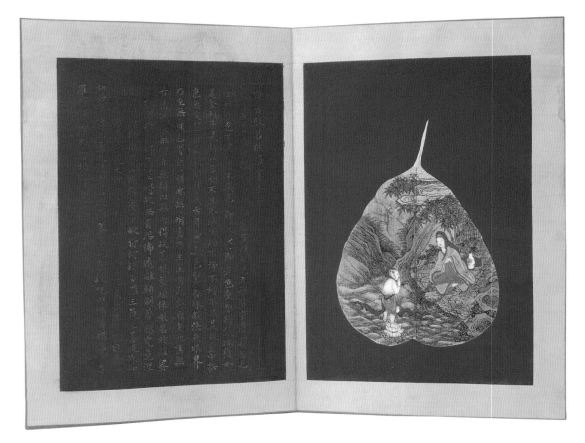

11、《清文翻译全藏经》经版

梨木

长 68 厘米 宽 20 厘米 厚 5 厘米

　　即《满文大藏经》。梨木制，两面镌刻文字，版四周以披麻髹漆工艺加以保护。扉画书版，尤显精美，纤细的衣纹，准确的造型，传神的姿态，无不显示宫廷刻书不计工本，豪华精湛，校勘精到的皇家气派。此套满文大藏经书版，为世间孤品。

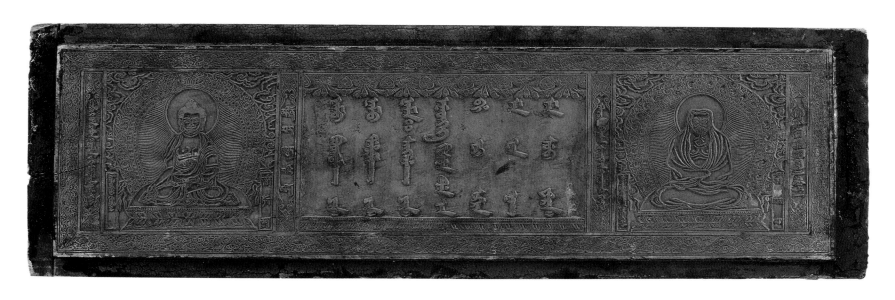

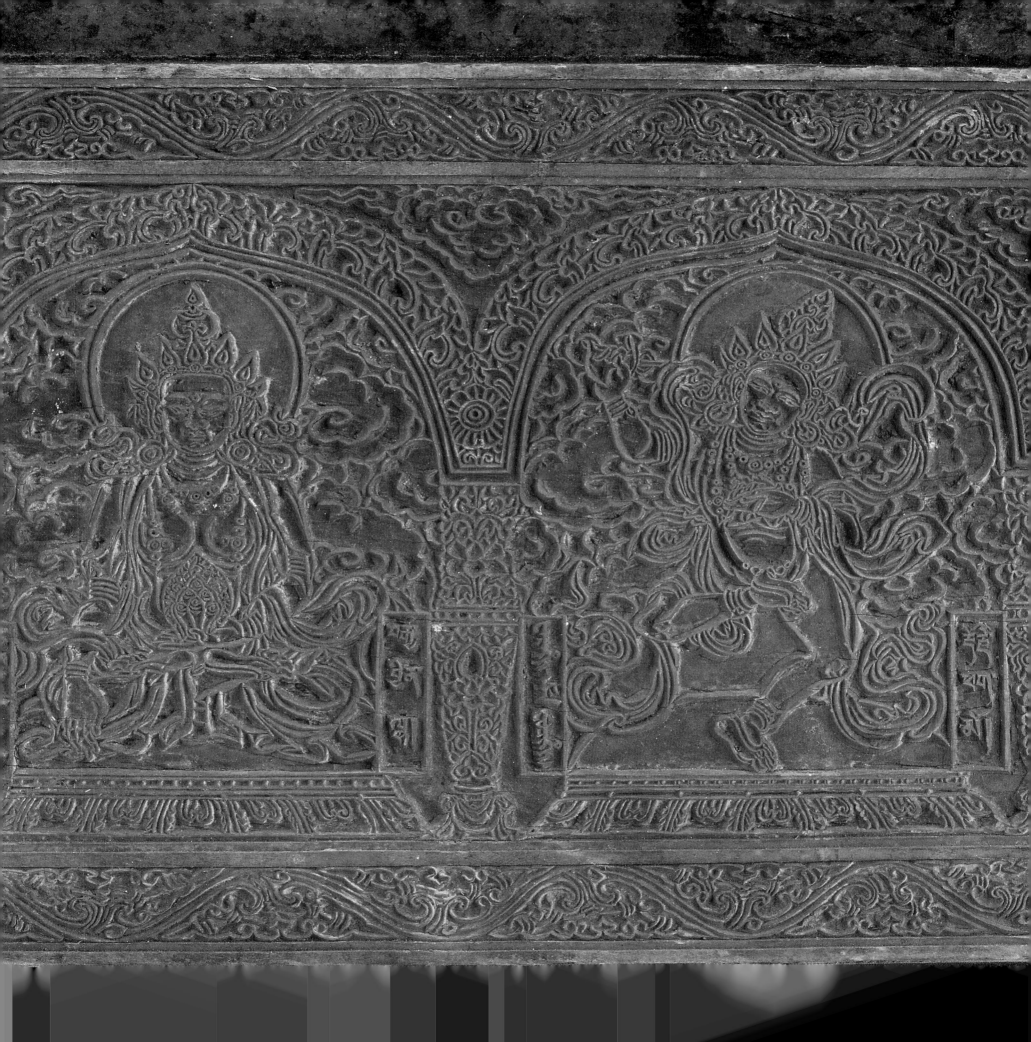

12、《满文大藏经》

<u>一百零八函 / 清乾隆五十五年（1790）</u>

<u>内府刻朱印本</u>

　　共收经六百九十九部二千四百六十六卷，《大藏经》是佛教经典的总集，含经、律、论三部份。满文大藏经始译于乾隆三十八年（1773），高宗弘历设清字馆于西华门内，命章嘉国师理其事，达夫莲筏诸僧人助之，选取满文誊录，纂修若干人，翻译经卷，竭十七年之力方告竣。本院现存七十六函，六百零五种，三万三千七百五十叶。初刻朱印。

13、《乾隆版大藏经》

<u>七千一百六十七卷 /（清）弘昼、释超盛等编</u>

<u>清雍正十一年至乾隆三年（1733 ～ 1738）</u>

<u>内府刻本</u>

　　清代官刻汉文大藏经，亦称《龙藏》、《清藏》。全藏以明《北藏》、《南藏》为底本，又奉旨增加四十五种，删去四十种，实收经、律、论、杂著一千六百六十六种，七千一百六十七卷，反映出雍正皇帝对不同教派的取舍褒贬态度，较之此前诸藏更具时代特征。

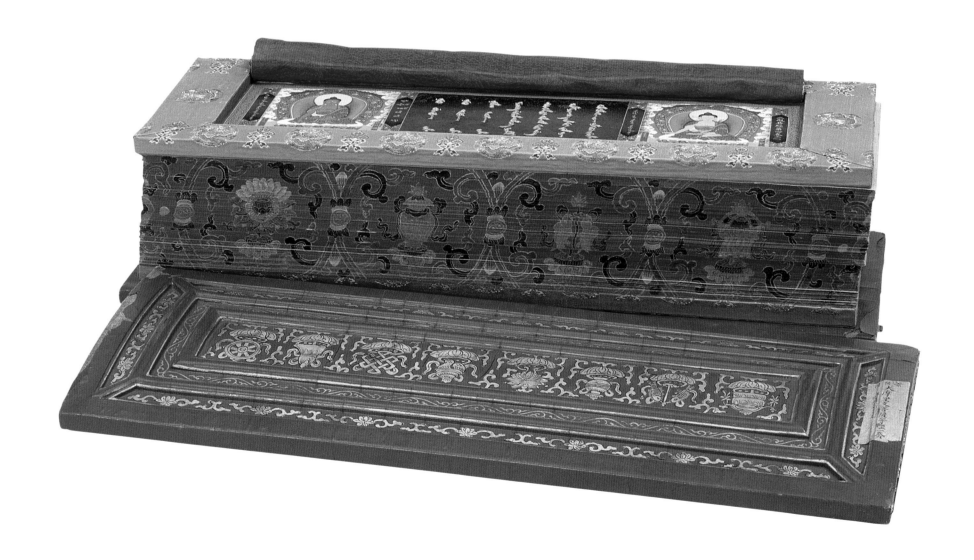

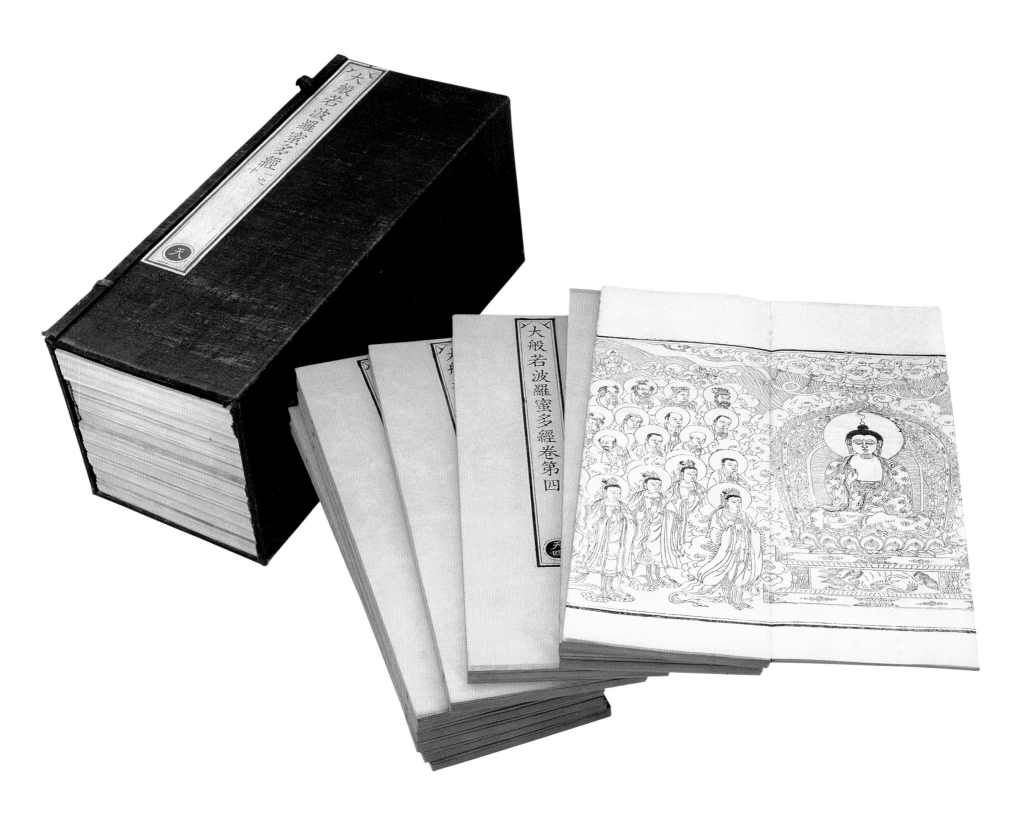

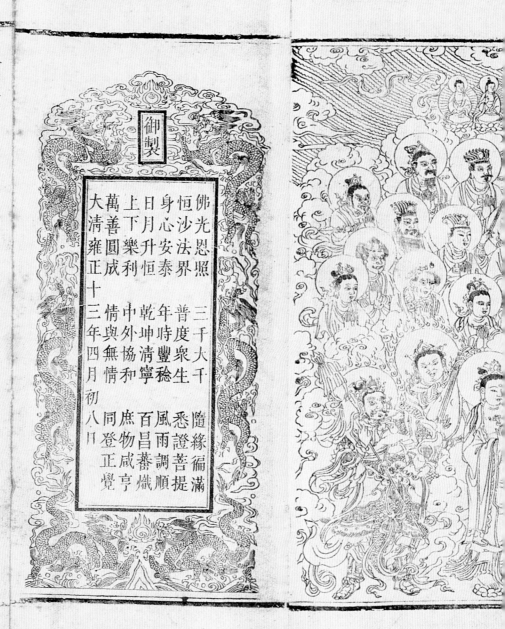

大般若波羅蜜多經卷第一

唐三藏法師玄奘奉 詔譯

初分緣起品第一之一

如是我聞一時薄伽梵住王舍城鷲峯山頂
與大苾芻眾千二百五十人俱皆阿羅漢諸
漏已盡無復煩惱得真自在心善解脫慧善
解脫如調慧馬亦如大龍已作所作已辦所
辦棄諸重擔逮得已利盡諸有結正知解脫
至心自在第一究竟除阿難陀獨居學地得
預流果大迦葉波而為上首復有五百苾芻

御製

三千大千
隨緣徧滿
普度眾生
悉證菩提
年時豐稔
風雨調順
百昌蕃歲
萬善圓成

佛光恩照
恒沙法界
身心安泰
日月升恒
上下樂利
乾坤清寧
中外協和
情與無情
庶物咸亨
同登正覺

大清雍正十三年四月初八日

14、《御制满汉蒙古西番合璧大藏全咒》

八十八卷 / 清乾隆三十八年（1773）

刻满汉蒙藏文本

　　此书主要为规范《大藏经》中咒语音韵而编。将汉文《大藏经》中选录所有咒语，以《钦定同文韵统》为准详加考订，章嘉国师以藏文音韵为准，并参照蒙文音韵等，一句一字标注了满文对音字。全藏诸咒按《大藏经》诸经卷帙编次为序编排，在每册书前附有佛像。刊行后发给了曾颁过《大藏经》的京城或直省寺院等各一部。在某种意义上说乾隆帝编纂此书的另一个目的是为满文翻译《大藏经》打基础。

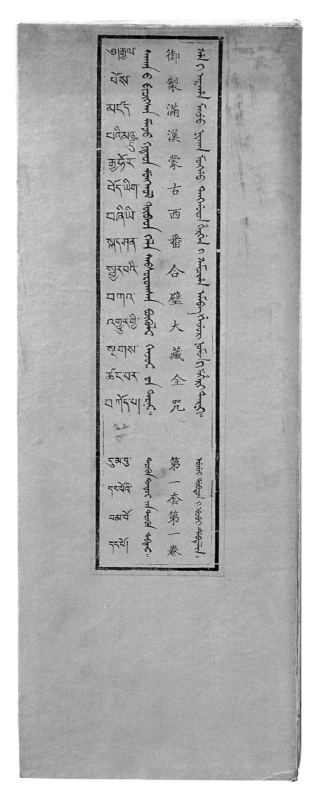

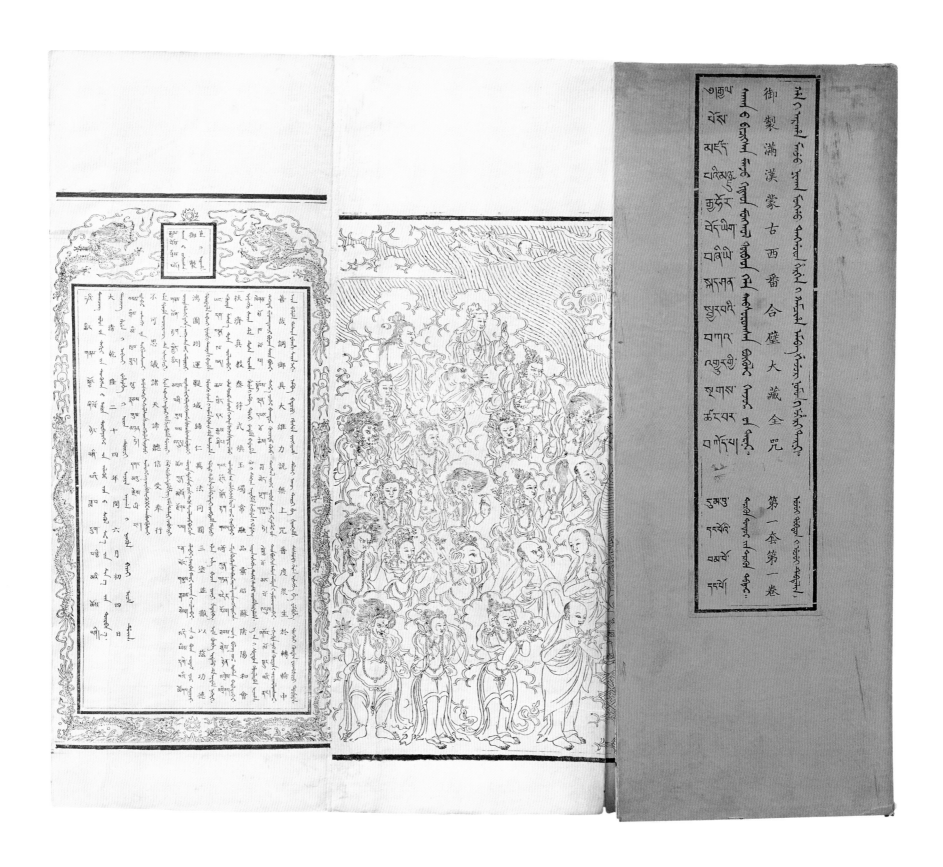

15、《佛说大阿弥陀经》

一卷 /（宋）王日休校辑

清乾隆年于敏中写进呈本

于敏中（1714～1780），字重常，号耐圃，江苏金坛人，历任户部尚书，大学士，军机大臣，书法颇佳，拟旨极为得体，深得乾隆帝倚重。

此经为王日休校辑不同传本的《无量寿如来会》而成，单经传世，入《大藏经》。

佛說大阿彌陀經卷上

法會大眾分第一

如是我聞一時佛在王舍國靈鷲山中與大

弟子眾千二百五十人俱一切大聖神通已

達其名曰尊者了本際尊者正願尊者正語

者者尊者具足尊者難若此皆上首者

尊者大廄尊者仁賢尊者離垢尊者名聞尊

又大乘眾菩薩普賢菩薩妙德菩薩慈氏菩

薩等此賢劫中一切菩薩又賢護等十六正

士善思議菩薩信慧菩薩空無菩薩神通華

菩薩皆尊普賢大士之德具諸菩薩無量行

願安住一切功德之法如是等菩薩大士一

16、《大宝积经无量寿如来会》

一卷 /（唐）三藏法师菩提流志译

清乾隆年戴衢亨进呈写本

　　戴衢亨（1755～1811）字荷之，江西大余人，乾隆间进士，钦取一等，累任兵、工、户部尚书，体仁阁大学士等要职，史称其"谨饬清慎，克尽忠悃，知无不言，言无不尽"，在乾嘉两朝中是声名颇佳的重臣。

　　此经为宝积部的《无量寿如来会》，亦称《无量寿经》，是中国佛教净土宗所依三部经之一。《无量寿经》的同本异译传本诸多，均收入《大藏经》。

大寶積經無量壽會

唐三藏法師菩提流志譯

復次阿難彼極樂界無諸黑山鐵圍山大鐵
圍山妙高山等阿難白佛言世尊其四天王
天三十三天既無諸山依何而住佛告阿難
於汝意云何妙高已上夜摩天乃至他化
自在天及色界諸天等依何而住阿難白佛
言世尊不可思議業力所致佛語阿難不思
議業汝可知耶答言不也佛告阿難諸佛及
眾生善根業力汝可知耶答言不也世尊我
今於此法中實無所惑為破未來疑網故發
斯問佛告阿難彼極樂界其地無海而有諸
河河之狹者滿十由旬水之淺者十二由旬
如是諸河深廣之量或二十三十乃至百數

17、《密宗修习法图》

不分卷 / 不著编、绘者

清乾隆年内府汉藏文写绘本

　　此书是以"连环画"的形式讲解"吐纳之法"，形象生动，通俗易懂，是宫廷中专为皇室特制的练习古代养身"气功"之用的范本。以半开为一完整图形，用"金碧山水"般辉煌的色彩和精细的笔触，描绘出危崖、翠柏，修炼者端坐凝神，身佩缨络，修习"吐故纳新"的"导引"之功。画像下半部，用汉文、藏文对照的方式，说明"坐姿"的名目，讲解在这种坐姿"行纳"时，应该遵守的规矩准则及应取得的修炼效果。

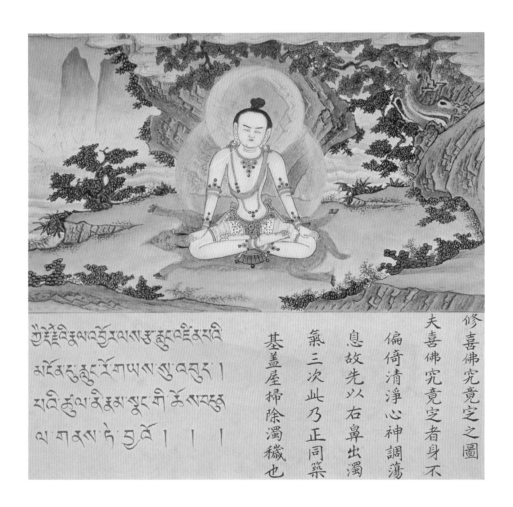

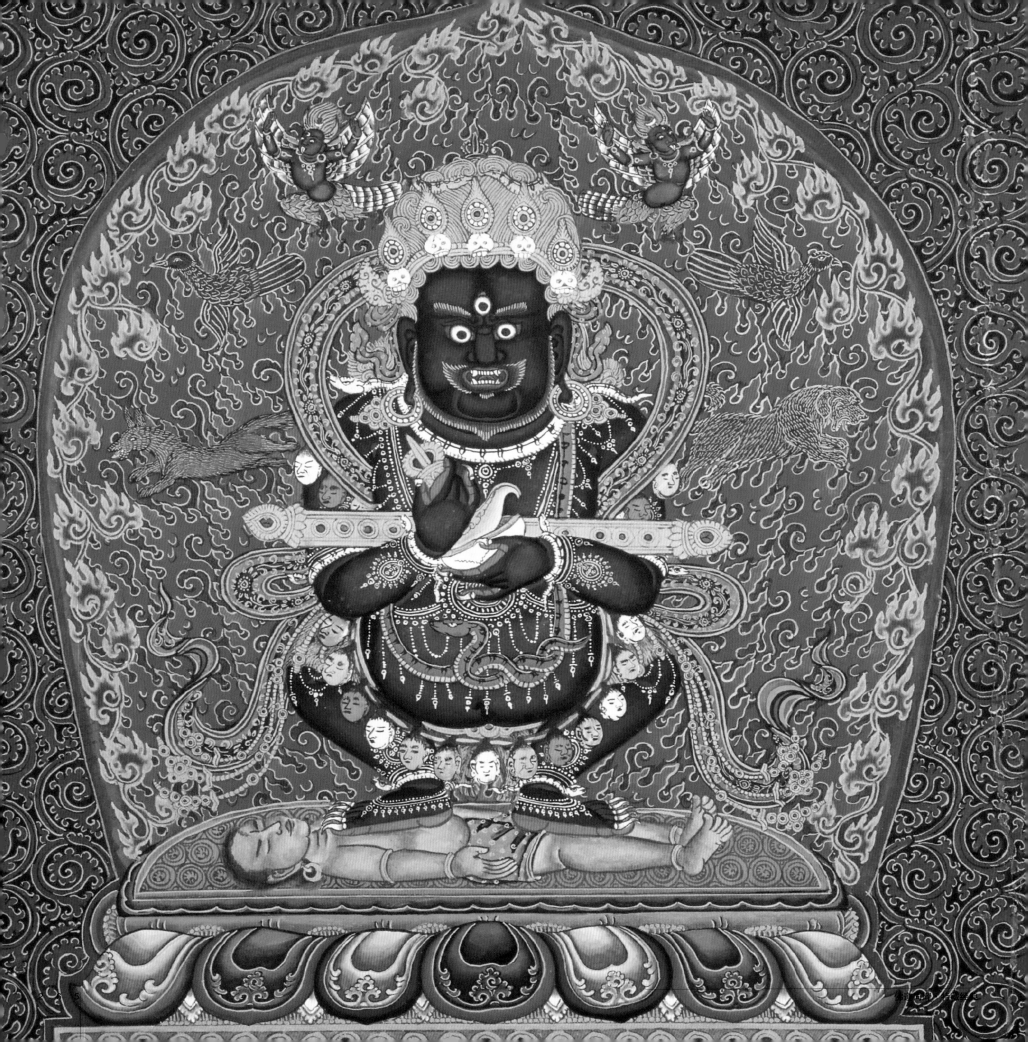

18、《诸佛事略图说》

<u>不分卷 / 不著编、绘者</u>
<u>清乾隆年内府泥金写藏满蒙汉文绘本</u>

　　是册以连环画的形式讲解诸佛故事，是
为皇室精心制作的通俗读本。左为磁青砑腊
笺，四周环以泥金勾描的花栏，用泥金书写四
体文字，右以工笔重彩加金精心描绘图像，令
人心旷神怡。此册共绘十三幅佛像。

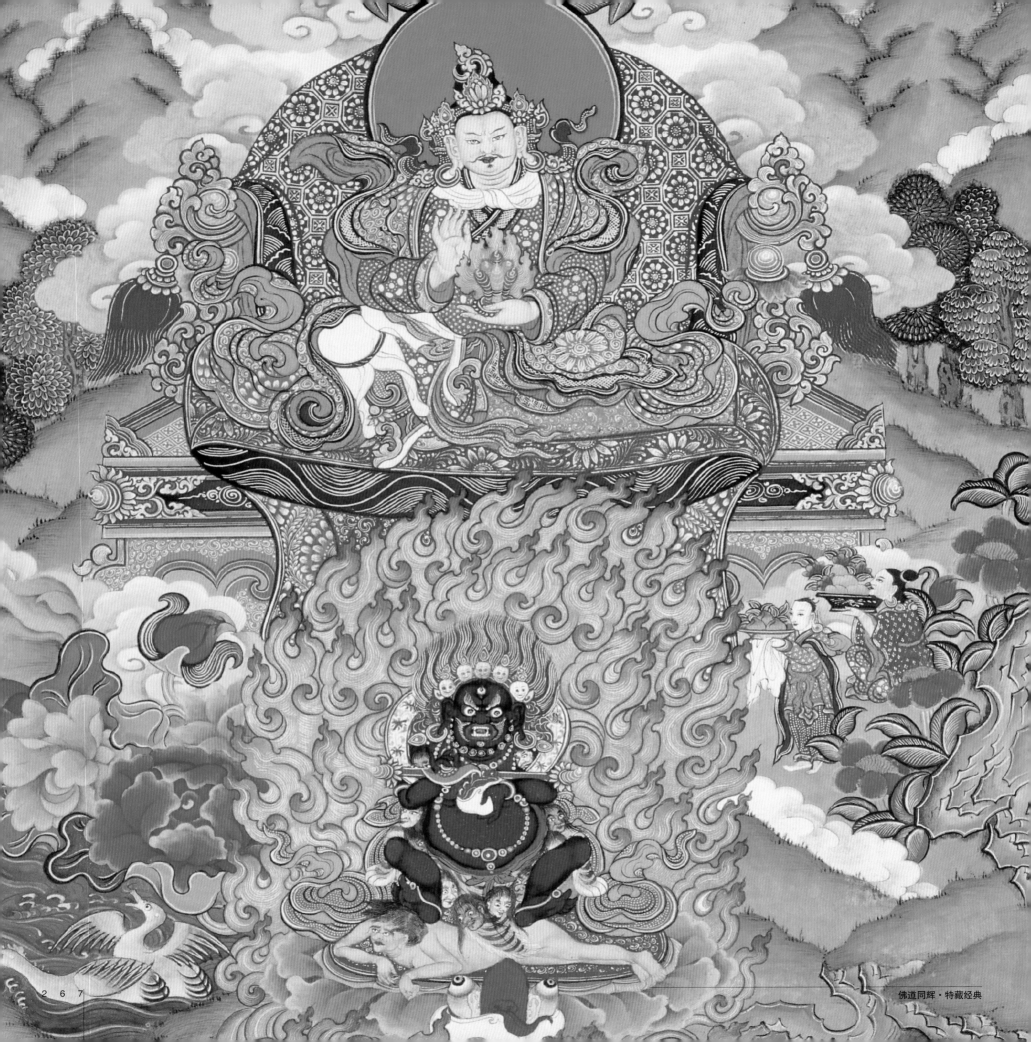

19、《老年康熙帝坐像》轴

（清）佚名绘　布本　设色

纵 117.5 厘米　横 70 厘米

　　清朝早在入关前，与西藏的关系就相当密切。康熙帝继续遵循前朝的方针，尊崇达赖喇嘛，利用藏传佛教来提高皇权和维护国家统一。这与雍正帝、乾隆帝笃信佛教有着本质的区别。

　　此图采用单线平涂技法，画出手念佛珠、盘腿坐在炕桌前的老年君主，略显呆滞的目光与斑白的胡须将英雄迟暮的状态绘写得明白清楚。炕桌上的佛教八宝，以及唐卡的装裱形式，表明此图和藏传佛教有着某种密切的关系。

20、雨花阁外景

21、铜镀金嵌料石七珍

<u>清乾隆 / 高 33 厘米 底径 12 厘米</u>

　　七珍又称七政、七宝。由将军宝、金轮宝、神珠宝、绀马宝、白象宝、玉女宝、主藏臣宝组成。据佛经上讲，七珍原为古印度神化中的转轮王以福力所生的七件宝物。它们既象征转轮王国中之富庶，也象征转轮王所拥有的显赫权利。七宝皆受到转轮王法力的庇护。这七件宝物后被佛教沿用，作为佛前供器。

　　这套七珍通体为铜镀金，嵌各色玻璃料石、宝石，庄重华丽，五彩斑斓，具有很高的艺术和观赏价值，从做工及样式考察应为乾隆时期的作品。

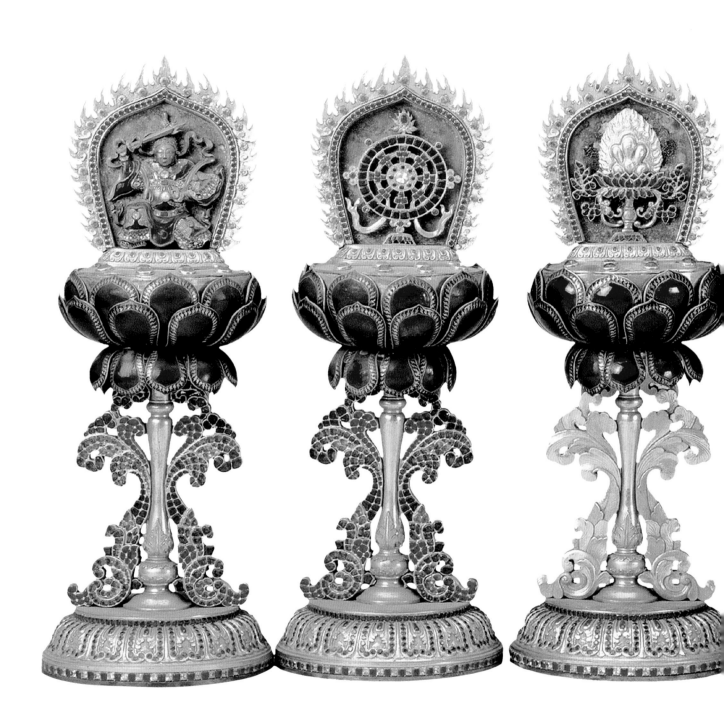

22、碧玉七珍

<u>清</u>

<u>通座高 32 厘米　器高 11 厘米　最宽 10 厘米</u>

碧玉制，玉料呈深绿色。七件为一套，分别雕七种宝物：袋、马、象、武士、仙童、侍女、火珠，形态各异。宝物上镶嵌红色珊瑚、绿色松石及蓝色青金石等各色彩珠，并通身描金或填金。其下承紫檀嵌银丝红木座。木座为莲花形，中部有四出戟柱，下面有八方形栏座，栏座上嵌有雕花白玉片及铜镀金柱。

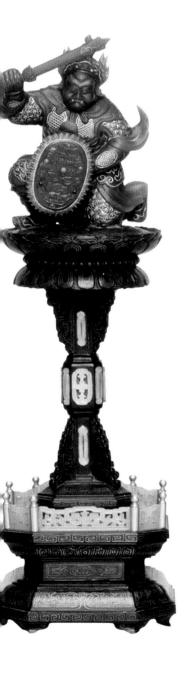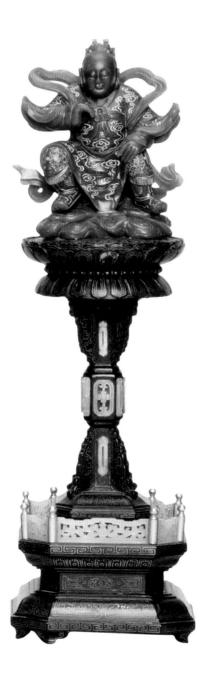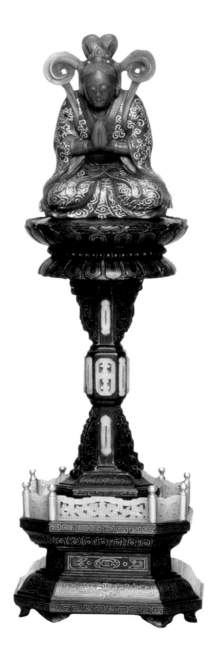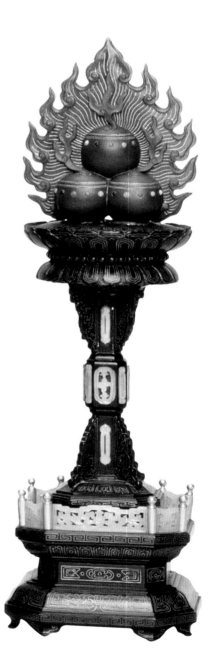

23、御注道德经

24、《雍正帝行乐图·道装像》页

(清)佚名绘 绢本 设色

纵 34.9 厘米 横 31 厘米

此图描绘岸边巨石之上，雍正帝穿着道装，左手挥舞麈尾，右手合捻，口中念念有词，但见波涛翻滚，一条蛟龙豁然跃出水面，张牙舞爪，煞是壮观。命画家将自己绘为超脱世俗的道士形象，显示出雍正帝与道教丝丝缕缕的关系。

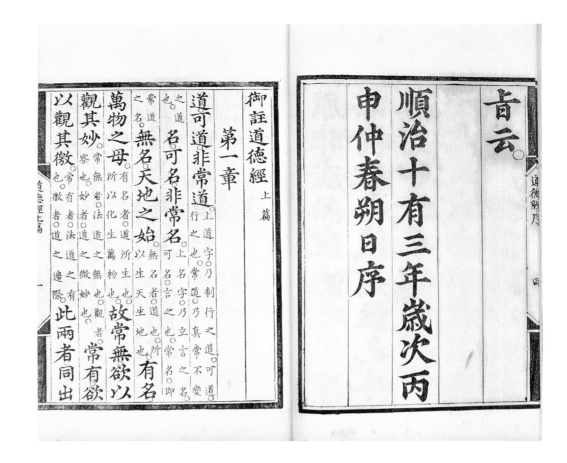

26、九天应元雷声普化天尊铜像

清／铜铸饰金漆　高 64 厘米

　　九天应元雷声普化天尊是道教雷部最高神，据《历代神仙通鉴》称他具有"主天之灾福，持物之权衡，掌物掌人，司生司杀"的威力，执掌雷部神霄玉府，管辖众多的雷神。此像是故宫玄穹宝殿东配殿内主神像，此像白面三目、三缕胡须、面相慈善温和。身着铠甲，右手握钢鞭、左手作独竖一指的手印。端坐在方台上。左右陪侍八位雷神天君。

27、雷神苟元帅铜像

<u>清／铜铸饰金漆　高 56 厘米</u>

道教雷部正神二十四天君之一，雷神能代天执掌刑罚，明辨善恶，击杀坏人，是主持正义之神。相传此神原名苟章，后被天帝封为雷神。在底座上刻阳文全名"上清神烈阳雷苟元帅"，是玄穹宝殿东配殿内九天应元雷声普化天尊的侍从神。形象如大力士，袒胸露腹强壮有力，背插双翅。脸赤如猴，尖形鸟嘴，两足为鹰爪。

28、雷神张天君铜像

<u>清／铜铸饰金漆　高 59 厘米</u>

道教雷部正神二十四天君之一。相传此神原名张节，后被天帝封为雷神。在底座上刻阳文全名"雷霆行令使者张天君"是玄穹宝殿东配殿内九天应元雷声普化天尊的侍从神，身着铠甲威风凛凛的武将形象。

29、《玉帝像》轴

（清）佚名绘

纵 219 厘米　横 103.05 厘米

　　玉帝即玉皇大帝，也简称玉皇，相传他总管三界和十方、四生、六道的一切祸福，是道教中职位最高、权利最大的神。

　　此图设色绚丽，用笔工细。玉皇姿态端庄，丰神高颐，面色润朗。脸、手部用渲染法，刻画玉皇凝重的神色，高贵的气质；服饰以兰叶描绘，显示了玉皇超然、洒脱的神仙风采；背景的帐幔、地毯、座椅、挂屏界画工整，突出了玉皇的气魄和威仪。

30、《高上玉皇本行集经》

三卷 / 不著编者　清乾隆二年（1737）

张照奉敕写内府刻本

　　《高上玉皇本行集经》简称《皇经》，是道教醮科经典中最重要的一部经书，共三卷，作者及成书年代不详。主要内容叙述玉皇的来历和正告读经的善男信女要重视这一部经典。在叙述玉皇的法力时说，玉皇至尊至贵，法力无边，能使日月潜行，五岳移位。上圣奉之以致神，高尊掌之以致真，五岳从之以得灵，天子得之以治国。还有不少的符和咒，最后还有一些持诵灵验的事例。

　　该经最早的传本为《道藏》本。《道藏辑要》亦收入。此外，还有一些明代以来后人委托的乩注本，流传于民间。

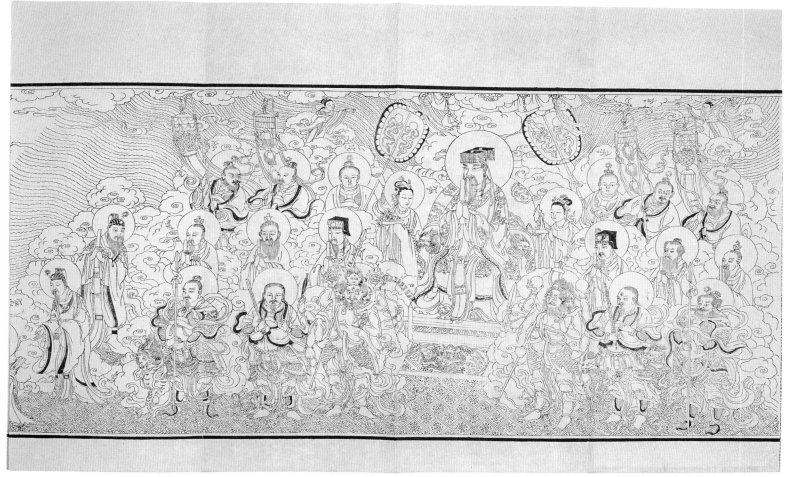

31、《太上北斗延生真经》

不分卷 / 不著编者及年代

（清）恽养深泥金写进呈本

　　卷端题"太上元灵北斗本命延生真经"。道教醮科经典。是经不分卷，传为太上老君授予天师张道陵。此经谓：北斗三官五帝九宿四司荐福消灾，司世人罪福善恶。凡人性命五体，悉属本命星官主掌。因而要人与本命生辰乃诸斋日，清静身心，焚香诵经，叩拜本命所属星君，随力章醮，广陈供养，陈念真君名号，自可消除罪业，福寿臻身，永离轮回。

　　本经入《道藏洞玄部》。

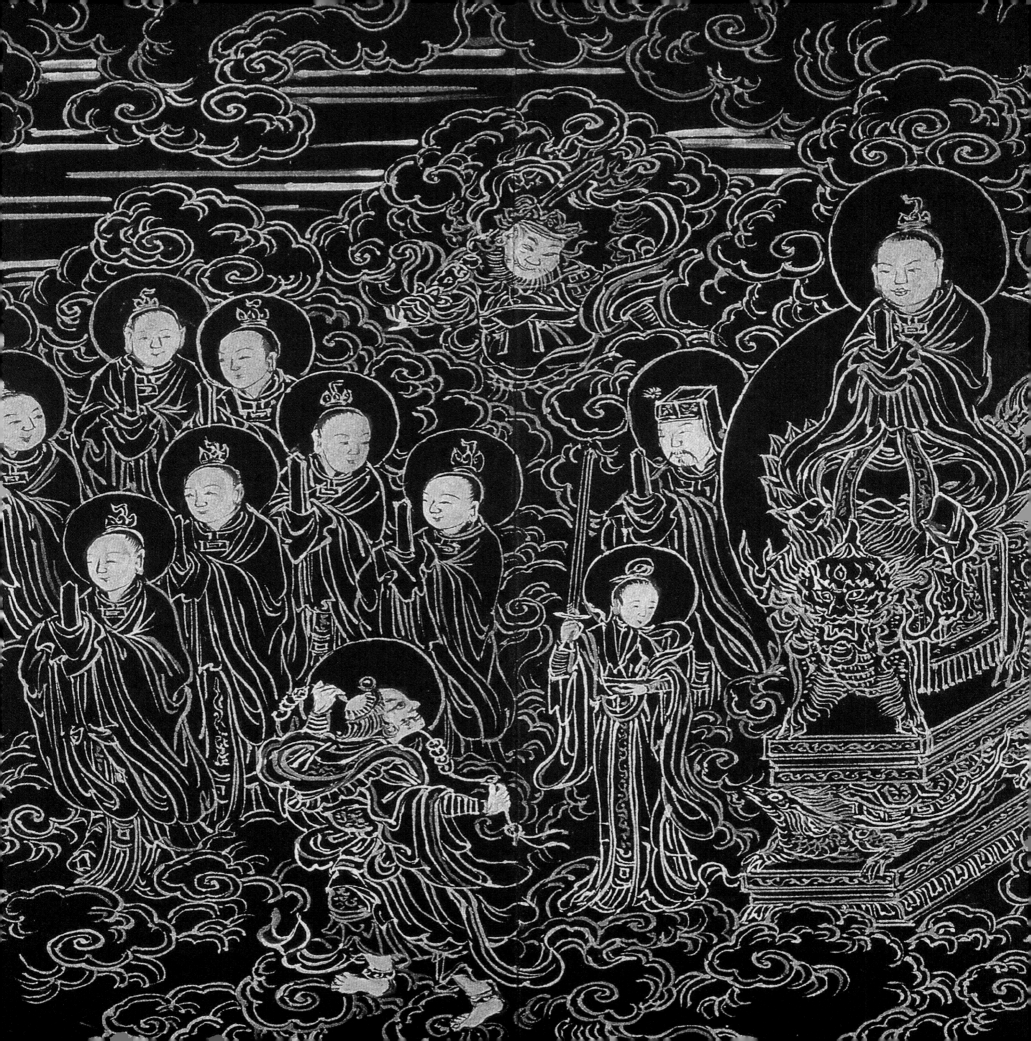

32、"太和老君驱邪宝"木章

木质 道教法器纽

长 8 厘米 宽 8 厘米 通高 5 厘米

雍正帝延道士入宫炼丹，制作了道士用
印以为凭信。印文除"太上老君"、"宝"字外，
还刻有道教符号。

33、《维摩诘经》经版

三卷 /（后秦释）鸠摩罗什译

清雍正十三年（1735）内府刻

梨木 纵 8.3 厘米 横 5.5 厘米 厚 3 厘米

印度佛教理论著作。全称《维摩诘所说
经》，简称《维摩经》。维摩诘，意译"净名"、
"无垢称"。后用为佛教菩萨名。

34、《楞严经》经版

二卷 /（后秦释）鸠摩罗什译

清乾隆三十八年（1773）

武英殿刻满汉蒙土伯忒合璧本　梨木

　　古印度大乘佛教经典著作。全称《首楞严三昧经》，略称《楞严经》，唐般刺蜜帝译《大佛顶如来密因修证了义诸菩萨万行首楞严经》。此经宣说大乘禅观。"首楞严三昧"意为健相定、健行定、勇猛伏定、勇伏定、一切事意定，为大乘禅定之一。认为一切禅定、解脱、三昧、神通如意、无碍智慧，均包含在此"首楞严三昧"中。修此禅定可得无限神通。

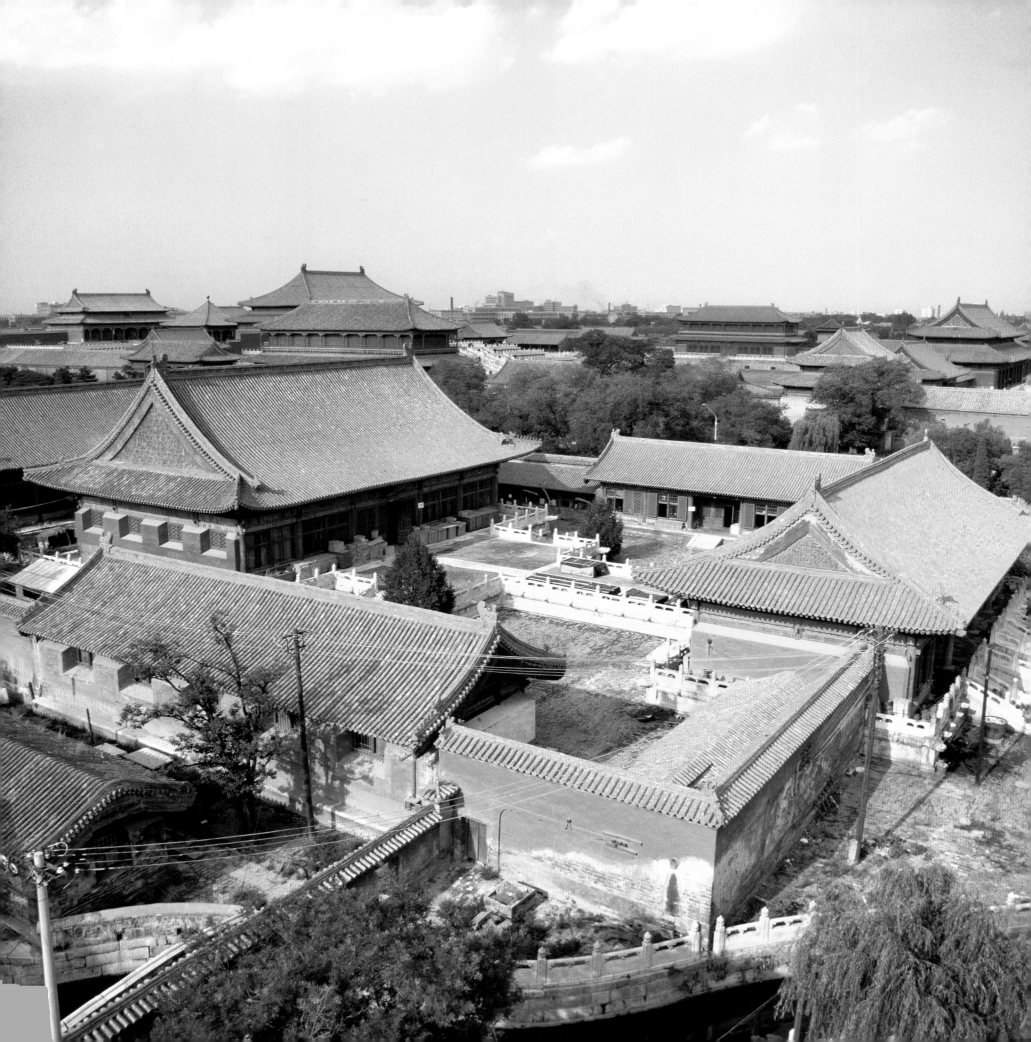

梨枣飘香 内府刻书

六

清内府刻书初承明内府经厂之余绪。

康熙十九年（1680）修书处成立后，

一改明代由司礼监宦官经营和内容校勘不精等弊，

选派翰林院词臣管理，

任用博学之士编校书籍，

又雇募各地优秀工匠担任雕印工作，

将单色雕印、彩色套印、

活字摆印、版画插图等各种技艺兼收并蓄，

各展其长，制出大批精品，

开创了清内府刻书特有的校勘精审、

纸墨精良、刻印精致、装潢精雅的版本风貌。

一、单色雕印

单色刻本是清内府刻书的主流，达五百余种。纸墨上乘、版式宽大，行格疏朗，镌印精美。扬州诗局等内府承刻单位刻印的《全唐诗》等书，字迹秀丽匀净，有"康版"之誉。

1、《音韵阐微》

十八卷 韵谱一卷

（清）李光地、王兰生等撰

清雍正六年（1728）武英殿刻本

康熙认为唐宋以来用两个汉字标注另一个汉字的反切注音方法繁难，命李光地、王兰生等做了改革，撰成此书。它为研究近代读音的演变提供了宝贵资料，可称最完备的古代韵书。

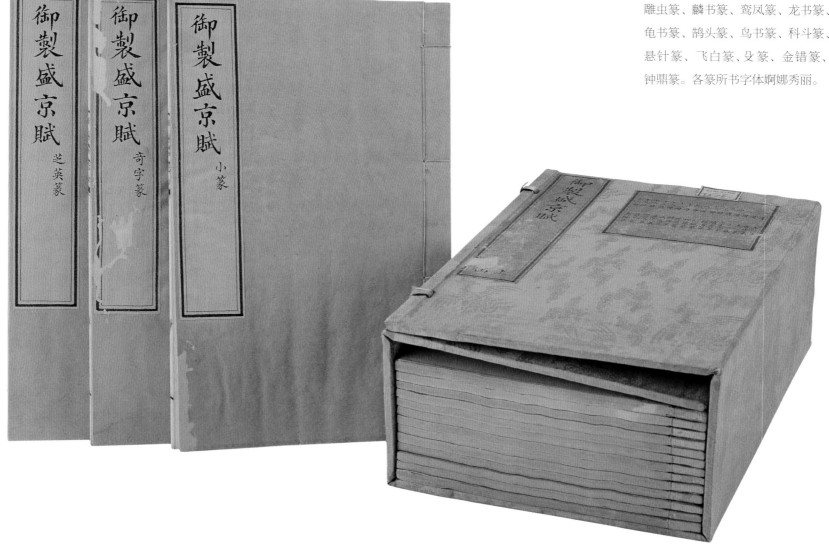

2、《御制盛京赋》

三十二卷附篆文缘起

（清）高宗弘历撰 傅恒等编校

清乾隆十三年（1748）

武英殿刻三十二体篆文本

　　《御制盛京赋》是乾隆帝所撰最著名的一篇诗赋，由序、赋、颂等三部分组成，约五千字，三千三百余言，主要溯述满洲源流，颂扬列祖列宗创建大清之丰功伟绩等，充分显示了乾隆皇帝的汉文学修养之深厚。为弘扬满文，乾隆帝又指授臣工撰写各体篆文：玉筋篆、奇字篆、大篆、小篆、上方大篆、坟书篆、倒薤篆、毯书篆、龙爪篆、碧落篆、垂云篆、垂露篆、转宿篆、芝英篆、柳叶篆、鸟迹篆、雕虫篆、麟书篆、鸾凤篆、龙书篆、剪刀篆、龟书篆、鹄头篆、鸟书篆、科斗篆、璎络篆、悬针篆、飞白篆、殳篆、金错篆、刻符篆、钟鼎篆。各篆所书字体婀娜秀丽。

3、已镌未印《万年书》书版

十二卷 /（清）钦天监编 清乾隆年武英殿刻

纵 20.3 厘米 横 29.5 厘米 厚 3 厘米

是书分春夏秋冬四册，每册各三卷，每卷为一个月，计十二个月十二卷。每卷又分立成、条例、月份三项内容。是书与时宪历大致相同，但记述偏重吉凶禁忌，盖为用事择日趋吉避凶之用。全书仅记干支甲子，无朝代年号。

4、扬州诗局刻《全唐诗》

九百卷 / 目录十二卷

（清）曹寅、彭定求等辑

清康熙四十六年（1707）扬州诗局刻本

曹寅，清汉军镶蓝旗人，世居潘阳，官通政使，江宁织造，校刊古籍极精。

唐诗总集。博采唐人诗作近四万九千余首，作者二千二百余人，荟萃了唐人三百年诗作之菁华。全书刻印精良，为"康版"的代表作。

御製全唐詩序

御製全唐詩序

詩至唐而衆體悉

備亦諸法畢該故

稱詩者必視唐人

5、苏州诗局刻康熙帝《御制诗三集》

初集十卷 二集十卷 三集八卷

（清圣祖）玄烨撰 高士奇等编

初、二集 清康熙四十二年（1703）

扬州诗局刻本

三集 康熙五十五年（1706）

苏州诗局刻本

版框纵 18.7 厘米 横 13.3 厘米

开本纵 26.8 厘米 横 17.5 厘米

　　关于圣祖诗，高士奇认为气象禔皇，文彩壮丽，端重如五岳屹峙，变化如神龙蜒蜷，烂漫如庆云在宵，浑灏如鸿钧一气。这固然是夸大之词，但康熙皇帝喜欢写诗则是事实，诸如朝令、燕饗、省方问俗、命将出师、策勋饮至都有诗作。

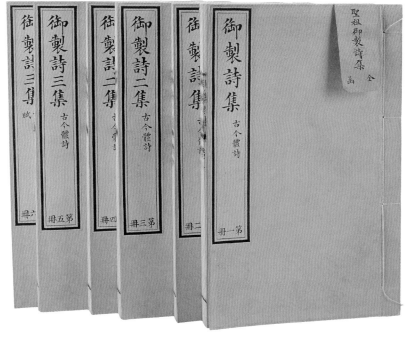

二、彩色套印

在明代彩色印刷取得辉煌成就的基础上，清内府对套印技术的运用更加纯熟，用料更加考究，印制更为精良，以黄、朱、蓝、绿等色分辨各家手笔，各色纯正、匀净，恰到好处地体现了套印技艺之长。

6、四色套印本《御选唐宋文醇》

<u>五十八卷／（清高宗）弘历选 允禄等辑</u>
<u>清乾隆三年（1738）武英殿刻四色套印本</u>

明朝茅坤曾选唐宋之韩愈、柳宗元、欧阳修、苏洵、苏轼、苏辙、曾巩、王安石之文编辑《唐宋八大家文钞》。清储欣在此基础上又增唐李翱、孙樵二人之文，称为十大家。乾隆皇帝以欣所去取尚未尽协，所论亦或未允，乃取储欣所选十大家文，录其言之优雅者，又补充一些欣本所遗漏的，命允禄监理此事，并命张照、朱良裘、董邦达等儒臣合而编之，定为此集，名曰《唐宋文醇》。共录十家文四百七十四篇。各家文凡书、序、论、记等各以类编，惟苏轼上书、奏状、对策诸篇以年月先后编次。全书圣祖评论以黄色书篇首，高宗评论朱书篇后，前人诸家评跋，姓名事迹以紫色、绿色分书于末。色彩斑斓，为乾隆时期殿版套色印刷书籍中的白眉。是书翻刻本遂内府本而出，《增订四库简明目录标注》称"外版"或"外翻本"与内府本不可比对。

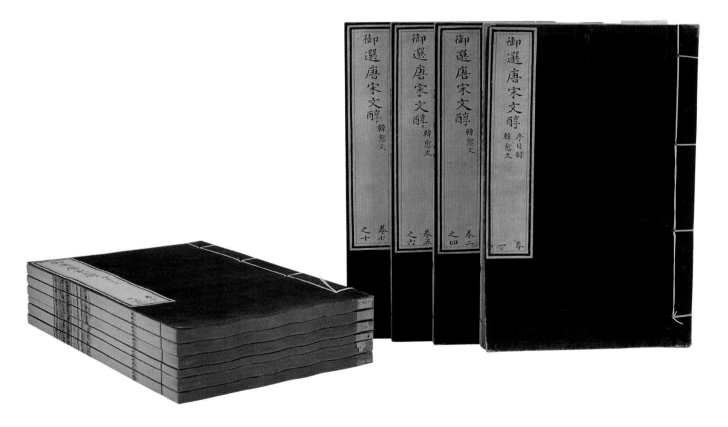

7、五色套印本《劝善金科》

二十卷 首一卷 / 旧传（清）张照等撰

清乾隆年武英殿刻五色套印本

全书以红、蓝、绿、黄、黑五色套印而成。戏目采用单行大绿字，宫调用双行小绿字，曲牌名用单行大黄字，科文与服色以小红字旁写，曲文用单行大黑字，韵白则以小黑字旁写；曲文中每于、每读、每韵、每叠、每格等皆以小蓝字旁注以区别；南腔、北调则各以小红圈一一圈出。与同期出现的套印本相比，此书套色数量最多，故印刷难度最高。本书套色位置准确，印制精良，各色纯正匀净，清晰悦目，既有提示、助读的作用，又美化了版面，兼具艺术欣赏性，是清前期彩色套印技术的杰作。

三、活字摆印

（一）铜活字

　　以铜活字印书，自明弘治以后始盛。在其后的两个世纪中，铜活字本层出。清内府排印的《古今图书集成》是最大最著名的一部，其它还有《律吕正义》、《御制钦若历书》、《御制数理精蕴》等为数不多的几部。

8、《钦定古今图书集成》

一万卷　目录四十卷

（清）蒋廷锡　陈梦雷等辑

清雍正四年（1726）内府铜活字刊本

　　此书五千册，目录二十册，装为五百二十五匣，是古代以铜活字排印的最大的一部书。书中字体清秀端庄，笔画横轻直重。全书版式整齐，印制清晰，纸墨精良，装潢富丽，还配有大量精美的木刻版画，在世界印刷史上占有重要地位。这部大书仅印制了六十余部，现今完整存世者已寥寥无几。

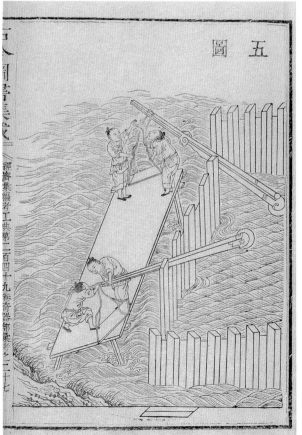

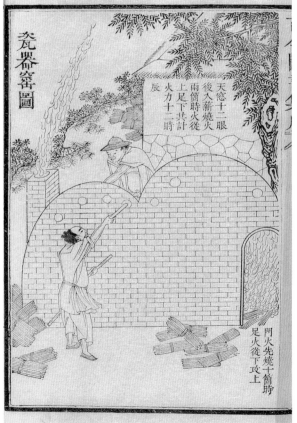

9、《律吕正义》

四卷／（清）允禄等撰

清康熙年内府铜活字印本

此书是以乐律学为主要内容的音乐百科专著，是以铜活字印行的为数不多的几部著作之一。上编为《正律审音》论乐律、管弦的规定；下编为《和声定乐》，讲乐器制造要点；二编皆分上下，页码自为起迄，故视为四卷。另有铜活字印五卷本、六卷本。雍正时，将此书与《钦定历象考成》、《御制数理精蕴》合编为丛书《御制律历渊源》，又以刻本印行，对中西文化的贯通和推广起了很大作用。

（二）木活字（聚珍版）

元明时期已用木活字印书，至清代已在全国通行，最大的木活字印书工程是乾隆年间摆印的《武英殿聚珍版书》，共一百三十四种，乾隆帝嫌"活字"不雅而赐名为"聚珍"。在继承和总结传统经验的基础上，技术方法又进一步改进和完善。

10、《武英殿聚珍版程式》

一卷／（清）金简撰

清乾隆四十一年（1776）

武英殿聚珍版印本

木活字印刷技术专著。作者金简是四库馆副总裁，负责刻书事宜，为节省开支而倡议改用木活字排印，事竣后作此书加以总结，图文互彰，便于从事者遵循。它是中国印刷技术史上具有里程碑意义的重要文献之一。

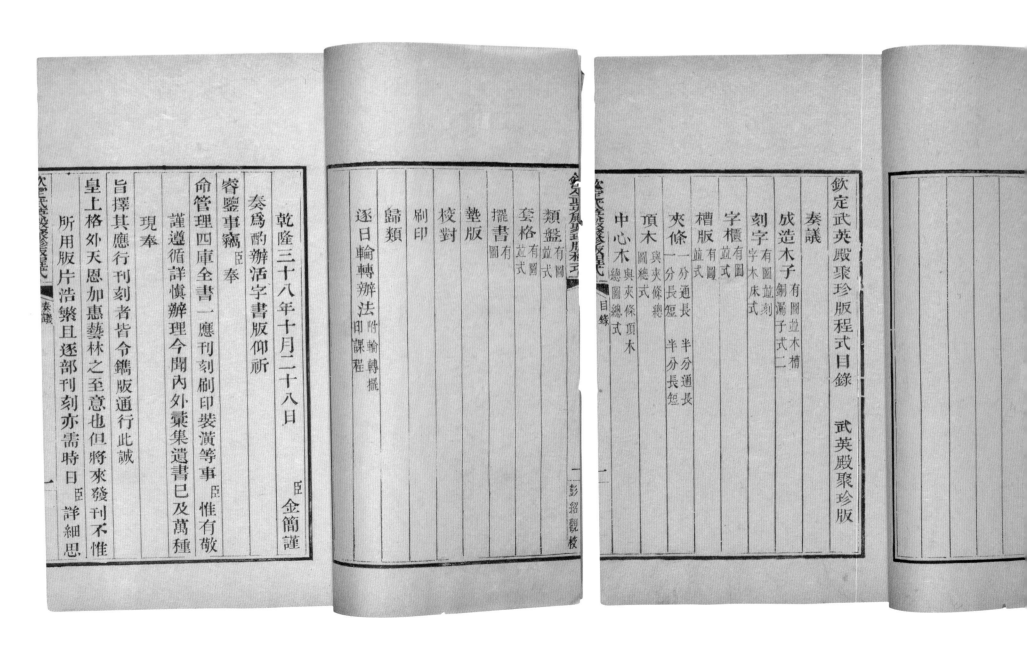

11、武英殿木活字、排版材料制造流程

《武英殿聚珍版程式》中有工作场景图、工具图各八幅。画面人物造型简洁、生动，亦庄亦谐，其怡然劳作的姿态、顾盼交流的神情等，都通过简单的线条而跃然纸上。图中配景也布置得宜，动静有法。

（1）成造木子图

造木子

所谓的造木子，就是制造木活字的刻块。其制作方法如下：

取枣木截割成约四分厚的木板，再将木板竖向裁成宽一寸的长方形木条，叠放晾干。

将晾干后的木条两面用木刨刨平，以净厚二分八厘为准，然后将木条横截成宽四分的木子。

平准木子。一是平准大木子宽度，二是平准大木子高度，三是平准小木子宽度。

木子检验

用铜制成大小两种方漏子，内空的大小分别与大小号木子的尺寸相符，将平准后的木子分别用大小铜漏子逐个检验，这样就可以保证木子的大小符合预定标准。

（2）刻字图

将需要刊刻的字用宋体写在事先画有格子的薄纸上，写好后逐字裁开，反贴在木子的上面。然后将木子放在专用刻字的木床上，用活闩闩紧，就可由刻工进行镌刻。刻字木床的制法是，用一块高一寸、长五寸、宽四寸的硬木，中间挖出五条宽三分深六分的凹槽，每槽可容木子十个，另外在木板上开出两道活闩槽并制两根楔形的活闩，木子放入槽内，用活闩从两端塞入，便可将木子挤紧，然后就可以像镌刻雕版一样进行刻字了。

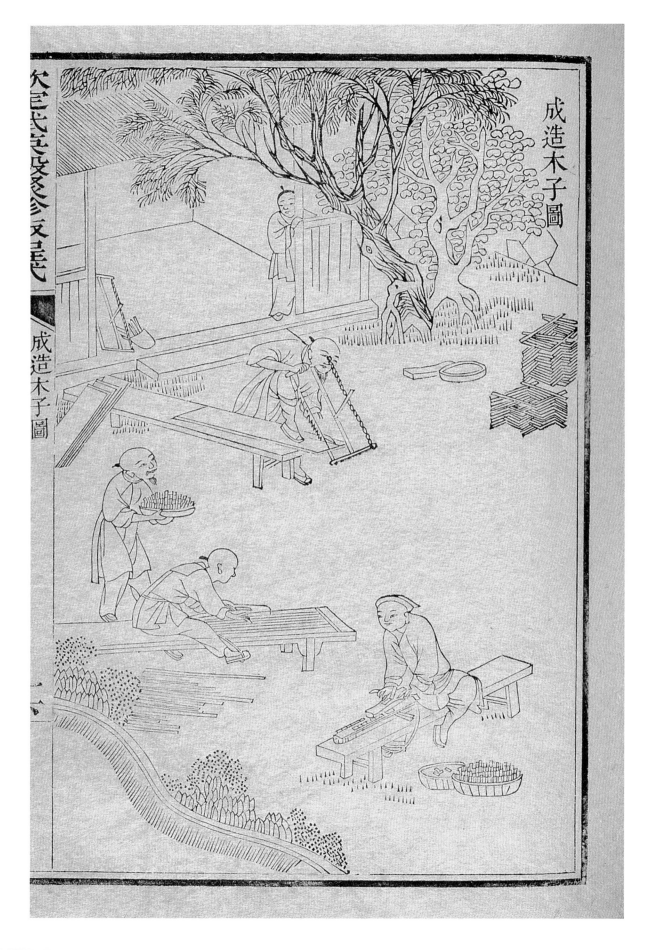

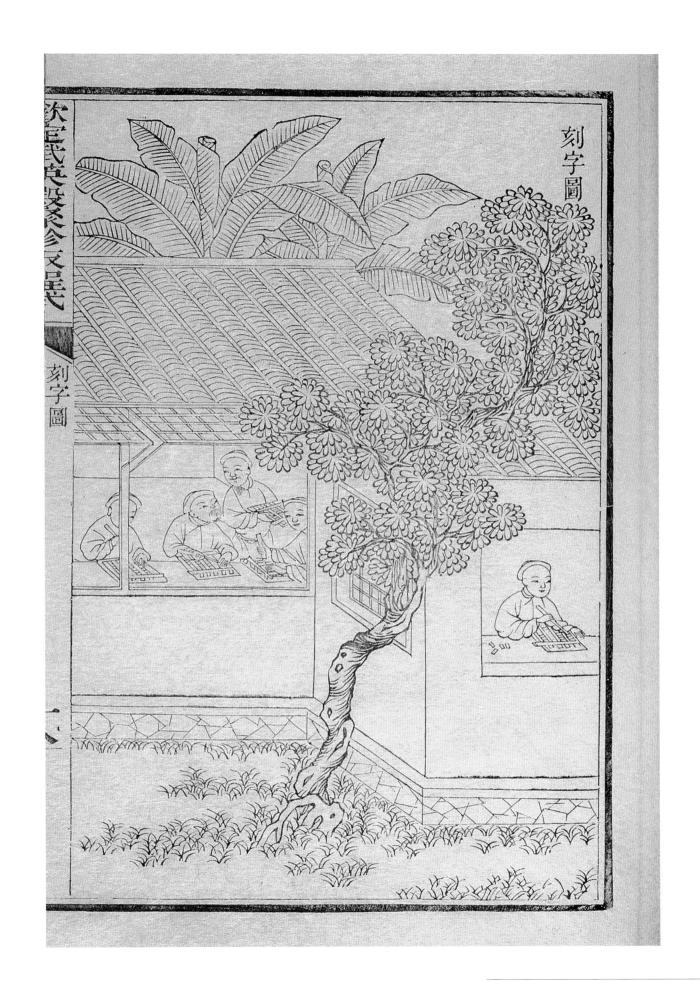

（3）字柜图

制字柜。按照康熙字典的十二干支分类法，将活字分别排列在十二个木柜中。每个木柜高五尺七寸，宽五尺一寸，进深为二尺二寸，木柜腿高一尺五寸，每个木柜配备一条木凳，木凳的高度与柜腿的高度相等，以便站在凳子上取字。每个柜子做二百个抽屉，每个抽屉分为大小八个格子，每个格子中放入大小字母各四种，在各个抽屉的面板上写上这四种字母的属于某部某字及笔画数。取字时先按照偏旁知道该字属于哪部放在哪个柜子中，再查笔画数，便知该字放在哪个抽屉内。熟练之后，需要的字伸手便可取到。生僻的字平常使用不多，可以少刻，另外造一个小木柜收藏。将小木柜放在大木柜的上面，可以一目了然，捡字也十分方便。

（4）槽板图

用干燥的楠木做成外口宽九寸五分、长七寸七分、高一寸六分、里口宽七寸六分、长五寸八分八厘、深五分的长方形槽版。在槽版的四角包上铜角，使其更加坚固耐用。

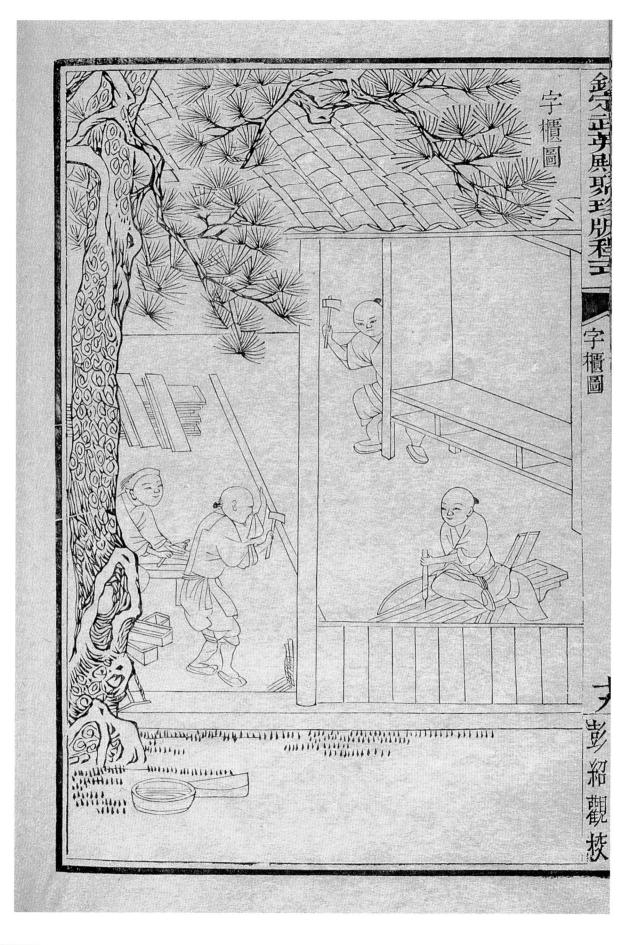

（5）夹条顶木中心木总图

制夹条

a. 制一分通长夹条

b. 制半分通长夹条

c. 制一分长短夹条

d. 制半分长短夹条

制顶木

用松木制成高五分，宽三分或二分，长度从一个字起到二十个字止的长短的方木条若干根。排版时遇到版面中无字的空行，则根据空行的长短嵌入不同长度的顶木，这样该行的活字就被固定在相对的位置而不至于移动。

制中心木

用松木制成高五分、长五寸八分八厘、宽四分的木条若干根，凡摆书至第九行时，就放入中心木一条，对应于套格的版心。

（6）类盘图

用松木做成的宽一尺四寸、长八寸、深五分的托盘（类盘），盘内嵌入数十根木档板，形成数十个宽四分的空槽，取字或归字时，随手将木活字放到木档板之间，木子就不易向左右两边倾倒。

類盤圖

類盤

用松木做托盤寬一尺四寸長八寸深五分內嵌木檔
數十根檔寬四分許凡取字歸字隨時安放木子庶不
致倒亂

類盤圖

（7）套格图

用梨木制成宽七寸七分、长五寸九分八厘的木板，在板内刻上比槽版里口每边大半分的边线，板心按现行书籍的式样每幅刻出十八行格线。每行宽四分，版心也宽四分。书名、卷数、页数与校对者姓名事先另处刊刻好，在印刷套格时把书名等嵌入版心一同刷印。

（8）摆书图

对待印文稿内的字数进行统计，确定每个字需用多少个，分类统计后另抄在一张纸上，按抄件从字柜中将需要的字取出放在类盘中，然后按照文稿的顺序及其文义，将类盘中的木活字摆放在槽版内，每排满一行放入一根夹木条，在大小字混排及有空档时，放入不同厚度的夹条及顶木等，一块槽版摆满后，随手在一张小方纸上写下某书某卷某页粘贴在槽版上，以便查找核对。

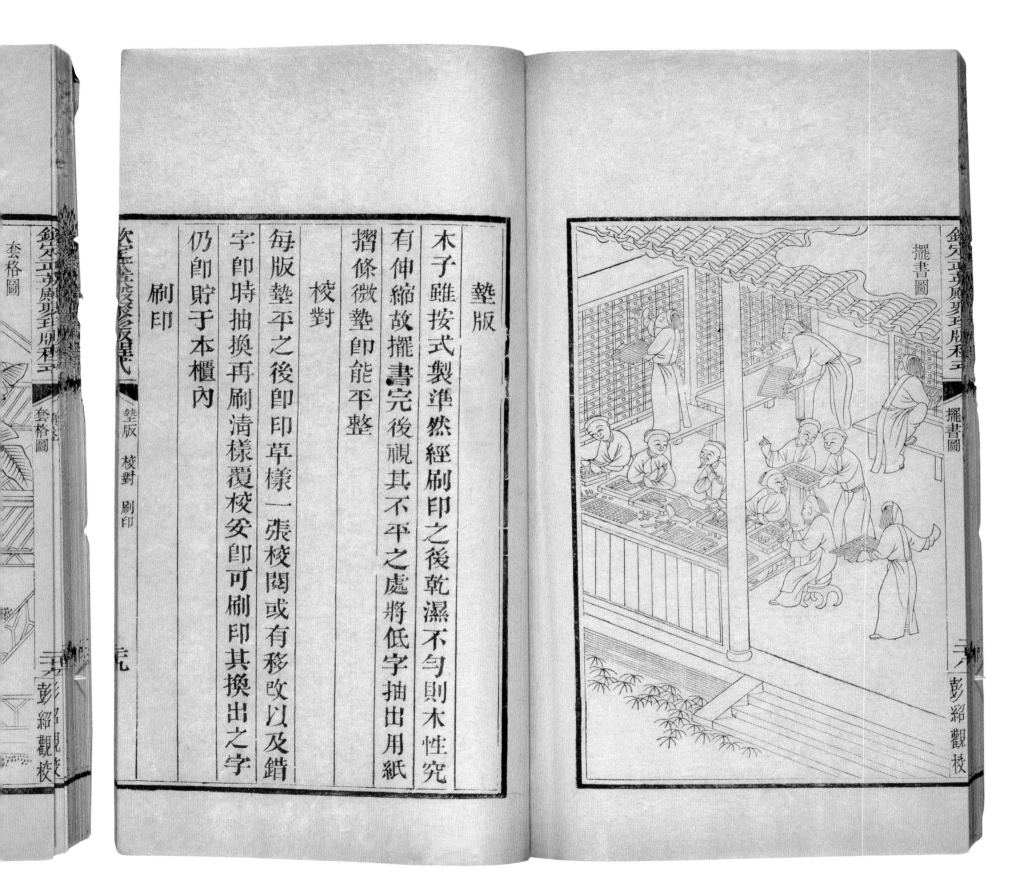

擺書圖

墊版

木子雖按式製準然經刷印之後乾濕不勻則木性究
有伸縮故擺書完後視其不平之處將低字抽出用紙
摺條微墊卽能平整

校對

每版墊平之後卽印草樣一張校閱或有移改以及錯
字卽時抽換再刷清樣覆校妥卽可刷印其換出之字
仍卽貯于本櫃內

刷印

彭紹觀校

四、铜版镌印

西方铜凹版印刷术约于十八世纪初传入清廷。第一个把铜版制作法演示给康熙皇帝的是意大利画家马国贤，至乾隆末期以后中断。铜版工艺复杂，除部分作品送往法国制作外，只有内府有条件采用，外间并未流传。为数不多的作品反映了此期清廷对外来技艺的吸纳。

12、《平定西域得胜图》册

[意] 郎士宁等绘 [法] 柯升等镌制

纸本 册页 十六开 黑白

每开纵 55.4 厘米 横 90.8 厘米

此图册反映了清乾隆二十年至二十六年（1755～1761），清军平定西域准葛尔部达瓦齐和维吾尔大小和卓木叛乱的十六场重要战役。铜版画最早出现在距今六百多年的欧洲，它以金属铜版来刻制画面而被称为铜版画。乾隆帝为使大清的业绩彪炳史册，弘扬军威国力，谕令两广总督李侍尧将由宫廷西洋画家郎世宁、王致诚、艾启蒙、安德义绘制的《平定西域得胜图》画稿送交法国，由掌握娴熟铜版画技术的法国宫廷良匠柯升、勒巴等人制成铜版。历时十一年后，印成的铜版画与铜刻版及原画稿均送回中国。

这套铜版画虽然从构图，到人物塑造及云山树石的景物表现上，都偏离了原稿，具有浓郁的西方绘画特色。但是它精湛的刻工，充分地展示了铜版画的魅力，对中国日后宫廷铜版画的兴起，也有着积极的促进作用。

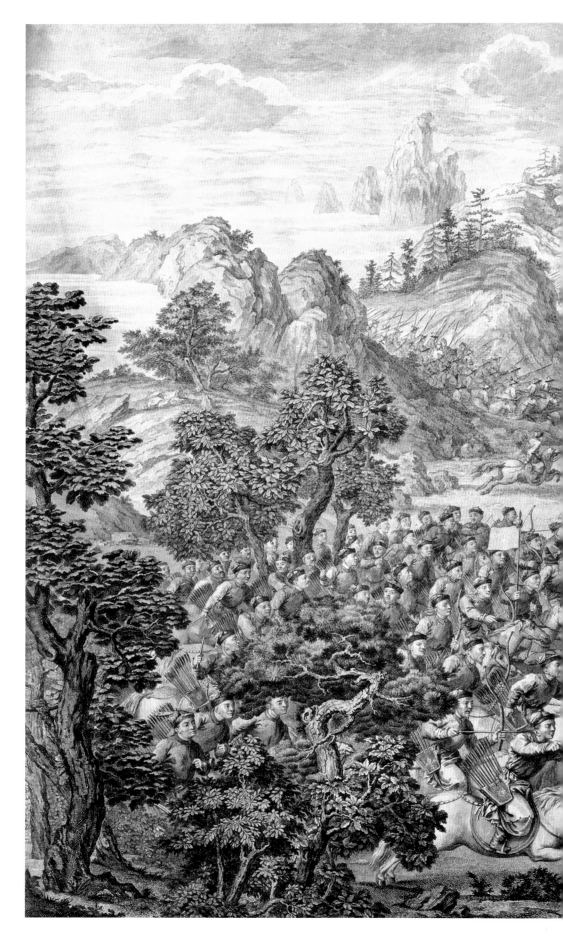

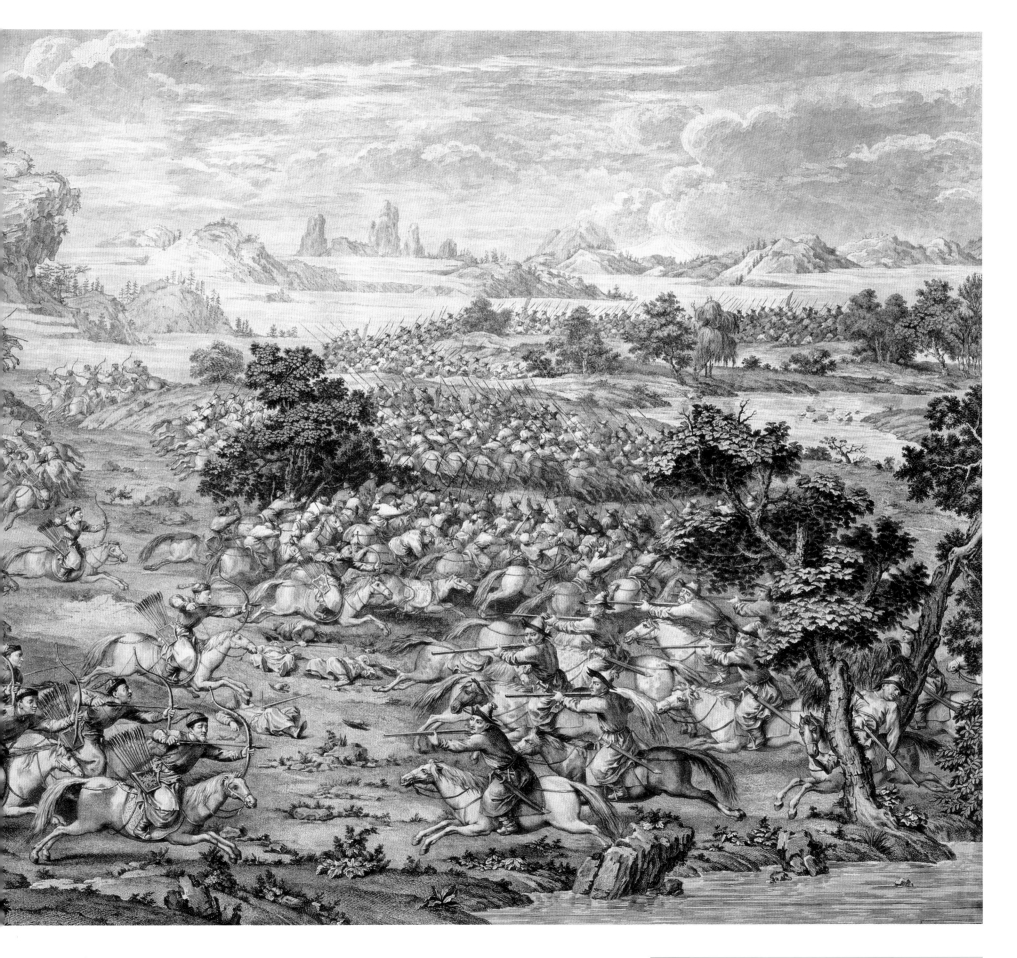

13、《平定两金川战图》册

（清）艾启蒙、贺清泰等绘

纸本 册页 十六开

每开纵 55.5 厘米 横 91.1 厘米

清乾隆四十二年至四十六年（1777～1781）

内府铜版印本

乾隆三十八年至四十一年（1773～1776）间，清军在定西将军阿桂、副将军丰升额、明亮的率领下，平定了金沙江流域的大小金川叛乱。乾隆帝为了表彰将士们勇猛顽强的战斗精神，及弘扬武功，谕令以铜版画的形式表现了当时主要的战役。

此图册以铜版画中的"线蚀法"绘制，即在经过防腐处理（主要是涂沥青）的铜版上，根据画面的需要，先用轻重不同的线来缕画，刻掉防腐层，然后，将铜版放入硝酸和水配制的混合液中，无防腐层的线条便会起化学反应，腐蚀时间的不等，会令线条产生不同的蚀刻效果。最后，擦版印刷。其用于印制的纸为浙江杭州地区制造的上等薄棉纸，其吸水性强，又不易碎烂。墨为上等的松烟徽墨，墨色光泽黑亮，富有表现神采。

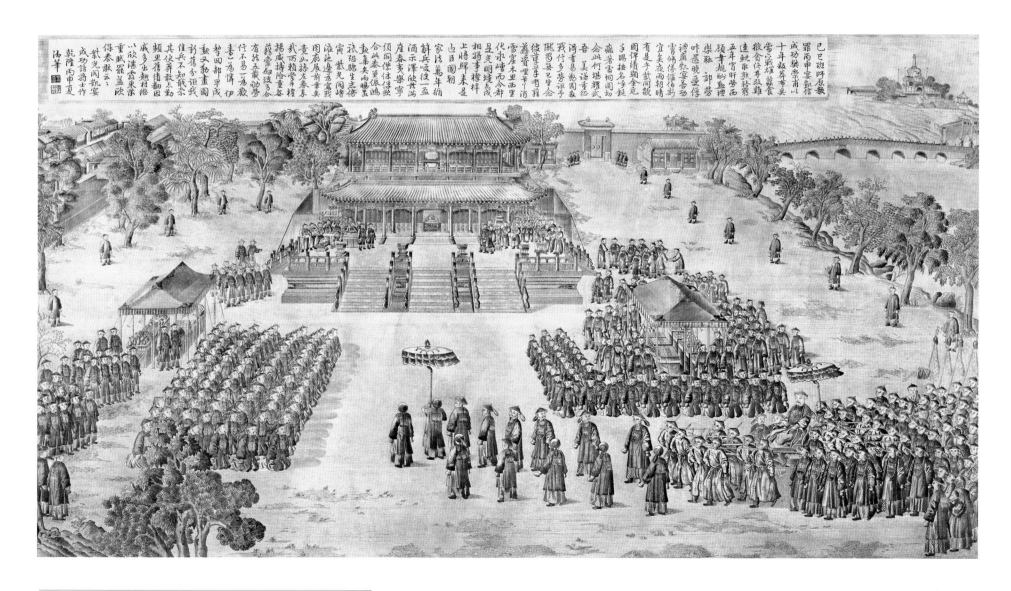

14、《平定台湾得胜图》册

（清）杨大章、贾全、谢遂、庄豫德、黎明、
姚文瀚等绘
清乾隆五十三年至五十五年（1788～1790）
内府铜版印本　册页装一函　图版十二幅
纵 50.5 厘米　横 87.4 厘米

台湾历来为中国领土，为我国东南沿海的屏障。清雍正年间设巡台御史，旋改兵备道。乾隆五十一年（1716）十一月，天地会首领林爽文等率众起义，自称盟主大元帅建元顺天，设官分职。南路会党庄大田率众起事，自称洪号、辅国大元帅。此册描绘了清乾隆五十一年至五十二年（1786～1787）清政府出兵平定台湾的战况。

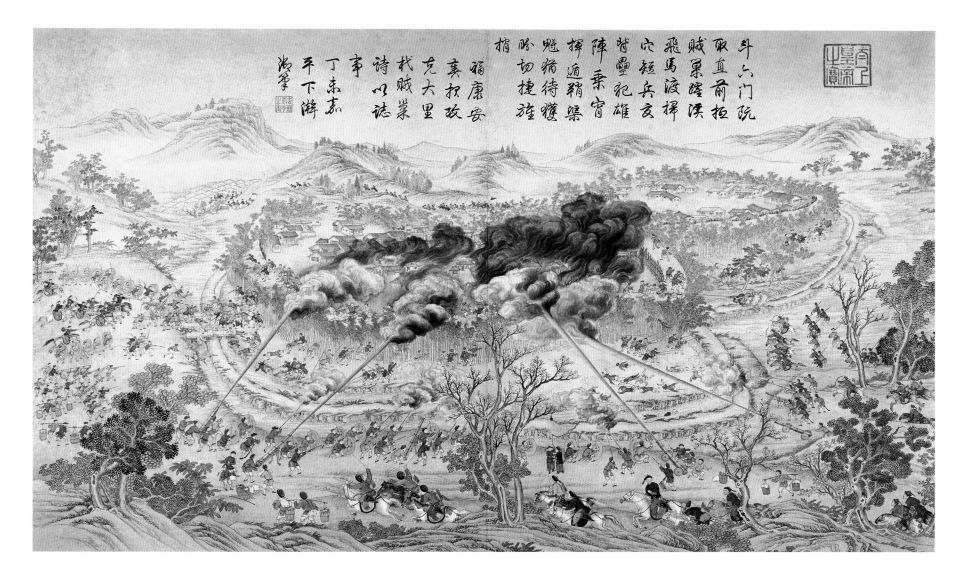

15、《圆明园·大水法正面》册

（清）佚名绘　纸本　册页二十开

每开纵 50 厘米　横 87 厘米

清乾隆五十一年（1786）

清内府铜版印本

　　圆明园"西洋楼"建筑是乾隆朝中外文化交流在建筑上集大成者。乾隆帝喻令以铜版画的形式刻画圆明园内主要的景观，以便观赏或颁赐给臣子以示恩宠。作者在镌刻上运用了铜版画中的"飞尘法"与"线蚀法"相结合的表现技法。飞尘法是以松香粉末用特制的工具均匀地撒在铜版上，然后，从版底加热，松香熔化后沾附于铜版表面，可届时起到防腐的作用。接着以线蚀法，对铜版进行刻画，最后，将铜版放入调和好的酸中，就会形成以细点组成的不同层次的面和色块，以及细腻精美的线条，从而准确地表现出物象的明暗对比与体面关系和物象间的远近距离感。此图册代表了宫廷铜版风景画的最高水平。

16、大水法遗迹

五、版画插图

传统版画植根于广土众民之中，在长期的发展中，形成了众多具有地域特点的版画流派。由于清帝的垂青，宫廷版画异军突起，与民间各版画流派并驾齐驱，呈现出绝无仅有的历史现象。

17、《御制圆明园四十景诗图》

二卷

（清高宗）弘历撰诗 鄂尔泰、张廷玉等著文

孙祐、沈源绘图

清乾隆十年（1745）

武英殿朱墨套印本

圆明园始建于清康熙四十八年（1709），经雍正、乾隆至道光续建，为清代最著名的皇家园囿。此本绘刻圆明园中四十处胜景，每景绘图一幅，图前有乾隆帝题诗一首，诗前并附小序，共四十篇。图版自"正大光明"起，至"洞天深处"止，凡四十幅。绘刻谨严精工，建筑布局皆有法度。圆明园于第二次鸦片战争中被英、法联军焚毁。故此本对研究该园建筑、布局等情况，有重要价值。

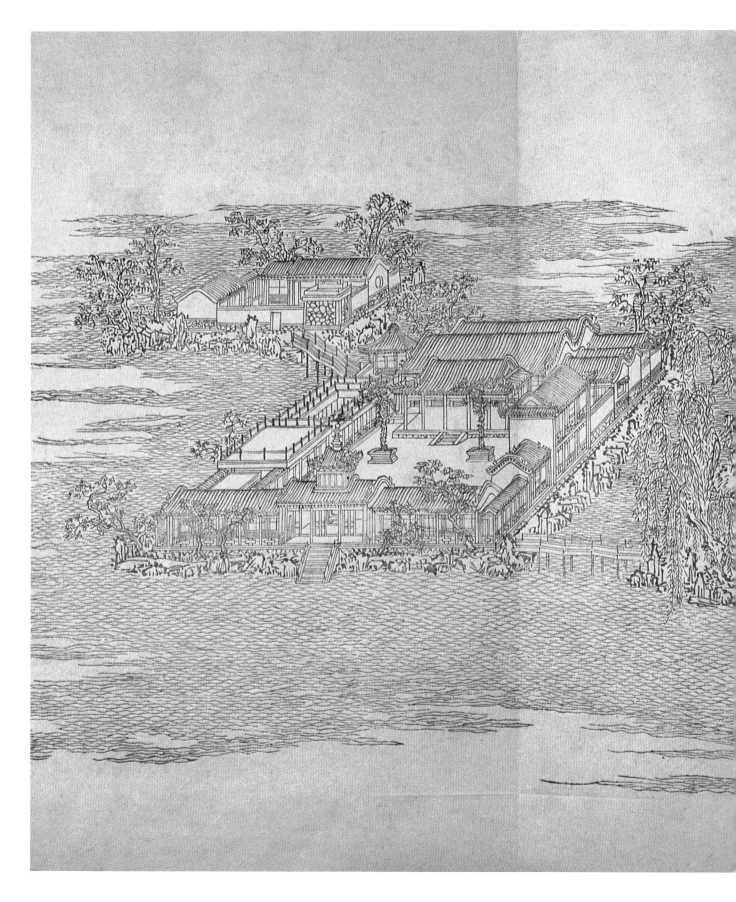

18、版画《万寿盛典图》

一百二十卷

（清）王原祁、王奕清等纂修 朱圭等刻

清康熙五十六年（1717）

武英殿刻本

版框纵 23.4 厘米 横 17 厘米

　　清康熙五十二年（1713）三月十八日是康熙皇帝六旬生日，本书即是庆贺清圣祖玄烨六旬寿辰的文献汇编。其中有纪实性版画《图记》二卷：上卷自畅春园至西直门，臣民建棚庆祝者凡十九所；下卷自西直门至景山，经棚黄幕共三十一所，合计五十余处。画面宏伟繁复，构图缜密严谨，绘刻均精丽、细腻，详尽描绘了遐迩臣庶迎銮呼祝的盛大场面。

　　编纂者为了传达盛典之曲折，特将长图裁为短幅，总计一百四十六叶，为双面连式。

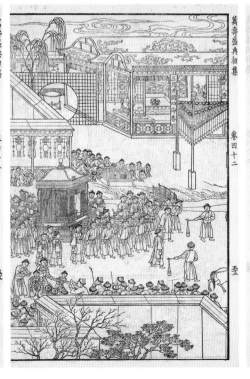

19、彩绘《清人画万寿图卷》

<u>（清）冷枚、徐玫、顾天骏、金昆、邹文玉等绘</u>

<u>绢本 设色 纵 45 厘米 横 3939 厘米</u>

 此为下卷，从西直门，经崇元观、宝禅寺、西四、北海，至神武门景山。沿途结彩张灯，搭建彩棚、戏台，皇帝接受臣民的朝贺。卷中人物众多，店铺鳞次栉比，杂而不乱，既烘托了喜庆热闹的盛大的庆典景况，又表现京师繁荣之景。如此长篇巨制，在中国绘画史上也是罕见的。与版画对比，各臻妙境。

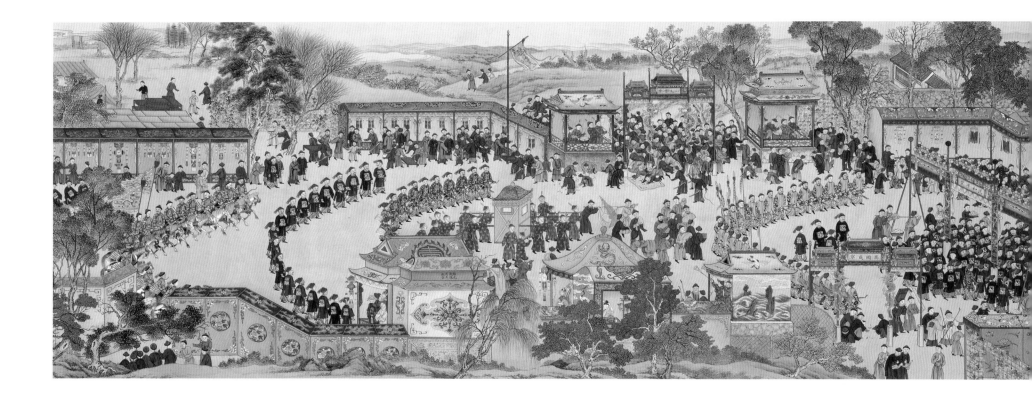

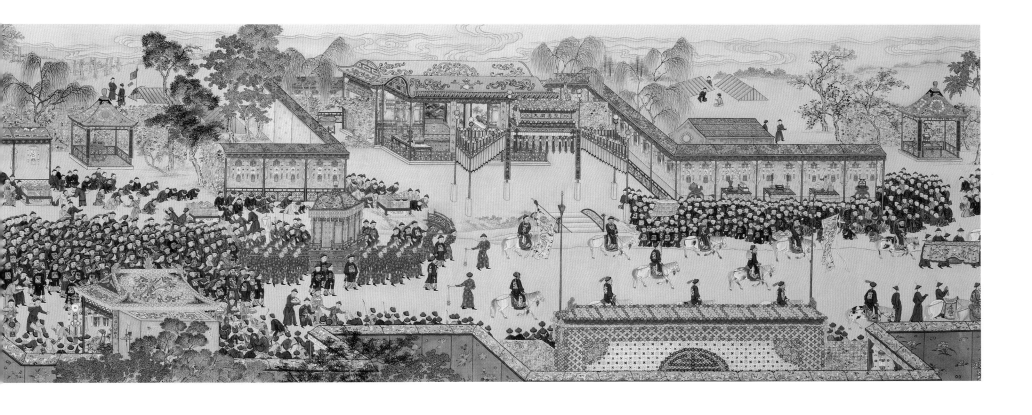

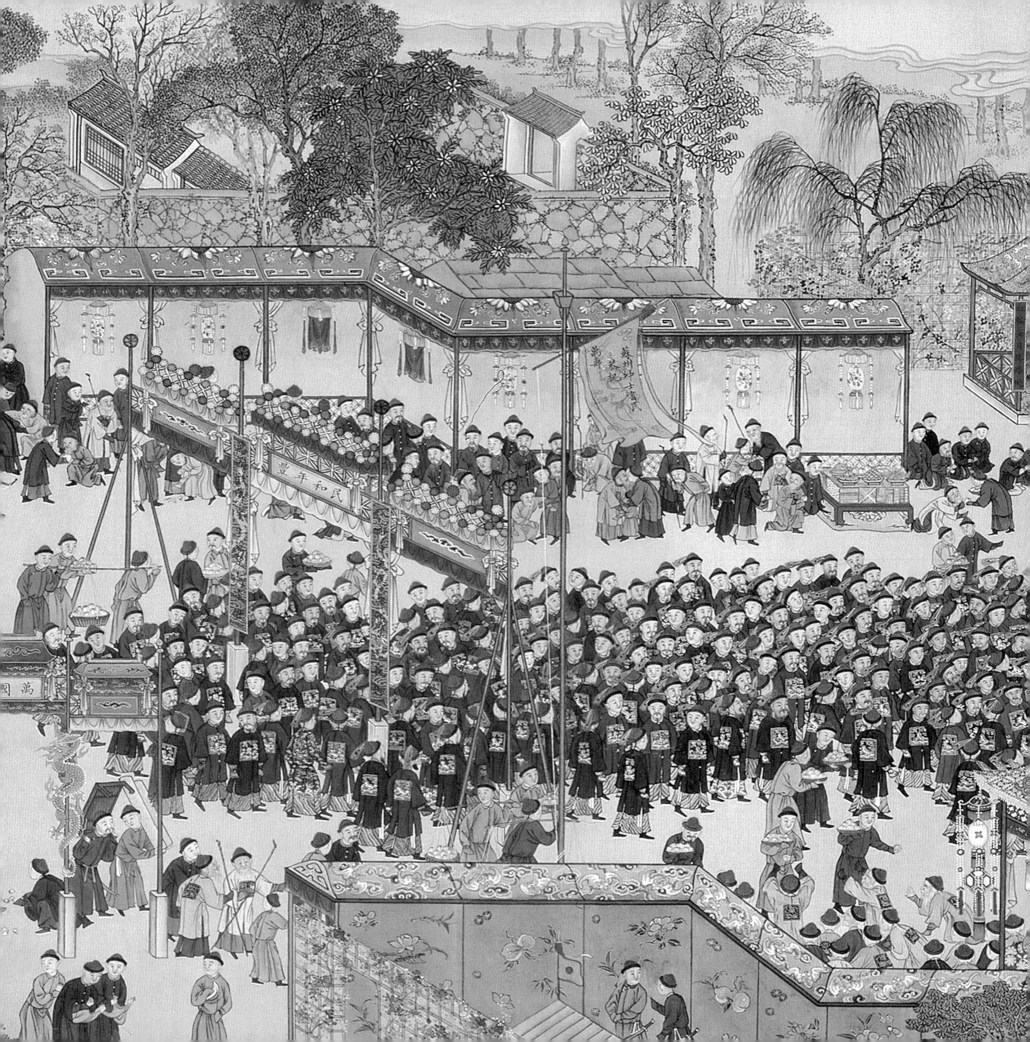

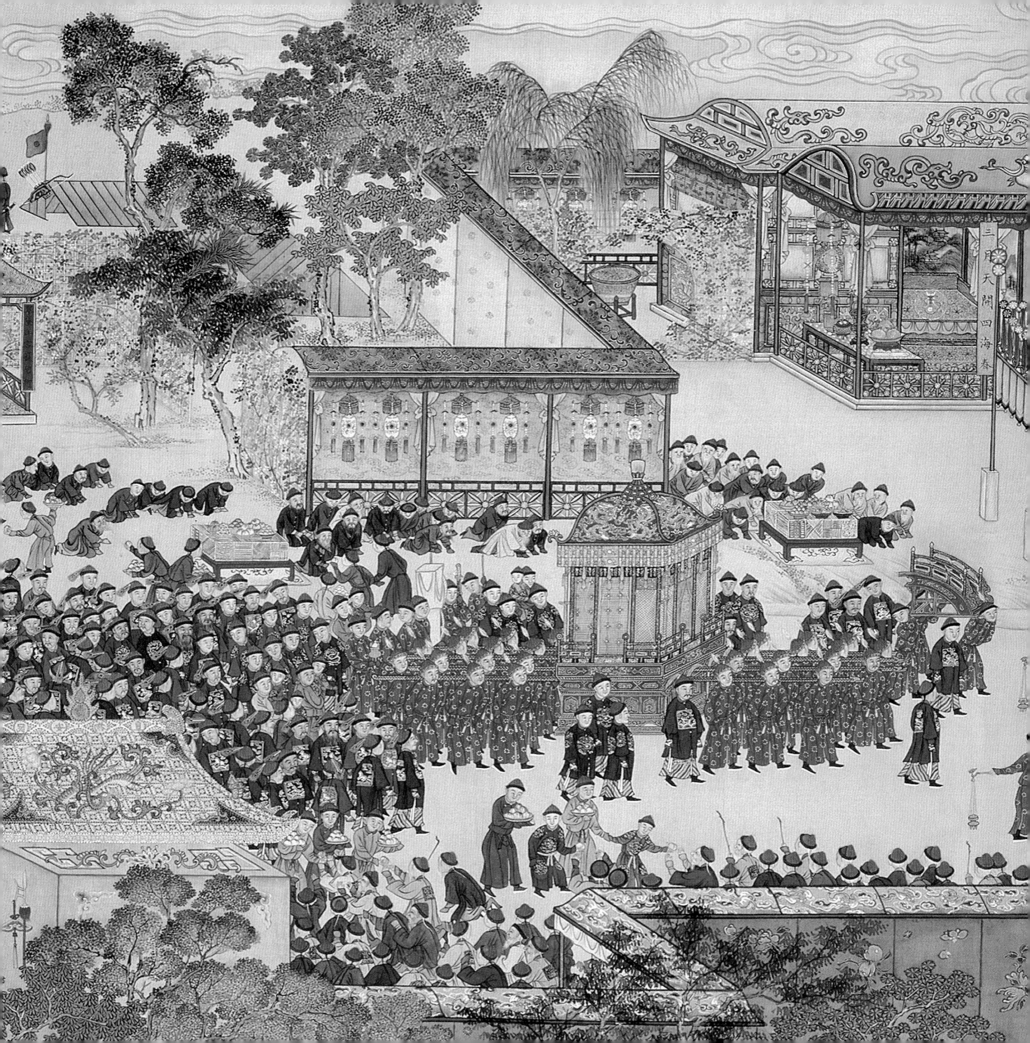

20、版刻《皇朝礼器图式》

十八卷　目录一卷／（清）允禄等纂
清乾隆三十一年（1766）武英殿刻本

全书分为六个部分，包括祭器、仪器、冠服、乐器、卤薄、武备等器物，"每器皆列图于右，系说于左，详其广狭长短围径之度，金玉玑贝锦缎之质，刻镂绘画织休之制，以及品数之多寡，章采之等差，无不缕析条分，一一胪载"。作图极为细腻，仪器图中刊有附世界图的地球仪等。乐器图中有朝会大典中使用的编钟、中和韶乐鼓等。武备图中刊有台湾铜炮，图后并有文字记载。镌刊非常精致，无论是绘画构图或是刃锋刀口，细腻刚健，是研究清代器物的重要形象资料。

三辰仪

九卷 /（清）门庆安等绘图

清乾隆年武英殿刻

嘉庆十年（1805）增补本

版框纵 20.6 厘米 横 14.9 厘米

此书专门绘记与清廷交往的外国和清廷所辖边疆各少数民族的情况。每种各绘男、女两幅，共六百零四幅。所绘以外形为主，并注重人物表情刻画。每种并有文字说明，简介其与清王朝的关系及所居地区、形貌和特征等，以彰显清王朝威加海内、四夷向化之德政。

武定等府罗婺蛮妇　皇清职贡图　卷八

永丰州等处獞苗妇　卷八

御製題皇清職貢圖詩

累洽重熙四海春

皇清職貢萬方均書文車軌誰能外方趾圓顱莫不

親那許防風仍後至早聞干呂巳咸賓塗山玉帛千

秋述商室共球百祿臻詎是索疆恢此日亦惟

謨烈賴

前人唐家右相堪依例畫院名流命寫真西鰈東鶼

觀王會南蠻北狄秉元辰丹青非為誇聲教保泰承

御題詩

22、彩绘《皇清职贡图》卷

（清）丁观鹏、金廷标、姚文翰、程梁绘

纸本 设色 全卷纵 33.6 厘米 横 1941.3 厘米

为了便于永久保存，乾隆帝亲自指定宫廷画家将各地呈送的少数民族图稿加以整理，每人各绘相同的手卷一式三份、册页一份。全图四卷：第一卷名"萝图式廓"，绘外国及西藏、新疆少数民族五十九组人物。第二卷名"卉股咸宾"绘关东、福建、广东、广西少数民族六十一组人物。第三卷名"琛贐云从"绘甘肃、四川绘少数民族九十二组人物。第四卷名"梯航星集"绘云南、贵州绘少数民族七十八组人物。

西藏

西藏所屬衛藏阿里喀木諸番民

西藏古西南徼外諸羌戎地唐宋為吐番部落今皆版依遵循剃喇嘛而朝命大臣駐守之其地有四口衛曰藏曰阿里曰喀木共轄城六十餘番民男戴高頂紅纓檀帽客長領褐衣項掛素珠女披髮垂者亦有辮髮者或時戴紅檀帽富家則多綴珠璣以相枉耀衣外短內長以五邑福布為之能織番錦毛毧足皆履革毧其賦稅俱進之達賴喇嘛

西藏所屬福禳克巴番人

福禳克巴部落在藏地之西南本西梵國所屬西藏郡王顏羅鼐始招服之今每歲遣人赴藏恭請安其男子披髮果以白布如巾憤然著長領褐衣角披白單手持素珠婦女盤䰅後亦加以素寇著紅衣外繫花褐長裙肩披青單項垂珠石瓔絡圓繞至背其俗知崇佛唪經皆紅教也

23、版画《御制避暑山庄三十六景诗》

二卷 /（清圣祖）玄烨撰诗 揆叙等注

沈喻绘图 朱圭、梅裕凤镌刻

清康熙五十一年（1712）

内府朱墨套印本

　　避暑山庄位于今河北省承德市，亦称承德离宫、热河行宫，形势绝佳，景物秀丽。此书绘刻避暑山庄三十六景：上卷自烟波致爽至风泉清听，下卷从濠濮间想至水流云在。各诗题之下有小记，诗句有注释，注释之引文出处用朱线标出，并有朱色句读。绘刻、套印精致。

24、指画《御制避暑山庄诗》

绢本 设色

（清）戴天瑞绘

　　内容与前书相同。清康熙年间宫廷画家戴天瑞（生卒年不详），字西塘，号贾园，长洲（今江苏苏州）人。善山水，兼工写意，水草鳞介颇有神韵，且善指画创作，师法高奇佩。

無鍚清涼臣戴天瑞指畫

苑游戲平林白居易詩每来花下得踟蹰又自問
何欣欣後漢書崔寔傳濟時挺世之術羅隱詩暫憑
開物手来濟時方　谷神不守還崇政　老子谷神不死列
展濟時方　　　　　子注夫谷神虛而
宅有亦如莊子之稱環中至虛無物故謂谷神庚
信詩盧無養谷神張說詩清盧用谷神貴耳集伊
川瀍溪一世道統之宗用　暫養囬心山水莊　漢
大臣薦為崇政殿說書
賈誼傳夫移風易俗使天下囬心而嚮道潘岳詩
倡俛恭朝命囬心反初後　劉禹錫詩綠蘿陰下有山
莊吳興園林記蓮花莊在月河西
四面咸水荷花盛開錦雲百頃

25、《墨法集要》

一卷 /（明）沈继孙撰

清乾隆三十八年至嘉庆八年（1773～1803）

武英殿聚珍版印本

沈继孙（生卒年不详），明洪武时吴郡（今苏州）人。烧墨以自给。

此书专论油烟墨制造技法。从浸油起，至试墨止，将制墨各工序逐项解说，并配有比较精致的插图。各图依次为：浸油、水盆、油艇、烟椀、灯草、烧烟、筛烟、溶胶、用药、搜烟、蒸剂、杵捣、秤剂、锤炼、九擀、样制、入灰、出灰、水池、研试、印脱，共二十一幅。所绘人物线条简洁洗练，图中配景如房屋、枝叶、水流等，多能布置得宜，动静有法。每图配一篇解说文字，详述使用工具、用料及制造方法等。

26、《八旬万寿盛典》

一百二十卷 卷首一卷 / （清）阿桂等纂

清乾隆五十七年（1792）

武英殿聚珍版印本

版框纵 23 厘米 横 17 厘米

清乾隆五十四年（1789），大学士阿桂等七十四人，奏请编纂此书。由于准备工作充分，乾隆帝八旬庆典过后即开始编纂，至乾隆五十七年（1792）十月全书编纂完毕。体例与内容基本上与清圣祖的《万寿盛典初集》相同。全书分为八个部分，卷一至卷四为宸章，卷五至卷十七为圣德，卷十八至二十四为圣功，卷二十五至四十九为盛事，卷五十至六十一为典礼，卷六十二至卷七十六为恩赏，卷七十八至八十为图绘，卷八十一至一百二十为歌颂。其中图绘部分为木刻版画，在清代宫廷版画中属长篇巨作，耗费了相当大的人力和物力，但在内容表现效果上看，却无精彩之处。构图立意几乎是《万寿盛典初集》的翻版，仅在衣冠服饰方面因为季节变化，将万寿盛典中的凉帽易为暖帽而已，在精细程度等方面也较为逊色。

27、《钦定盘山志》

十六卷 卷首五卷 /（清）蒋溥等纂

清乾隆二十年（1755） 武英殿刻本

版框纵 19.3 厘米 横 13.9 厘米

　　盘山，在今天津蓟县北，原名四正山，因古时田盘先生隐居于此，故又称田盘山。清圣祖玄烨、高宗弘历多次巡幸路经此地，高宗尚建有行宫。《盘山志》由康熙时释智朴草创，乾隆时高宗复敕命蒋溥等重纂而成此书，首五卷录巡典、天章；正文录图考、名胜、寺宇、流寓、方外、艺文、物产、杂缀等。图考、名胜部分有精美版刻插图。

雲草寺

28、《钦定授时通考》

七十八卷／（清）鄂尔泰等撰

清乾隆七年（1742）武英殿刻本

　　此书系自旧籍中辑录与农业生产有关的资料并删纂元王祯《农书》、明徐光启《农政全书》，分类汇编而成，取《尧典》"政授八时"之义而得名。全书分为天时、土宜、谷种、功作、劝课、蓄聚、农余、桑蚕八门，是清代农书的集大成之作。举凡耕作稼穑、农具器用、河渠灌溉、作物实名等，皆有图。但其图版多袭自明刊《农政全书》。

29、《农书》

二十二卷／（元）王祯撰

清乾隆四十一年（1776）武英殿聚珍版印本

　　本书是集当时中国农学之大成的重要著作。乾隆三十九年（1774），儒臣从《永乐大典》中辑出，篇幅约为原书的五分之二，以聚珍版（木活字）印行。内分农桑通诀、百谷谱、农器图谱三大部分，另有杂录二目，文约十三万余字，插图约三百幅。插图中有描绘宫廷尚农的典型场面者，包括天子籍田和后妃亲蚕等图像。"农器图谱"部分不仅有农具图，还有与农事相关的运输、贮藏、加工工具以及各种机械的图形。诸图既重写实又兼具艺术性，雕版刀法匀净。每图均附说明文字，记述构造、来源、用法等，多数还附有一段或创作或引用的散文、诗赋。图、文、诗三者并茂，相得益彰。

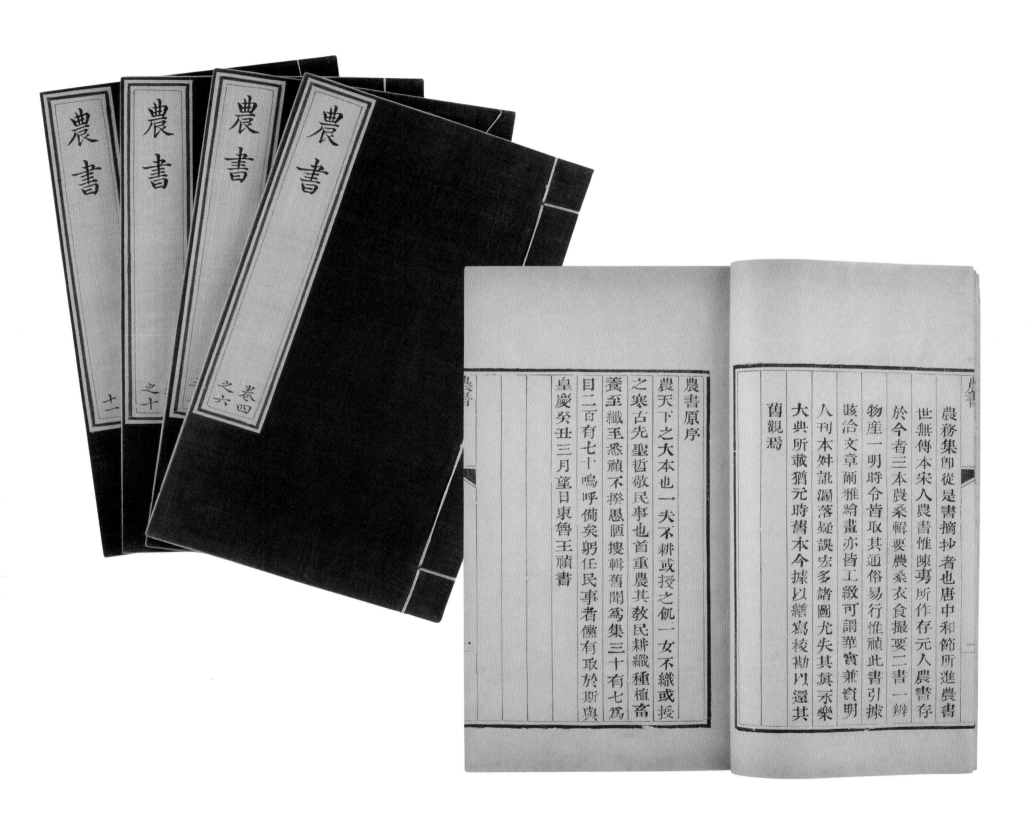

農務集即從是書摘抄者也唐中和節所進農書
世無傳本宋人農書惟陳旉所作存元人農書存
於今者三本農桑輯要農桑衣食撮要二書一辦
物産一明時令皆取其通俗易行惟禎此書引據
賅洽文章爾雅繪畫亦皆工緻可謂華實兼資明
八刊本舛訛漏落疑誤宏多諸圖尤失其眞永樂
大典所載猶元時舊本今據以繕寫校勘以還其
舊觀焉

農書原序
農天下之大本也一夫不耕或授之飢一女不織或授
之寒古先聖哲敬民事也首重農其教民耕織種植畜
養至織至悉禎不揆愚陋搜輯舊聞爲集三十有七爲
目二百有七十嗚呼備矣躬任民事者儻有取於斯與
皇慶癸丑三月望日東魯王禎書

编后记

本图录以"盛世文治——清宫典籍文化展"为基础编成。该展览作为共襄"院庆"之喜的重要项目之一，在展示清宫典籍多重"文治"功用的同时，更透过与典籍相关的人物、文物、典故等，多角度地反映典籍内涵和源远流长的传统文化艺术。2009年，该展览与其它两个展览荣获故宫博物院"最佳展览奖"（1991～2009）。

在本图录付梓之际，特别感谢对展览筹办提供过诸多帮助的各位专家：感谢前副院长肖燕翼、展览部主任胡建中共同策划该项展览并提供指导。感谢展览部孙淼对展览形式的设计。感谢外事处李绍毅对展览文字的英译。感谢资料信息中心顾问姜斐德女士对译文的审定。感谢在展品提陈、摄影、布展、撤展、多媒体展示、图录编纂等多方面提供帮助的图书馆、展览部、古书画部、古器物部、宫廷部、外事处、资料信息中心、古建部、宣传教育部以及工程、保卫、开放等众多部门的众多同仁。

图录中古籍善本说明由李国强、向斯、张广生、李福敏、李欢、翁连溪、白鹤晶、春花、李士娟、孟凯庆、陈芳、邵岩、朱赛虹撰写；古代器物说明由张荣、丁孟、吴春燕、张丽、林欢、杨捷、高晓然、刘岳撰写；古代书画说明由李湜、华宁、李艳霞、杨丽丽、汪亓、袁杰、文金祥、王亦旻、张震、赵炳文撰写；宫廷文物说明由恽丽梅、王家鹏、付超、刘宝健、宋永吉、胡德生、郭文通撰写。全书组织、章节说明、统稿等由朱赛虹总成。在此，谨向各位撰稿人及参与者致以谢忱。

出版后记

《故宫经典》是从故宫博物院数十年来行世的重要图录中，为时下俊彦、雅士修订再版的图录丛书。

故宫博物院建院八十余年，梓印书刊遍行天下，其中多有声名皎皎人皆瞩目之作，越数十年，目遇犹叹为观止，珍爱有加者大有人在；进而愿典藏于厅室，插架于书斋，观赏于案头者争先解囊，志在中鹄。

有鉴于此，为延伸博物馆典藏与展示珍贵文物的社会功能，本社选择已刊图录，如朱家溍主编《国宝》、于倬云主编《紫禁城宫殿》、王树卿等主编《清代宫廷生活》、杨新等主编《清代宫廷包装艺术》、古建部编《紫禁城宫殿建筑装饰——内檐装修图典》等，增删内容，调整篇幅，更换图片，统一开本，再次出版。唯形态已经全非，故不再蹈袭旧目，而另拟书名，既免于与前书混淆，以示尊重；亦便于赓续精华，以广传布。

故宫，泛指封建帝制时期旧日皇宫，特指为法自然，示皇威，体经载史，受天下养的明清北京宫城。经典，多属传统而备受尊崇的著作。

故宫经典，即集观赏与讲述为一身的故宫博物院宫殿建筑、典藏文物和各种经典图录，以俾化博物馆一时一地之展室陈列为广布民间之千万身纸本陈列。

一代人有一代人的认识。此番修订，选择故宫博物院重要图录出版，以延伸博物馆的社会功能，回报关爱故宫、关爱故宫博物院的天下有识之士。

2007年8月